序
Preface

感謝各位先進不吝指教使本書能繼續傳承給喜歡彈

吉他的朋友。如果你喜歡不斷追求彈奏的變化,本

書將帶給你全新的彈法,除了傳統的彈唱外,亦將

指彈(Finger Style)技巧完整呈現於書

中;如果你喜歡點弦(Tapping)、打板

(Slap)、敲擊(Percussion)、泛音

(Harmonics),本書都有不同的詮釋。

衷心感謝麥書文化的推廣與支持。

2019.10.16

于高雄

目録
Contents

Chapter

目録
Contents

Chapter

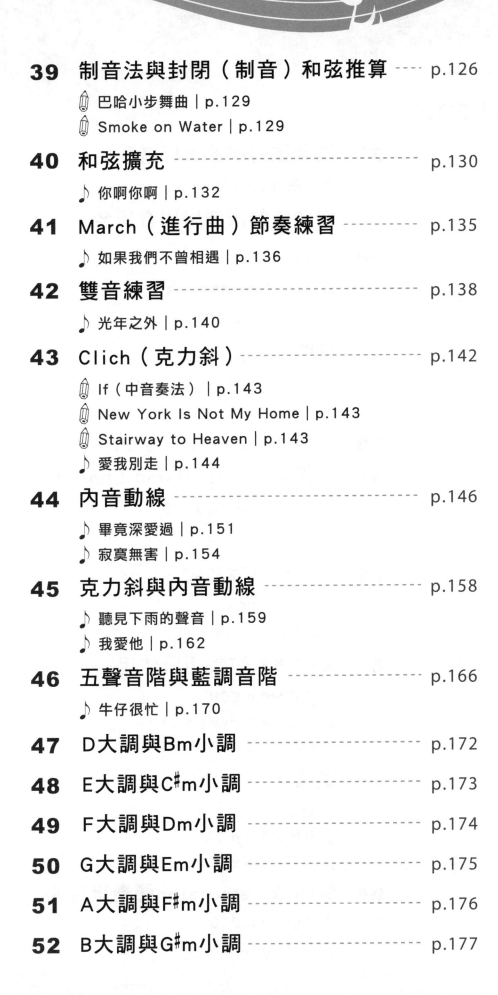

目錄
Contents

Chapter

▶ 示範彈奏影音

· 編者提供個人YouTube頻道，分享本書多首流行歌曲的示範演奏影片，
　學習者可以觀看影片學習或線上提問交流。

· 利用行動裝置掃描右方QR Code，即可連結至編者個人YouTube頻道。

※ 影片相關權利皆不屬麥書國際文化事業有限公司所有。

Chapter 01 GUITAR PLAYER 吉他各部名稱

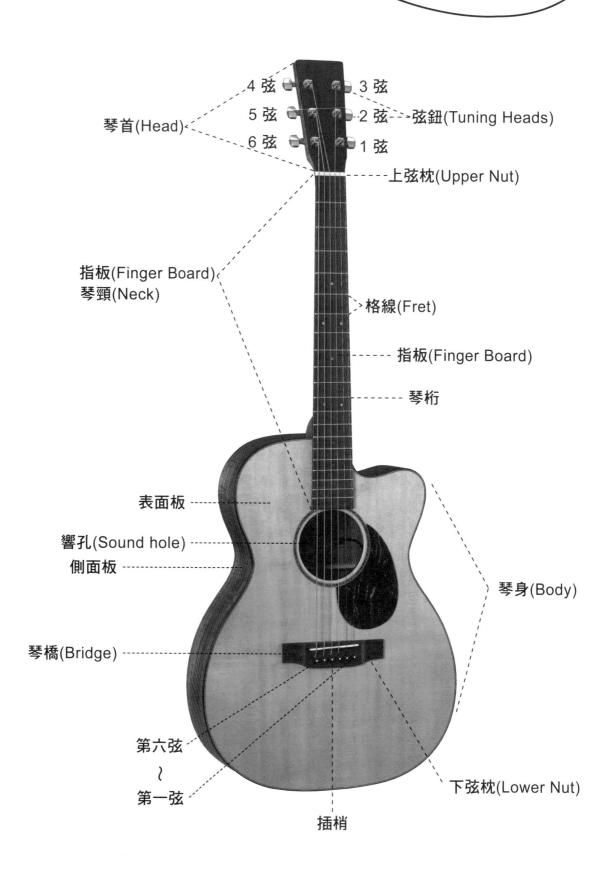

4 弦 3 弦
琴首(Head) 5 弦 2 弦 弦鈕(Tuning Heads)
6 弦 1 弦

上弦枕(Upper Nut)

指板(Finger Board)
琴頸(Neck)

格線(Fret)

指板(Finger Board)

琴桁

表面板

響孔(Sound hole)

側面板

琴身(Body)

琴橋(Bridge)

第六弦
～
第一弦

下弦枕(Lower Nut)

插梢

自然音階

音　名	C	D	E	F	G	A	B	C
唱　名	Do	Re	Mi	Fa	Sol	La	Si	Do
簡　譜	1	2	3	4	5	6	7	1
調式音階	I	II	III	IV	V	VI	VII	VIII
專有名稱	主音	上導音	中音	下屬音	屬音	下中音	導音	上主音

註：E、F(3、4)與B、C(7、1)間為半音，在琴格相距一格，其餘皆為全音在琴格上相距兩格。

六線譜記號

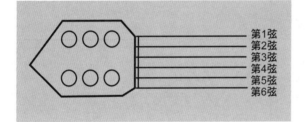

第1弦
第2弦
第3弦
第4弦
第5弦
第6弦

變化記號

「#」表示升記號升半音

「♭」表示降記號降半音

「♮」表示還原或原音

變化音階

全部由半音組合而成，因加了升降記號而稱之。

$$1 \mid {}^\#1 \mid 2 \mid {}^\#2 \mid 3 \mid 4 \mid {}^\#4 \mid 5 \mid {}^\#5 \mid 6 \mid {}^\#6 \mid 7 \mid \dot{1}$$
$$\mid {}^\flat2 \mid \mid {}^\flat3 \mid \mid \mid {}^\flat5 \mid \mid {}^\flat6 \mid \mid {}^\flat7 \mid$$

$${}^\#1 = {}^\flat2 \ , \ {}^\#2 = {}^\flat3 \ , \ {}^\#4 = {}^\flat5 \ , \ {}^\#5 = {}^\flat6 \ , \ {}^\#6 = {}^\flat7$$

（自然音階 + 變化音階，共有12個音，所以也稱十二平均律。）

（1）音符(Notes)：在樂譜上用以記錄樂音之高低、長短叫做音符。

（2）拍子(Beats)：在樂譜上用以計算音符的單位。

音符種類	音符記號	簡譜記號	拍子	節拍數法
全音符	o	1———	4	
二分音符	♩	1—	2	
四分音符	♩	1	1	
八分音符	♪	1̲	$\frac{1}{2}$	
十六分音符	♬	1̳	$\frac{1}{4}$	
三十二分音符	♬	1̿	$\frac{1}{8}$	

註：全音符需數四個拍子，二分音符需數二個拍子，四分音符需數一個拍子，八分音符數半拍，因此兩個八分音符就是一拍，十六音符數四分之一拍，因此四個十六分音符就是一拍，三十二音符數八分之一拍，因此八個三十二分音符就是一拍。

Chapter **04** GUITAR PLAYER
簡譜與六線譜說明

簡譜拍數之認識

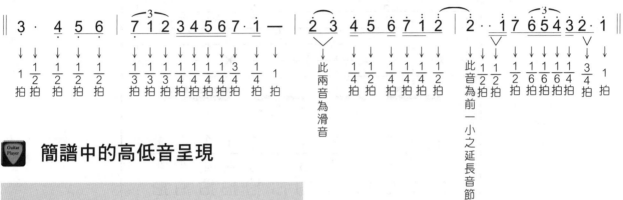

簡譜中的高低音呈現

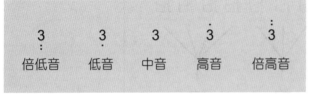

節奏

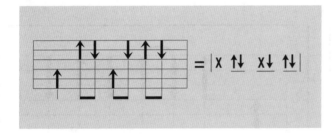

指法

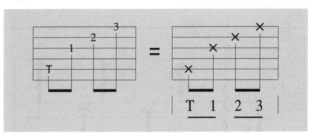

六線譜

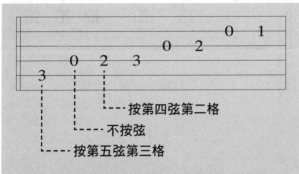

上圖所寫之數字為左手指頭按的格數，
0所表示為空弦，3表示第3格的意思。

半音與全音

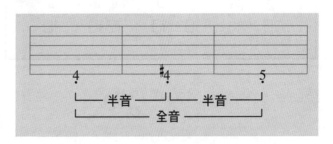

11

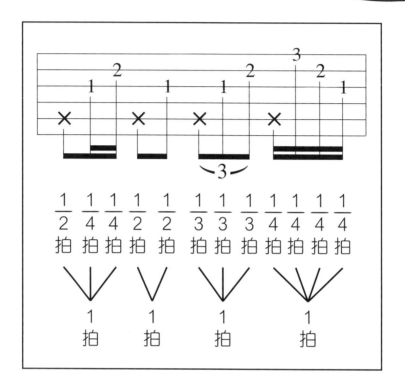

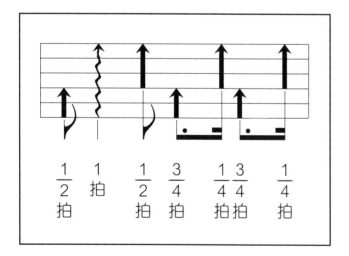

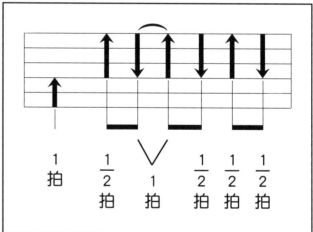

手指代號與功能

左手手指(按弦用)

〔拇　指〕固定於琴頸（亦可按第六弦）

〔食　指〕代號 ①

〔中　指〕代號 ②

〔無名指〕代號 ③

〔小　指〕代號 ④

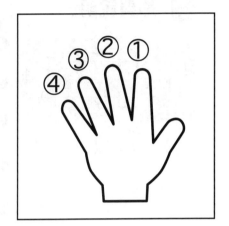

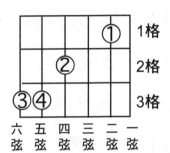

六弦　五弦　四弦　三弦　二弦　一弦

右手手指(彈弦用)

〔拇　指〕代號「T」，原則彈六、五，四弦。

〔食　指〕代號「1」，原則彈第三弦。

〔中　指〕代號「2」，原則彈第二弦。

〔無名指〕代號「3」，原則彈第一弦。

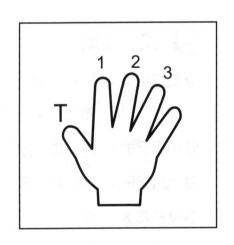

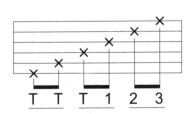 =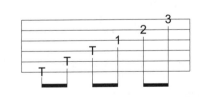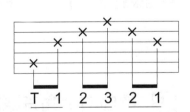

節奏說明

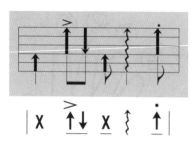

| X ↑↓ X ↕ ↑ |

❶ X → 代表〝蹦〞之聲音，以彈奏六、五、四弦為主。

❷ ↑ → 代號〝恰〞之聲音，由上往下擊弦。（由六弦往一弦方向）

❸ ↓ → 由下往上勾。（由一弦往六弦方向）

❹ ↑ → 表示強擊。

❺ ↕ → 表示琶音。

❻ ↑ → 表示切音。

❼ 節奏一般都用匹克（pick）彈之。

記號說明

❶反覆記號：‖: A │ B :‖

　　　　　奏法：A → B → A → B

❷相同記號：╱ 或 ╱╱

❸連續記號：*D.S.* 或 %

❹停留記號：⌢

❺結束記號：‖ 或 **Fine**

❻ ⊕：用於 % 反覆後跳至 ⊕

❼ 逐漸消失：Fade out

❽ 反覆後逐漸消失：Repeat & Fade out

❾ 其他：‖: A ‖⌐1.─ B :│⌐2.─ C │ D ‖

　　　奏法：A → B → A → C → D

歌曲右上角符號說明

Key：G（原調）

Play：C（歌曲所彈的調）

Capo：7（移調夾所夾琴格）

Rhythm：4/4(四分音符為一拍，每小節有四拍)，Slow soul（節奏名稱）

Tempo：80（每分鐘所彈速度）

8 Beat：（一拍兩下）♪♪ ♪♪ ♪♪ ♪♪

16Beat：（一拍四下）♬♬ ♬♬ ♬♬ ♬♬

（1）音程：照兩音在譜表上所占的度數，一個音為一度，度與度之間的距離稱為音程。

（2）單音程：在八度音程以內，即Do到高八度或低八度的Do之內。

（3）複音程：即超過八度音程以上者。其性質相當於減去七度的音程，如九度相當於兩
度，十度相當於三度，以此類推。

音程說明

度數	性質	全音數	舉　例
一	純一度	0	1 - 1，2 - 2，3 - 3，4 - 4，5 - 5，6 - 6，7 - 7
二	小二度	$\frac{1}{2}$	3 - 4，7 - $\dot{1}$
二	大二度	1	1 - 2，2 - 3，4 - 5，5 - 6，6 - 7
三	小三度	$1\frac{1}{2}$	2 - 4，3 - 5，6 - $\dot{1}$，7 - $\dot{2}$
三	大三度	2	1 - 3，4 - 6，5 - 7
四	純四度	$2\frac{1}{2}$	1 - 4，2 - 5，3 - 6，5 - $\dot{1}$，6 - $\dot{2}$，7 - $\dot{3}$
四	增四度	3	4 - 7
五	純五度	$3\frac{1}{2}$	1 - 5，2 - 6，3 - 7，4 - $\dot{1}$，5 - $\dot{2}$，6 - $\dot{3}$
五	減五度	3	7 - $\dot{4}$
六	小六度	4	3 - $\dot{1}$，6 - $\dot{4}$，7 - $\dot{5}$
六	大六度	$4\frac{1}{2}$	1 - 6，2 - 7，4 - $\dot{2}$，5 - $\dot{3}$
七	小七度	5	2 - $\dot{1}$，3 - $\dot{2}$，5 - $\dot{4}$，6 - $\dot{5}$，7 - $\dot{6}$
七	大七度	$5\frac{1}{2}$	1 - 7，4 - $\dot{3}$
八	純八度	6	1 - $\dot{1}$，2 - $\dot{2}$，3 - $\dot{3}$，4 - $\dot{4}$，5 - $\dot{5}$，6 - $\dot{6}$，7 - $\dot{7}$

Chapter **09** 何謂和弦（Chord）

GUITAR PLAYER

在每個調子裡都有幾個基本和弦，那就是主和弦、下屬和弦、屬七和弦、屬和弦。

（1）主 和 弦：以主音為根音的三和音構成。

（2）下屬和弦：以下屬音為根音的三和音構成（即主和弦向後退七個半音就可推得下屬和弦）。

（3）屬 和 弦：以屬音為根音的三和音構成。

（4）屬七和弦：在屬和弦上再加上一個第七度音變成四個和音構成（即主和弦向前進七個半音就推得屬七和弦）。

由以上可知：

大調時

〔主　和　弦〕：是由（1、3、5）三音構成。
〔下 屬 和 弦〕：是由（4、6、1）三音構成。
〔屬　和　弦〕：是由（5、7、2）三音構成。
〔屬 七 和 弦〕：是由（5、7、2、4）四音構成。

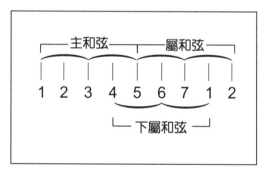

小調時

將大調升六度（或降三度）就成為小調基音。

〔主　和　弦〕：是由（6、1、3）三音構成。
〔下 屬 和 弦〕：是由（2、4、6）三音構成。
〔屬　和　弦〕：是由（3、5、7）三音構成。
〔屬 七 和 弦〕：是由（3、#5、7、2）四音構成。

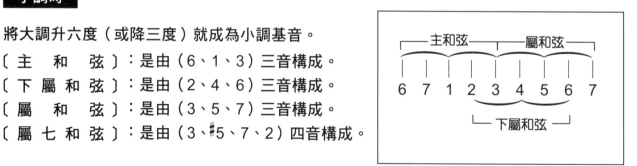

和弦名稱	和弦讀法
C	C 或 C major
Cm	C minor
C7	C seven
Cm7	C minor seven
Cmaj7	C major seven 或寫成 CM7
Cm(\sharp7)	C minor sharp seven
C+5	C augment 或 C aug
C-5	C altered 或 C alt
C7+5	C augmented seven 或 C7 aug
C7-5	C altered seven 或 C7 alt
Cdim	C diminished 或 C° 、C-
C69	C six nine
Cm69	C minor six nine
Csus4	C suspended 或 C sus
C7sus4	C seven suspended
C7(\flat9)	C seven flat nine

本表所劃的和弦組成音，以固定唱名法（C調）表示。

和 弦 名 稱	組 成 音	公 式 說 明
C	1，3，5	大三度（1→3）＋小三度（3→5）
Cm	1，♭3，5	小三度（1→♭3）＋大三度（♭3→5）
C7	1，3，5，♭7	大三度（1→3）＋小三度（3→5）＋小三度（5→♭7）
Cm7	1，♭3，5，♭7	小三度＋大三度＋小三度
Cmaj7	1，3，5，7	大三度＋小三度＋大三度
Cm M7	1，♭3，5，7	小三度＋大三度＋大三度
C6	1，3，5，6	大三度＋小三度＋大二度
Cm6	1，♭3，5，6	小三度＋大三度＋大二度
C9	1，3，5，♭7，2	由屬七和弦＋第九度音 2（大三度）
C69	1，3，5，6，2	由大三（1,3,5)和弦＋第六度音＋第九度音
C11	1，3，5，♭7，2，4	屬七和弦＋第九度音 2＋第十一度音 4
C13	1，3，5，♭7，2，4，6	屬七和弦＋第九度音 2＋第十一度音 4＋第十三度音 6
Cmaj9	1，3，5，7，2	由 Cmaj7（1,3,5,7)＋第九度音 2
Caug（C+)	1，3，♯5	大三度（1→3）＋大三度（3→♯5）
Caug7	1，3，♯5，♭7	增和弦＋降半音之第七度音 ♭7
C7+9	1，3，5，♭7，♯2	將C7之第九度音升半音 ♯2
C7-5	1，3，♭5，♭7	將C7之第五度音降半音 ♭5
C7-9	1，3，5，♭7，♭2	將C7之第九度音降半音 ♭2
Cm7-5	1，♭3，♭5，♭7	將Cm7之第七度音降半音 ♭5
Csus4	1，4，5	將C之第三度音改為第四度音
C7sus4	1，4，5，♭7	將C7掛留第四度音 4
Cdim（C°；C⁻）	1，♭3，♭5，6	小三度（1→♭3）＋小三度（♭3→♭5）＋大二度（♭5→6）

Chapter 12 大調與關係小調

如何判別大小調

（1）若起音為Do或Sol及終止音為Do者，歌曲多數為大調（Major）。

（2）若起音為Mi或La及終止音為La者，歌曲多數為小調（minor）。

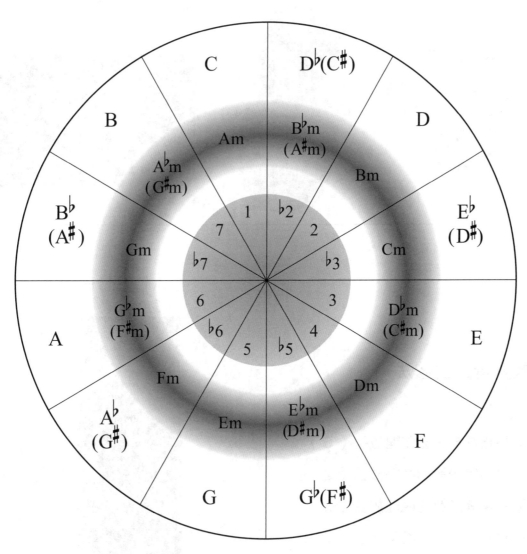

圖表說明：最外圈為大調，內圈為其關係小調。

調弦方法有很多種，例如用口琴、鋼琴或調音笛來幫助調音，亦可用聽覺音感來調弦。

使用調音笛調弦法、電子調音器調弦法

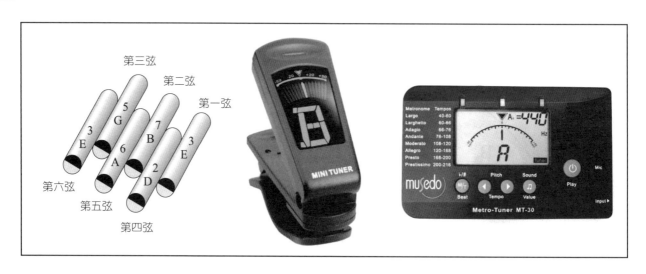

使用聽覺音感調弦法

說明：

按第六弦第五琴格等於第五弦開放弦（ 6 ）

按第五弦第五琴格等於第四弦開放弦（ 2 ）

按第四弦第五琴格等於第三弦開放弦（ 5 ）

按第三弦第四琴格等於第二弦開放弦（ 7 ）

按第二弦第五琴格等於第一弦開放弦（ 3 ）

EADGBE
③⑥②⑤⑦③

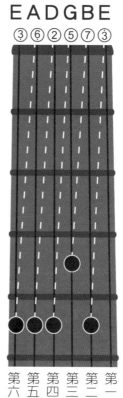

第六弦　第五弦　第四弦　第三弦　第二弦　第一弦

Chapter 14 固定調與首調

固定調

是以C的方式來唱名、記譜，也就是在任何調別中都用C音來當作基準音(Do)。
以下列表舉例說明：

簡譜		1	2	3	4	5	6	7	i
C調	音名	C	D	E	F	G	A	B	C
	(唱名)	(Do)	(Re)	(Mi)	(Fa)	(Sol)	(La)	(Si)	(Do)
G調	音名	G	A	B	C	D	E	F#	G
	(唱名)	(Sol)	(La)	(Si)	(Do)	(Re)	(Mi)	(升Fa)	(Sol)
E調	音名	E	F#	G#	A	B	C#	D#	E
	(唱名)	(Mi)	(升Fa)	(升Sol)	(La)	(Si)	(升Do)	(升Re)	(Mi)

由以上得知C調唱名是「Do、Re、Mi、Fa、Sol、La、Si，Do」如果以G調唱名，固定調的唱法就變成「Sol、La、Si、Do、Re、Mi、升Fa、Sol」，而在E調固定調唱名就變成「Mi、 升Fa、升Sol、La、Si、升Do、升Re、Mi」，由於要符合音階有全音、半音的排列，所以有的音必須要升降，才能符合其原則，此種固定調唱名通常適用於古典音樂。

首調

是不管歌曲是什麼調性，均以Do為唱名或La為唱名。也就在C調唱「Do、Re、Mi、Fa、Sol、La、Si、Do」，在G調唱名也是「Do、Re、Mi、Fa、Sol、La、Si、Do」，唱名一樣，只是高低音不一樣，一般用在流行音樂，通常以簡譜為主。

簡譜		1	2	3	4	5	6	7	i
唱名		Do	Re	Mi	Fa	Sol	La	Si	Do
C調	音名	C	D	E	F	G	A	B	C
G調	音名	G	A	B	C	D	E	F#	G
E調	音名	E	F#	G#	A	B	C#	D#	E

①

②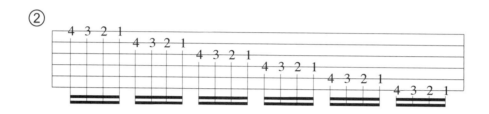

③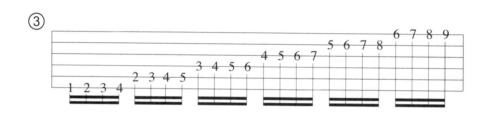

④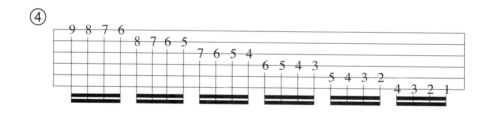

⑤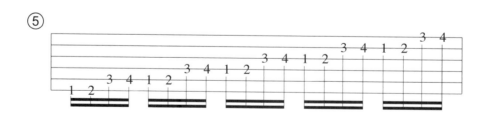

⑥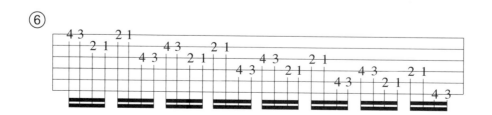

4 / 4

註：每一小節的指法，為獨立彈奏的指法。

匹克（Pick）的彈法與節奏名稱

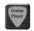 Pick的種類

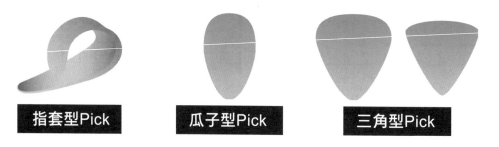

| 指套型Pick | 瓜子型Pick | 三角型Pick |

（1）Pick的功用是使吉他在彈奏時，能撥出較大的聲響及清晰的聲音。

（2）Pick的類別很多，常見者有上列幾種。其中後面兩種是載在右手拇指上及食指上。
其硬座可分薄、中、厚三種，視個人習慣而彈奏。

節奏名稱	匹克（Pick）彈法種類		
Blue / Jeluba	\| x↑ x↑ x↑ x↑ \|	\| x ↑·↑ x ↑·↑ \|	\| x·↓↑·↓x·↓↑·↓ \|
Soul	\| x ↑x xx ↑x \| \| x ↑xx ↑x \|	\| xx ↑x xx ↑x \| \| x ↑ xx ↑x \|	\| xx ↑↑↓xx ↑x \| \| xx ↑↑↓x↓↑↓ ↑↑ \|
Rumba	\| x ♪ ↑x↑ x↑ \|	\| x ♪ ↑ x↓ x↓ \|	\| x ↑ ↑x↑ x↑ \|
Waltz	\| x ↑ ↑ \|	\| x ↑↓↑ \|	\| x ↑↓↑↓ \|
Twist (New New)	\| xx ↑↑ xx ↑↑ \|	\| x ↑↑x ↑ \|	
Cha Cha	\| x ↑↑x ↑↑ \|		
Slow Rock	\|³‾ ³‾ ³‾ ³‾ xxx ↑↑↑ xxx ↑↑↑ \|	\|³‾ ³‾ ³‾ ³‾ xxx ↑xx xxx ↑xx \|	\|³‾ ³‾ ³‾ ³‾ xxx ↑↑↓ xxx ↑↑↓ \|
Swing	\| x ↑·↓x ↑·↓ \|	\| x ↑·↓↑·↓↑·↓ \|	\| x↑↓↑↑ x↑↓↑↑ \|
Tango	\| ↑ ↑ ↑ ↑ \|	\| ↑ ↑ ↑ ↑x \|	\| ↑· ↑↑ ↑ \|
Mambo	\| x ↑↓↓↓↑ \|	\| x↓ ↑↓↓↓↑ \|	
Disco / March	\| x↑ x↑ x↑ x↑ \|	\| x↑↓↑↑ x↑↓↑↑ \|	\| x↑↓ x↑↓ x↑↓ x↑↓ \|
Samba	\| x ↑↑x ↑↑ \|	\| x ↑↑x↑ ↑↑ \|	
Folk Rock	\| x ↑↓↓↓↑↓ \|	\| x ↑↓↓↓↑ \|	\| x ↑↓x↑↓ \|

	C 大調三基本和弦			A 小調三基本和弦		
和弦 圖示						
和弦 名稱	C	F	G7	Am	Dm	Em
構成音	1 3 5	4 6 1	5 7 2 4	6 1 3	2 4 6	3 5 7 2
	主和弦	下屬和弦	屬七和弦	主和弦	下屬和弦	屬七和弦

Cmaj7 　Fmaj7 　Gmaj7 　A7 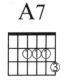　Dm7 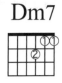　E7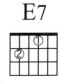

C7 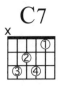　F6 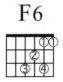　G 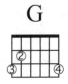　Am7 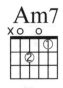　D7 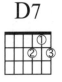　E

C9 　Fm 　G9 　Am9 　D 　Em7

和弦進行

（1）C-G7-C

（2）C-F-C

（3）C-F-G7-C

（4）C-Am-Dm-G7

（5）C-Em-F-G7

（6）C-G7-Am-Em-F-G7

（7）C-Cmaj7-C7

（8）C-Em7-Dm7

（9）Am-G-F-E

（10）Am-D-F-E7

（11）G-Gmaj7-G7-Gmaj7

（12）Am7-Dm7-G7-Cmaj7

根音是依和弦變換而改變的，而在這麼多弦中，拇指要彈哪一弦，其實琴友只記住一個原則，即是各調和弦構成之根音即，例如：

以C調為例：

	C	D	E	F	G	A	B
根音	1	2	3	4	5	6	7

找出第一個大寫字母最低音，其餘不必管它。

如：C、C7、Cmaj7--------------- 根音就是1

如：Am、Am7、A7---------------- 根音就是6

如：E7、E、Em-------------------- 根音就是3

> 注意：彈E7時，拇指要彈第六弦的3亦可彈第四弦的3。

和弦伴奏除了用主根音以外，亦可使用其內音加以變化，使其旋律更動聽、明顯。

例如：

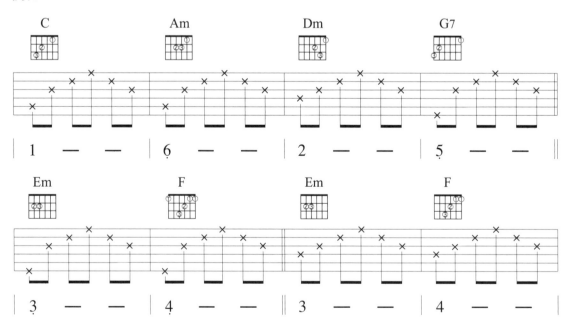

註：Em與F和弦根音可視歌曲需要而變化。

移調夾(Capo)的用法

Capo是民謠吉他伴奏上不可缺少的一種工具，其功用有三：

(1) 因為每個人的音域有所不同，移調夾可用來調整自己唱的音域。

(2) 調子的和弦太難按或技巧難表現的歌可借用Capo來改變達到自由發揮。

(3) 可利用同一種指法或節奏在經Capo改換的和弦一起彈出，產出不同的效果。

Capo與和弦轉換關係表

調名	capo：1	capo：2	capo：3	capo：4	capo：5	capo：6	capo：7
C	C#/D♭	D	D#/E♭	E	F	F#/G♭	G
C#/D♭	D	D#/E♭	E	F	F#/G♭	G	G#/A♭
D	D#/E♭	E	F	F#/G♭	G	G#/A♭	A
D#/E♭	E	F	F#/G♭	G	G#/A♭	A	A#/B♭
E	F	F#/G♭	G	G#/A♭	A	A#/B♭	B
F	F#/G♭	G	G#/A♭	A	A#/B♭	B	C
F#/G♭	G	G#/A♭	A	A#/B♭	B	C	C#/D♭
G	G#/A♭	A	A#/B♭	B	C	C#/D♭	D
G#/A♭	A	A#/B♭	B	C	C#/D♭	D	D#/E♭
A	A#/B♭	B	C	C#/D♭	D	D#/E♭	E
A#/B♭	B	C	C#/D♭	D	D#/E♭	E	F
B	C	C#/D♭	D	D#/E♭	E	F	F#/G♭

註：Capo之使用以不超過七格為限。

Chapter 21 C大調內音分散練習

依唱名(音名)由低音往高音或是由高音往低音方向，像階梯般排列起來稱之音階(Scale)。

內音分散

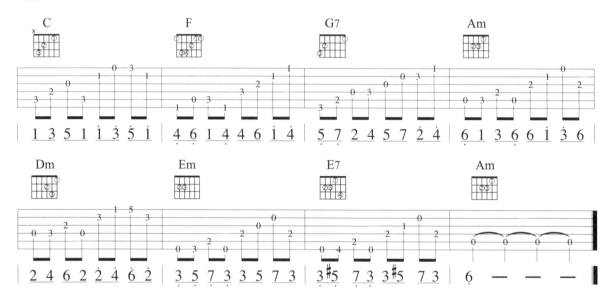

C大調內音分散（務必勤練）

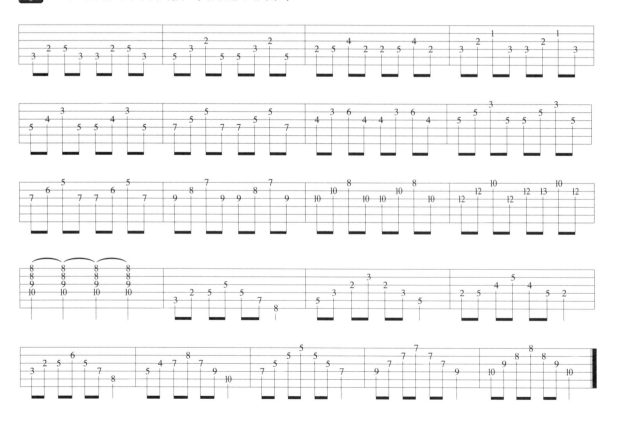

28

簡單說就音樂中以主音為中心，按照其音的高低，或穩定與不穩定關係，所構成的一個體系，稱為調式。

當音階從低往高走稱為上行，當音階由高往低走稱為下行。

大調式 是以C（Do）為主音，由七個音所組成的調式。

（1）自然大調：其所涵蓋的音為Do、Re、Mi、Fa、Sol、La、Si，由五個全音兩個半音組成，而且兩組半音是自然形成的。

（2）和聲大調：上行或下行時第六級音都下降半音，與七級音構成增二度音程。例如：Do、Re、Mi、Fa、Sol、降La、Si，Do、Si、降La、Sol、Fal、Mi、Re。以C大調為例：C — A♭ — C

（3）旋律大調：上行時與自然大調一樣沒有升降音。
下行時第七級、第六級音降半音。例如：Do、降Si、降La、Sol、Fal、Mi、Re。以C大調為例：C — A♭ — B♭ — C

小調式 以A（La）為主音，由七個音所構的調式。

（1）自然小音階：其所涵蓋的七個音全是自然音，也就是不升、不降或還原的音。此音階是大調所用之音階，其排列順序上大調為Do、Re、Mi、Fa、Sol、La、Si，而小調是La、Si、Do、Re、Mi、Fa、Sol，其中小調Sol至La是全音，不像大調Si至Do是半音具導音功能，因此Sol具有獨音個性，沒有結束感覺。

（2）和聲小音階：為了彌補自然小音階之不足，將Sol升半音，因此升Sol與La之間差了半音，但此距離卻不適於歌曲，所以和聲小音階是只為和聲而設置的音階。

（3）曲調音階：又稱為「旋律小音階」。此音階是針對和聲小音階的不適合歌唱與編曲，於是將Fa升半音，使升Fa與升Sol之間相差兩個半音，但它又分上行與下行兩種，上行時為升Fa適於歌唱或編曲，而下行時由於原先的作用不存在而恢復自然小音階的型態。

例如：La、Si、Do、Re、Mi、升Fa、升Sol、La、Sol、Fa、Mi、Re、Do、Si、La

上行　　　　　　　　　下行

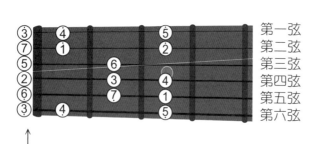

			第一弦
③④		⑤	第二弦
⑦①		②	第三弦
⑤	⑥		第四弦
②	③	④	第五弦
⑥	⑦	①	第六弦
③④		⑤	

↑
代表空弦,或稱開放弦,亦即左手不壓弦,右手撥弦。
(琴格每一格為半音,兩格為一全音,其中3、4與7、i相差半音。

左手指法:第1格以食指按弦,第2格以中指按弦,第3格以無名指按弦。
右手指法:第一弦以無名指撥弦,第二弦以中指撥弦,第三弦以食指撥弦,而
四、五、六弦由拇指撥弦。

生日快樂

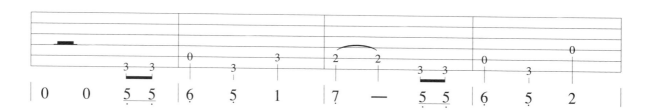

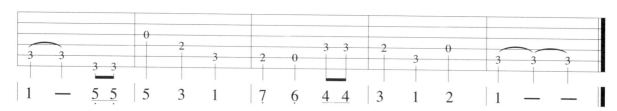

Fine

Boggie Woggie（一）

| 1 1 3 3 5 5 6 5 | 1 1 3 3 5 5 6 5 | 4 4 6 6 i i 2̇ i | 4 4 6 6 i i 2̇ i ‖

| 5 5 7 7 2̇ 2̇ 3̇ 2̇ | 4 4 6 6 i i 2̇ i | 1 3 5 3 | 1 — — — ‖

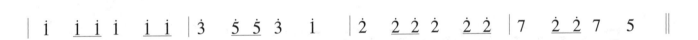

十個印第安人

| i i i i i i i | 3 5̇ 5̇ 3 i | 2 2̇ 2̇ 2̇ 2̇ 2̇ | 7 2̇ 2̇ 7 5 ‖

| i i i i i i i | 3 5̇ 5̇ 3 i | 5 4 3 2 | i — — — ‖

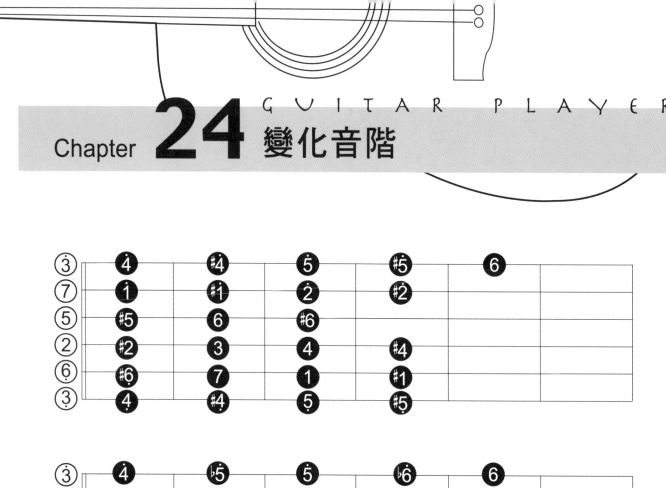

Boggie Woggie （二）

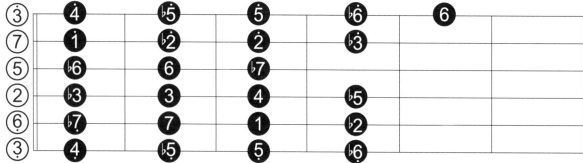

給愛麗絲

‖: 3̇ #2̇ 3̇ 7 ♮2̇ 1̇ | 6 0 1 3 6 ‖ 7 0 3 6 7 | 1̇ — 3̇ #2̇ :‖

```
                    1.
```

```
       2.
```

7 0 3 1̇ 7 | 6 0 7 1̇ 2̇ | 3̇· 5 4 3 | 2̇· 4 3 2 |

1̇· 3 2̇ 1̇ | 7 — — | 0 0 #2̇ 3̇ 2̇ | 3̇ #2̇ 3̇ 7 ♮2̇ 1̇ ‖

6 0 1 3 6 | 7 0 3 #5 7 | 1̇ 0 3 2̇ #2̇ | 3̇ #2̇ 3̇ 7 ♮2̇ 1̇ |

6 0 1 3 6 | 7 0 3 1̇ 7 | 6 — — ‖

Fine

音階的彈奏可能會隨旋律移動而變化。會有相同音階不同位置彈奏，例如第二弦第1格的 Do，會跟第三弦第5格的Do同音，第二弦第3格的Re會跟第三弦第7格Re同音。所以音階會隨彈奏而移動。

C調（Mi型）音階

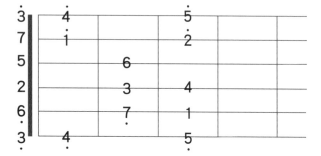

G調（La型）音階

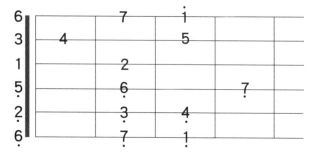

F調（Ti型）音階

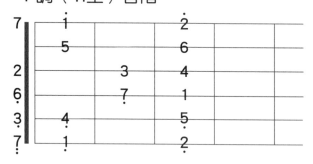

D調（Re型）音階

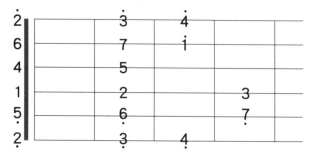

B調（Fa型）音階

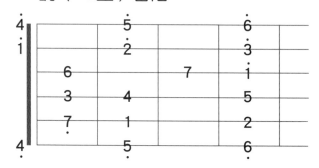

A調（Sol型）音階

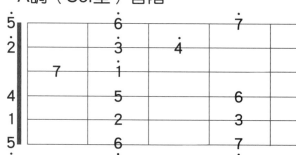

E調（Do型）音階

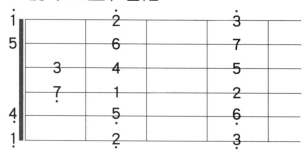

註：以上各型音階所表示為各調的起始音，例如C調起始音為3，所以稱為Mi型音階，B調起始音4，所以稱為Fa型音階，以此類推…。

Mi型音階移動轉調

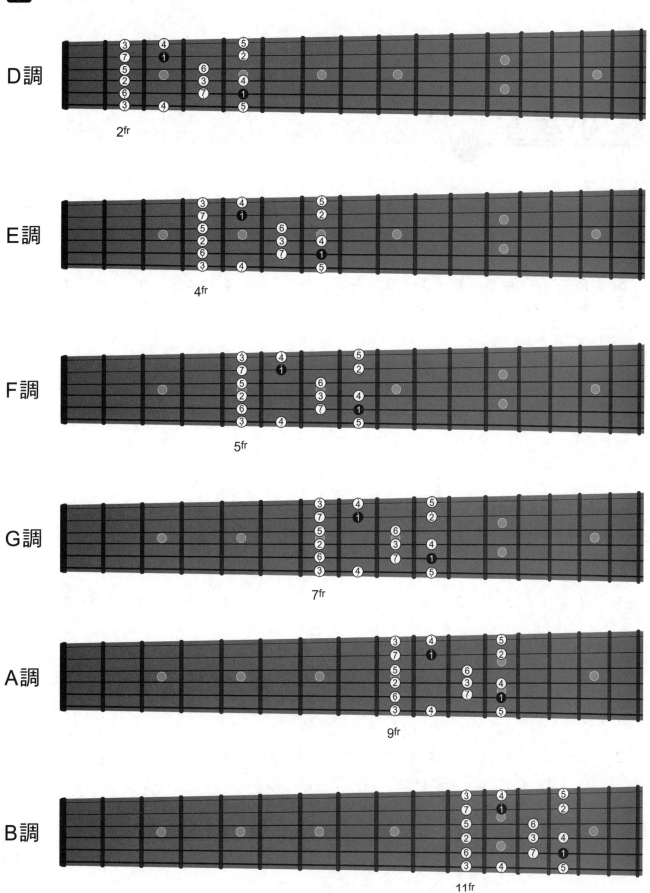

小星星

| 1 1 5 5 | 6 6 5 — | 4 4 3 3 | 2 2 1 — |

| 5 5 4 4 | 3 3 2 — | 5 5 4 4 | 3 3 2 — |

| 1 1 5 5 | 6 6 5 — | 4 4 3 3 | 2 2 1 — | **Fine**

快樂頌

| 3 3 4 5 | 5 4 3 2 | 1 1 2 3 | 3 2 2 2 — |

| 3 3 4 5 | 5 4 3 2 | 1 1 2 3 | 2 1 1 1 — |

| 2 2 3 1 | 2 3 4 3 1 | 2 3 4 3 2 | 1 2 5 — |

| 3 3 4 5 | 5 4 3 2 | 1 1 2 3 | 2 1 1 1 — | **Fine**

Chapter 26 C大調與Am小調

GUITAR PLAYER

Am調是C調的關係小調，音階相同。

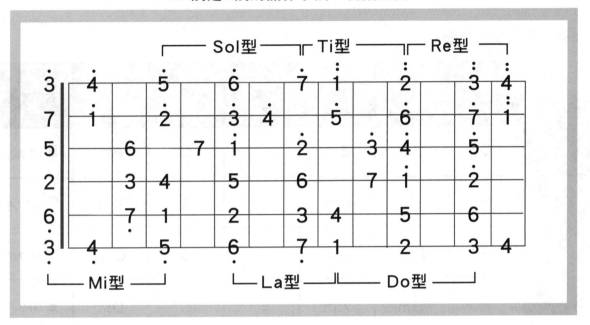

哆啦A夢 （可彈La型五格）

| 5· i̇ i̇· 3̇ 6̇ 3̇ 5 | 5· 6̇ 5̇· 3̇ 4̇ 3̇ 2 | 6̇· 2̇ 2̇· 4̇ 7 7̇ 6̇· 5̇ | 4· 4̇ 4̇· 3̇ 6̇ 7 i̇ |

| 2̇ — — — | 5· i̇ i̇· 3̇ 6̇ 3̇ 5 | 5· 6̇ 5̇· 3̇ 4̇ 3̇ 2 | 6̇· 2̇ 2̇· 4̇ 7̇· 7̇ 6̇· 5̇ |

| 4̇· 4̇ 3̇· 2̇ 7 7 2 2 | i̇· 5̇ 3̇· 2̇ i̇· 2̇ 3̇ 4̇ 5̇ | 6̇ 6̇· 5̇ 4̇ 5̇ 6̇ 5̇ | 2̇· 3̇ #4̇· 2̇ 5̇ — |

| 6̇ 5̇ 2̇· 3̇ #4̇· 2̇ | 5̇ — 2̇· 5̇ 5̇ 5̇· 2̇ | 6̇ 5̇ 4̇ — | 2̇ 7· 6̇ 5̇· 6̇ 5̇· 4̇ |

| 0 5̇· 6̇ 3̇· 2̇ | i̇ — — — |

37

Chapter 27 級數換算與說明

GUITAR PLAYER

一種能快速推算轉調功能的記法，常用於職業樂師及歌手或流行樂譜。

（以阿拉伯數字當級數）

級數 調別	1	2 m	3 m	4	5	6 m	7 m 7-5
C	C	Dm	Em	F	G	Am	B m 7-5
D	D	Em	F#m	G	A	Bm	C#m 7-5
E	E	F#m	G#m	A	B	C#m	D#m 7-5
F	F	Gm	Am	B♭	C	Dm	E m 7-5
G	G	Am	Bm	C	D	Em	F#m 7-5
A	A	Bm	C#m	D	E	F#m	G#m 7-5
B	B	C#m	D#m	E	F#	G#m	A#m 7-5

級數和弦進行

1 — 6m — 2m — 4 — 5$_7$ — 3m — 3 — 3$_7$

例如：C — Am — Dm — F — G$_7$ — Em — E — E$_7$

Rhythm：4 / 4
Tempo：91
Key：A
Play：C

今天你要嫁給我

作詞/娃娃、陶喆　　作曲/陶喆　　演唱/蔡依林、陶喆

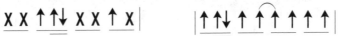

| X X ↑↑↓ X X ↑ X | 　　　　 | ↑↑↓ ↑ ↑↑↑ ↑ ↑ |

◎本曲以級數推算方式找出自己適合的調別。

本曲和弦進行： 1 — 1maj7 — 17 — 4 — 4m — 1 — 2m7 — 5

以C調推算和弦： C — Cmaj7 — C7 — F — Fm — C — Dm7 — G

以D調推算和弦： D — Dmaj7 — D7 — G — Gm — D — Em7 — A

以此類推……

1
3 3 3 3 3　2 1
1maj7
3 3 3 3 3　0
17
3 3 3 3 3 4 5 ♭3 2　2 1 1　0　0
4

(男) 春 暖 的 花 開 帶 走　冬 天 的 感 傷　微 風 吹 來 浪 漫 的 氣　　息
　　 夏 日 的 熱 情 打 動　春 天 的 懶 散　陽 光 照 耀 美 滿 的 家　　庭

4m
1 1 1 1 1 2 1 5　5 3 5 3 2 1　0 1
1
2m7
2 2 2 3 2 1 7 2　1 2 1 1　0　0
5 　 **1**

　　 每 一 首 情 歌 忽 然 充　滿 意 義　　我　就 在 此 刻 突 然 見 到　你 (take the way)
　　 每 一 首 情 歌 都 會 勾　起 回 憶　　想　當 年 我 是 怎 麼 認 識　你 (but you now)

1
3 3 3 3 3　2 1
1maj7
3 3 3 3 3　0
17
3 3 3 3 3 4 5 ♭3 2　2 1 1　0　0
　　　　　　　　　　　0 0 1 2 6 1 6
4

(女) 春 暖 的 花 香 帶 走　冬 天 的 淒 寒　微 風 吹 來 意 外 的 愛　情 (It's love)
　　 冬 天 的 憂 傷 接 續　秋 天 的 孤 單　微 風 吹 來 苦 樂 的 思　念 (I missing you yeah)

4m
(女) 1 1 1 1 1 2 1 5　5 3 5 3 2 1　0 1
1
2m7
2 2 2 3 2 1 7 1 2　1 2 1 0 5 6 5 5
5 　 **1**
(男) 　0　0　0　0 3　4 4 4 5 4 3 2 3 4　3 4 3 0 3 3 4 3

　　 鳥 兒 的 高 歌 拉 近 我　們 距 離　　我　就 在 此 刻 突 然 愛 上　你　聽 我 說
　　 鳥 兒 的 高 歌 唱 著 不　要 別 離　　此　刻 我 多 麼 想 要 擁 抱　你　聽 我 說

17			4			4m			1	

```
| 5  5  5̄6̄5̄ 5̄6̄ | 6̄5̄4̄ 4̄5̄ 0  0 | 4 4 4 4̇ 4̄5̄4̄ 4 0 | 3 3 3 3̇ 3̄4̄3̄ 3 0 |
| 3  3  3̄4̄3̄ 3̄4̄ | 4̄3̄2̄ 2̄3̄ 0  0 | 1 1 1 1̇ 1̄2̄1̄ 1 0 | 1 1 1 1̇ 1̄2̄1̄ 1 0 |
```

一 生 交 給　我 ——————　　　昨天已是過　去　明天更多回　憶

2m7		5		1		2m7		5		1	

```
| 4̄ 4̄ 4̄ 7̣̄ 2̄  3̄4̄3̄ | 3̄4̄3̄4̄3 — 0 | 4̄ 4̄ 4̄ 7̣̄ 2̄ 4̄ 3̄4̄ 3̄4̄ | 3̄4̄3̄3 — 0 |
| 2̄ 2̄ 2̄ 6̣̄ 7̣̄  1̄2̄1̄ | 1̄2̄1̄2̄1 — 0 | 2̄ 2̄ 2̄ 6̣̄ 7̣̄ 2̄ 1̄1̄ 2̄ | 1̄2̄1̄1 — 0 |
```

今天你要嫁 給　　我 ——————　　　今天你要嫁給　我 ——————

2m7		5		1		1	

```
| 4̄ 4̄ 4̄ 7̣̄ 2̄  3̄4̄3̄ | ♭3 — 4  3̄4̄ | 5 — — — ‖
| 2̄ 2̄ 2̄ 6̣̄ 7̣̄  1̄2̄1̄ | 1 — 2  1̄2̄ | 3 — — — ‖
```

今天你要嫁 給　　我 ——————————————　　　**Fine**

Rhythm：3 / 4
Tempo：208
Key：Dm

He's a Pirate

（演奏曲）

作曲/Klaus Badelt

| 5 | | 1 | | 5 | | 1 | | 3m | | 6m | |

| 2̇ i 7 | i 2̇ 3̇ | 2̇ — i2̇ | 3̇ · 2̇ i | 7 i 7 | 6 · 7 5 |

| 6m | | 4 | | 5 | | 1 | | 4 | | 6m | |

| 6 — 6 7 | i · 7 i | 2̇ i 2̇ | 3̇ 2̇ i | 6 — 6 7 | i 2̇ 3̇ |

| 2m | | 6m | | 3m | | 6m | | 4 | | 1 | |

| 4̇ 6 2̇ | i · 2̇ 7 | 6 · 7 #5 | 3̇ · 6 i 3̇ | 4̇ · 6 i 3̇ | 3̇ 3̇ 3̇ |

| 5 | | 2m | | 6m | | 3m | | 6m | | 6m | |

| 3̇2̇ 2̇ 0 | 2̇ — 0 | i — 0 | 7 i 7 | 7 6 6 — | 3̇ · 6 i 3̇ |

| 4 | | 1 | | 5 | | 2m | | 6m | | 3m | | 6m | |

| 4̇ · 6 i 3̇ | 3̇ 3̇ 5̇ | 3̇2̇ 2̇ 0 | 2̇ — 0 | i — 0 | 7 i 7 | 6 — — ‖

Fine

43

2/4 拍

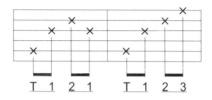

4/4 拍

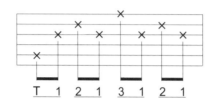

4/4 拍

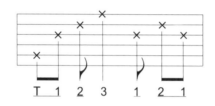

2/4 拍

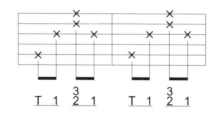

4/4 拍

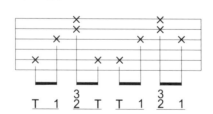 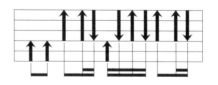

4/4 拍

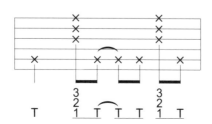 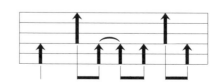

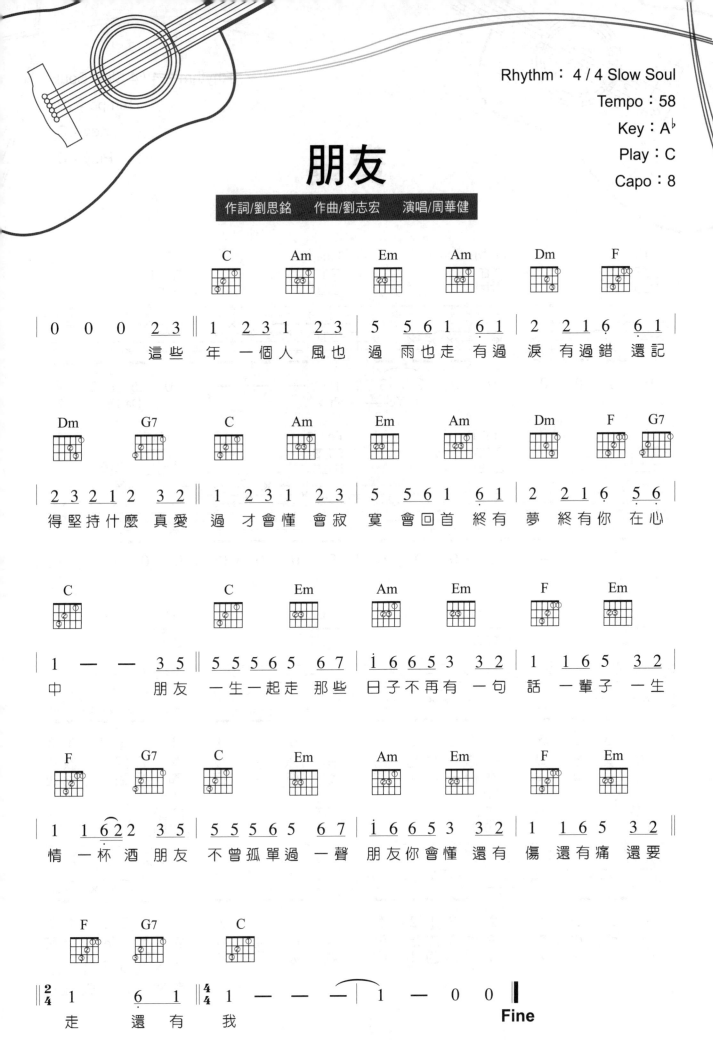

朋友

作詞/劉思銘　作曲/劉志宏　演唱/周華健

Rhythm：4 / 4 Slow Soul
Tempo：58
Key：A♭
Play：C
Capo：8

45

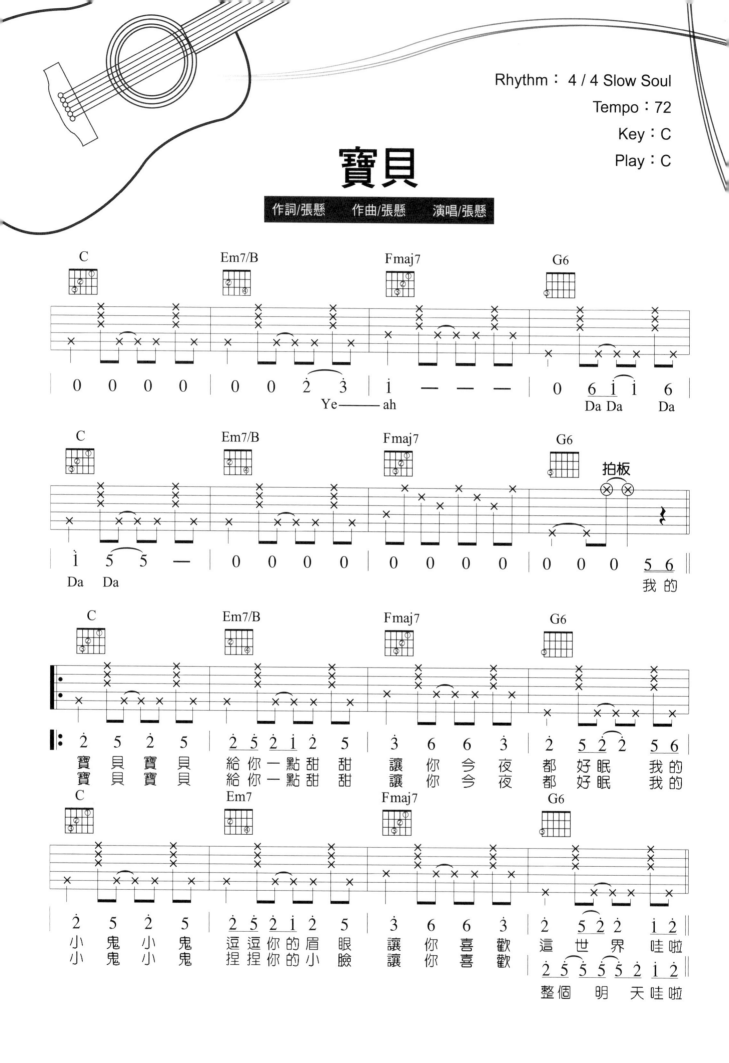

Rhythm：4 / 4 Slow Soul
Tempo：72
Key：C
Play：C

寶貝

作詞/張懸　作曲/張懸　演唱/張懸

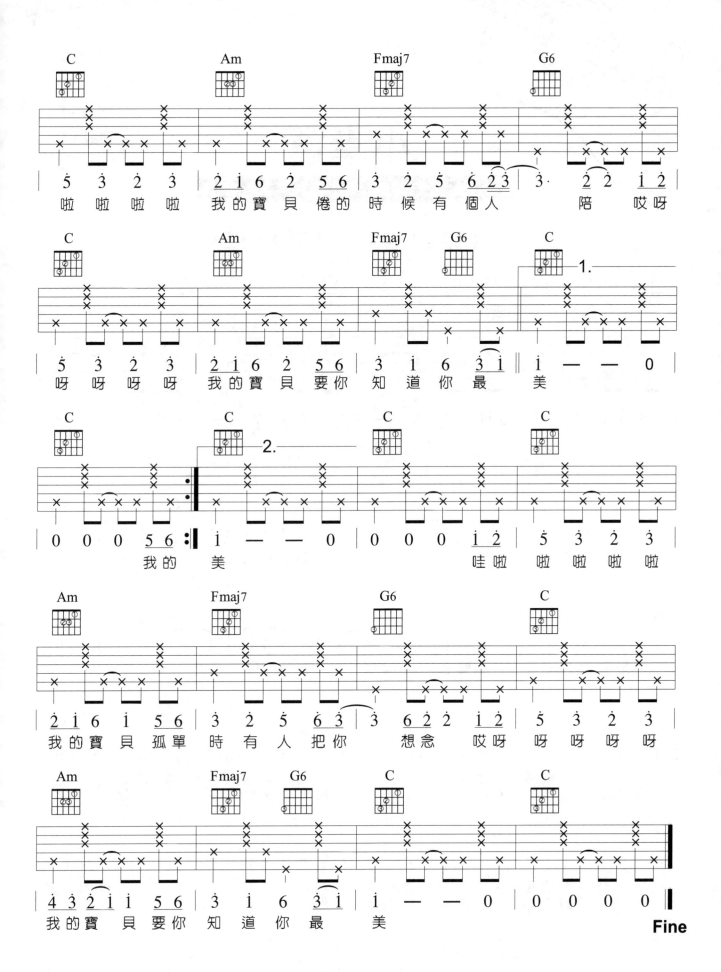

Rhythm：4 / 4
Tempo：79
Key：F
Play：C
Capo：5

小幸運

作詞/徐世珍、吳輝福　　作曲/JerryC　　演唱/田馥甄

| T 1 2 3 3 1 2 1 | X X ↑ X X X ↑ X |

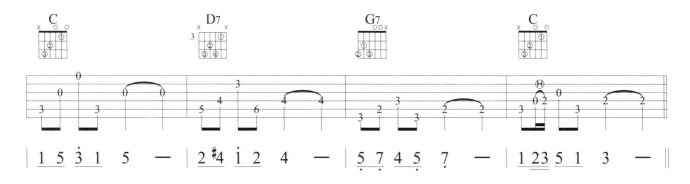

C		D7		G7		C	G7
0 3 3 5 5 1 1 7	7 6 3 6 6	—	0 6 6 7 7 3̇ 3̇ 7	7 5 3 5 5	—		
我 聽見 雨滴 落在 青青 草地			我 聽見 遠方 下課 鐘聲 響起				

Am		D7		G7		C	G7
0 3 3 5 5 1 1 7	7 6 3 6 6	6 7	7̇ #6̇ 7 3 3 1̇2̇ 1 1	1	—	0	0
可是 我 沒有 聽見 你的 聲音	認真	呼喚 我 姓 名					

‖: | C | | D7 | | G7 | | C | G7 |
0 3 3 5 5 1 1 7	7 6 3 6 6	—	0 6 6 7 7 3̇ 3̇ 7	7 3 5 5	0
愛上 你的 時候 還 不懂 感情			離別 了才 覺得 刻 骨 銘心		
青春 是段 跌跌 撞 撞的 旅行			擁有 著後 知後 覺 的 美麗		

C		D7		G7		C	G7
0 3 3 5 5 1 1 7	7 1̇ 3 6 6 1̇ 1̇ 7	7̇ #6̇ 7 3 3 1̇2̇ 1 1	1	—	3̇ 2̇ 1 1 7		
為什 麼 沒有 發現 遇見 了你 是生 命 最好 的 事 情 也許 當 時							
來不 及 感謝 是你 給我 勇氣 讓我 能 做回 我 自 己							

F		G7		Em		Am	
6 6 6 6 6 2̇3̇ 2̇ 2̇	2̇	0	2̇ 1̇7 7 6	5 5 5 3 3 1̇ 2̇ 1 1	1	0 1̇ 1̇ 5 5 1	
忙著 微笑 和哭 泣		忙著 追逐 天空 中 的流 星		人理 所當 然			

48

Rhythm：4 / 4 Slow Soul
Tempo：66
Key：G
Play：C
Capo：7

溫柔

作詞/阿信　　作曲/阿信　　演唱/五月天

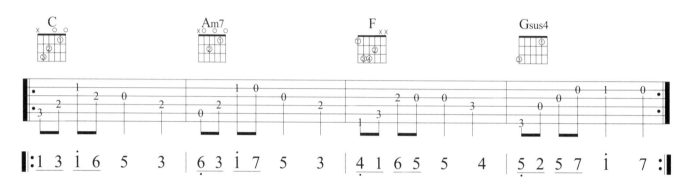

C	Am	F	G7
3 2 3 2 3 2 3 2	3 2 1 6 1 1 —	4 3 4 3 4 3 4 3	4 5 2 1 2 2 —
走在風中今天陽光	突然好溫柔	天的溫柔地的溫柔	像你抱著我

Em	Am	Dm	G7	C	
5♭5 ♭5♭5 5♭5 5♭5 5♭5	5 6 3 2 3 3　3 1	6	7 1 2	3	1 — — —
然後發現你的改變	孤單的今後　如果	冷	該怎麼渡	過	

C	C	Am	F
1 — — —	3 2 3 2 3 2 3 2 2	3 2 1 6 1 1 —	4 3 4 3 4 3 4 3 3
	天邊風光身邊的我都	不在你眼中	你的眼中藏著什麼我

G7	Em	Am	Dm	G7	
4 5 2 1 2 2 —	5♭5 ♭5♭5 5♭5 5♭5 5♭5	5 6 3 2 3 3　3 1	6	7 1 2	3
從來都不懂	沒有關係你的世界	就讓你擁有　不打	擾　是我的溫		

C	C	C	Am	Em
1 — — —	1 — — 0 5 5	5 3 3 3 3 2 2 2 2 1 2 3	0 6 6 3 5 5	0 3
柔		不知　道 不明瞭 不想要為什麼	我 的心	明

50

Fmaj7
```
6 7 6 5 3 3   0 3
```
明是想靠近　　卻

G7
```
6 7 6 5 2 2   0 5 5
```
孤單的黎明　　不知

C
```
5 3 3 3 3 2 2 2 2 1 2 3
```
道 不明瞭不想要為什麼

A m　　　　　Em
```
0 6 6 3 5 5   0 3
```
我 的心　　那

Fmaj7
```
6 7 6 5 3 3   0 3
```
愛情的綺麗　　總

G7
```
6 7 6 5 2 2   0 4 3
```
是在孤單裡　　再把

Dm
```
4 3 4 3 4 3 6·5
```
我的最好的愛給

G7
```
5 — — —
```
你

C
```
3 2 3 2 3 2 3 2
```
不知不覺不情不願

Am
```
3 2 1 6 1 1   —
```
又到巷子口

F
```
4 3 4 3 4 3 4 3
```
我沒有哭也沒有笑

G7
```
4 5 2 1 2 2   —
```
因為這是夢

Em
```
5♭5 ♭5♭5 ♭5♭5 ♭5♭5 ♭5 5
```
沒有預兆沒有理由你

Am
```
5 6 3 2 3 3   3 1
```
真的有說過　　如果

Dm　　　　　G7
```
6 7 1 2   3
```
有　就讓你自

C
```
1 — — —
```
由

51

此一單元為初級進入中級，必須具備的單音與和弦轉位的重要變化，以敘述之。

以C大調為例，將Do、Re、Mi、Fa、Sol、La、Si、Do …。每一個單音配一個和弦或數個和弦，以C、F、G7為例，將各和弦構成音找出，例如：C和弦構成音 Do、Mi、Sol，F和弦構成音Fa、La、Do，G7和弦構成音Sol、Si、Re、Fa，由上列和弦可知：

單音	Do	Re	Mi	Fa	Sol	La	Si	Do
和弦	C	G7	C	F	C	F	G7	C
和弦	F			G7	G7			F

由上表所列，和弦按法如下：

Do	Re	Mi	Fa	Sol	La	Si	Do

以小調Am7、Dm7、Em7為例，Am7和弦構成音La、Do、Mi、Sol，Dm7和弦構成音Re、Fa、La、Do，Em7和弦構成音Mi、Sol、Si、Re，由以上和弦可知：

單音	Do	Re	Mi	Fa	Sol	La	Si	Do
和弦	Am7	Dm7	Am7	Dm7	Am7	Am7	Em7	Am7
和弦	Dm7	Em7	Em7	Bm7-5	Em7	Dm7		Dm7

由上表所列，和弦按法如下：

Do	Re	Mi	Fa	Sol	La	Si	Do
Am7	Dm	Am7	Dm7	Am7	Am7	Em7	Am7
Dm7	Em7	Em7	Bm7-5	Em7	Dm7		Dm7

由以上所列之六個C大調和弦，可以讓琴友略為瞭解其配置，若要更加透徹配置方式，最直接的方式便是找出各型音階的和弦，例如Do型E和弦按法，Re型D和弦按法，Mi型C和弦按法，Sol型A和弦按法，La型G和弦按法。

調別	C	D	E	F	G	A	B
音型	Mi型	Re型	Do型	Si型	La型	Sol型	Fa型

註：以上音型是以第六弦空弦音為基準，請琴友熟記各調音型，可幫助其找出音階及和弦轉位按法之推算（請參閱Ch25 各調音階圖表）。

相同和弦按法不同把位移動推算

此種彈奏與封閉和弦同型按法移動而產生不同和弦名稱相似。其效果有如調弦法(Open Tuning)，讓按弦時，弦與弦之間產生同音效果及空間感。

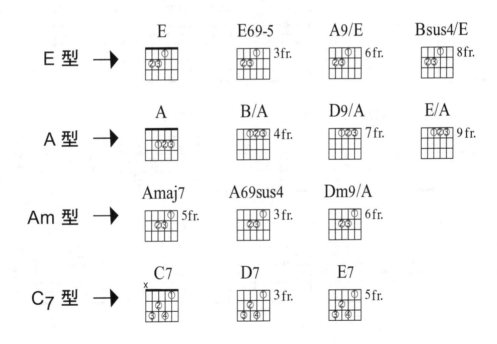

古老的大鐘

（演奏曲）

作曲/Henry Clay Work

Rhythm：4 / 4
Key：C

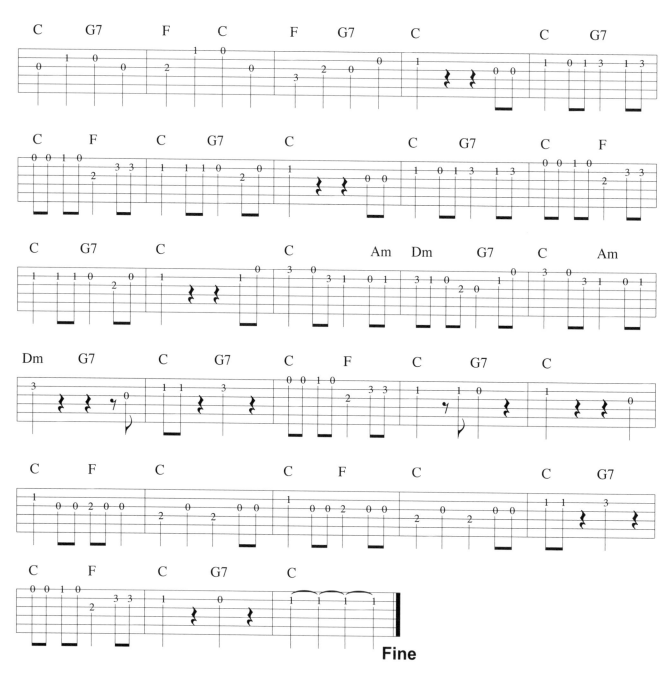

Fine

聽媽媽的話

作詞/周杰倫　作曲/周杰倫　演唱/周杰倫

Rhythm：4 / 4
Tempo：92
Key：A
Play：C
Capo：9

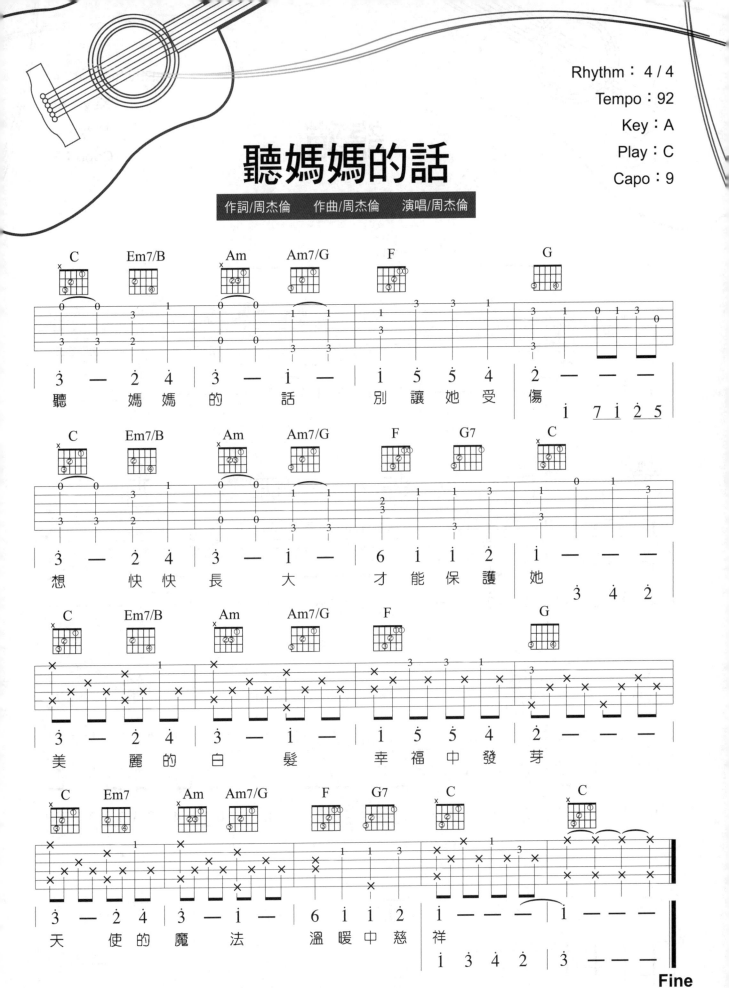

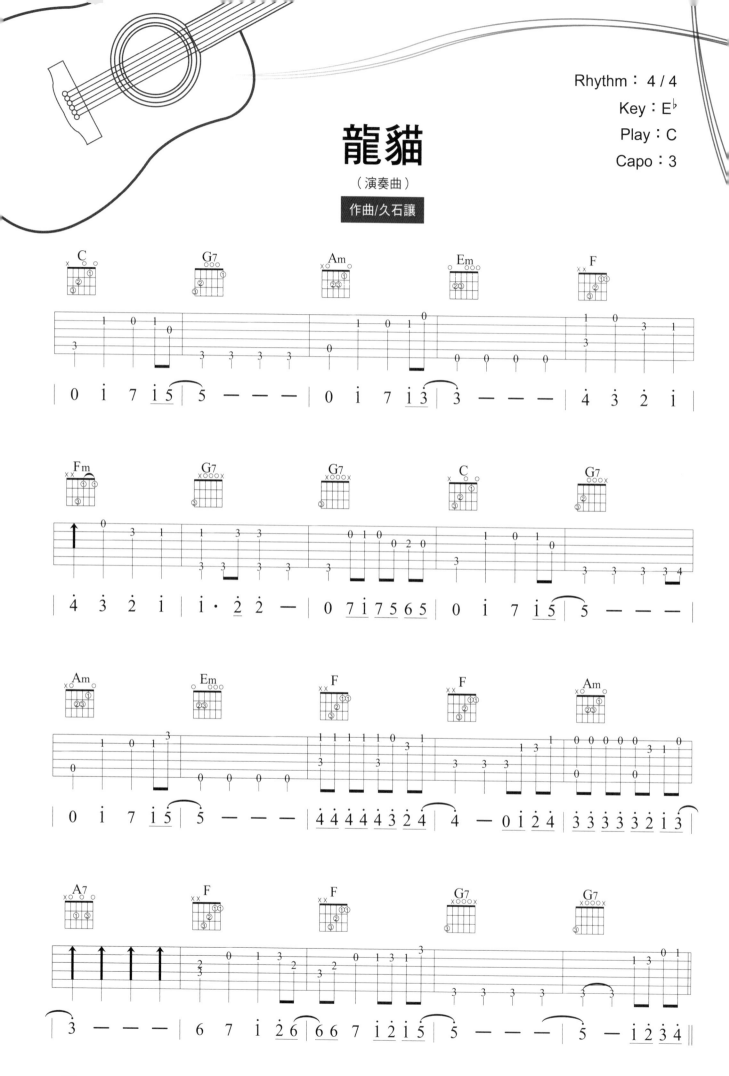

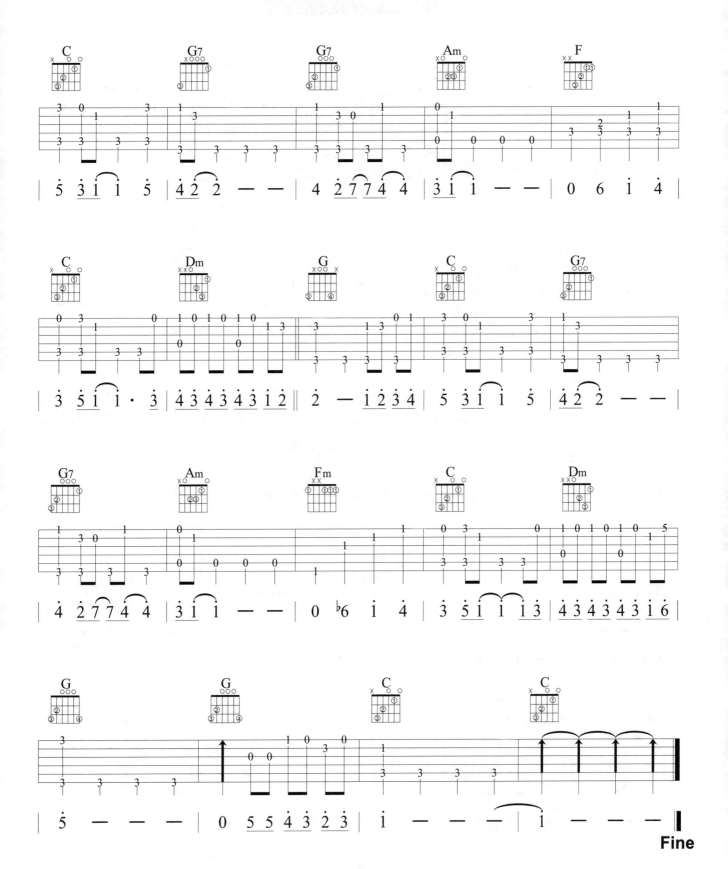

Rhythm：Waltz 3 / 4
Tempo：78
Key：Am

緑袖子

（演奏曲）

作曲/Ralph Vaughan Williams

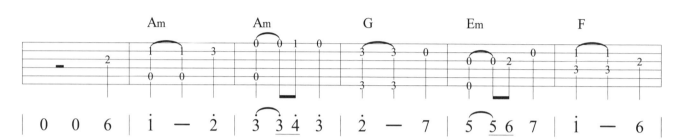

Chapter 30 分數和弦(Slash)

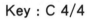 **何謂分數和弦呢？**

就像國中、高中數學課程所學的分子與分母，在吉他上它的功能是讓和弦根音起變化，那麼分母就是根音，分子為原來和弦。C/B和弦，C和弦為子音，母音為B，如果以C調而言C為原和弦，根音為Do，但是為了歌曲旋律使之變化，乃將C和弦的Do，變化為B(Si)音。以下為範例練習：

Key：C 4/4

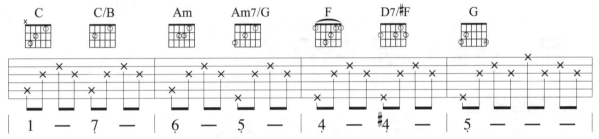

Key：Am 4/4

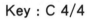 **分數和弦進行(BassLine)**

指法：$\begin{array}{|c|c|}\hline T\ 1\ 2\ T & T\ 1\ \overset{3}{2}\ 1 \\\hline\end{array}$

1.C調：
2/2拍
C → C/B → Am → Am7/G → F → D9/#F → G

2.G調：
2/2拍
D → D/C → D/B → D/A

3.D調：
2/2拍
D → D/#C → D/B → D/A → G → Bm7/#F → Em → A7

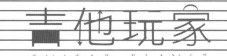

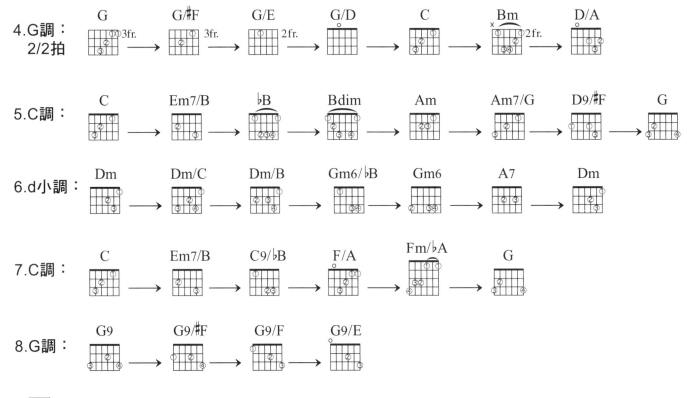

C大調範例練習

$$1-3m_7/7-6m-6m_7/5-4-3m_7-2m_7-5-1$$

Key：C 4/4

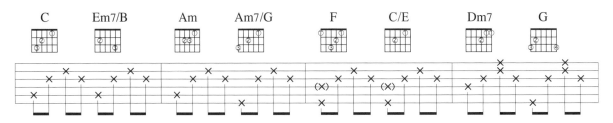

Key：C 4/4

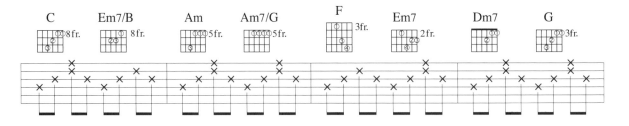

Key：C 4/4

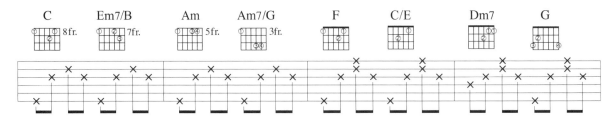

Rhythm：4 / 4
Tempo：70
Key：F#
Play：C
Capo：6

如果雨之後

作詞/Eric周興哲、吳易緯　　作曲/Eric周興哲　　演唱/Eric周興哲

Fmaj7　　　　　　　C/E　　　　　　Dm7　　　　　　　G

3 22 2 11 1　12 3 | 3 22 11 1　12 3 | 3 44 4 55 5 6 65 5 | 5 — 0 5 4 2

誰將你 呵護　可什麼 我都留 不住　我們還 沒結束 我好 不服 輸　我只想

C　　　Em7/B　　Am　　　Am7/G　　F　　　C/E　　　Dm7　　　　G

3· 3 3 2 2 7 | i· 3 3 i 7 56 | 6565 6 53 2 1 0 23 | 4 3 4 5 1·2 2

說　我認真地愛 過　兩個相愛的人 究竟犯什麼錯　需要愛得如此折 磨

C　　　Em7/B　　Am　　　Am7/G　　F　　　C/E　　　Dm7　　　　G

3·3 3 2 2 3· | 2 1· 1 3 3 i 7 5 6 | 6565 6 433 2· 0 23 | 4 3 2 1 1 3·2

我　是深深地愛 過　你在我的心中 從沒有離開過　如果 你要走也 帶我走

C　　　　C　　　　Gm7　　　　C　　#C

1 — 0 5 4 2 | 3 3·3 3 3 3 1 | 2 — 2 5 4 2 | 3 — 4 5

#C　　#D　　Gsus4　　　　　　G

♭6 — ♭7 — | i — — — | 1 — — —

C　　　　　　G/B　　　　　Am　　　　　Em/G

0 1 1 23 3 5 5·5 | 5 4 23 22 2 — | 0 1 123 3 1 1·1 | 7 27 65 5 5 123

如果雨之 後　心還是痛 苦　如果悲傷 後 我少了溫 度　我懷念

Fmaj7　　　　　　　C/E　　　　　　Dm7　　　　　　　G

3 22 2 11 1 6 53 | 5 32 2 33 3 12 3 | 3 44 4 55 5 6 65 5 | 5 — 0 5 4 2

我們的 相處　還沒把 裂縫都 彌補　還沒給 你幸福 我怎 能服 輸　我只想

Rhythm： 4 / 4 Slow Soul
Tempo：82
Key：A
Play：C

天后

作詞/彭學斌　　作曲/彭學斌　　演唱/陳勢安

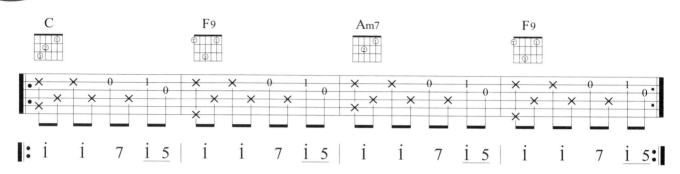

‖: i　i　7　i 5 ｜ i　i　7　i 5 ｜ i　i　7　i 5 ｜ i　i　7　i 5 :‖

C　　　　　　　　G/B　　　　　　　　Am　　　　　　　Am7/G
0 1 1 1 1 2 7 7 ｜ 7 7 7 7 7 1 2 1 ｜ 0 1 1 1 1 3 4 5 ｜ 5 — 5 6 1 6
終於找到藉　口　趁著醉意上心頭　表達我所有感受　　寂寞漸濃

F　　　　　　　　C/E　　　　　　　　Dm7　　　　　　　G7
6　6 7 1 7 1 2 ｜ 2　1 5 5 5 5 ｜ 5 4 4 1　1 5 5 ｜ 5 4 4 2　2 —
沉默留在舞池　角落　妳說的　太少或太多　都會　讓人更惶恐

C　　　　　　　　G/B　　　　　　　　Am　　　　　　　Am7/G
‖:0 1 1 1 1 2 7 7 ｜ 7 7 7 7 7 1 2 1 ｜ 0 1 1 1 6 1 3 ｜ 3 · 3 3 2 1 6
1.誰任由誰放　縱　誰會先讓出自由　最後一定總是我　　雙　腳懸空
2.推開蒼白的　手　推開蒼白的廝守　管妳有多麼失措　　別　再叫我

F　　　　　　　　C/E　　　　　　　　Dm7　　　　　　　G7
6　6 7 1 7 1 2 ｜ 2 3 2 1 1 2 3 ｜ 1 6 1 6 1 2 3 3 ｜ 2 · 5 4 3 4 3
在妳冷酷熱情　間遊走　被侵佔　所有還要笑著接受　　我嫉妒妳的
心軟是最致命　的脆弱　我明明　都懂卻仍拚死效忠

C　　　　　　　G　　　　　　　　Am　　　　　　　　Em
5 · 5 5 6 3 2 ｜ 2 · 5 7 1 2 1 ｜ 6 1 6 6 1 5 3 ｜ 3 · 5 1 5 4 3
愛　氣　勢如虹　　像個人氣高居不下的天后　　妳要的不是

F　　　　　　　　C　　　　　　　　Dm7　　　　　　 %　G
6 · 5 1 5 4 3 ｜ 2 1 5 1 2 2 3 ｜ 3 1 1 6 1 5 5 5 3 ｜ 2 · 5 4 3 4 3
我　而是一種虛榮　有人疼才　顯得多麼出眾　　我陷入盲目
　　　　　　　　　　　　　　　　　　　　　　　　如果有一天

C		G		Am		Em	

```
 C                          G                    Am                Em
|5 ·  5 5 6 3 2|2 · 5 7 1 2 1|6 1 1 6 6 1 5 3|3 · 5 1 5 4 3|
```

1.2.狂　戀　的寬容　　成全了妳萬眾寵愛的天　后　若愛只剩誘
3.愛　不　再迷惑　　足夠去看清所有是非對　錯　直到那個時

```
 F                   C                    Dm7           ⊕G              C
|6 · 5 1 5 4 3|2 1 1 5 1 2 3 4|3 2 2 — —‖0 5 1 2 3 2 1 1|1 — — —:‖
```

惑　只剩彼此忍受　　別再互相折　磨　　　因為我們都有錯

（第一次接前奏四小節再接2.）

```
 ⊕G                   ♭B-5                G             C
‖2 · 5 1 2 3 4|3 2 — 1 5|5 — 1 2 3 1|1 — — —‖
```

把妳當作天　后　　　　不會再是　我　　　　　**Fine**

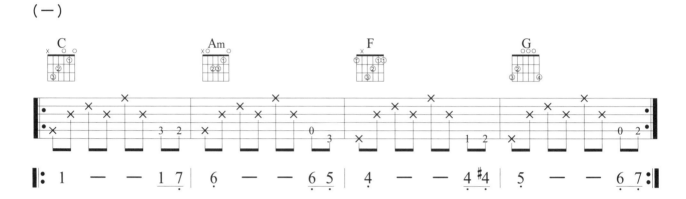

Chapter 31 C、G調低音(Bass)連結

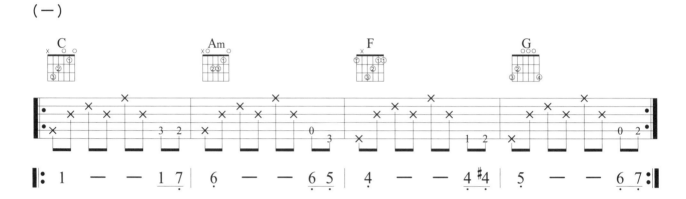

Key:C 4/4

（一）

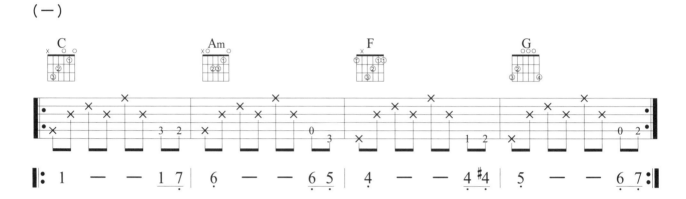

（二）

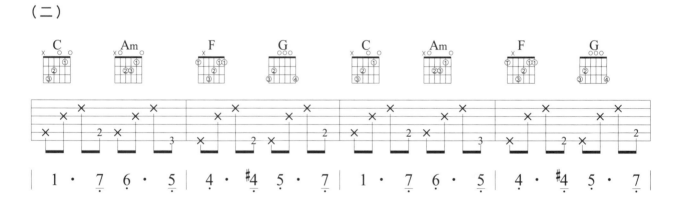

（三）

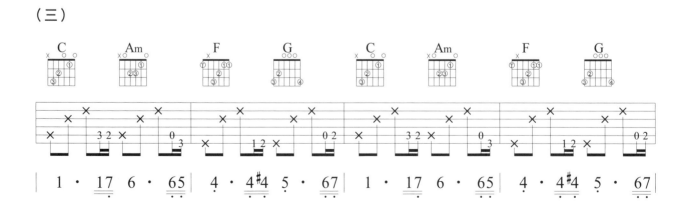

（四）

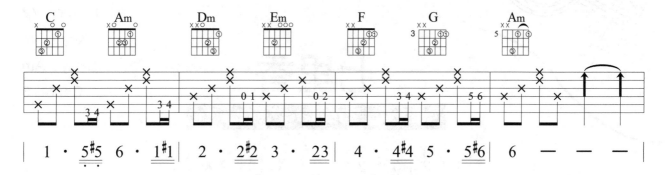

Key：G 4/4

（一）

（二）

Rhythm：4 / 4 Slow Soul

Tempo：72

Key：Cm

Play：Am

Capo：3

七里香

作詞/方文山　　作曲/周杰倫　　演唱/周杰倫

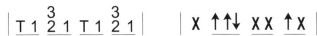

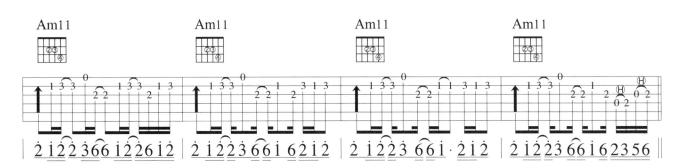

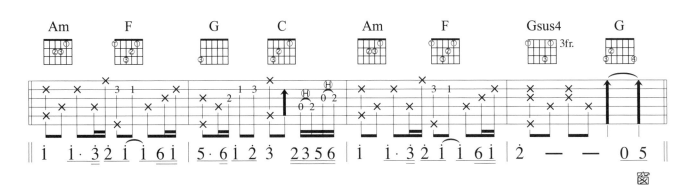

| Am | | F | | G | | C | /B | Am | | F | | G | | C | #G |
|---|---|---|---|---|---|---|---|---|---|---|---|---|---|---|---|---|
| i | 7 i i i | | 0 i | 1 7 6 7 6 6 | 5 0 5 | | 5 | 4 3 5 5 | | 0 5 | 5 6 2 4 4 4 | 3 0 5 | | | |

外　的　麻雀　　　在　電線桿上多　嘴　你　說　這一句　　很　有夏天的感覺　手

Am		F		G		C	#G	Am		F		G		#G
i	7 i i i		0 i	1 7 7 2 2 i · 5 i 7			i i i i 7 7 7 6 · 6 7 6	6 5 · 5	0 5 i					

中　的　鉛筆　　　在　紙上來來回回　喔我用　幾行字　形容　你　是我的　誰　　　秋　刀

%	Am	/G F		#F	G		/B C	/B	Am	/G F		#F	G		/B C	#G
i	3 6 6	5 2	2	2 4 4 4 3 · 0 5			5 4 4 3 3 3 2 2 2 1 3	3 2 · 2 4 3	5 i							

魚　的　滋味　貓跟　你　都想了　解　初　　戀的香味就　這樣　被我　們　　尋回　那　溫

滿　的　稻穗　幸福　了　這個季　節　而　　妳的臉頰像　田裡　熟透　的　　蕃茄　妳　突

68

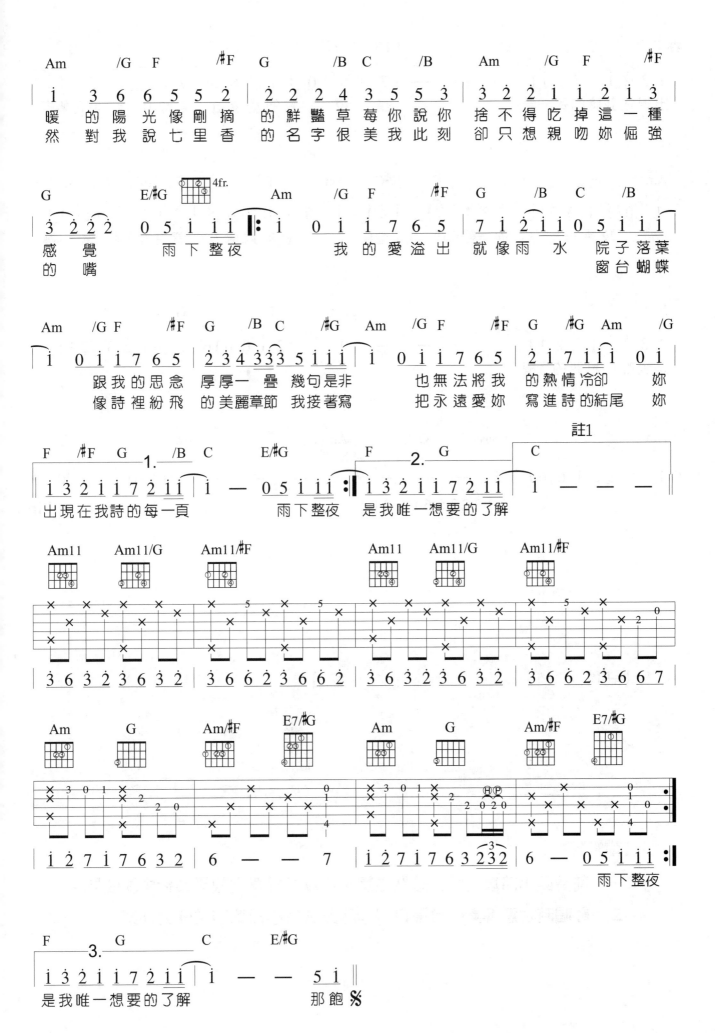

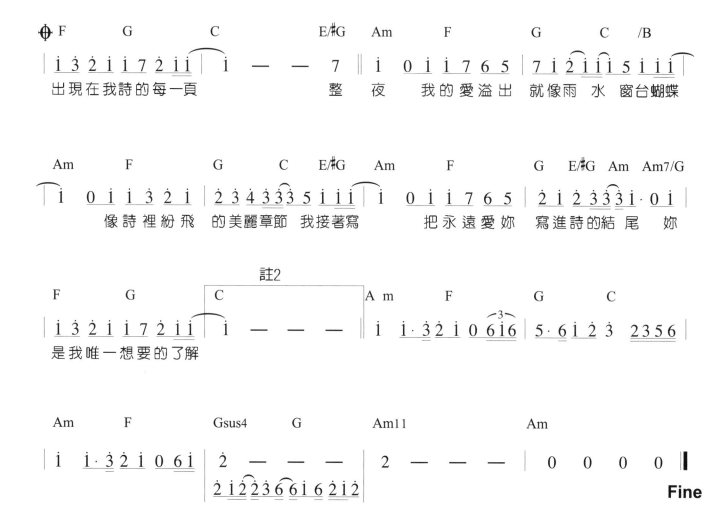

| F | G | C | | E/#G | Am | F | | G | C | /B |

出現在我詩的每一頁　　　　整 夜　我的愛溢出 就像雨 水 窗台蝴蝶

像詩 裡 紛 飛　的美麗章節 我接著寫　把永遠愛妳 寫進詩的結尾　妳

是我唯一想要的了解

Fine

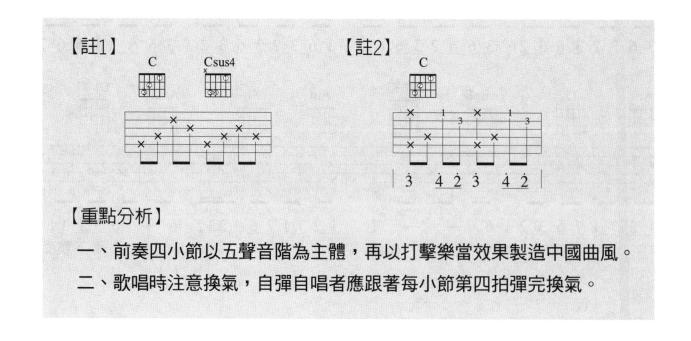

【註1】
C　　Csus4

【註2】
C

| 3 | 4 2 | 3 | 4 2 |

【重點分析】

一、前奏四小節以五聲音階為主體，再以打擊樂當效果製造中國曲風。

二、歌唱時注意換氣，自彈自唱者應跟著每小節第四拍彈完換氣。

Chapter **32** G U I T A R P L A Y E R
民謠搖滾(Folk Rock)&搖擺(Swing)

(一)

T　T　1　T　2　T　1

(二)

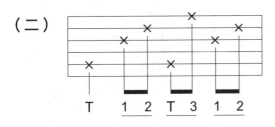 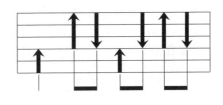

T　1　2　T　3　1　2

(三)

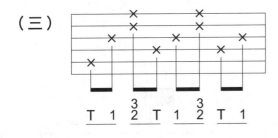 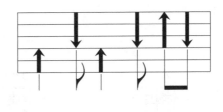

T　1　3/2　T　1　3/2　T　1

(四)

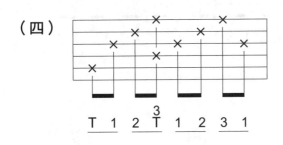 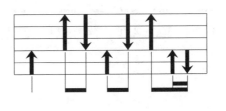

T　1　2　3/T　1　2　3　1

(五)
Swing

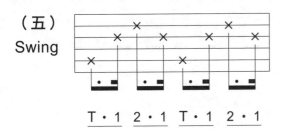 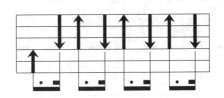

T・1　2・1　T・1　2・1

71

指法

（一）三指法

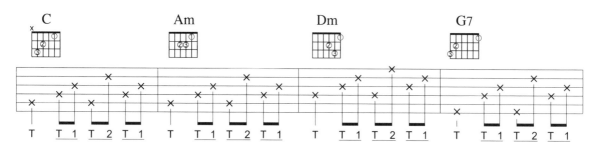

（二）四指法

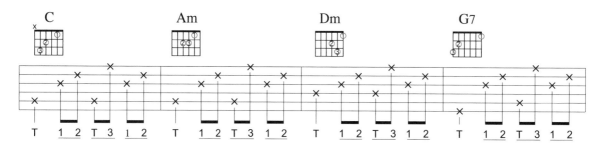

（三）三低音

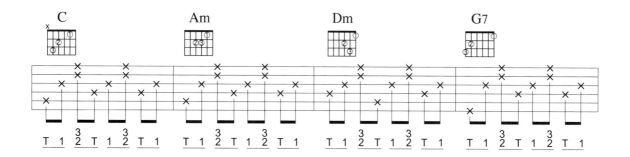

（四）

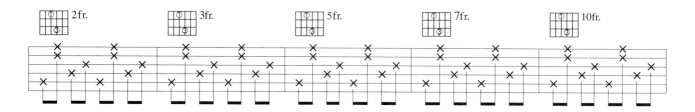

快魚仔

Rhythm：4 / 4 Swing
Tempo：102
Key：B
Play：E
Capo：7

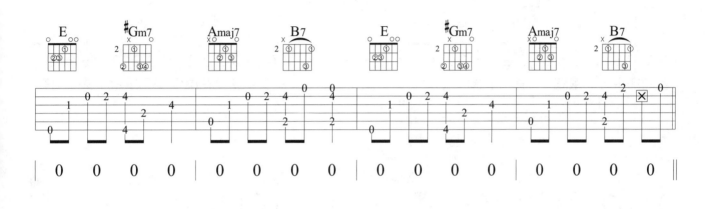

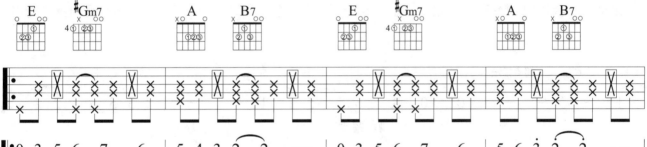

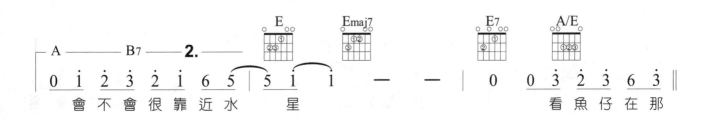

73

E7　　　　　　Amaj7　　　　　　Amaj7　　　　　　　　#Gm7　　　　　#Cm7

| 0　0 2 3 4 3 | 3 2 3 6 6 2 3 6 | 6 2 3 2 5 3 2 1 | 2 1 2 5 5 1 2 5 | 5 1 2 1 5 3 3 2 |

喔 —— 我需要你 需要你 需要你陪伴我 好想要你 想要你 想要你陪著 我

#Fm7　　　　　Bsus4　　　　　　Bm7　　　　　　E7　　　　　　Amaj7

| 1 — — 0 2 | 0 1 2 3 2 3 6 5 | 5 — — 3 5 6 | 5 · 3 2 2 2 3 | 3 2 3 6 · 3 |

喔 不知道你在哪裡 花 在風中 搖來 搖去 搖

#Am7-5　　　　#Gm7　　　　　#Cm7　　　　　#Fm7　　　　　Bsus4

| 3 2 3 5 5 3 2 1 2 | 2 1 2 5 · 2 | 2 5 5 1 1 3 3 | 4 5 5 — 0 1 | 3 3 2 3 2 1 1 1 |

來搖去 我對你 想來 想 去 想 到半暝 希望 月光 帶 你 回到我 身邊

#Cm7　　　　　#F7　　　　　　#Fm7　　　　　Bsus4

| 1 — — i 7 | 7 6 6 — 0 3 3 4 | 3 2 i 3 3 i 6 | 3 2 2 0 6 1 1 |

咦 我相信 愛你的心 會讓 我 找到你

E ——#Gm7 – 前奏指法 – Amaj7 – B7 ———— E 　#Gm7 　　Amaj7 　B7 　　　　E

| 1 — — — | 0 0 0 6 1 1 | 1 — — — | 1 — — — | 1 — — — ‖

Fine

75

Rhythm：4 / 4 Folk Rock
Tempo：180
Key：C
Play：C

小手拉大手

作詞/Little Dose　作曲/Tsuijlayano　演唱/梁靜茹

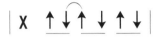

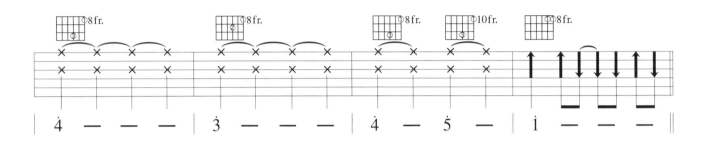

| 4 | — | — | — | 3 | — | — | — | 4 | — | 5 | — | i | — | — | — |

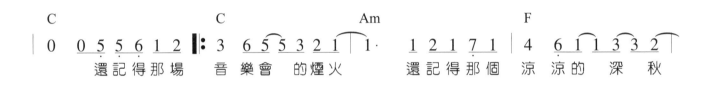

C
`0 0 5 5 6 1 2 ‖: 3 6 5 5 3 2 1 1· 1 2 1 7 1 4 6 1 1 3 3 2`
還記得那場　音樂會　的煙火　　還記得那個　涼涼的　深秋

G7　　　　　　　　　Em　　　　　　　Am　　　　　　　　F
`2· 2 3 2 #1 2 5 7 2 2 3 2 2 2 1 1 1 2 1 7 1 4 6 1 1 6 6 5`
還記得人潮　把你推　向了我　　遊樂園擁擠　的正是　時候

G7　　　　　　　　　C　　　　　　　Am　　　　　　　　F
`5· 5 5 6 1 2 3 6 5 5 3 2 1 1· 1 2 1 7 1 4 6 1 1 3 3 2`
一個夜晚堅　持不睡　的等候　　一起泡溫泉　奢侈的　享受

G7　　　　　　　　　Em　　　　　　　Am　　　　　　　F　　　G7
`2· 2 3 2 #1 2 5 7 2 2 3 2 2 2 1 1 1 2 1 7 1 4 6 1 1 2 2 1`
有一次日記　裡愚蠢　的困惑　　因為你的微　笑幻化　成風

C　　　　　　　　　F　　　　　　　Fm　　　　　　　Am
`1· 3 4 3 2 3 4 3 2 2 3 4 4· 4 5 4 5 4 3 2 1 1 2 2 3`
你大大的勇　敢保護　著我　　　我小小的關　懷喋喋　不休

Numbered musical notation (简谱) with chord symbols and lyrics:

Line 1 — Chords: A7 · D · D7 · G
3· 3 3 2 #1 3 | 3 2 2 2 2 #1 2 | 2· 2 2 3 #4 2 | 6 5 5 5 #4 #4 5
感謝我們一 起 走了 那麼久　又再一 次回 到涼涼 深秋

Line 2 — Chords: G7 · C · G · Am
5· 3 4 3 4 5 | 5· 3 4 3 4 5 | 5· 5 6 5 6 7 | i 3 3 3 6 6 6
1x 給我你的手 像溫柔野獸 把自由交給 草原的 遼闊
2x 給我你的手 像溫柔野獸 我們一直就 這樣向 前走

Line 3 — Chords: Em · F · C · D7
5 — 0 1 2 1 | 4 3 2 2 1 | 4 3 3 2 2 1 1 1 | 2 6 1 1 3 3 5
我們小 手拉大 手　一起 郊遊今 天別想 太多

Line 4 — Chords: G7 · C · G · Am
5· 3 4 3 4 5 | 5· 3 4 3 4 5 | 5· 5 6 5 6 7 | i 3 3 3 6 6 6
你是我的夢 像北方的風 吹著南方暖 洋洋的 哀愁

Line 5 — Chords: Em · F · C · Am · Dm · G7
5 — 0 1 2 1 | 4 3 2 2 1 1 | 4 3 3 2 2 1 1 1 | 2 6 1 1 2 2 2
我們小 手拉大 手　今天 加油向 昨天揮 揮手

Line 6 — 1. C · C · 2. C · G7
1 — — — | 0 0 5 5 6 1 2 : | 1 — 0 1 5 i | 7 6 5 4
還記得那場

Line 7 — Chords: Em · Am · F · G7
5 — — 6 | 1 — 2 3 | 4 — — (3)i 7 i | 7 6 5 4
啦啦啦 啦 啦 啦啦

Line 8 — Chords: Em · Am7 · D · D7
6 5 6 5 5 — — | 5 — 6 — | 1 — — — | 1 — — —
啦

Line 9 — Chords: G · G · C · G/B
7 — 1 — | 2· 3 4 3 4 5 | 5· 3 4 3 4 5 | 5· 5 6 5 6 7
給你我的手 像溫柔野獸 我們一直就

Am　　　　　　　　Em　　　　　　F　　　　　　C/E

| i 3 3 3 6 6 6 | 5 — 0 1 2 1 | 4 3 3 2 2 1 1 | 4 3 3 2 2 1 1 1 |

這 樣 向 前 走　　　我們小 手拉 大 手　一起 郊 遊 今

D7　　　　　　　　G7　　　　　　C　　　　　　G/B

| 2 6 1 1 3 3 5 | 5· 3 4 3 4 5 | 5· 3 4 3 4 5 | 5· 5 6 5 6 7 |

天 別想 太 多　　哇啦啦啦啦　　像北方的風　　吹著南方暖

Am　　　　　　　　Em　　　　　　F　　　　　　C　　　Am

| i 3 3 3 6 6 6 | 5 — 0 1 2 1 | 4 3 3 2 2 1 1 | 4 3 3 2 2 1 1 1 |

洋 洋的 哀 愁　　我們小 手拉 大 手　今天 加 油 向

Dm　　　G7　　　C　　　　　　　　F　　　　　　C

| 2 6 1 1 2 2 2 | 1 — 0 1 2 1 | 4 3 3 2 2 1 1 1 | 4 3 3 2 2 1 1 1 |

昨 天揮 揮 手　　我們小 手拉 大 手今天 為我 加 油 捨

F　　　G7　　　F　　　　　　　F　　　　　　C

| 2 6 1 1 2 2 2 | 1 — — — | 0 0 0 0 || 1 0 0 5 1 5 |

不 得揮 揮 手

F　　　　　　　F6　　　　　　F　　　　　　C

| 4 3 2 1 | 2 — — 3 | 1 — — — | 1 0 0 5 i 5 |

F　　　　　　　F6　　　　　　F9　　　　　Fm

| 4̇ 3̇ 2̇ i | 2̇ — — 3̇ | 5 — 6 7 | i — — — |

Fm　　　　　　　C　　　　　　F/C　　　C

| i — — — | i — — — | 4̇ 3̇ 4̇ 3̇ 3 — | 3 — 0 0 ||

Fine

西洋 Folk Rock 常用彈奏

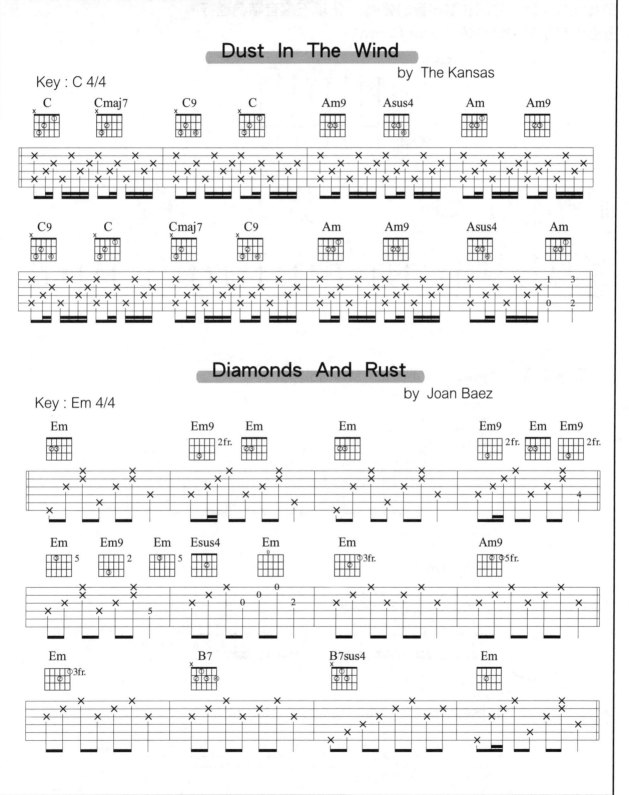

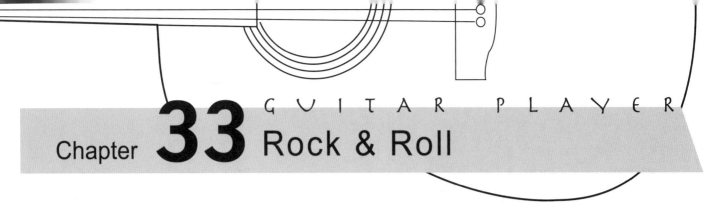

Chapter 33 Rock & Roll

節奏輕快明朗，強調和弦根音的彈奏，常以五度音階為進行。

五度音也稱為強力和弦(Power Chord)。

節奏：

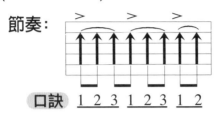

口訣 1 2 3 1 2 3 1 2

音階練習： (1)Key:G 4/4 (Do - Mi - Sol - Si)

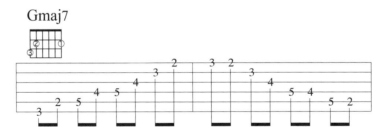

(2)Key:Am 4/4

(3)Key:Am 4/4 (Sol - La - Do - Re - Mi)

Rhythm：4 / 4 Folk Rock
Tempo：176
Key：C
Play：C

無樂不作

作詞/嚴云農　作曲/范逸臣　演唱/范逸臣

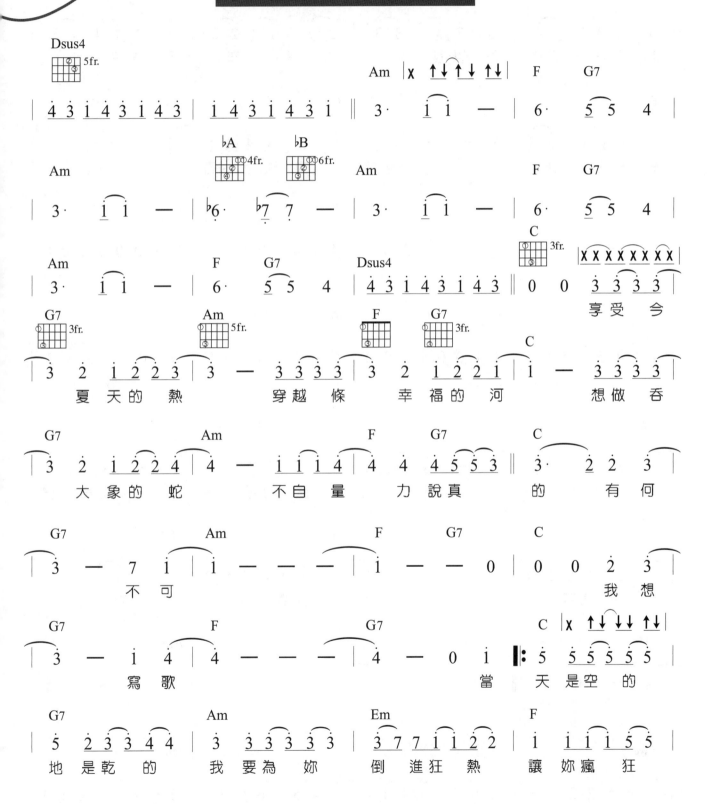

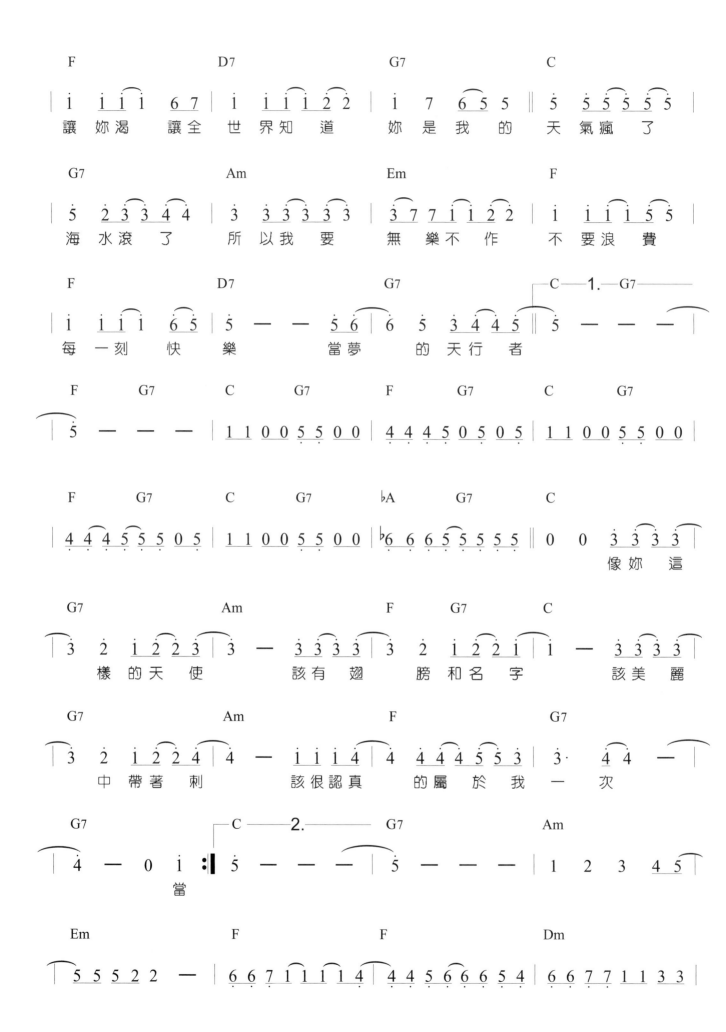

G7

5 6 7 1 2 3 1 2 3 4 5 6 7 1 2 1 3· ‖ 5 5 5 5 5 | 5 2 3 3 4 |
　　　　　　　　　　　　　　　　　　　　當 天 是 空 氣　地 是 乾 的

Am　　　　　　Em　　　　　　F　　　　　　C

3 3 3 3 3 3 | 3 7 7 1 1 2 2 | 1 1 1 1 5 5 | 1 1 1 1 6 7 |
我 要 為 妳　倒 進 狂 熱　讓 妳 瘋 狂　讓 妳 渴 讓 全

F　　　　　　G7　　　　　　C　　　　　　G7

1 1 1 1 2 2 | 1 7 6 5 5 ‖ 5 5 5 5 5 6 | 5 2 3 3 4 4 |
世 界 知 道　妳 是 我 的　世 界 末 日 就　儘 管 來 吧

Am　　　　　　Em　　　　　　F　　　　　　F

3 3 3 3 3 3 | 3 7 7 1 1 2 2 | 1 1 1 1 5 5 | 1 1 1 6 5 |
我 會 繼 續　無 樂 不 作　不 會 浪 費　愛 妳 的 快

D7　　　　　　G7　　　　　　C　　　　　　G7

5̇ — — 5̇ 6̇ | 6̇ 5̇ 3 4 4 5 | 5 — — — | 5̇ — — — |
樂　　　當 夢　的 天 行 者

Am　　　　　　Em　　　　　　F　　　　　　F

0 7 1̇ 7 5̇ — | 0 7 1̇ 5 6 6 5̇ 5 | 1̇ — ♭3 1̇ 7 1̇ 7 5 | ♭7 5 4 5 4 ♭3 4 3 1 3 1 7 |
　　　　　　　　　要 快 樂　　　　　　　　　　　　　　　　　Oh

Dm　　　　　　G7　　　　　　C　　　　　　G7

1 1 1 4 4 4 3 | 1 1 1 2 2 2 4 4 ‖ 5̇ — — — | 5̇ 4̇ 3̇ — |
　　　　　　　　　　　　　　　　Oh

Am　　　　　　F　G7　　　　C　　　　　　G7

5̇ 4̇ 3̇ 1̇ 5̇ | 5̇ 4̇ 3̇ — | 5̇ 4̇ 3̇ 1̇ 5̇ | 5̇ 4̇ 3̇ — |
Oh　　　　　　　　　　Oh

Am　　　　　　♭A　♭B　　　C

5̇ 4̇ 3̇ 1̇ 5̇ | 5̇ 4̇ 3̇ — | 3̇ — — — | 3̇ — — — ‖
Oh

Fine

倒數

作詞/G.E.M. 鄧紫棋　作曲/G.E.M. 鄧紫棋、Lupo Groinig　演唱/G.E.M. 鄧紫棋

Rhythm：4 / 4
Tempo：82
Key：F
Play：C
Capo：5

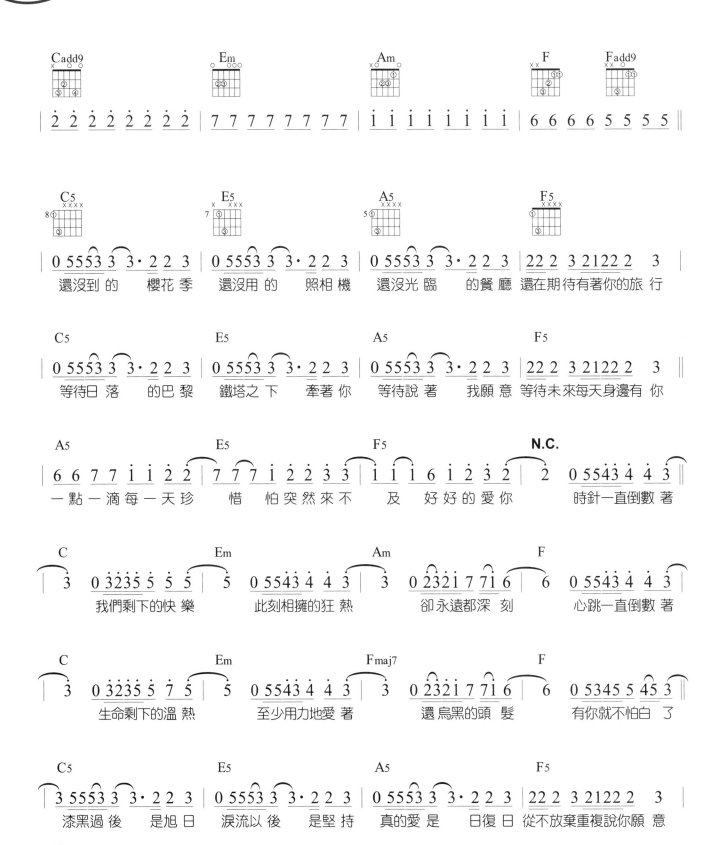

C5 E5 A5 F5

| 0 5553 3 3·2 2 3 | 0 5553 3 3·77 5 5 | 0 5553 3 3·2 2 3 | 22 2 3 2122 2 3 ‖

還沒退 化　的眼睛　抓緊時 間　看看你　愛是從 來　不止 息　一個風景每天新的生 命

A5 E5 F5 N.C.

‖: 6 6 7 7 1 1 2 2 | 7 7 7 1 2 2 3 3 | 1 1 6 1 2 3 2 | 2 0 5543 4 4 3 |

一點一滴每一天珍　惜　用盡每一口　氣　好好的愛你　　時針一直倒數 著

C Em Am F

| 3 0 3235 5 5 5 | 5 0 5543 4 4 3 | 3 0 2321 7 71 6 | 6 0 5543 4 4 3 |

我們剩下的快 樂　此刻相擁的狂 熱　卻永遠都深 刻　心跳一直倒數 著

C ——1.—— Em Fmaj7 F

| 3 0 3235 5 7 5 | 5 0 5543 4 4 3 | 3 0 2321 7 71 6 | 6 0 5345 5 45 3 ‖

生命剩下的溫 熱　至少用力地愛 著　還烏黑的頭 髮　有你就不怕白 了

C Em Am F

| 3 055335 5 5 3 | 3 055335 5 5 3 | 3 055335 5 5 3 | 35 5 5 3 35 5 5 3 |

咖啡再不喝就酸 了　晚餐再不吃就冷 了　愛著為什麼不說 呢　難道錯 過 了才來後悔 著

C Em Am F

| 3 055335 5 5 3 | 3 055335 5 5 3 | 3 055335 5 5 3 | 35 5 5 3 35 5 5 3 :‖

誰夢未實現就醒 了　誰心沒開過就灰 了　追逐愛的旅途曲 折　就算再 曲 折為你都值 得

C ——2.—— Em F F

| 3 0 3235 5 7 5 | 5 0 5543 4 4 3 | 3 0 2321 7 71 6 | 6 0 5345 5 5 3 ‖

生命剩下的溫 熱　至少痛並快樂 著　愛過才算活 著　有你別無所求 了

C Em Am7 Fmaj7

| 3 — — — | 0 0 5345 5 5 3 | 3 — — 3 21 | 2 1· 055345 5 5 3 |

有你別無所求 了　　　　　耶 耶　咦有你別無所求 了

C Em F F

| 3 — — — | 0 0 5345 5 5 6 | 6 5 5 4 4 3 3 21 | 2 1· 055345 5 5 3 |

有你別無所求 了　　　　　啊 啊 啊 耶 耶　咦有你別無所求 了

C Em Am F

| 3 — — — | 0 0 5345 5 5 6 | 6 5 5 4 4 3 3 21 | 2 1· 1 — — ‖

有你別無所求 了　　　　　啊 啊 啊 耶 耶

Fine

簡易和弦、大七和弦

C大調

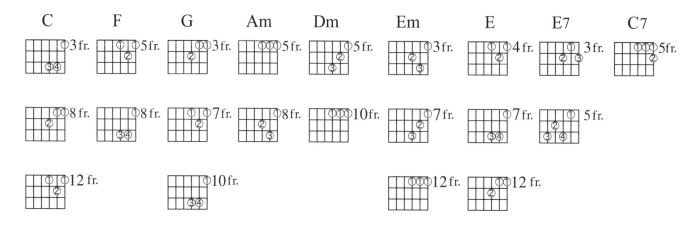

G大調

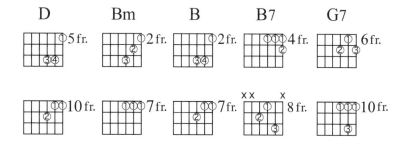

常用大七和弦（Do、Mi、So、Si）

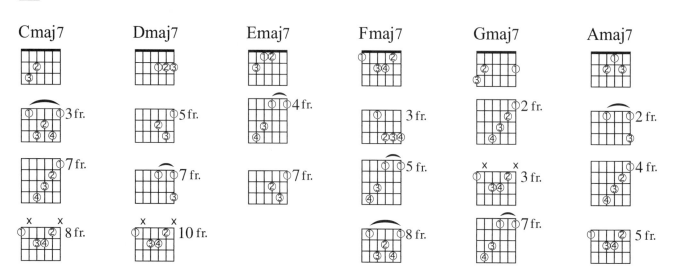

Rain and Tears

Tie a Yellow Ribbon Round the Old Osk Tree

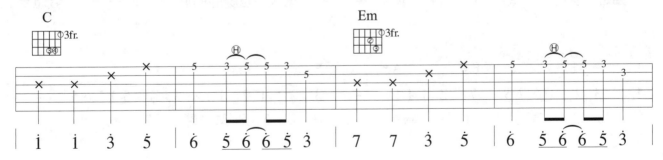

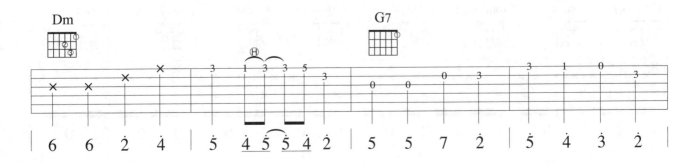

Rhythm：4 / 4 Slow Soul

Tempo：66

Key：D

Play：C

Capo：2

小情歌

作詞/吳青峰　作曲/吳青峰　演唱/蘇打綠

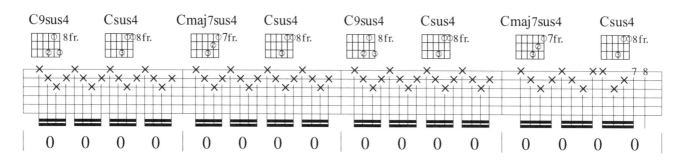

C
0 1 7 1 7 1 7 5 3 ｜ 5 7 6 —

這是一首簡 單的 小 情 歌

Em F

C
0 1 7 1 7 1 7 1 3 3 ｜ 3 — — 0 6 1 6

唱著人們心腸的曲折 我想我

Em

F G

1 · 3 2 0 5 7 5 ｜ 7 2 1 1 —

很 快樂 當有你 的溫熱

Em Am

F Fm G

3 · 2 2 1 2 · 1 1 6 ｜ 5 5 1 7 6 5 —

腳 邊的空 氣轉 了 嗯

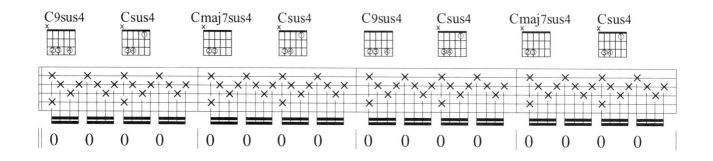

88

不為誰而作的歌

作詞/林秋離　　作曲/林俊傑　　演唱/林俊傑

Rhythm：4 / 4
Tempo：72
Key：D
Play：C
Capo：2

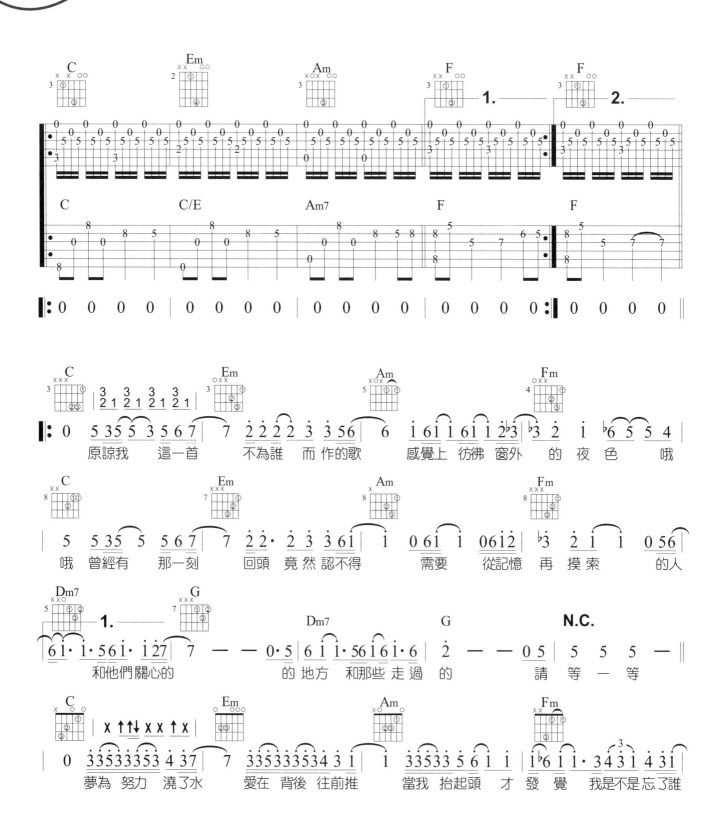

原諒我 這一首 不為誰 而 作的歌 感覺上 彷彿 窗外 的 夜色 哦

哦 曾經有 那一刻 回頭 竟然 認不得 需要 從記憶 再 摸索 的人

和他們關心的 的地方 和那些 走過 的 請 等 一 等

夢為 努力 澆了水 愛在 背後 往前推 當我 抬起頭 才 發覺 我是不是忘了誰

90

Slow Rock：4/4 拍

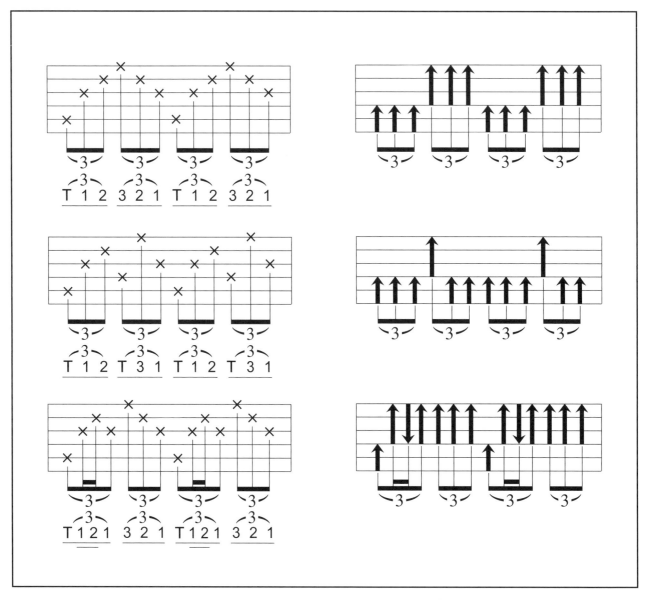

夏佛(Shuffle)：4/4

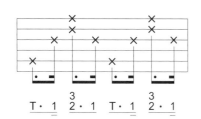

Rhythm： 4 / 4 Slow Rock
Tempo：112
Key：C
Play：C

La Novia

作詞/Joaquin Prieto　　作曲/Joaquin Prieto

%

C　　　　F　　　　C　　　　　　　F　　　　　C
5 531 4 456 | 5 — 3 — | 6 671 6 456 | 5 — 3 —

G　　　G7　　　C　　　　　　F　　　　1.　　G6　　G
5 565 7 712 | i — 5 — | 6 671 6 671 | 3 — 2 — :‖

Am　2.　　G6　　　C　　　　　　　　G7
1 171 3 3·2 | i — — 7·i | 2 2·7 5 512

C　　　　Am　　　G7　　　　　　　C
3 3·2 1 171 | 2 2·7 5 512 | 3 3·2 i 017

Am　　D7　　　G　　　　　Am　　D7　　　G6　　G
6 667 i 176 | 7 7·6 5 567 | i·7 6 671 | 3 — 2 —

%

Am　　G6　　　C　　　　　　Am　　G6　　　C
1 171 3 3·2 | i — — — | 1 171 3 3·2 | i — — —

Fine

Rhythm：4 / 4 Slow Rock
Tempo：68
Key：C
Play：C

新不了情

作詞/黃鬱　作曲/鮑比達　演唱/萬芳

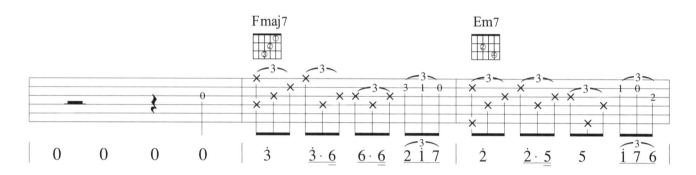

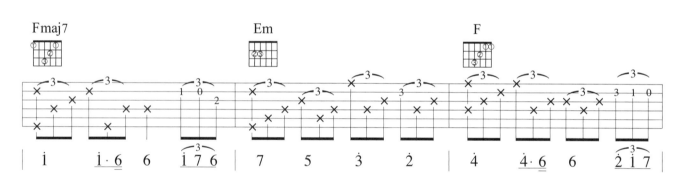

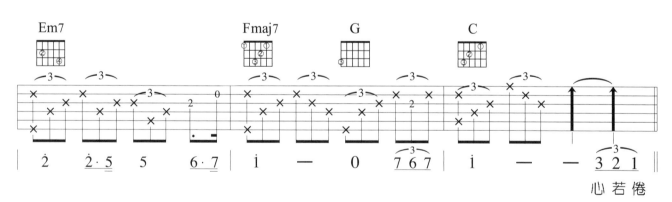

心 若 倦

| C | | Em | | F | | Em | |

3 — — 3 2 1　7 0 0　0 1 6· 6 6　6 5 3　5 — — 5 7 1

了　　　淚也乾 了　　　這 份 深情 難捨難 了　　　曾經擁

Dm7　　　　　　　　Em　　　　　　　　F　　　　　　　　G6　　G

| 4 — — 2̂6̂7 | 5 — — 5̂4̂3 | 6 — — 6̂5̂4 | 3 — 20 3̂2̂1 |

有　　天荒地　老　　　　已不見你　　暮暮與朝　朝　這一份

C　　　　　　　　　Em　　　　　　　F　　　　　　　　Em

| 3 — — 3̂2̂1 | 7 — — 7̇·1 | 6̇ 0 66 6̂5̂3 | 5 — — 5̂7̂1̇ |

情　　永遠難　了　　　願來生　還能再度擁　抱　　愛一個

Dm7　　　　　　　　Em　　Am　　　Dm7　　　　　　　　G

| 4 — — 2̂6̂7 | 5· 1̇2̇1̇ 6̂7̂1̇ | 1̇· 44 6̂7̂1̇ | 2̇ — — 0 5 ‖

人　　如何廝守到老　怎樣面對　一切我不知　道　　回

Fmaj7　　　　　　　　Em　　Am　　　Dm7　　　　　　Cmaj7　　C7

| 3̇· 66 6̂7̂1̇ | 2̇30 2̇5̇1̇ 6̇7̇ | 1̇ 0 44 1̇̂7̇̂6̇ | 6̇5̇· 5̇ 4̇ 3̇·5̇ |

憶　過去痛苦的相思　忘不了為何你　還來撥動我心跳　愛你怎

F　　　　　　　　　Em　　Am　　　Dm7　　G　　C

| 3̇· 66 — 3̂2̂1̇ | 2̇5̇5̇ 2̇1̇ 6̇·7̇ | 1̇ — — 6̇·7̇ ‖ 1̇ — — — ‖

麼　能了　今夜的你應該明瞭　緣難　了　　情難　了　　　　　　D.C.

C

‖ 1̇ — — — ‖
了　　　　　Fine

95

Rhythm：4 / 4 Shuffle
Tempo：68
Key：D♭
Play：C
Capo：1

你是我最愚蠢的一次浪漫

作詞/一隻然　　作曲/少年佩　　演唱/房東的貓

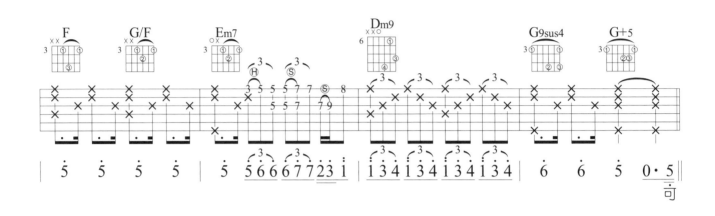

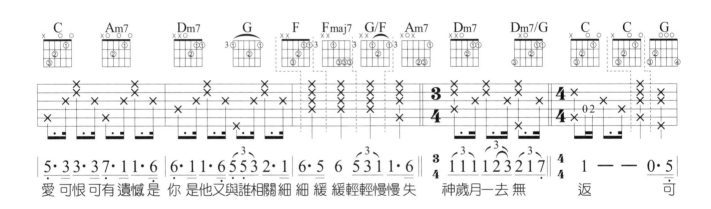

愛 可恨 可有 遺憾 是 你 是他又 與誰相關 細 細 緩 緩輕輕慢慢失 神歲月一去無　返　　　司

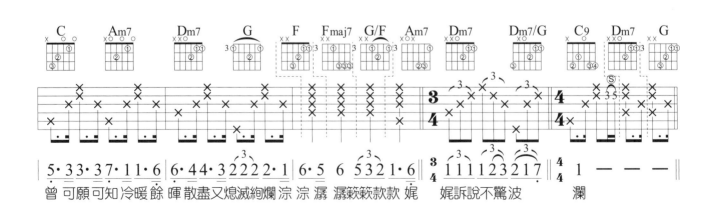

曾 可願 可知 冷暖 餘 暉 散盡又 熄滅絢爛 淙 淙 潺 潺簌簌款款 娓 娓訴說不驚波　瀾

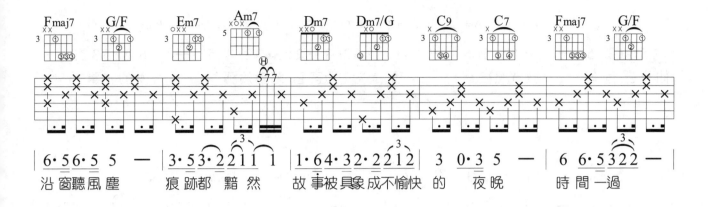

沿 窗 聽 風 塵　　痕 跡 都 黯 然　　故 事 被 具 象 成 不 愉 快 的　夜 晚　　時 間 一 過

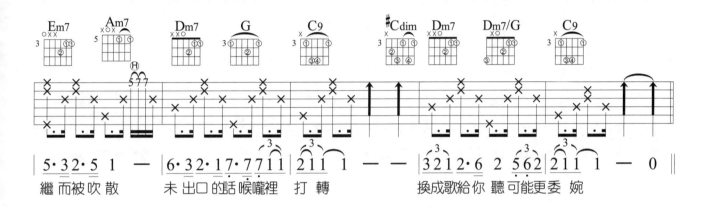

繼 而 被 吹 散　　未 出 口 的 話 喉 嚨 裡　打 轉　　　　換 成 歌 給 你 聽 可 能 更 委　婉

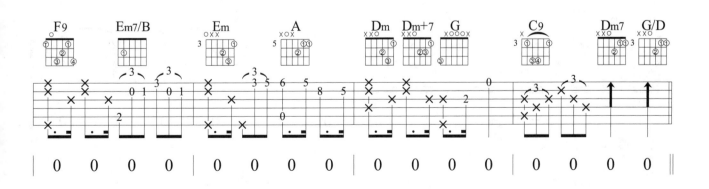

Fmaj7		G	Em		Am	Fmaj9		G	C		C7	Fmaj7		G

6·5633 5 — ｜ 3·55·5 6̣ — ｜ 1 1·62·33·2｜3·33·4 5 — ｜ 6 5·5322 — ｜

仙湖邊 有船　微光照彼岸　我 是這船上客它 陪 我渡孤單　夜 的 心事

Em	Am	Fmaj7	G	C	Dm7	Dm7/G	C9

5·33·5 1 — ｜ 6̣ 6·32·22·3｜211 1 — — ｜ 3212·6 2 562｜6·1 1 — 0·5 ｜

浩 瀚又紛亂　你 走之後我很少 再 看　在想像中復 燃可能更解煩　　可

C	Am7	Dm7	G	F	Fmaj7	G/F	Am7	Dm7	Dm7/G

5·33·37·11·6｜6·11·65553 2·1｜6·5 6 5311·6｜³⁄₄ 1111 2 3 2 1 7̣ ‖

愛 可恨 可有 遺憾是 你 是他 又與誰相關細 細緩緩輕輕慢慢失　神歲月一去 無＿＿

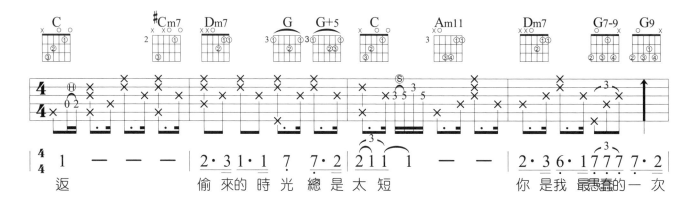

返　　　　偷 來的時光總是太 短　　　　你 是我 最愚蠢的一 次

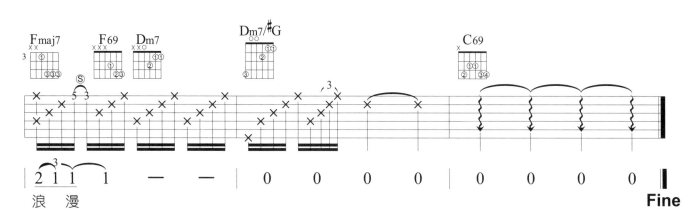

浪 漫　　　　　　　　　　　　　　　　　　　Fine

Chapter 36 切音、打板

何謂切音 (Stacato)

即讓弦停止振動而斷音。

切音的特色

能急速斷音,使節奏有活潑、跳動的感覺。

切音種類與方法

(1) 下切音:即是右手切音,切於一、二、三弦。

(2) 上切音:即是左手切音,一般使用於封閉和弦,切音時左手所按和弦放鬆,以不離開
弦為原則。

基本型(左、右手適用)　　變化型　　　　　　Funk(放克)

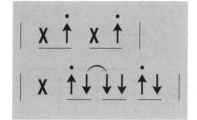
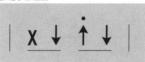
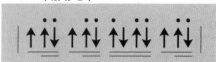

何謂打板(Slap)(請參閱Ch. 64 Slap & Percussion彈奏與說明)

「打板」也可稱為右手指擊弦,是利用右手指擊弦時手腕下壓打在吉他面板上所發出的特
殊聲,所以也稱為打弦,此種打弦的效果,類似切音。

以下請琴友練習拍打。

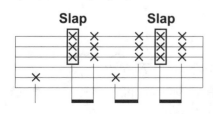
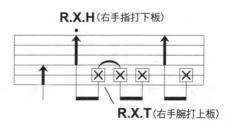
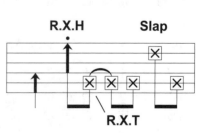

Rhythm：4 / 4
Tempo：80
Key：E
Play：C
Capo：4

我多喜歡你，你會知道

作詞/楊凱伊　作曲/楊凱伊　演唱/王俊琪

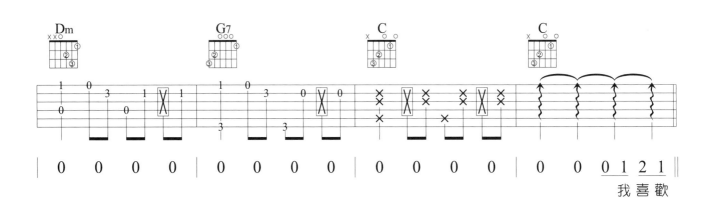

我 喜 歡

C
‖:2 3 3 3 3 2 2 1
你的眼睛你的睫毛
你打籃球每個瞬間

Am
7 1 2 1 1 1 6 5
你的冷傲　我喜歡
都很閃耀　我喜歡

Dm7
6 4 4 4 4 3 2 1
你的酒窩你的嘴角
你彈鋼琴每個音符

G7
7 1 3 2 2 1 7 6
你的微笑　我喜歡
都很美妙　我喜歡

Em
7 5 5 5 4 3 2
你全世　界都知
你陪我　看書分

A7
2 2 #1 1 2 3
道嘲笑別鬧
心看我偷笑

Dm7
3 4 4 4 3 2 1
我會繼續請你
翻頁遊戲我配

G7
7 6 6 5 5 1 2 1
準備好　我喜歡
合你　導

C —— **1.**
2 3 3 3 3 2 2 1
你的襯衫你的手指

Am
7 1 2 1 1 1 6 5
你的味道　我想做

Dm7
6 4 4 4 4 5 2 1
你的棉襖你的手套

G7
7 1 3 2 2 1 7 6
你的心跳　我喜歡

100

好想你

作詞/黃明志　　作曲/黃明志　　演唱/四葉草

Rhythm：4 / 4
Tempo：104
Key：F
Play：C
Capo：5

C
| 0 0 3 4 | 5 5 5 3 5 i 7 5 0 5 | 6 7 i 3 5 0 4 3 |
　　　　想　　要　　傳送一封簡訊給你　　我　好　想　好　想　你　　想要

F C/E Dm7 G C C/E
| 4 4 4 4 4 i 7 6 0 3 | 4 3 4 6 5 0 3 4 | 5 5 5 3 5 i 7 5 0 5 5 |
立刻打通電話給你　　我　好　想　好　想　你　　每天　起床的第一件事情　　就是

F G Am7 F C/E Dm7 G
| 6 7 i 3 5 0 | 4 5 6 i 7 5 3 2 2 | 3 2 3 2 5 0 6 7 |
好　想　好　想　你　　無　論　晴　天　還　是　下雨都　好　想　好　想　你　　每次

F G Em Am7 Dm7 G7 C Dm7 G
‖: i 7 i 3 2 i 7 5 | 3 2 3 2 i 0 6 7 | i 7 i 3 2 i 7 2 2 5 5 0 0 6 7 |
當我一說我好想你　你都不相信　　但卻總愛問我有沒有想　　你　　　　　我不

F Em Am7 Dm7 Dm7/G G
| i 7 i 3 2 i 7 5 | 3 2 3 2 i 0 4 3 | 4 3 4 3 4 3 4 3 3 2 2 0 i 2 ‖
懂得甜言蜜語所以　只說好想你　　反正說來說去都只想讓　你開心　　好想

C Em7/B Am Am7/G F C/E Dm7 G
| 3 3 6 5 3 2 | i i 3 5 0 3 | 4 3 4 3 4 2 i 0 5 3 | 4 3 4 3 4 3 2 0 i 2 |
你　好想　你　好想　你　好想　你　　是　真的真的好想你　　不是　假的假的好想你　　好想

C Em7/B Am Am7/G F C/E Dm7 Dm7/G
| 3 3 6 5 3 2 | i i 3 5 0 3 | 4 3 4 3 4 2 i 0 5 3 | 4 3 4 3 4 3 2 0 i 2 |
你　好想　你　好想　你　好想　你　　是　夠力夠力好想你　　真的　西北西北好想你　　好想

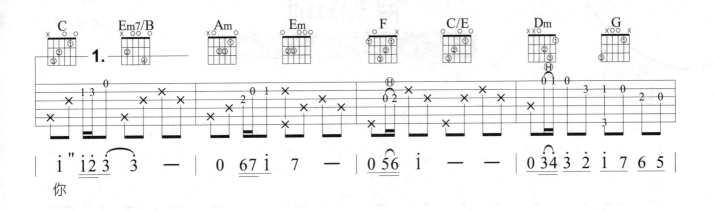

| i " 12 3 ͡ 3 — | 0 67 i 7 — | 0 56 i — — | 0 34 3 2 i 7 6 5 |

你

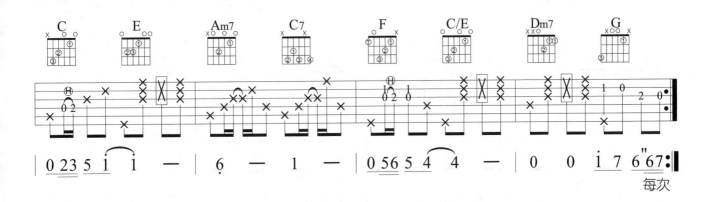

| 0 23 5 1 i — | 6 — 1 — | 0 56 5 4 ͡ 4 — | 0 0 i 7 6"67 :‖

每次

C ─ **2.** ─ Em7/B ─── Am Am7/G F C/E Dm7 G

| 3 3 6 5 3 2 | i i 3 5 0 3 | 4343 4 2 i 0 5 3 | 4343 4 3 2 0 i 2 |

你 好 想 你 好 想 你 好 想 你 是 真的真的好想你 不是 假的假的好想你 好 想

C Em7/B Am Am7/G F C/E Dm7 Dm7/G

| 3 3 6 5 3 2 | i i 3 5 0 3 | 4343 4 2 i 0 5 3 | 4343 4 3 2 0 i 2 |

你 好 想 你 好 想 你 好 想 你 是 夠力夠力好想你 真的 西北西北好想你 好 想

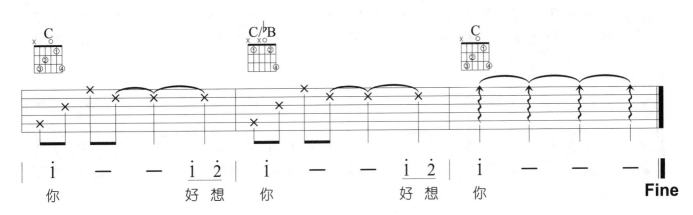

| i — — i 2 | i — — i 2 | i — — — ‖

你 好 想 你 好 想 你 **Fine**

Rhythm：4 / 4 Slow Soul
Tempo：106
Key：E
Play：C
Capo：4

有點甜

作詞/汪蘇瀧　　作曲/汪蘇瀧　　演唱/汪蘇瀧

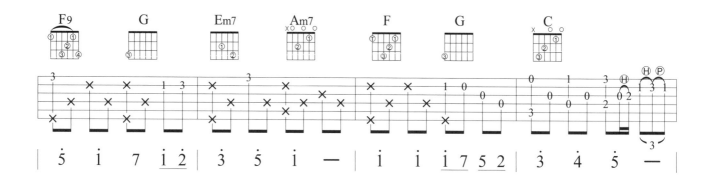

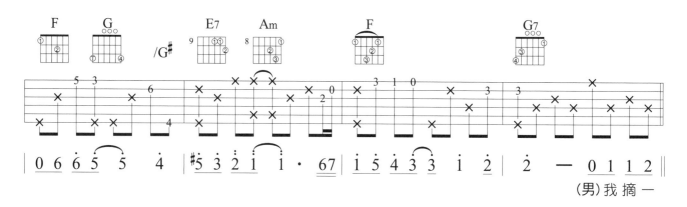

(男)我 摘一

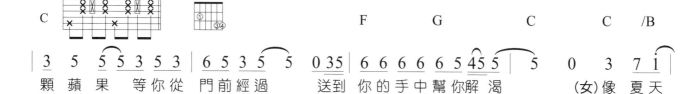

顆 蘋果　等你從　門前經過　　送到 你的手中幫你解渴　　(女)像 夏天

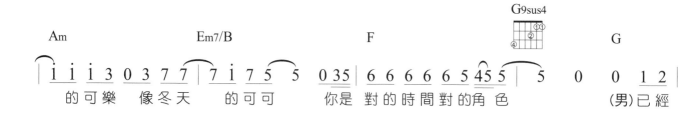

的 可樂　像冬天　的可可　　你是 對的時間對的角色　　(男)已 經

C　　　　　　　Em7/B　　　　　　　　F　　　　G　　　　　C　　　　C　/B

‖:3　5　5 5 3 5 3 | 6 5 3 5　5　0 3 5 | 6 6 6 6 5 4 5 5 | 5　0　3 7 1

約 定過　一起過　下個周末　　你的 小小情緒對我來　說　　(女)我 也不

Am		Em		F		G	

$\underline{1}\ \underline{7}\ \dot{1}\ 3\ 0\ 3\ \underline{1}\ \underline{7}\ |\ \underline{7}\ \underline{1}\ \underline{7}\ 6\quad5\quad0\ \underline{55}\ |\ \underline{6}\ \underline{1}\ \underline{1}\ \underline{6}\ \underline{1}\ \underline{2}\ \underline{1}\ \underline{2}\ |\ 2\ —\ 0\ \underline{1}\ \dot{2}\ \|$

知 為 何　傷口還　沒癒合　你就 這樣闖進我的心窩　　(女)是你

C		Em7/B		Am		Em	

$\underline{3}\ \underline{3}\ \underline{3}\ \underline{3}\ \underline{3}\ \underline{5}\ \underline{5}\ 3\ |\ \underline{2}\ \underline{2}\ \underline{2}\ 5\quad5\quad\underline{1}\ \underline{7}\ |\ \underline{1}\ \underline{1}\ \underline{1}\ \underline{1}\ \underline{3}\ \underline{3}\ \underline{1}\ |\ \underline{7}\ \underline{7}\ \underline{7}\ 3\quad3\quad\underline{6}\ 5\ |$

讓我看見乾枯沙漠　開出花一　朵(男)是你 讓我想要每天為你　寫一首情　歌(女)用最

| F | | G | | Em | | Am | Dm7 | | G9sus4 | | G |
|---|---|---|---|---|---|---|---|---|---|---|---|---|

$\underline{6}\ \underline{6}\ \underline{6}\ \underline{1}\quad7\quad\underline{6}\ 5\ |\ \underline{5}\ \underline{5}\ \underline{2}\ 3\quad\dot{1}\quad0\ \underline{23}\ |\ \underline{4}\ \underline{3}\ \underline{1}\ \underline{6}\ \underline{1}\ \underline{2}\ \underline{1}\ \underline{2}\ |\ 2\ —\ 0\ \underline{1}\ \dot{2}\ |$

浪漫的副　歌(男)你也　輕輕的附　和(合)眼神　堅定著我們的選擇　　(女)是你

C		Em7/B		Am		Em	

$\underline{3}\ \underline{3}\ \underline{3}\ \underline{3}\ \underline{3}\ \underline{5}\ \underline{5}\ 3\ |\ \underline{2}\ \underline{2}\ \underline{2}\ 5\quad5\quad\underline{1}\ \underline{7}\ |\ \underline{1}\ \underline{1}\ \underline{1}\ \underline{1}\ \underline{3}\ \underline{3}\ \underline{1}\ |\ \underline{7}\ \underline{7}\ \underline{7}\ 3\quad3\quad\underline{6}\ 5\ |$

讓我的世界從那刻　變成粉紅　色(男)是你 讓我的生活從此都　只要你配合(女)愛要

| F | | G | | Em | | Am | Dm7 | | G | | C |
|---|---|---|---|---|---|---|---|---|---|---|

1.

$\underline{6}\ \underline{6}\ \underline{6}\ \underline{1}\quad7\quad\underline{6}\ 5\ |\ \underline{5}\ \underline{5}\ \underline{2}\ 3\quad\dot{1}\quad0\ \underline{23}\ |\ \underline{4}\ \underline{3}\ \underline{1}\ \underline{6}\ \underline{1}\ \underline{1}\ \underline{7}\ \underline{1}\ |\ \dot{1}\ —\ 0\quad0\ |$

精心來雕　刻(男)我是　米開朗基　羅(合)用心　刻劃最幸福的風格

| F | | G | | Em | | Am | F | | G | | C | C7 |
|---|---|---|---|---|---|---|---|---|---|---|---|

$\overset{3}{\underline{3}\ \underline{3}}\ \overset{}{\underline{2}\ \underline{2}}\ —\ |\ \overset{3}{\underline{2}\ \underline{2}}\ \overset{}{\underline{1}\ \underline{1}}\ —\ |\ \overset{3}{\underline{3}\ \underline{3}}\ \overset{}{\underline{2}\ \underline{2}}\ \underline{5}\ \underline{5}\ 3\ |\ 3\ —\ 0\quad0\ |$

(女)用 時 間　　去 思 念　　愛 情 有　點 甜

| F | | G | | Em | | Am | F | | | G |
|---|---|---|---|---|---|---|---|---|---|

$\overset{3}{\underline{3}\ \underline{3}}\ \overset{}{\underline{2}\ \underline{2}}\ —\ |\ \overset{3}{\underline{2}\ \underline{5}}\ \overset{}{\underline{1}\ \underline{1}}\ —\ |\ \overset{3}{\underline{1}\ \underline{1}}\ \underline{1}\ \underline{1}\ \underline{2}\ \underline{2}\ 2\ |\ 2\ —\ 0\ \underline{1}\ \underline{2}\ :\|$

這 心 願　　不 會 變　　愛 情 有 點 甜　　　(男)已經

105

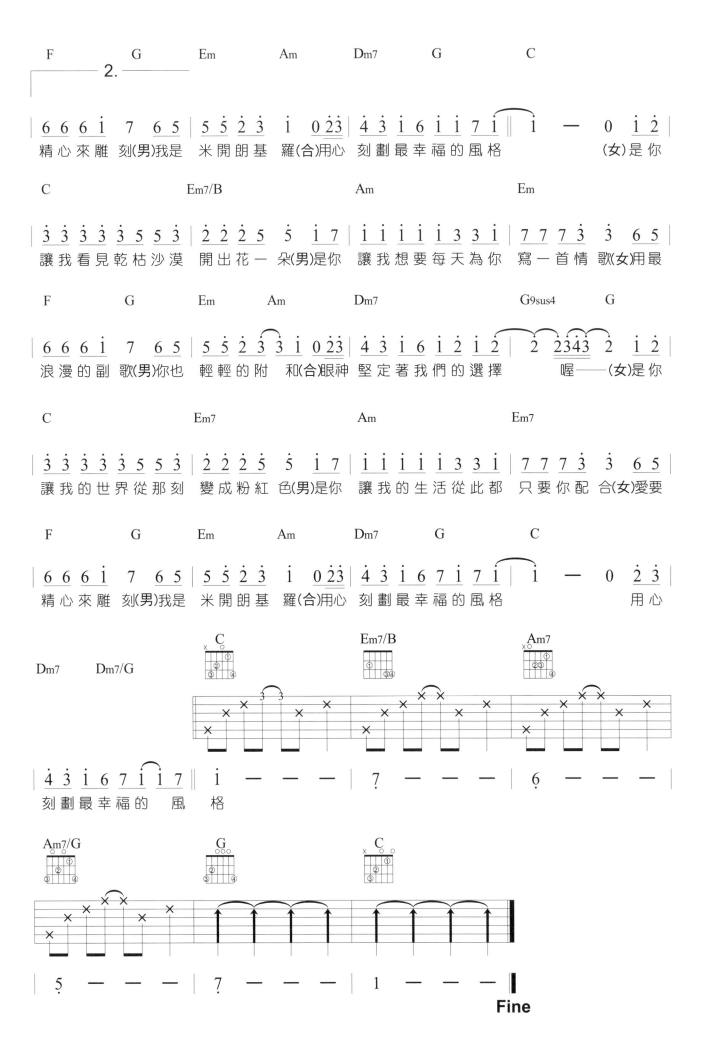

F　　　　　G　　　　Em　　　　　Am　　　　Dm7　　　G　　　　　　C
2.

6 6 6 i̊ 7 7 6 5 | 5 5 2 3 i̊ 0 2̇ 3̇ | 4̇ 3̇ i̊ 6 i̊ i̊ 7 i̊ ‖ i̊ — 0 i̊ 2̇ |
精 心 來 雕 刻(男)我 是　米 開 朗 基　羅(合)用 心　刻 劃 最 幸 福 的 風 格　　　　(女)是 你

C　　　　　　　　　Em7/B　　　　　　　Am　　　　　　　　Em

3̇ 3̇ 3̇ 3̇ 3̇ 5̇ 5̇ 3̇ | 2̇ 2̇ 2̇ 5̇ 5̇ i̊ 7 | i̊ i̊ i̊ i̊ 3̇ 3̇ i̊ | 7 7 7 3̇ 3̇ 6 5 |
讓 我 看 見 乾 枯 沙 漠　開 出 花 一　朵(男)是 你　讓 我 想 要 每 天 為 你　寫 一 首 情 歌(女)用 最

F　　　　　G　　　　Em　　　　　Am　　　　Dm7　　　　　G9sus4　　　　G

6 6 6 i̊ 7 7 6 5 | 5 5 2 3̇ 3̇ i̊ 0 2̇ 3̇ | 4̇ 3̇ i̊ 6 i̊ 2̇ i̊ 2̇ | 2̇ 2̇ 3̇ 4̇ 3̇ 2̇ i̊ 2̇ |
浪 漫 的 副　歌(男)你 也　輕 輕 的 附　和(合)眼 神 堅 定 著 我 們 的 選 擇　　喔———(女)是 你

C　　　　　　　　　Em7　　　　　　　　Am　　　　　　　　Em7

3̇ 3̇ 3̇ 3̇ 3̇ 5̇ 5̇ 3̇ | 2̇ 2̇ 2̇ 5̇ 5̇ i̊ 7 | i̊ i̊ i̊ i̊ 3̇ 3̇ i̊ | 7 7 7 3̇ 3̇ 6 5 |
讓 我 的 世 界 從 那 刻　變 成 粉 紅　色(男)是 你　讓 我 的 生 活 從 此 都　只 要 你 配 合(女)愛 要

F　　　　　G　　　　Em　　　　　Am　　　　Dm7　　　G　　　　　　C

6 6 6 i̊ 7 7 6 5 | 5 5 2 3̇ i̊ 0 2̇ 3̇ | 4̇ 3̇ i̊ 6 7 i̊ 7 i̊ ‖ i̊ — 0 2̇ 3̇ |
精 心 來 雕 刻(男)我 是　米 開 朗 基　羅(合)用 心　刻 劃 最 幸 福 的 風 格　　　　用 心

Dm7　　　Dm7/G　　　　　　　　　C　　　　　　　Em7/B　　　　　　Am7

4̇ 3̇ i̊ 6 7 i̊ i̊ 7 ‖ i̊ — — — | 7 — — — | 6 — — — |
刻 劃 最 幸 福 的　風　格

Am7/G　　　　　　　　G　　　　　　　C

5 — — — | 7 — — — | 1 — — — ‖
Fine

106

和弦外音

在敘述了和弦的音以後，若琴友彈到中級以上程度時，會發現只用和弦內音，似乎太狹窄了，因為根音是引導和弦的基音，可說明屬於和弦內的一份子，若僅構成音做一度、三度、五度，八度交替使用的變化，並不能滿足其對音樂的好奇與追求，因此便尋求和弦以外的音來使歌曲更富有變化。

和弦外音一般可分經過音、變化音、輔助音、掛留音、先線音、鄰接音、引伸音，將在後面述之。

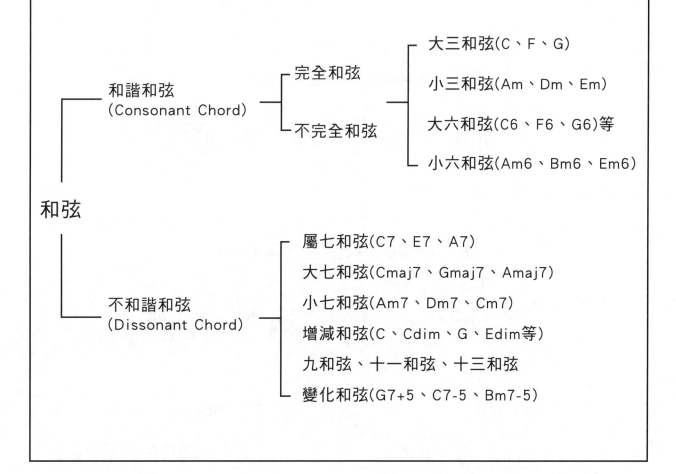

和弦

- 和諧和弦 (Consonant Chord)
 - 完全和弦
 - 大三和弦(C、F、G)
 - 小三和弦(Am、Dm、Em)
 - 不完全和弦
 - 大六和弦(C6、F6、G6)等
 - 小六和弦(Am6、Bm6、Em6)
- 不和諧和弦 (Dissonant Chord)
 - 屬七和弦(C7、E7、A7)
 - 大七和弦(Cmaj7、Gmaj7、Amaj7)
 - 小七和弦(Am7、Dm7、Cm7)
 - 增減和弦(C、Cdim、G、Edim等)
 - 九和弦、十一和弦、十三和弦
 - 變化和弦(G7+5、C7-5、Bm7-5)

Chapter 37 GUITAR PLAYER Bossa Nova常用指法

Bossa Nova 是一種融合爵士樂與拉丁音樂，輕快有節奏感的旋律。

其彈奏的特色，在於六、五、四弦的根音變化及四、三、二弦的背景彈奏。

常用的和弦進行為 II - V - I - VI - I。以C大調為例的指型：

以五、六弦為根音，二、三弦為背景。

Dm7　G7　Cmaj7　Am7

以五、六弦為根音，三、四弦為背景。

Dm7　G7　Cmaj7　Am7

以五、六弦為根音，二、三、四弦為背景。

Dm7　G7　Cmaj7　Am7

（一）指法

（二）16Beat

Bossa Nova範例練習：

（一）

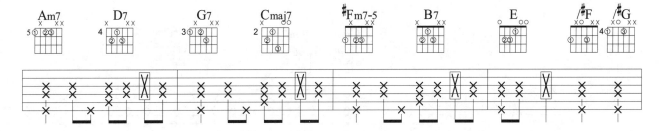

（二）

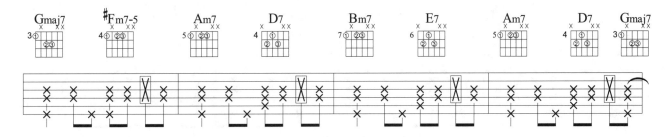

（三）

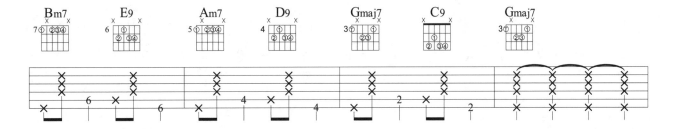

109

想把你拍成一部電影

Rhythm：4 / 4 Bossa Nova
Tempo：125
Key：F#
Play：F#

作詞/小玉 林忠諭　　作曲/小玉 林忠諭　　演唱/宇宙人

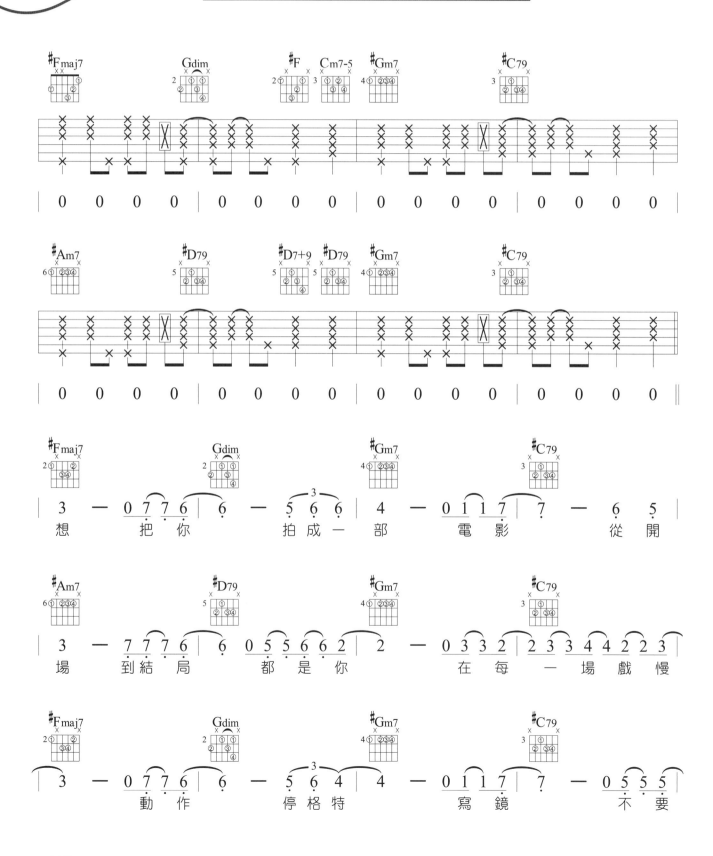

想 把 你 拍成一部 電影 從 開
場 到結 局 都 是 你 在 每 一 場戲 慢
動 作 停格特 寫 鏡 不 要

110

Chapter 38 裝飾音（圓滑音）奏法

「Hammer」稱為搥音或上升連音，代號為Ⓗ搥音則為兩音，先彈奏前一音，而後一音則靠左手指頭搥打而發出聲音。（低音在前，高音在後）

「Pulling」稱為拉音或下降連音，代號為Ⓟ拉音則為兩音，先彈奏前一音，而後一音則靠左手指頭勾弦以發出聲音，因此也稱為勾音。（高音在前，低音在後）

「Sliding」稱為滑音，代號為Ⓢ，表示由弦上某格手指離開指板，順著弦上滑或下滑至某一格。

「Bending」稱為扭音，代號為Ⓑ，表示左手指按住弦往上推，使音升高。

「Rounding」代號為Ⓡ，一般用於Bending之後，將扭完的音還原的意思。

例：

註:有些吉他譜扭音用「up」表示，扭完將弦還原用「Down」表示。所以記號寫成ⓊⓅ

搥音、勾音、滑音練習：

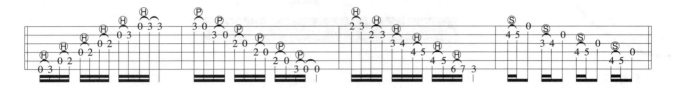

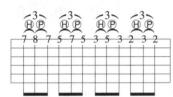 右手指撥弦左手指搥音，並迅速將弦勾起。所以左手指須作搥音勾音連續動作。

範例練習：

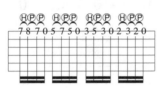

裝飾音練習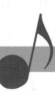

Key：C 4/4

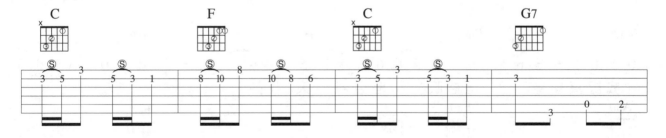

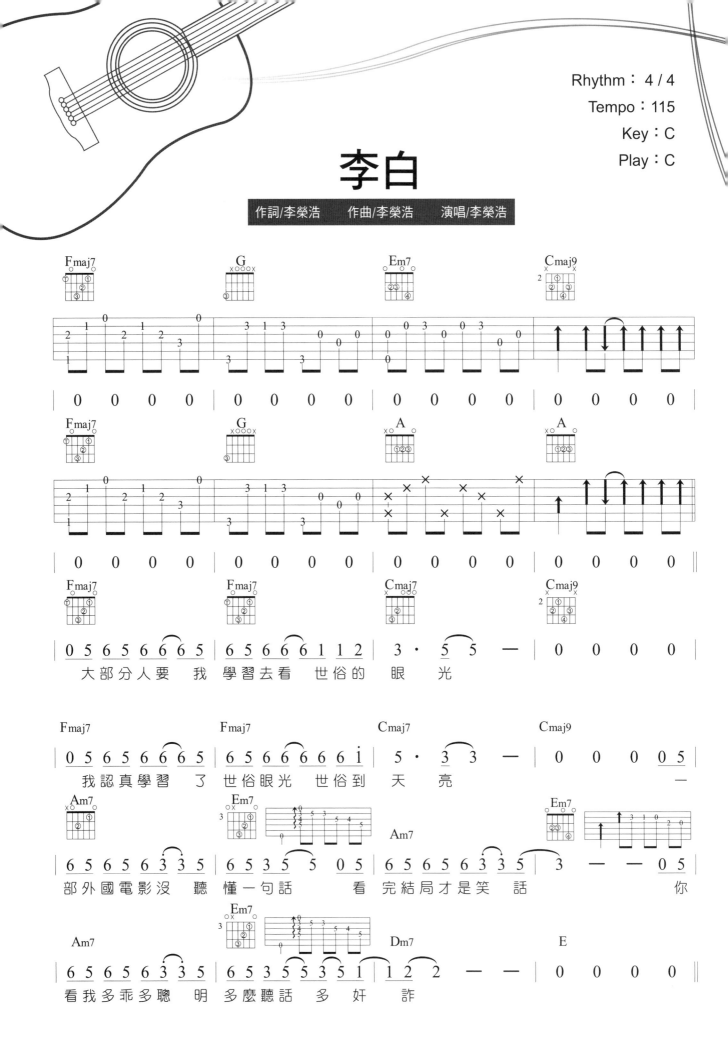

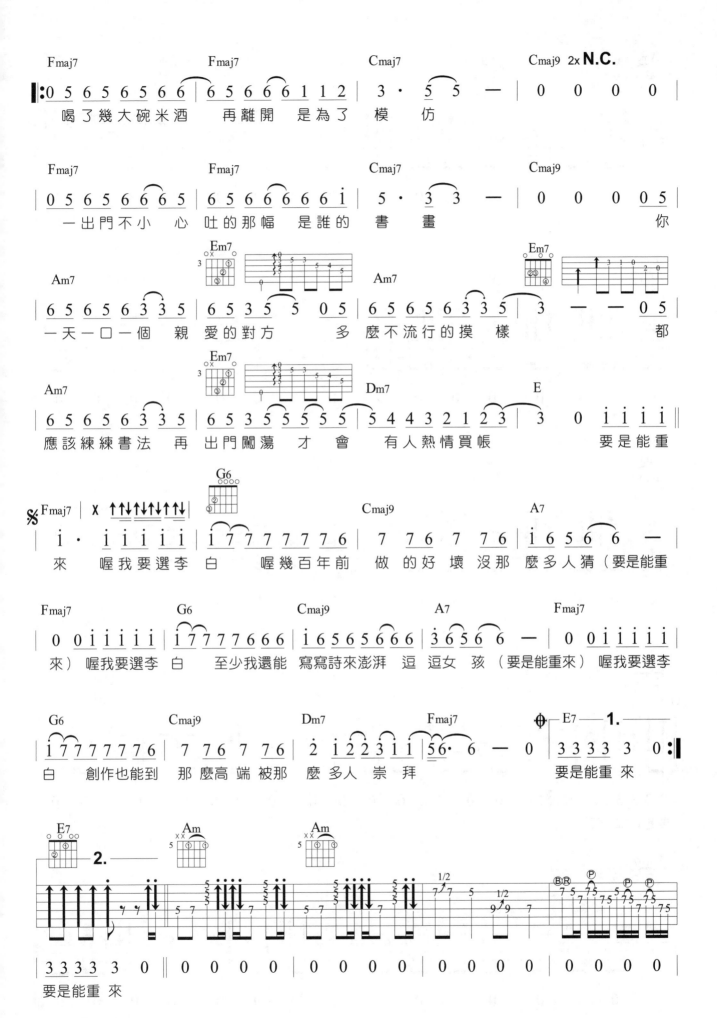

Fmaj7　　　　　　Fmaj7　　　　　Cmaj7　　　Cmaj9 2x **N.C.**
‖:0 5 6 5 6 5 6 6 | 6 5 6 6 6 1 1 2 | 3·5 5 — | 0　0　0　0 |
喝 了 幾 大 碗 米 酒　再 離 開　是 為 了　模　仿

Fmaj7　　　　　　Fmaj7　　　　　Cmaj7　　　Cmaj9
| 0 5 6 5 6 6 6 5 | 6 5 6 6 6 6 1 i | 5·3 3 — | 0　0　0　0 5 |
一 出 門 不 小　心　吐 的 那 幅　是 誰 的　書　畫　　　　　你

Am7　　　　　　　　　Em7　　　　　　　Am7　　　　　　Em7
| 6 5 6 5 6 3 3 5 | 6 5 3 5 0 5 | 6 5 6 5 6 3 3 5 | 3 — — 0 5 |
一 天 一 口 一 個　親 愛 的 對 方　多 麼 不 流 行 的 摸　樣　　　　都

Am7　　　　　　　　　Em7　　　　　　　Dm7　　　　　　E
| 6 5 6 5 6 3 3 5 | 6 5 3 5 5 5 5 5 | 5 4 4 3 2 1 2 3 | 3 0 i i i i ‖
應 該 練 練 書 法　再 出 門 闖 蕩 才 會　有 人 熱 情 買 帳　要 是 能 重

𝄋 Fmaj7　| X ↑↓↑↓↑↓↑↓ |　G6　　　　Cmaj9　　　A7
| i·i i i i i | 1 7 7 7 7 7 7 6 | 7 7 6 7 7 6 | 1 6 5 6 6 — |
來　喔 我 要 選 李　白　喔 幾 百 年 前　做 的 好 壞 沒 那 麼 多 人 猜（要 是 能 重

Fmaj7　　　　G6　　　　Cmaj9　　　A7　　　　Fmaj7
| 0　0 i i i i i i | 1 7 7 7 7 6 6 6 | 1 6 5 6 5 6 6 6 | 3 6 5 6 6 — | 0　0 i i i i i i |
來）喔 我 要 選 李　白　至 少 我 還 能　寫 寫 詩 來 澎 湃　逗　逗 女　孩（要 是 能 重 來）喔 我 要 選 李

G6　　　　Cmaj9　　　Dm7　　　　Fmaj7　　　🪕 E7 — **1.**
| 1 7 7 7 7 7 7 6 | 7 7 6 7 7 6 | 2̇ 1 2 2 3 1 1 | 5̇ 6·6 — 0 | 3 3 3 3 3 0 :‖
白　創 作 也 能 到　那 麼 高 端 被 那　麼 多 人 崇 拜　　　　　要 是 能 重　來

E7　　　　Am　　　Am
2.
| 3 3 3 3 3 0 | 0　0　0　0 | 0　0　0　0 | 0　0　0　0 | 0　0　0　0 |
要 是 能 重　來

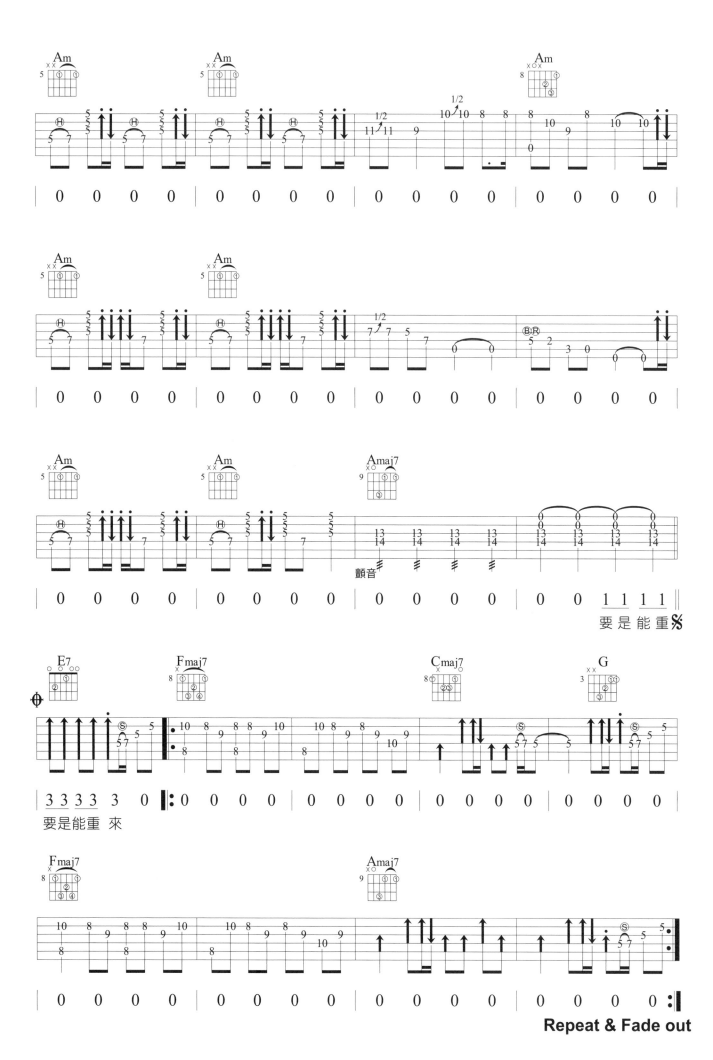

要是能重※

要是能重 來

Repeat & Fade out

118

The Pink Panter

（演奏曲）

作曲/Henry Mancini

Rhythm：4 / 4
Tempo：120
Play：Am

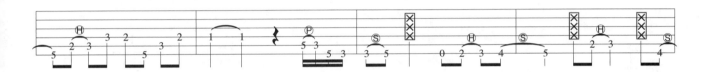

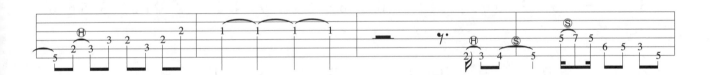

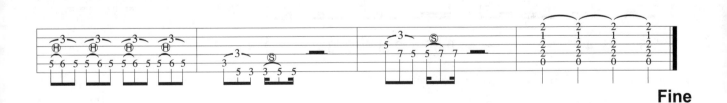

Fine

Rhythm：16 Beat 4 / 4

Tempo：70

Key：Gm

Play：Em

Capo：3

我們不一樣

作詞/高進　　作曲/高進　　演唱/大壯

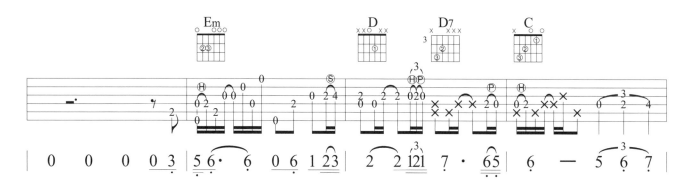

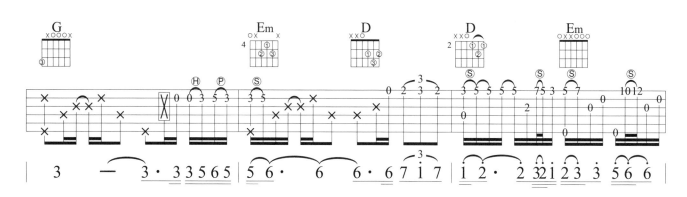

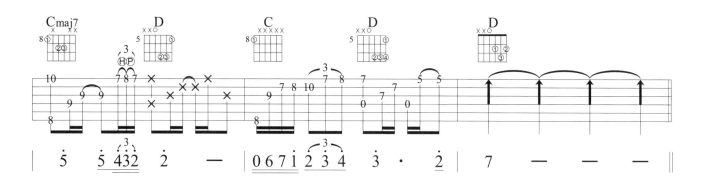

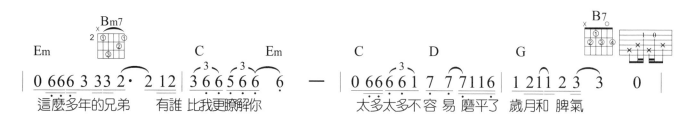

這麼多年的兄弟　有誰 比我更瞭解你　　太多太多不容 易 磨平了 歲月和 脾氣

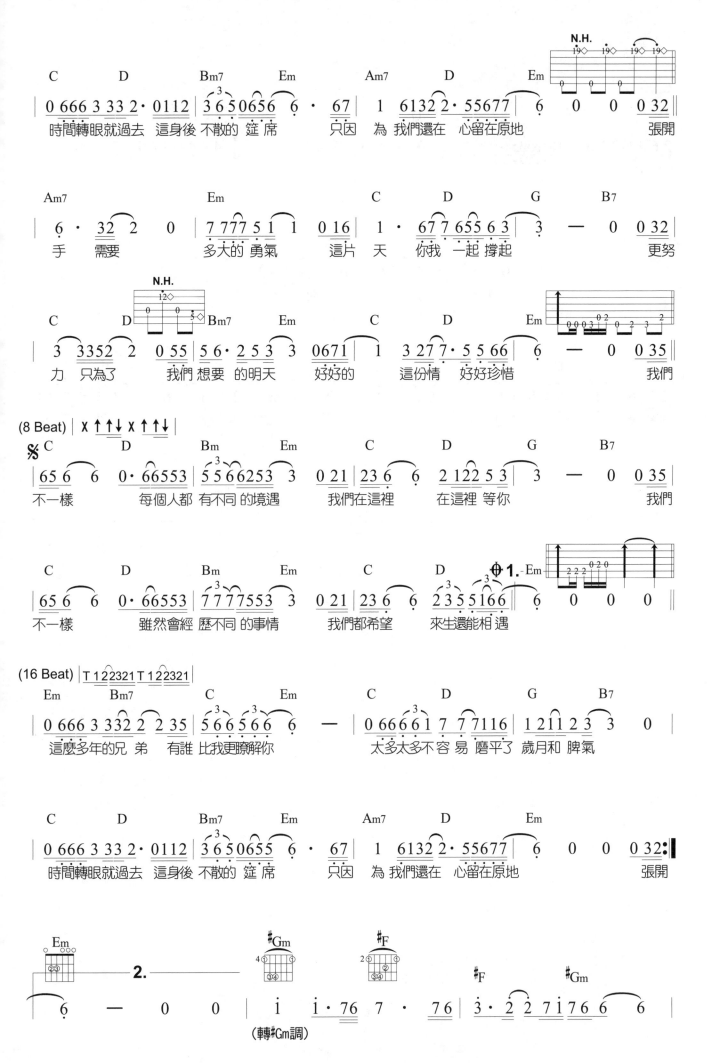

我還年輕 我還年輕

作詞/張立長　　作曲/老王樂隊　　演唱/老王樂隊

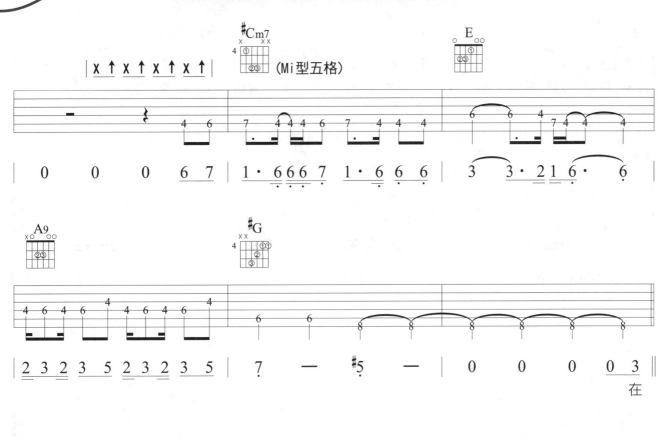

(Mi型五格)

在

這個世界裡　尋找著　你的夢想　你問我　夢想在哪裡　我還年輕 我還年輕
2x 未來　　　　　　　　　未來

他們都說　我們把　理想都忘在　在那輕　狂的日子裡　我不哭

泣 我不逃避　給我一瓶酒再給我一支 菸　說走就走我有的是時間 我

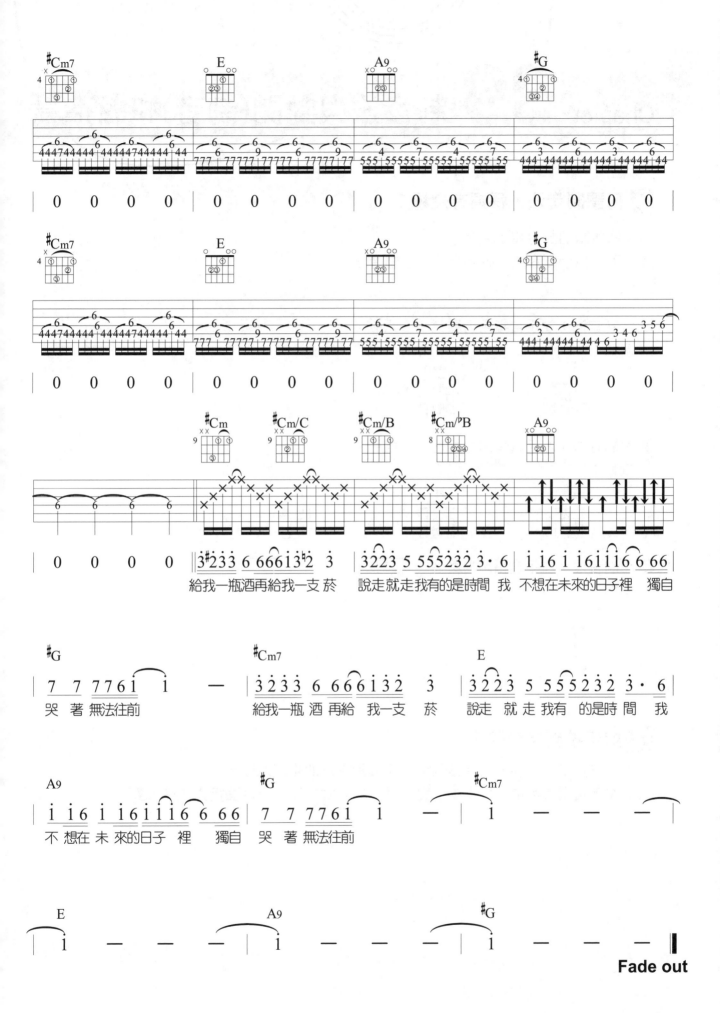

何謂制音法,種類有幾種?

(1)即所謂的封閉和弦。

(2)可分為大制音法、中制音法、小制音法。

ⓐ **大制音法:左手食指用力壓住一~六弦。**
例如:

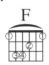 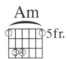

ⓑ **中制音法:左手食指用力壓住一~四弦。**
例如:

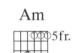 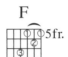

ⓒ **小制音法:左手食指用力壓住一、二弦。**
例如:

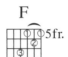

如何按封閉和弦?

(1)首先食指(左手)緊貼指位板,使食指平均的壓緊六弦。

(2)左手食指與姆指要以「夾」與「壓」的方式,正、反兩面用力夾住琴頸。

封閉(制音)和弦推算整理

格位	和弦	格位	和弦	格位	和弦	格位	和弦	格位	和弦
夾第一格	F	夾第一格	Fm	夾第一格	B♭	夾第一格	B♭7	夾第一格	B♭m
第二格	F#	第二格	F#m	第二格	B	第二格	B7	第二格	Bm
第三格	G	第三格	Gm	第三格	C	第三格	C7	第三格	Cm
第四格	G#	第四格	G#m	第四格	C#	第四格	C#7	第四格	C#m
第五格	A	第五格	Am	第五格	D	第五格	D7	第五格	Dm
第六格	A#	第六格	A#m	第六格	D#	第六格	D#7	第六格	D#m
第七格	B	第七格	Bm	第七格	E	第七格	E7	第七格	Em
第八格	C	第八格	Cm	第八格	F	第八格	F7	第八格	Fm
以下類推…		以下類推…		以下類推…		以下類推…		以下類推…	

格位	和弦	格位	和弦	格位	和弦	格位	和弦
夾第一格	Fmaj7	夾第一格	Fm7	夾第一格	F7	夾第一格	C7
第二格	F#maj7	第二格	F#m7	第二格	F#7	第二格	C#7
第三格	Gmaj7	第三格	Gm7	第三格	G7	第三格	D7
第四格	G#maj7	第四格	G#m7	第四格	G#7	第四格	D#7
第五格	Amaj7	第五格	Am7	第五格	A7	第五格	E7
第六格	A#maj7	第六格	A#m	第六格	A#7	第六格	F7
第七格	Bmaj7	第七格	Bm7	第七格	B7	第七格	F#7
第八格	Cmaj7	第八格	Cm7	第八格	C7	第八格	G7
以下類推…		以下類推…		以下類推…		以下類推…	

夾 第一格	D♭	夾 第一格	E♭7	夾 第一格	B♭maj7	夾 第一格	F♯maj7
第二格	D	第二格	E7	第二格	Bmaj7	第二格	Gmaj7
第三格	D♯	第三格	F7	第三格	Cmaj7	第三格	G♯maj7
第四格	E	第四格	F♯7	第四格	C♯maj7	第四格	Amaj7
第五格	F	第五格	G7	第五格	Dmaj7	第五格	A♯maj7
第六格	F♯	第六格	G♯7	第六格	D♯maj7	第六格	Bmaj7
第七格	G	第七格	A7	第七格	Emaj7	第七格	Cmaj7
第八格	G♯	第八格	A♯7	第八格	Fmaj7	第八格	C♯maj7
以下類推…		以下類推…		以下類推…		以下類推…	

巴哈小步舞步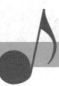

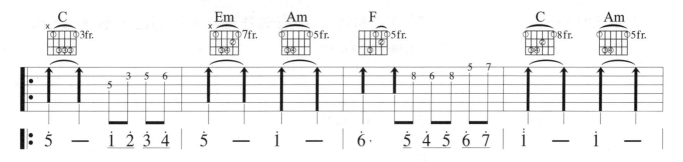

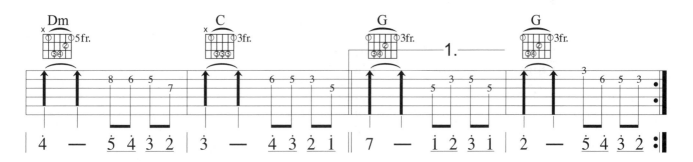

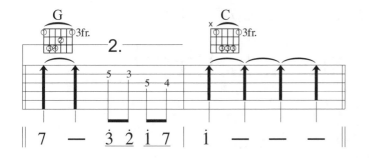

Smoke on Water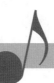

此單元的（一）、（二）、（三）是將和弦以不同按法及和弦外音來做出和聲變化，而
（四）、（五）亦是，更可以彈出爵士風味。

（一）　Dm9　G7+5　Cmaj9

（二）　Dm9　G7+5　Cmaj7

（三）　Dm7　G79　G7-9　Cmaj7　（C69）

（四）　Fmaj7　F#dim7　C13　（C13）

（五）　Fmaj7　Fm7-5　C69　Dm9

　　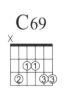　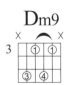

G13　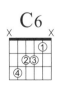　C6　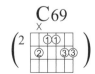（C69）

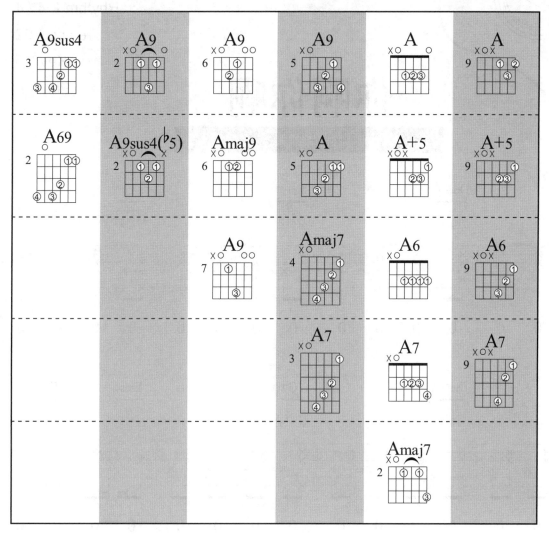

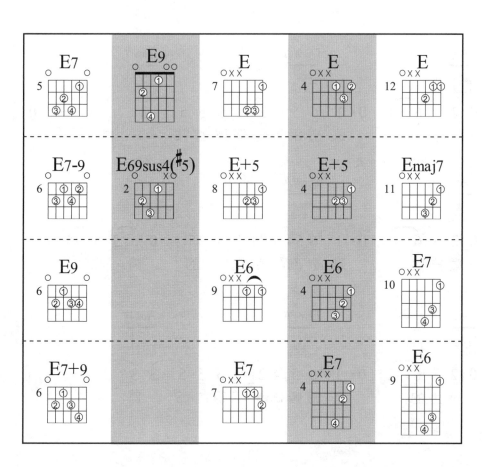

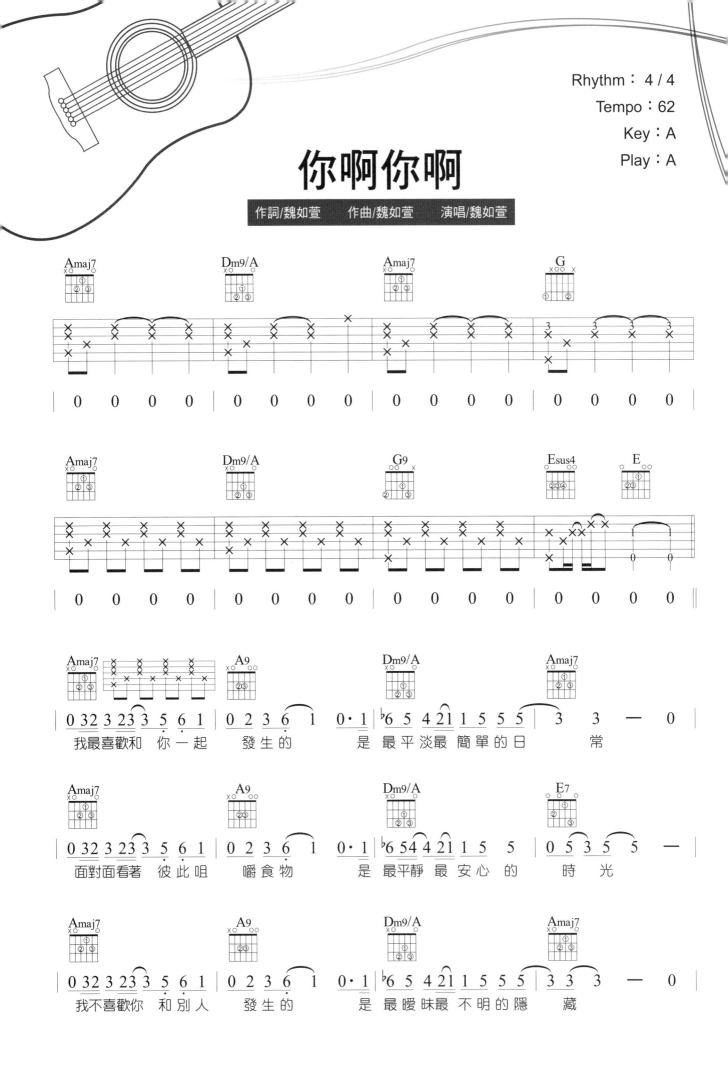

你啊你啊

作詞/魏如萱　　作曲/魏如萱　　演唱/魏如萱

Rhythm：4 / 4
Tempo：62
Key：A
Play：A

我最喜歡和 你一起　發生的　　是 最平淡最 簡單的日　　常

面對面看著 彼此咀　嚼食物　　是 最平靜 最安心 的　時　光

我不喜歡你 和別人　發生的　　是 最曖昧最 不明的隱　　藏

132

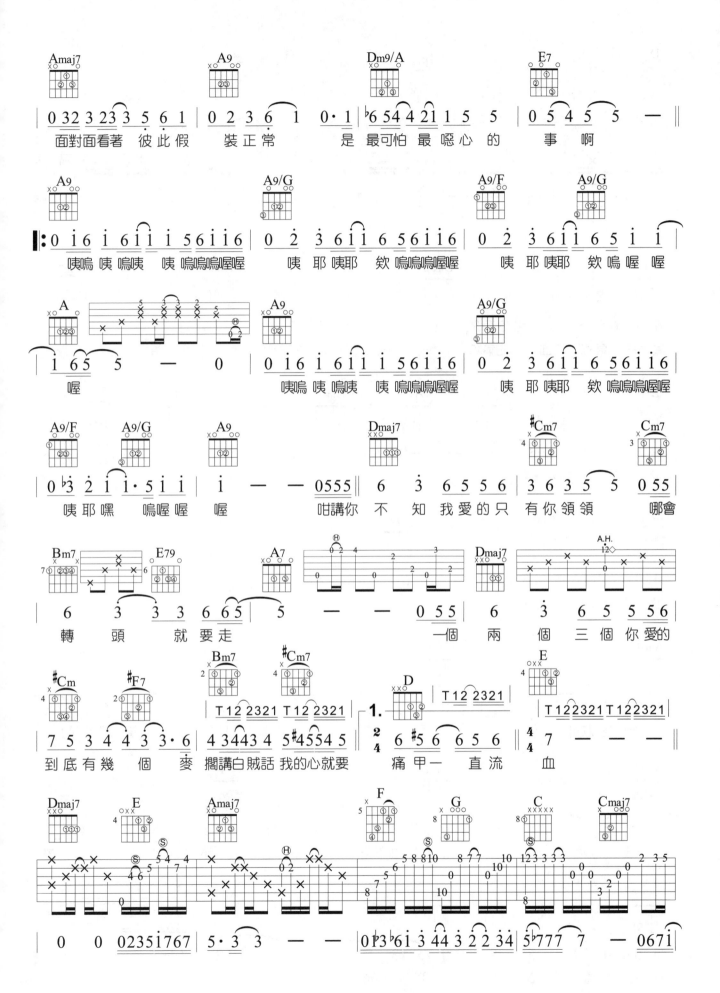

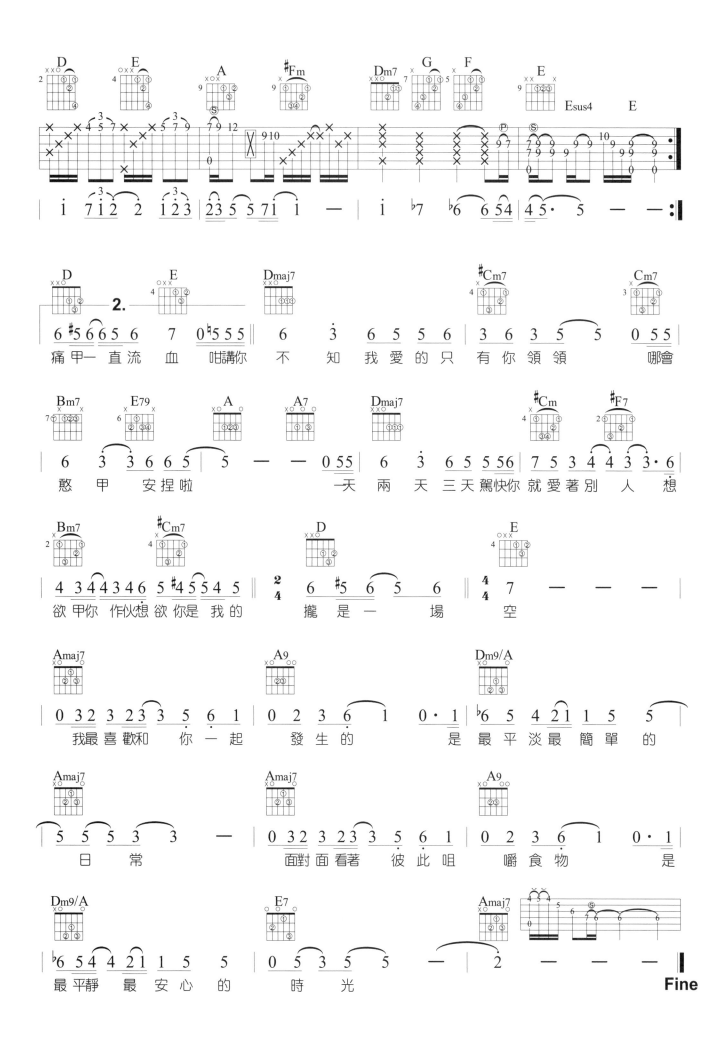

Mute(悶音練習)

（一）節奏形態：

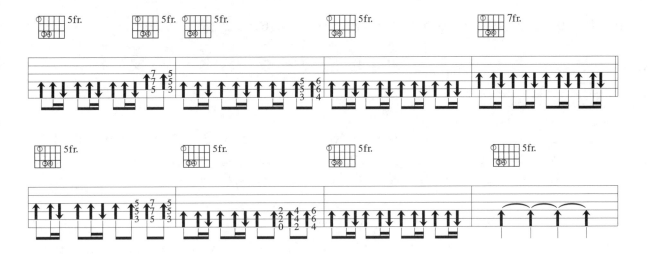

（二）以左手切音

（三）以右手悶音（Mute）- 用右手壓住六條弦，靠近下弦枕處。

如果我們不曾相遇

作詞/阿信　作曲/阿信　演唱/五月天

Rhythm：4 / 4
Tempo：104
Key：C#m
Play：Am
Capo：4

C

0　0　0　0 | 0　0　0　0 0 5 ‖

C
1 · 2 3 5
如　果　我 們 不

Am
6 · 2 3 · 5
曾　相　遇 我 會

F
1　2　3　1
是　在　哪

果　我　們 不　曾　相　遇 你　又　會 在　哪

Dm7　G
6 ― 5 0 5 |

C
1 · 2 3 1 1 |
如　果　我 們 從 不

Am
6 · 5 6 · 1
曾　相　識 不 存

F
6 5 5 3
在　這 首 歌

G
2
曲

C
1 ―

C　G
0 1 7 |
每 秒

裡　如　果　我 們 從 不　曾　相　識 人　間 又 如　何 運　行　曬傷

Am
6 3
都 活

G
2 3 4
著 每秒

F
5 6 3
都 死 去

C　C　G
1 7 |
每秒

Am
6 3
都 問

G
2 5
著 自

C
3 ―
己

C　G
0 1 7 |
誰 不

的 脫　皮 意外　的 雪 景 與你　相　依 的 四　季 蒼狗

Am
6 3
曾 找

G
2 3 5
尋 誰不

C　G
1 7
曾 懷 疑

Am
6 3 5 |
茫茫 人

Dm7
6 3
生 奔

F
1 7
向 何

G
6 ― 7 ― ‖
地

又 白　雲 身旁　有 了 你 匆匆　輪　迴 又 有 何　懼

F
⌐3⌐
1 7 1
那 一 天

G
⌐3⌐
2 7 6
那 一 刻

Em
⌐3⌐
5 3 5
那 個 場

Am
6 ― |
景

F
⌐3⌐
1 7 1
你 出 現

G
⌐3⌐
2 5 4
在 我 生

C
3 ― ― ― |
命

那 一 天 那 一 刻 那 個 場 景 你 出 現 在 我 生 命

F
⌐3⌐
1 7 1
從 此 後

G
⌐3⌐
2 7 6
從 人 生

Em
⌐3⌐
5 2 7
重 新 定

Am
1 · 1 7
義 從我

F
6 3
故 事

G
2 5
裡 甦

Am
6 ― ― ―
醒

1.
0 0 0 0 5 ：‖
如

每 一 分 每 一 秒 每 個 表 情 故 事 都 充 滿 驚 奇

Am　2.　G
↑ ↑ ↓ ↑ ↑ ↑ ↓ ↑ ↑ ↑ ↓ ↑

6 6 7 0 7 1 5 5 6 0 6 7 |
偶 然 與 巧 合 舞 動 了 蝶 翼

F
4 4 5 0 5 6
誰 的 心 頭 風

Am
3 ― |
起

F
1 1 2 0 2 4
前 仆 而 後 繼

G
3 1 3 0 6 7 |
萬 千 人 追 尋

F
1 6 1 0 2 3
荒 漠 唯 一 菩

G
2 ―
提

136

三度雙音：以C大調一、二、三弦為例

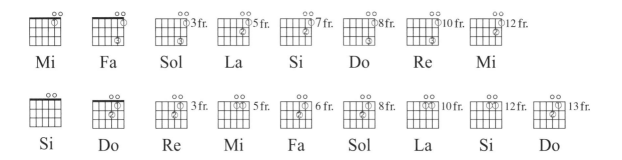

| Mi | Fa | Sol | La | Si | Do | Re | Mi |

| Si | Do | Re | Mi | Fa | Sol | La | Si | Do |

四度雙音：以C大調一、二、三弦為例

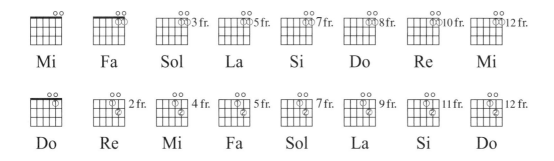

| Mi | Fa | Sol | La | Si | Do | Re | Mi |

| Do | Re | Mi | Fa | Sol | La | Si | Do |

六度雙音：以C大調一、二、三弦為例

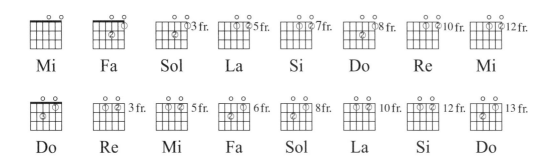

| Mi | Fa | Sol | La | Si | Do | Re | Mi |

| Do | Re | Mi | Fa | Sol | La | Si | Do |

138

六度音：以C大調為例

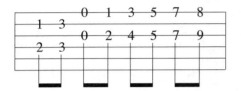
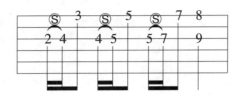

八度音：以C大調為例：常用指型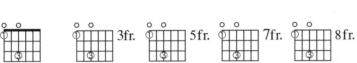

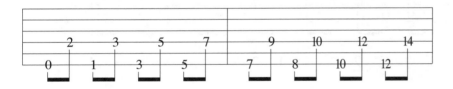

| Mi | Fa | Sol | La | Si | Do |

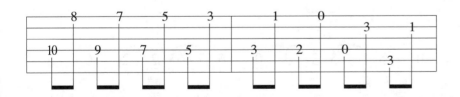

十度音：以C大調為例

光年之外

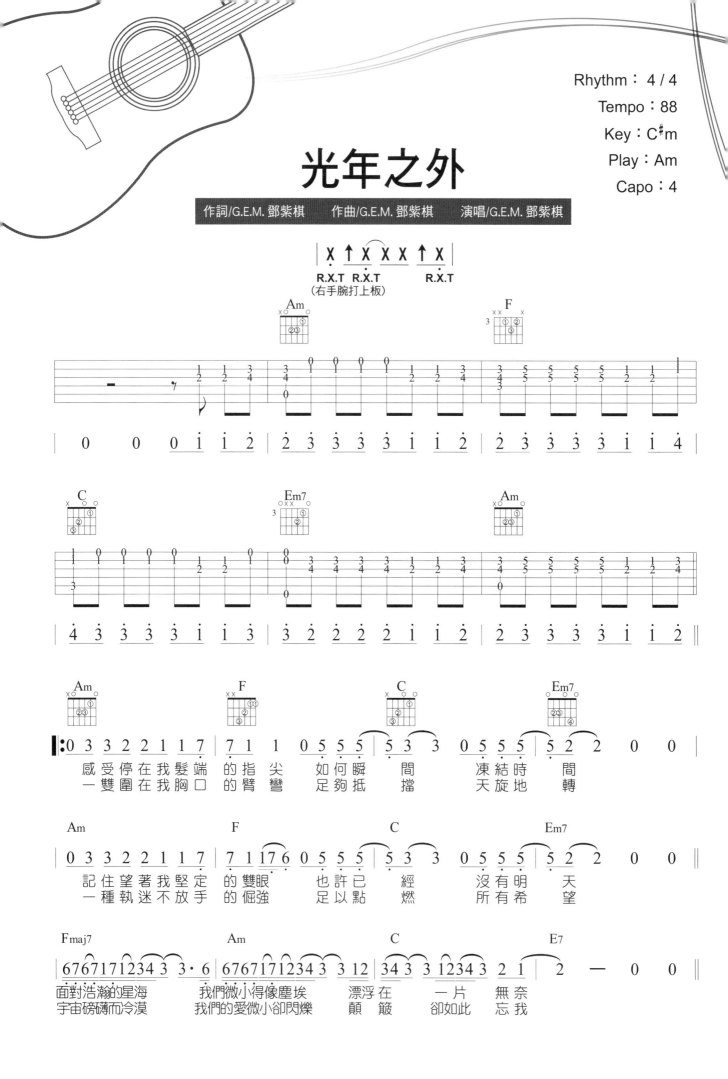

作詞/G.E.M. 鄧紫棋　　作曲/G.E.M. 鄧紫棋　　演唱/G.E.M. 鄧紫棋

（右手腕打上板）

感受停在我髮端 的指尖　如何瞬　間　凍結時　間
一雙圍在我胸口 的臂彎　足夠抵　擋　天旋地　轉

記住望著我堅定 的雙眼　也許已　經　沒有明　天
一種執迷不放手 的倔強　足以點　燃　所有希　望

面對浩瀚的星海　我們微小得像塵埃　漂浮在　一片　無奈
宇宙磅礴而冷漠　我們的愛微小卻閃爍　顛　簸　卻如此　忘我

140

Am　　　　　　　　　F　　　　　　　　　　　C　　　　　　　　　Em7

|7 1 1 2 2 3 3·5 | 5 6 6 — 0 | 1 2 2 3 3 5 5·1 | 3 2 2 — 0 |
緣份讓我們相遇亂世以外　命運卻要我們危難中相愛

Am　　　　　　　　　F　　　　　　　　　　　C　　　　　　　　　Em7

|7 1 1 2 2 3 3·5 | 5 6 6 — 0 | 1 2 2 3 3 5 5·1 | 3 2 2 4 2 3 2 1 ||
也許未來遙遠在光年之外　我願守候未知裡為你等待我沒想到

Am　　　　　　　　Fmaj7　　　　　　　　C　　　　　　　　　Em7

|1 5 5 5 5 1·1 1 6 | 6 0 4 2 3 2 1 | 1 5 5 5 5 1·1 7 7 | 7 0·7 4 2 3 2 1 6 |
為了你我能瘋狂到　山崩海嘯沒有你根本不想逃　喔我的大腦

Am　　　　　　　　Fmaj7　　　　　　　　C　　　　　　　　　Em7

|1 5 5 5 5 1·1 1 6 | 6 0 4 2 3 2 1 | 1 5 5 5 5 1·1 7 7 | 7 0 0 0 :||
為了你已經瘋狂到　脈搏心跳沒有你根本不重要
0 0 0 7 1 6
2x嗚也許

Fmaj7　　　　　　　　　C　　　　　　　　Em7　　　　　　　Am

|6 1 7 7 5 5 7 | 7 1 1 0 1 7 | 7 5 5 2 2 5 5 3 | 3 — 0 3 2 1 |
航道以外　是醒不來的夢　嗯嗯嗯

Fmaj7　　　　　　　　　C　　　　　　　　E7

|0 1 7 7 5 5 2 | 2 1 1 0 5 1 1 | 1 7 7 7 7 1 1 2 | 2 2·7 4 2 3 2 1 ||
亂世以外　嗚是純粹的相擁　喔我沒想到

Am　　　　　　　　Fmaj7　　　　　　　　C　　　　　　　　Em7

|:1 5 5 5 5 1·1 1 6 | 6 0 4 2 3 2 1 | 1 5 5 5 5 1·1 7 7 | 7 0·7 4 2 3 2 1 6 |
為了你我能瘋狂到　山崩海嘯沒有你根本不想逃　喔我的大腦
喔我沒想到

Am　　　　　　　　Fmaj7　　　　　　　　C　　　　　　　　Em7

|1 5 5 5 5 1·1 1 6 | 6 0 4 2 3 2 1 | 1 5 5 5 5 1·1 7 7 | 7 0·7 4 2 3 2 1 6 :||
為了你已經瘋狂到　脈搏心跳沒有你根本不重要　喔我沒想到
為了你我能瘋狂到　山崩海嘯沒有你根本不想逃
0 0 4 2 3 2 1
我沒想到

Fine

141

Cliche (克力斜)

為了使和弦進行時有變化,在和弦低音或是中音,以半音下降的方式,作連結的不諧合彈奏。Cliche是同一個和弦自己產生根音變化的技巧。

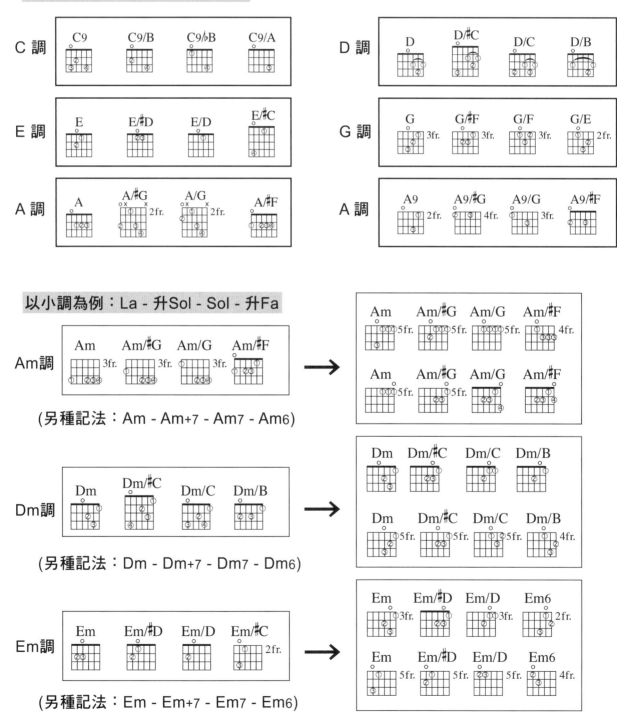

以大調為例:Do - Si - 降Ti - La

C 調　C9　C9/B　C9/♭B　C9/A

D 調　D　D/#C　D/C　D/B

E 調　E　E/#D　E/D　E/#C

G 調　G　G/#F　G/F　G/E

A 調　A　A/#G　A/G　A/#F

A 調　A9　A9/#G　A9/G　A9/#F

以小調為例:La - 升Sol - Sol - 升Fa

Am調　Am　Am/#G　Am/G　Am/#F

(另種記法:Am - Am+7 - Am7 - Am6)

Dm調　Dm　Dm/#C　Dm/C　Dm/B

(另種記法:Dm - Dm+7 - Dm7 - Dm6)

Em調　Em　Em/#D　Em/D　Em/#C

(另種記法:Em - Em+7 - Em7 - Em6)

If (中音奏法)

New York Is Not My Home

Stairway to Heaven

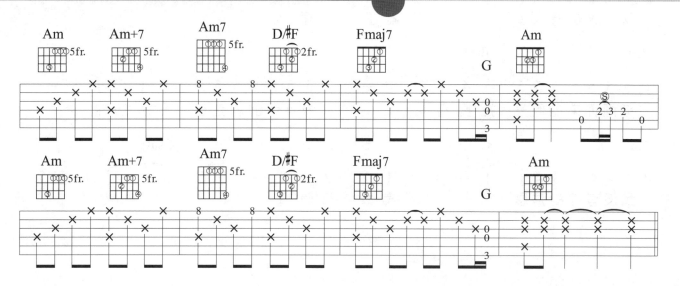

143

Rhythm： 4 / 4 Slow Soul
Tempo：92
Key：C
Play：C

愛我別走

作詞/張震嶽　作曲/張震嶽　演唱/張震嶽

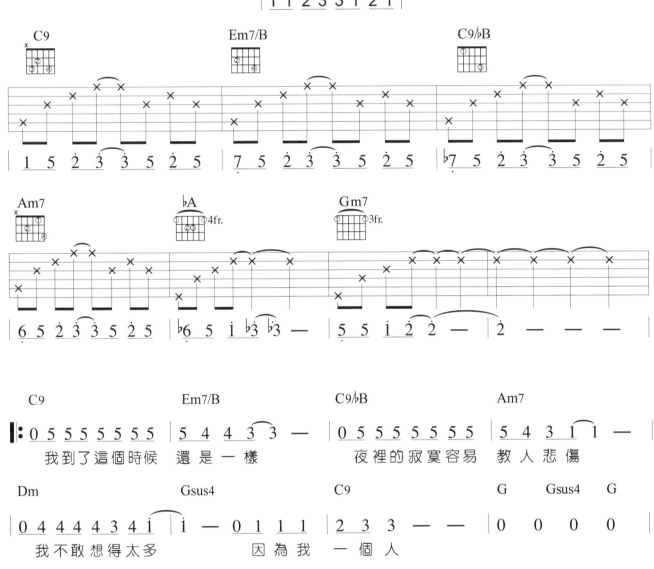

C9
0 5 5 5 5 5 5 5
我到了這個時候

Em7/B
5 4 4 3 3 —
還是一樣

C9/♭B
0 5 5 5 5 5 5 5
夜裡的寂寞容易

Am7
5 4 3 1 1 —
教人悲傷

Dm
0 4 4 4 4 3 4 1
我不敢想得太多

Gsus4
1 — 0 1 1 1
因為我 一個人

C9
2 3 3 — —

G　Gsus4　G
0　0　0　0

C9
0 5 5 5 5 5 5 5
迎面而來的月光

Em7/B
5 4 4 3 3 —
拉長身影

C9/♭B
0 5 5 5 5 5 5 5
漫無目的的走在

Am7
5 4 3 1 1 —
冷冷的街

Dm
0 4 4 4 4 3 4 1
我沒有妳的消息

Gsus4
1 — 0 1 1 1
因為我 在想妳

C9
2 3 3 — · 5 6
耶

Gsus4
5 · 3 3 1 6 5

144

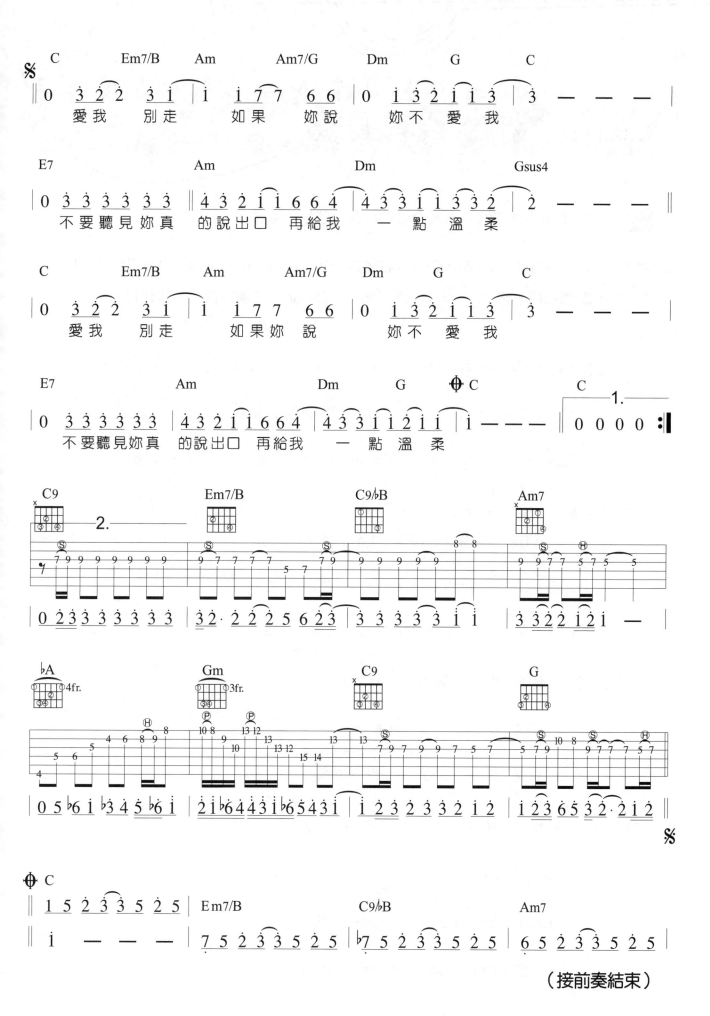

將同一個和弦內音作半音或全音的移動，使旋律更豐富。

例如：C和弦組音(1、3、5)，Cmaj7和弦組成音 (1、3、5、7)，C7和弦組成音 (1、3、5、♭7)，C6和弦組成音 (1、3、5、6)，加上「Cliche」作連結而產生變化音。

（一）和弦進行：1 — 1maj7 — 16 — 1maj7 — 2m — 2m+7 — 2m7 — 2m6

　　　　C調：C—Cmaj7—C6—Cmaj7—Dm—Dm+7—Dm7—Dm6

　　　　G調：G—Gmaj7—G6—Gmaj7—Am—Am+7—Am7—Am6

（二）和弦進行：1　— 1maj7 — 17 — 4 — 4m — 1
　　　　　　　　Do — Si — 降Si — La — 降La — Sol

　　　　C調：C　— Cmaj7 — C7 — F — Cm — C

　　　　G調：G　— Gmaj7 — G7 — C — Cm — G

（三）大調內音動線：So — 降So — La — 降Si

　　　　C調：C　— C+5 — C6 — C7

　　　　G調：G　— G+5 — G6 — G7

（四）小調內音動線：Mi — Fa — 升Fa — Mi

　　　　Am調：Am — Am+5 — Am6 — Am+5

　　　　Em調：Em — Em+5 — Em6 — Em+5

　　　　Dm調：Dm — Dm+5 — Dm6 — Dm+5

146

內音動線範例練習

（一）Key：G 4/4

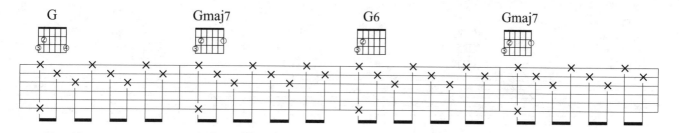

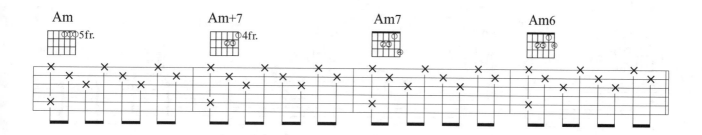

（二）Key：C 4/4

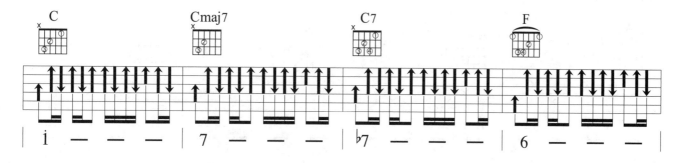

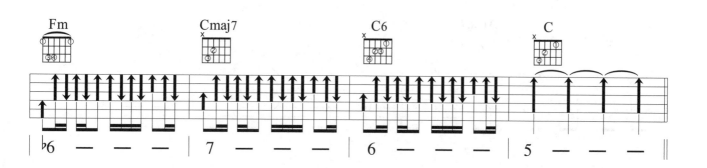

（三）Key：D 4/4

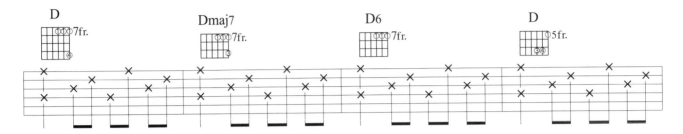

（四）Key：A 4/4

148

大調內音動線（So－升So－La－降Si）範例練習

（一）Key：C 4/4

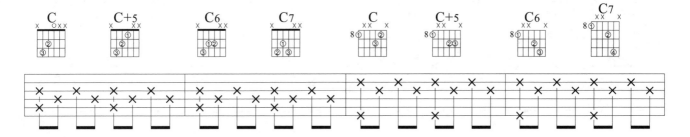

（二）Key：E 4/4

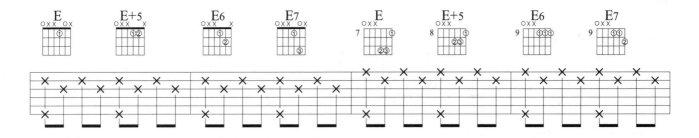

（三）Key：F 4/4

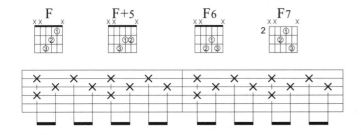

（四）Key：G 4/4

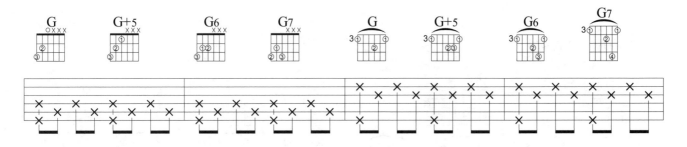

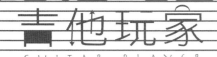

（五）Key：A 4/4

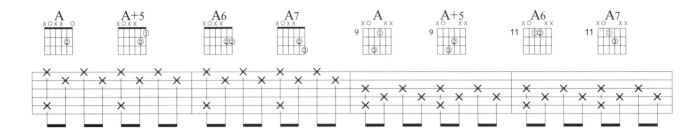

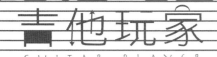 小調內音動線（Mi－Fa－升Fa－Fa）範例練習

（一）Key：Am 4/4

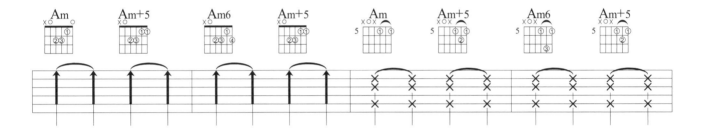

（二）Key：Em 4/4

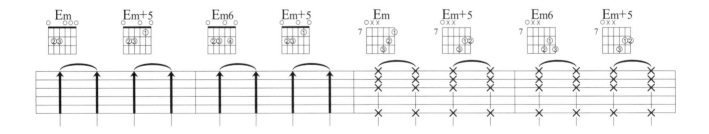

（三）Key：Dm 4/4

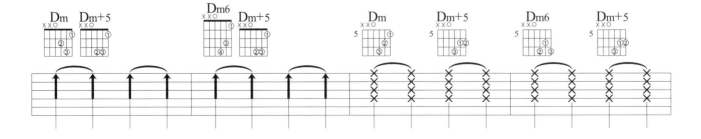

150

畢竟深愛過

作詞/羅小虎、陳志鋒　　作曲/六哲　　演唱/六哲

C　　Em/B　　Am　　Am7/G　Fmaj7　　C/E　　Fm　　　　　C

你堅持著說要 走　　說他比我要溫柔　　我明白你的追 求　　終於安靜放了　　手

C　　C+5　　C6　　C7

C

情歌聽多了難 受　　彷彿在揪著傷口　　夜裡單思的守候　　眼淚在為你顫

C　　　　　　　　　　　　　　　　　　　　Am　　　　　　　Em7

抖　　　　　　　　　　　　　想繼 續來證明這不是場遊 戲　　卻被抗拒怎麼都是多 餘

F　　　Fm　　　　C　　　G　　　Am　　　　　　　Em7

我 如何面 對 自 己　　　　　你走 進我生命卻又轉身離 去　　愛不可能由一個人進 行

151

F Fm G Am Em7 F G

| 0 6 6 7 1̇ 2̇ 1̇ 2̇ | 2̇ — 0 3 2̇ 1̇ 1̇ ‖: 1̇· 6 6 1̇ 2̇ 2̇ 1̇ | 5 5 3 5 5 3 2̇ 1̇ | 1̇· 6 6 1̇ 2̇ 2̇ 1̇ |

我接受你的決定　　希望你 以　後 不會後悔 沒選擇我 也相信 你 有 更好的生

C E7 Am Em7 F G C 1.

| 3̇ — 0 3 2̇ 1̇ 1̇ | 1̇· 6 6 1̇ 2̇ 2̇ 1̇ | 7· 7̇ 7̇ 3 5 5 0 3 | 2̇ 1̇ 1̇ 1̇ 6 1̇ 2̇ 2̇ 1̇ 1̇ | 1̇ — 0 0 ‖

活　　我會在 心　裡 默默的為 你 而執著　畢 竟 我們也曾深愛 過

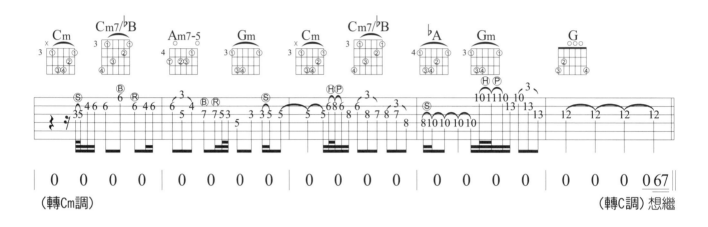

| 0 0 0 0 | 0 0 0 0 | 0 0 0 0 | 0 0 0 0 | 0 0 0 0̇ 6̇ 7̇ |

（轉Cm調）　　　　　　　　　　　　　　　　　　　　　　　　（轉C調）想繼

Am Em7 Fmaj7 Fm C G

| 1̇ 6̇ 7̇ 1̇ 6̇ 7̇ 1̇ 1̇ 2̇ 2̇ 1̇ | 7 5 6 7 5 6 7 7 1̇ 1̇ 7 | 0 6 6 6 6 5 1̇ 3̇ | 3̇ 0 6̇ 7̇ 6 5 0 6̇ 7̇ |

續來證明這不是場遊 戲　卻被抗拒怎麼都是多 餘　我 如何 面 對 自 己　哦　　　你走

Am Em7 Fmaj7 Fm G7

| 1̇ 6̇ 7̇ 1̇ 6̇ 7̇ 1̇ 1̇ 2̇ 2̇ 1̇ | 7 5 6 7 5 6 7 7 1̇ 1̇ 7 | 0 6 6 7 1̇ 2̇ 1̇ 2̇ | 2̇ 0 3 3 2̇ 0 3 2̇ 1̇ 1̇ :‖

進我生命卻又轉身離 去　愛不可能由一個人進 行　我 接 受 你 的 決 定　哦　希望 你

| 0 0 0 0 | 0 0 0 0 | 0 0 0 0 | 0 0 0 0 | 0 0 0 0 |

152

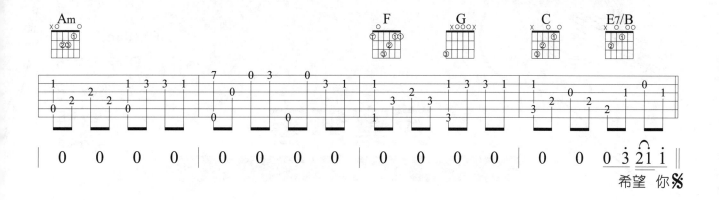

希望 你 𝄋

C

i — 0 0

C E7/B Am Am7/G
0 3 3 3 2 3 4 4 3 | 0 3 3 3 2 3 4 3
你 堅 持 著 說 要 走 說 他 比 我 要 溫 柔

Fmaj7 C/E Fm C
0 3 3 3 3 2 2 2 1 · | 0 1 1 1 1 5 1 2 1 | 1 — — —
我 明 白 你 的 追 求 終 於 安 靜 放 了 手 Fine

153

痛著痛著就習慣　我愛過錯過這寂寞無　害　會有一天我還能笑　開

一路上要繞過了幾個彎　才能來到最美那　一　段

成全我最愛　的男孩　　　　　我想這就是

勇敢

Fine

157

45 克力斜與內音動線

內音動線都使用在I級和弦，其重點是讓同樣的一個和弦彈奏時多一些變化，以下和弦級數說明：

（一）　I - I6 - I7 - I6 - IIm - IIm+7 - IIm7 - IIm6 - V

【以C調為例】

【以G調為例】

（二）　I - Imaj7 - I6 - Imaj7 - IIm - IIm7 - IIm7 - IIm6 - V

【以C調為例】

【以G調為例】

Rhythm：4 / 4 Slow Soul
Tempo：84
Key：A
Play：G
Capo：2

聽見下雨的聲音

作詞/方文山　　作曲/周杰倫　　演唱/魏如昀

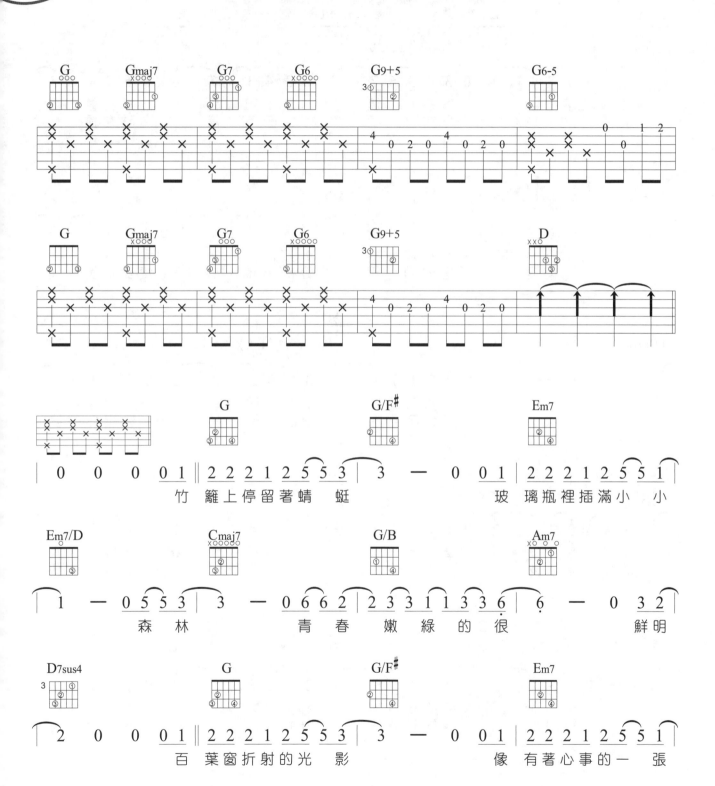

159

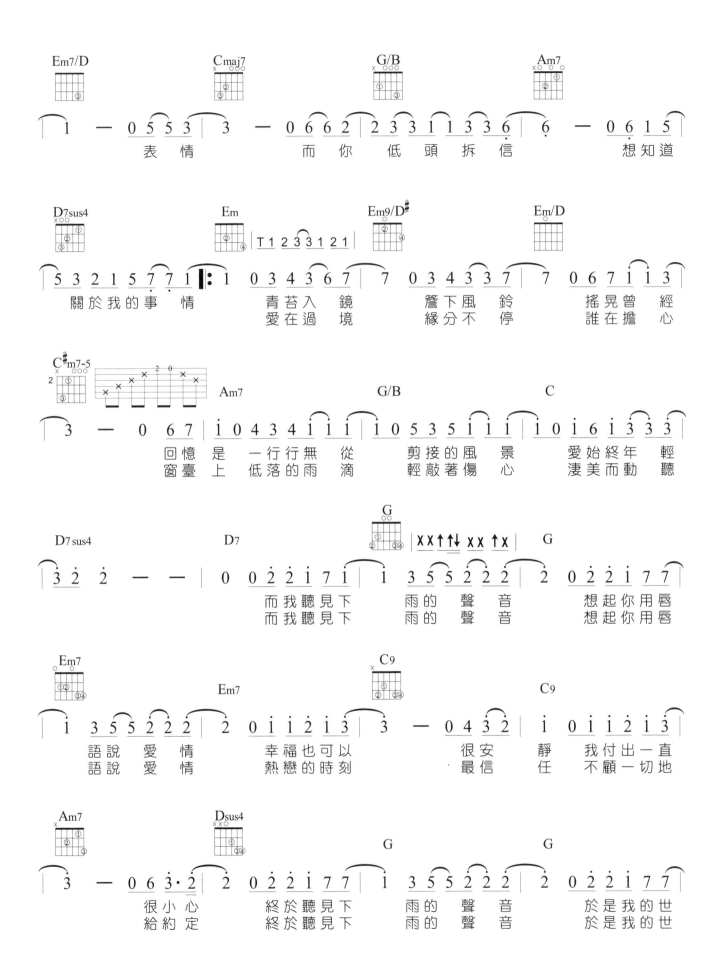

Em7
`1 3 5 5 2 2 2 | 2 0 1 1 2 1 2 |`
界 被 吵 醒　　就 怕 情 緒 紅
界 被 吵 醒　　發 現 你 始 終

Em7

C9
`3 — 0 4 3 2 | 1 0 1 1 2 1 3 |`
了 眼 睛　 不 捨 的 淚 在
很 靠 近　 默 默 地 陪 在

C9

Am7
`3 — 0 6 3 3 |`
彼 此 的
我 身 邊

Dsus4 **1.**
`2 0 7 7 7 0 1 |`
臉 上　 透
`1`
明

G `3 — 5 3 |`
Gmaj7
G7 `6 · 5 3 — |`
G6

Cm
`2 — 1 ♭6 | 6 — 7 3 ‖`

C#m7-5　**D**　**E**　(key to E)
E
`3 — 5 3 | 6 · 6 5 3 — |`

Am
`4 2 6 4 2 6 3 2 7 6 4 4 |`

#Am7-5　**B7**
`♭3 ♭5 6 3 4 6 1 7 6 7 :‖`

D **2.**
`2 1 7 7 1 ‖`
態 度 堅 定

G **Gmaj7**
`1 1 — — — |`

G7 **G6**
`1 — — — |`
Cm
`1 — — — |`
Cm
`1 — — — |`
G
`1 0 0 0 ‖`
Fine

161

Rhythm：4 / 4 Slow Soul
Tempo：82
Key：Am
Play：Am

我愛他

作詞/黃婷　　作曲/陳威全　　演唱/丁噹

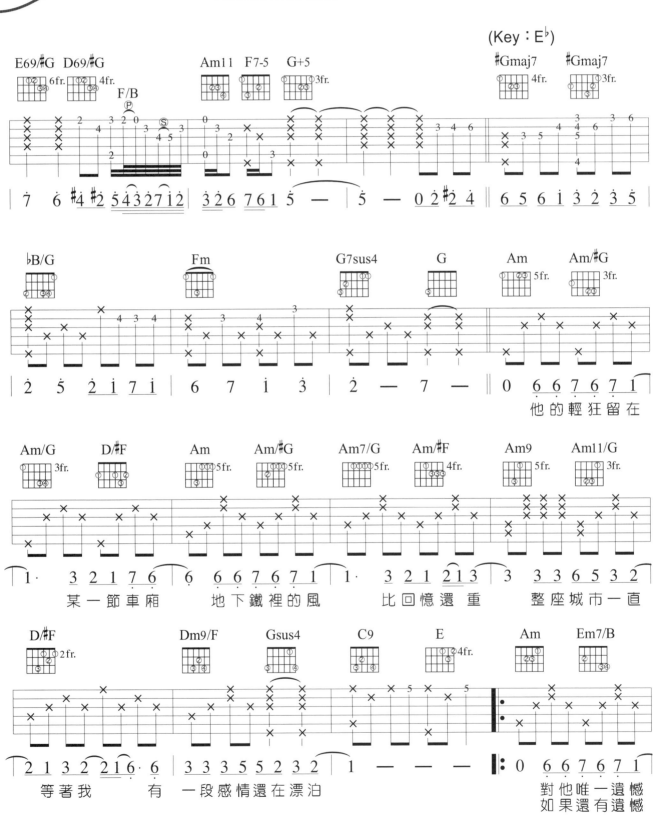

162

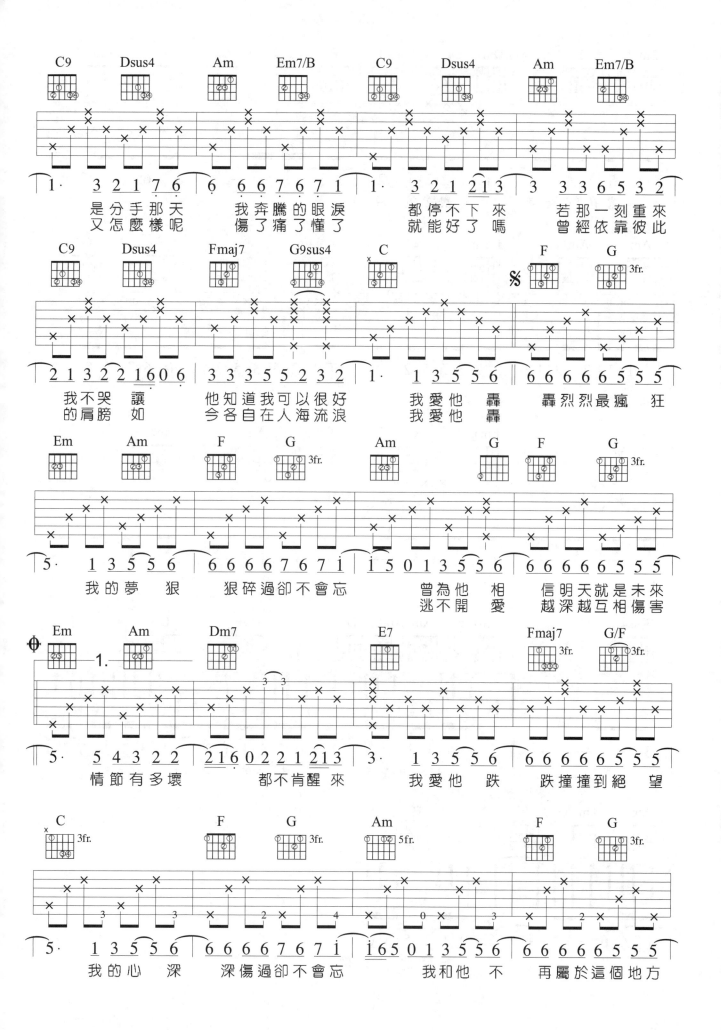

163

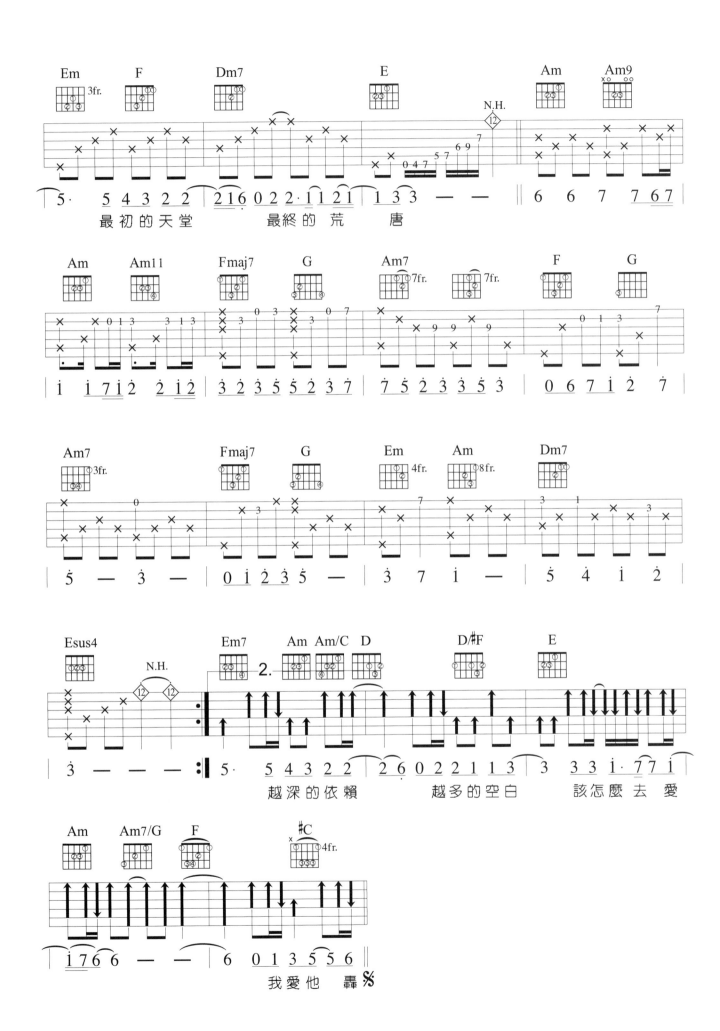

最初的天堂　　　最終的荒唐

越深的依賴　　越多的空白　　該怎麼去 愛

我愛他　轟

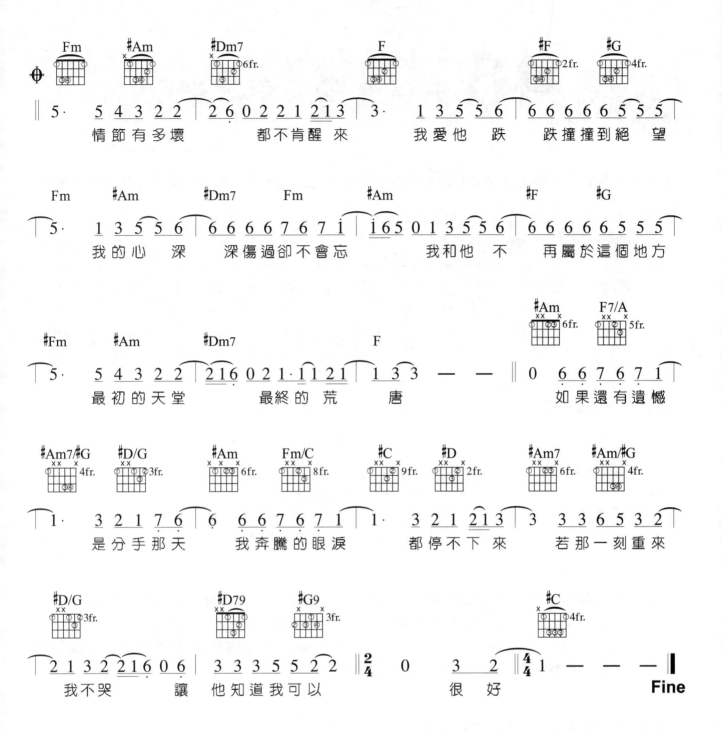

情節有多壞　都不肯醒來　我愛他 跌 跌撞撞到絕望

我的心 深 深傷過卻不會忘　我和他 不 再屬於這個地方

最初的天堂　最終的荒 唐　　如果還有遺憾

是分手那天 我奔騰的眼淚 都停不下來　若那一刻重來

我不哭　讓 他知道我可以　　很 好　　Fine

165

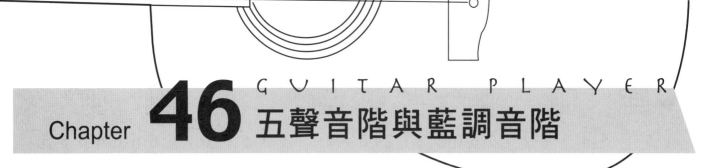

（一）五聲音階是相當和諧及常用的音階，最簡單的方法是將它看成不含半音的小調音階。

小調音階	A	B	C	D	E	F	G
簡譜	1	2	♭3	4	5	♭6	♭7
唱名	Do	Re	降Mi	Fa	Sol	降La	降Si

不含半音小調音階：

五聲音階	A	C	D	E	G
簡譜	1	♭3	4	5	♭7

（二）藍調音階是跟小調五聲音相同的，只是將大調Mi降半音，讓它變成小三度(1～♭3)。
將Sol降半音，讓它也變成小三度(♭3 ～♭5)。將Si降半音，讓它變成小三度(5～♭7)。
由以上得知，每組音均為降半音的五度音程(減五度)或四度音程(增四度)。所以藍調
的和弦即是大屬和弦。($I - IV_7 - V_7$)

C大調內音分散練習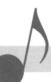

（一）

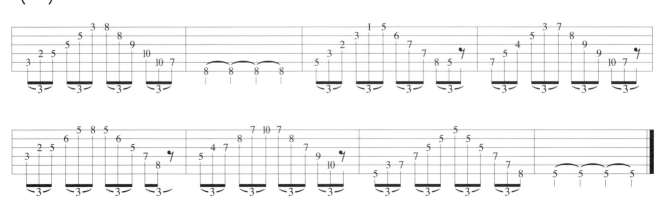

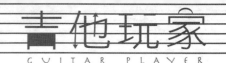

（二）

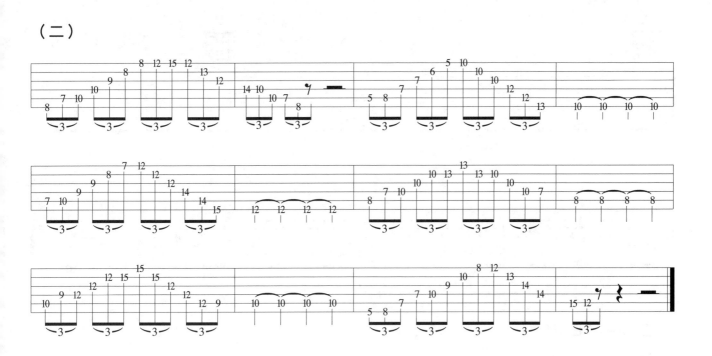

Country Blue 範例練習

（一）Key：G 4/4

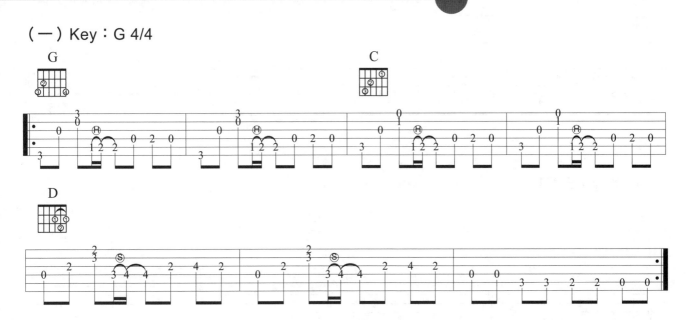

167

（二）Key：A 4/4

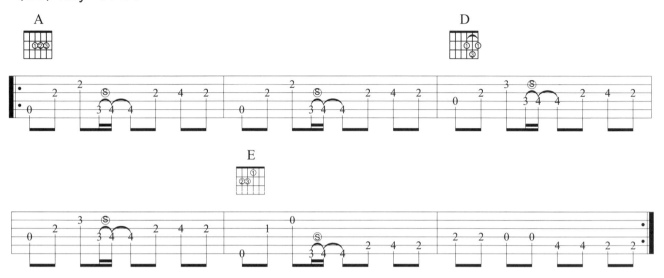

（三）Key：E 4/4

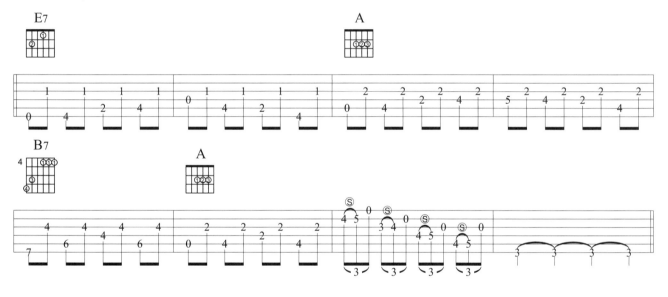

（四）Key：E 4/4

（五）Key：E 4/4

（六）Key：E 4/4

Blue 指法練習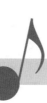

（一）| x· ↓ ↑ ↓ x· ↓ ↑ ↓ |

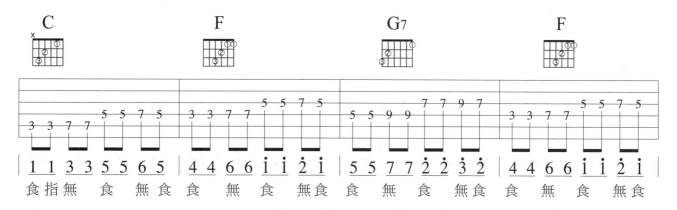

（二）| x↓ ↑↓ x↓ ↑↓ |

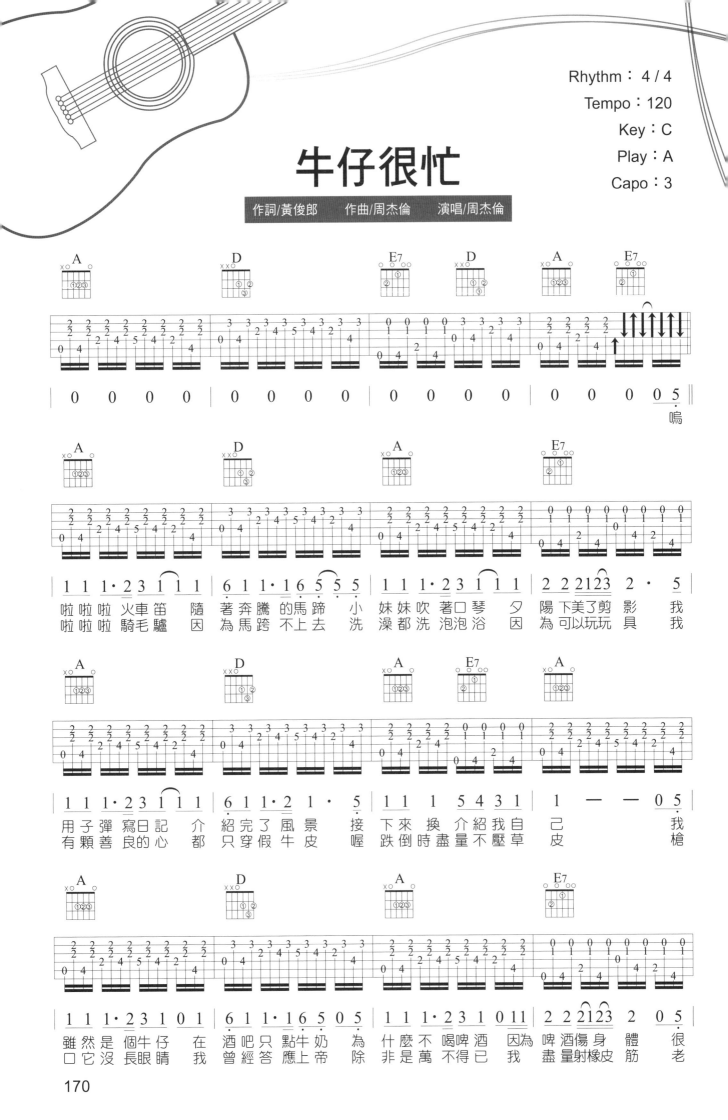

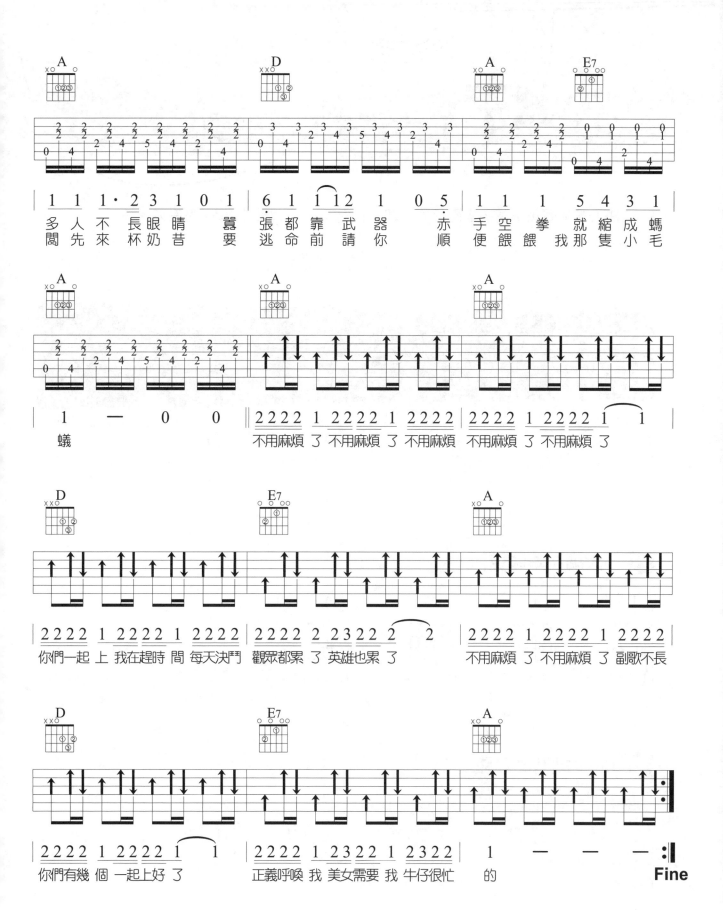

171

Chapter 47 D大調與Bm小調

GUITAR PLAYER

Bm調是D調的關係小調，音階相同。起始音為Re，所以也為稱Re型音階。

12fr.

D大調基本和弦

D	G	A7	A
(1 3 5)	(4 6 1)	(5 7 2 4)	(5 7 2)

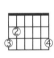 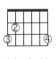 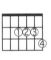

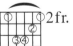 Bm小調基本和弦

Bm	Em	F#m	F#7	F#
2fr.		2fr.	2fr.	2fr.
(6 1 3)	(2 4 6)	(3 5 7)	(3 #5 7 2)	(3 #5 7)

Chapter 48 E大調與C#m小調

C#m調是E調的關係小調,音階相同。起始音為Do,所以也稱為Do型音階。

12fr.

E大調基本和弦

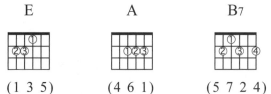

E	A	B7	B
(1 3 5)	(4 6 1)	(5 7 2 4)	(5 7 2)

C#m小調基本和弦

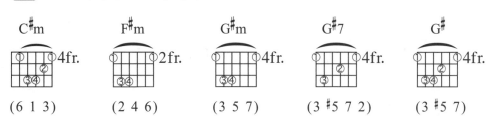

C#m	F#m	G#m	G#7	G#
(6 1 3)	(2 4 6)	(3 5 7)	(3 #5 7 2)	(3 #5 7)

173

Chapter 49 F大調與Dm小調

GUITAR PLAYER

Dm調F調的關係小調，音階相同。起始音為Si，所以也為稱為Si型音階。

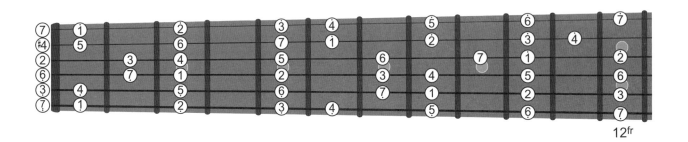

12fr.

F大調基本和弦

F	B♭	C7	C
(1 3 5)	(4 6 1)	(5 7 2 4)	(5 7 2)

Dm小調基本和弦

Dm	Gm	Am	A7	A
(6 1 3)	(2 4 6)	(3 5 7)	(3 ♯5 7 2)	(3 ♯5 7)

Chapter 50 G大調與Em小調

Em調是G調關係小調，音階相同。起始為La，所以也稱為La型音階。

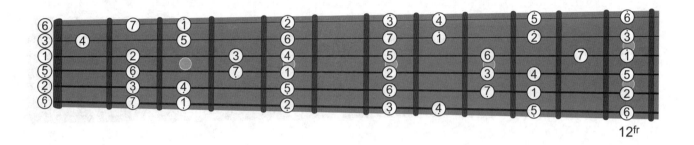

12fr

G大調基本和弦

G	C	D7	D
(1 3 5)	(4 6 1)	(5 7 2 4)	(5 7 2)

Em小調基本和弦

Em	Am	Bm	B7	B
(6 1 3)	(2 4 6)	(3 5 7)	(3 ♯5 7 2)	(3 ♯5 7)

F#m調是A調的關係小調,音階相同。起始音為Sol,所以也稱為Sol型音階。

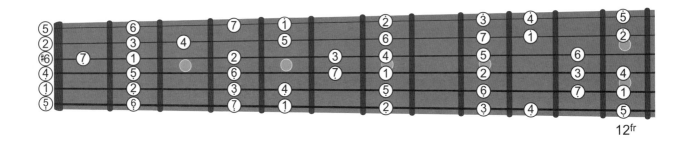

12fr.

A大調基本和弦

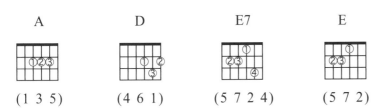

A	D	E7	E
(1 3 5)	(4 6 1)	(5 7 2 4)	(5 7 2)

F#m小調基本和弦

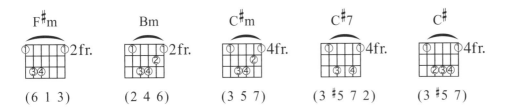

F#m	Bm	C#m	C#7	C#
2fr.	2fr.	4fr.	4fr.	4fr.
(6 1 3)	(2 4 6)	(3 5 7)	(3 #5 7 2)	(3 #5 7)

Chapter 52 B大調與G#m小調

G#m調是B調的關係小調，音階相同。起始音為Fa，所以也稱為Fa型音階。

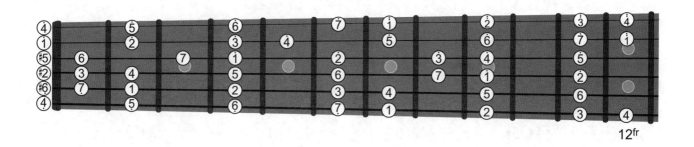

12fr.

B大調基本和弦

B E F#7 F#
2fr. 2fr. 2fr.

(1 3 5) (4 6 1) (5 7 2 4) (5 7 2)

G#m小調基本和弦

G#m C#m D#m D#7 D#
4fr. 4fr. 6fr. 6fr. 6fr.

(6 1 3) (2 4 6) (3 5 7) (3 #5 7 2) (3 #5 7)

減和弦的構造與同音異名

和弦由各調的I、II、IV、VI四個音組成，一共有12個和弦（4×3），但因組成音有重複，故實際上只有三個減七和弦。一般常用於各調2級小和弦、4級大和弦、6級小和弦。

（1）　Cdim = D#dim (E♭dim) = F#dim (G♭dim) = Adim

6	1	#2 (♭3)	#4 (♭5)
#4 (♭5)	6	1	#2 (♭3)
#2 (♭3)	#4 (♭5)	6	1
1	#2 (♭3)	#4 (♭5)	6
Cdim	D#dim (E♭dim)	F#dim (G♭dim)	Adim

和弦按法

178

（2） Ddim = Fdim = G#dim (A♭dim) = Bdim

7	2	4	#5 (♭6)
#5 (♭6)	7	2	4
4	#5 (♭6)	7	2
2	4	#5 (♭6)	7
Ddim	Fdim	G#dim (A♭dim)	Bdim

和弦按法

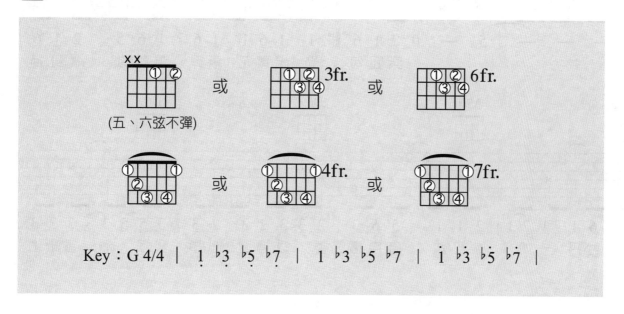

Key : G 4/4 | 1̣ ♭3̣ ♭5̣ ♭7̣ | 1 ♭3 ♭5 ♭7 | 1̇ ♭3̇ ♭5̇ ♭7̇ |

Rhythm：4 / 4 Slow Soul
Tempo：106
Key：A
Play：A

青花瓷

作詞/方文山　　　作曲/周杰倫　　　演唱/周杰倫

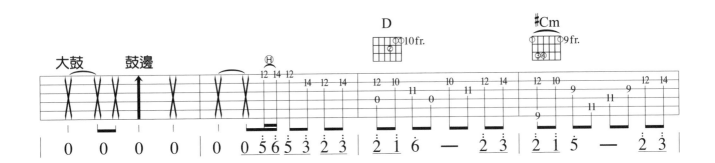

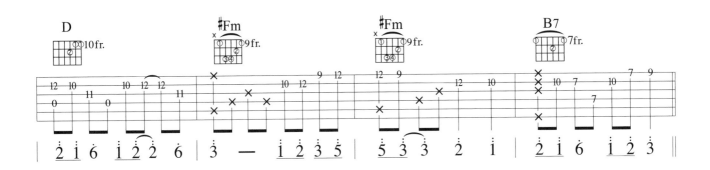

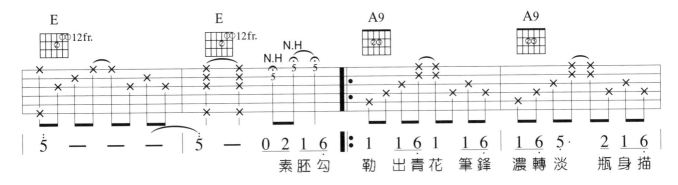

素胚勾　勒　出青花　筆鋒　濃轉淡　　瓶身描

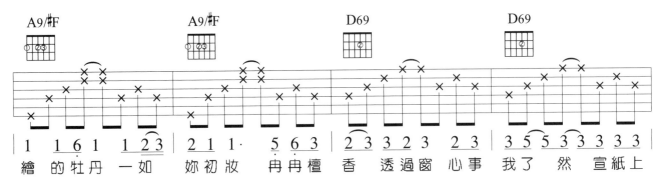

繪的牡丹　一如　妳初妝　冉冉檀　香　透過窗　心事我了　然　宣紙上

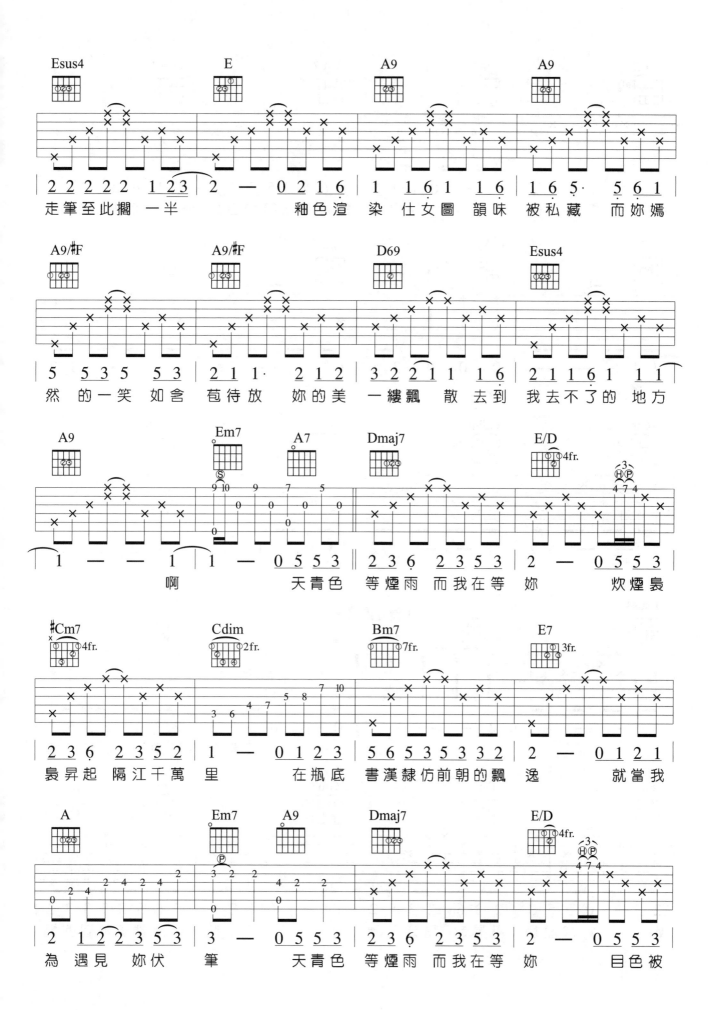

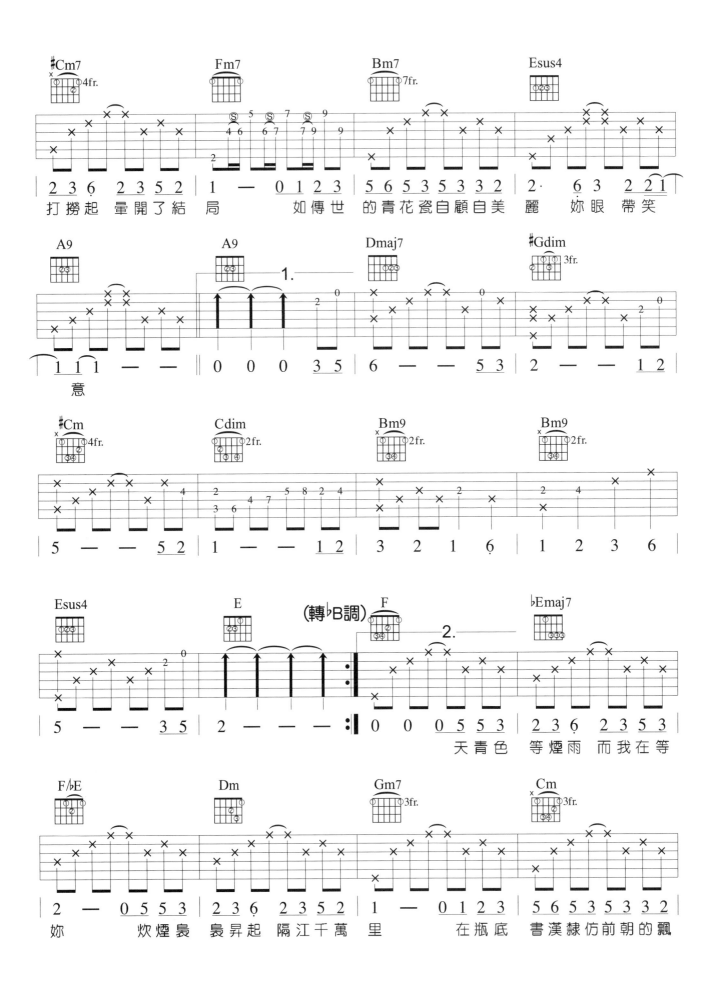

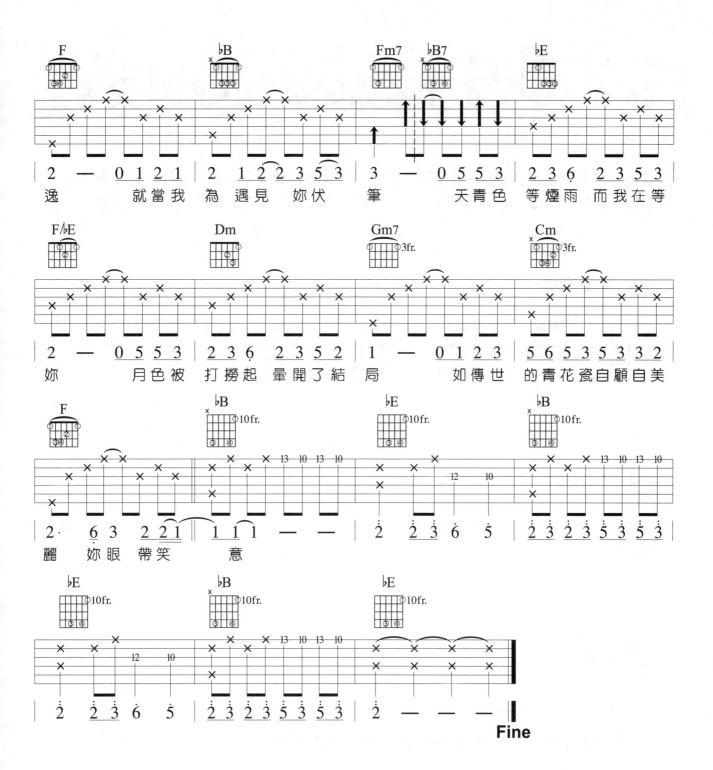

Chapter 54 GUITAR PLAYER 增和弦的構造與同音異名

當歌曲伴奏無法完全由基本和弦來滿足，可在和弦與和弦之間將大和弦之五度升半音，使其有強烈的終止味道（虛構終止），但不可將增（加）和弦真的使用在歌曲裡。

🎸 和弦按法

 Caug

 Daug

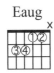 Eaug

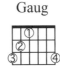 Gaug

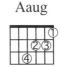 Aaug

🎸 常用按法

🎸 模式

（1）I → I⁺ → IV → IVm → I

【例如】C → C⁺ → F → Fm → C（C大調）

（2）I → I⁺ → I

【例如】G → G⁺ → G（G大調）

184

轉調之功能在於使歌曲產生變化，使原有的旋律產生另一波高潮。
轉調方式有下列三種：

（1）近系調：C大調轉至F大調或轉至G大調均為近系調，因為三調之間F調
在五線譜裡為♭7，G調在五線譜裡為♯4，因此三調之間只有升
降一個音，所以互為近系調。

（2）遠系調：兩調距離以相差3個半音為基準。
【例如】C大調推三個半音為E♭。

（3）平行調：【例如】C大調轉至C小調，E小調轉至E大調，以此類推。

以上三例中，近系調與遠系調可以4級、5級和弦作為兩調之間轉換之和弦。

【例如】

近系調： C — B♭ — C7 — F — C — D7 — G
　　　　　　　4級　　5級　　　　4級　　5級

遠系調： C — A♭ — B♭ — E♭ — F — G7 — C
　　　　　　　4級　　5級　　　　4級　　5級

平行調可直接轉調： C ——平行調——→ Cm
　　　　　　　　　　　　　關係調　E♭　遠係調

泛音又稱為鐘聲，可分成自然泛音與人工泛音。

（一）自然泛音 (Natural Harmonics)，簡寫 N.H.
　　　將左手任何一指放在第七個琴桁上，或第十二個琴桁上觸弦不壓弦，右手撥弦後，
　　　左手再鬆開弦。

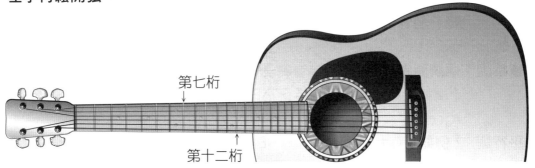

第七桁

第十二桁

（二）人工泛音 (Artifical Harmonics)，簡寫 A.H.
　　　此種彈奏常用於古典吉他技巧。觸弦均用右手食
　　　指，彈弦則用拇指。

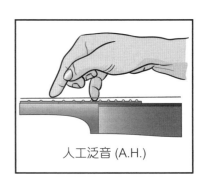

人工泛音 (A.H.)

12fr.

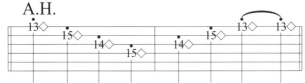

186

年少有為

作詞/李榮浩　　作曲/李榮浩　　演唱/李榮浩

Rhythm：4 / 4
Tempo：66
Key：B♭
Play：G
Capo：3

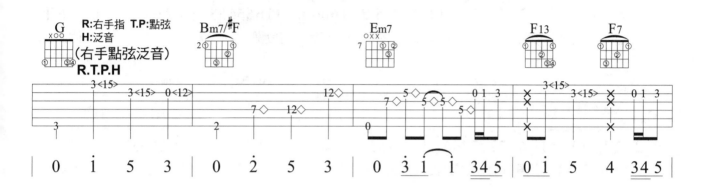

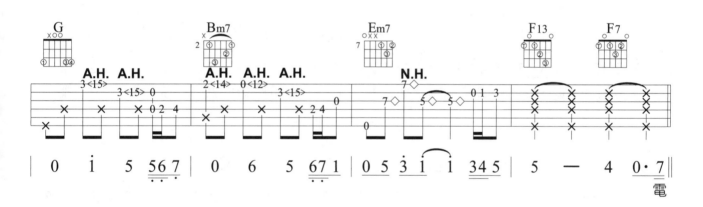

視一直 閃　　　　聯 絡方式都還沒 刪　　你 待我的 好　　　我 卻錯手 毀掉哦　　也

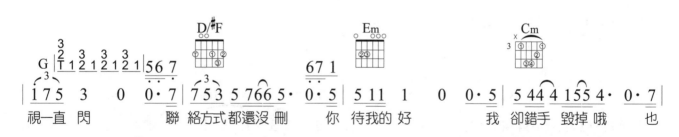

曾一起 想　　　有 個地方睡覺吃 飯　　可 怎麼去 熬 日夜顛倒 連 頭 款 也湊不到

G　　　　　D/#F　　　　Em　　　　Em/D　　　　Am　　　　Am/#G

| 2 2 2 12 2 13 3·6 | 7777 766 1 1 7554 | 4 — 0 3 2 6· |

年少有為不自卑　嘗過後悔的滋味　金錢地位　　搏到了

Am/G　　　　D/#F　　　G　　　　　　　　　Cm　　　　　F

| 6 533 43 2 2 5612 | 2 2 2 12 2 13 3·5 ‖ 5 44 4 1544 4·1 2· |

卻好想退回　假如我年　少有為知進退　才不會讓你替我受罪

Bm7　　　Em　　　Am7　　　D　　　G　　　　　　　Bm　　　Em

| 3 55 5·5 2 33 3 54 | 4 3·2 2 2·1 | 1 — — 0·2 ‖ 3 55 5·5 2 33 3 54 ‖

婚禮上　多喝幾杯和　你現在那位　　在婚禮上　多喝幾杯　祝

Am7　　　　　　　D7　　　　G　　　　　　　　G9

| 2/4 4 3·2 ‖ 4/4 2 — 0 6 | 1 — — — ‖ 6 5 42 1 1 — ‖

0 1 7 7·#4

我　年少　有為 Fine

189

點弦(Tapping)

右手不用撥弦，直接用指頭點(搥)在指板上再勾(拉)起，其效果
與圓滑音(裝飾音)的Hammer(搥音)或Pulling(拉音)Sliding(滑音)
相同(如右圖)。

點弦加勾音

右手指點弦： 右手指+左手指點弦：
(R.F) (R.F) + (L.F)

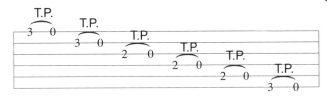

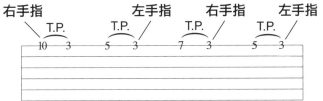

註： R.F = Right Finger、L.F = Left Finger。

點弦加滑音(Ⓣ+Ⓢ)

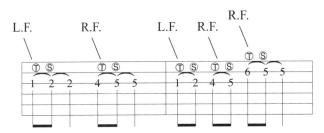

點弦效果與左手的搥、勾、滑音相似的裝飾
音技巧，是以右手指搥在指板上再以勾音方
式將弦勾起而產生連音效果。

【例】：

用右手指點在第一弦第7格隨即勾起。----
左手指壓在第3格。----

190

Rhythm：4 / 4 Folk Rock
Tempo：135
Key：Am
Play：Am

傷心的人別聽慢歌

作詞/阿信　　作曲/阿信　　演唱/五月天

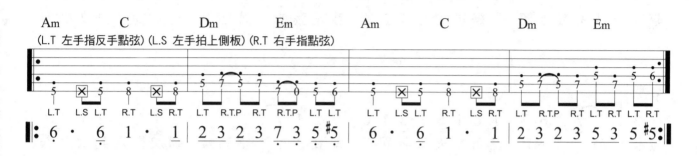

(L.T 左手指反手點弦) (L.S 左手拍上側板) (R.T 右手指點弦)

你哭的太累　了　　　你傷的太深　了　　　你愛的太傻　了　　　你哭的就像
　　　　　合　　　　　愛情拉拉扯　扯　　　一路曲曲折　折　　　我還是期待

是末日要來了　　Oh　　　　　　Oh
明日的新景色

所以你聽慢　歌了　　很慢很慢的　歌了　　聽的心如刀　割　　　是不是應該
憤青都釋懷　了　　　光棍都戀愛　了　　　悲劇都圓滿　了　　　每一段爭執

換一種節奏了　　Oh　　　　　　Oh
都飛出和平鴿

不要再問　誰是對的誰是錯的誰是誰非誰

G
3 3 2 2 1 3 3 | Am 3 6 6 3 3 3 | G 3 7 7 7 3 3 3 | F 3 1 1 1 2 2 |
又虧欠誰　了　　反　正錯　了反　正輸　了反　正自　己

E
2 3 2 3 7 3 6 7 | ％Am 1 6 1 6 1 6 1 6 | G 2 2 1 7 7 5 7 1 | Dm 2 1 2 1 2 1 2 1 |
陪自己快樂我不管　你是誰的誰是你的　我是我的　讓心跳　動次動次動次動次

E
3 3 2 7 7 3 6 7 | Am 1 6 1 6 1 6 1 6 | G 2 2 1 7 7 5 7 1 | Dm 2 1 2 1 2 1 2 1 |
感覺活著　我不管　站著坐著躺著趴著　都要快樂　讓音樂　動次動次動次動次

E
3 3 5 3 3 6 6 6 | Am 6 5 3 5 5 3 2 3 | G 3 2 1 2 2 1 　6 | D7/F# F 2 3 2 3 1 3 1 6 | E
快要聾了　不管了　　不想了　不等了　　不要不　快　樂　傷心的人別聽慢歌
2x 此時和　此　刻　不得不去貫徹快樂

Am
6 6 5 6 5 6 6 | Am 0 1 1 2 7 1 : | 2. 6・3 6 3 7 1 | 6 6 7 1 7 3 2 1 | Am
人生分分合

Am
6 6 6 6 3 7 1 | Am 6 — 7 1 3 5 | Dm 5 3 3 3 3 2 1 2 | E 2 1 2 7 1 7 6 7 1 |

Am
6・6 6 3 7 1 | Em 6 5 6 5 3 2 1 6 7 1 3 5 6 7 | Am 1 7 1 7 6 5 3 1 7 1 7 6 5 3 | Am 1 7 1 7 6 5 3 1 7 1 7 6 5 3 |

192

Dm

| 2̇ 1̇ 2̇ 1̇ 6 5 3 2̇ 1̇ 2̇ 1̇ 6 5 3 |

E

| 2̇ 3 2̇ 3 3 3 6 7̇ ‖

我不管 %

𝄋 G

| 5 — 0 6 6 6 |

Am **G**

6 5 3 5 5 3 2 3 |

D7

3 2 1 1 2 1 6̣ |

F **E**

| 2 3 2 3 1 3 1 6 |

不管了　不想了　不等了　不要不　快　樂　傷心的人別聽慢歌

Am　　　**C**

‖: 6̣ · 6̣ 1 · 1 |

Dm　　　**E**

2 3 2 3 7̣ 3 5̣ #5̣ |

Am　　　**C**

6̣ · 6̣ 1 · 1 |

Dm　　　**E**

2 3 2 3 7̣ 3 5̣ #5̣ :‖

N.C

| 0 0 0 0 |

Am

6̣ — — — ‖

Fine

下雨的夜晚

作詞/吳青峰　作曲/吳青峰　演唱/蘇打綠

Rhythm：4 / 4
Tempo：68
Key：A♭
Play：G
Capo：1

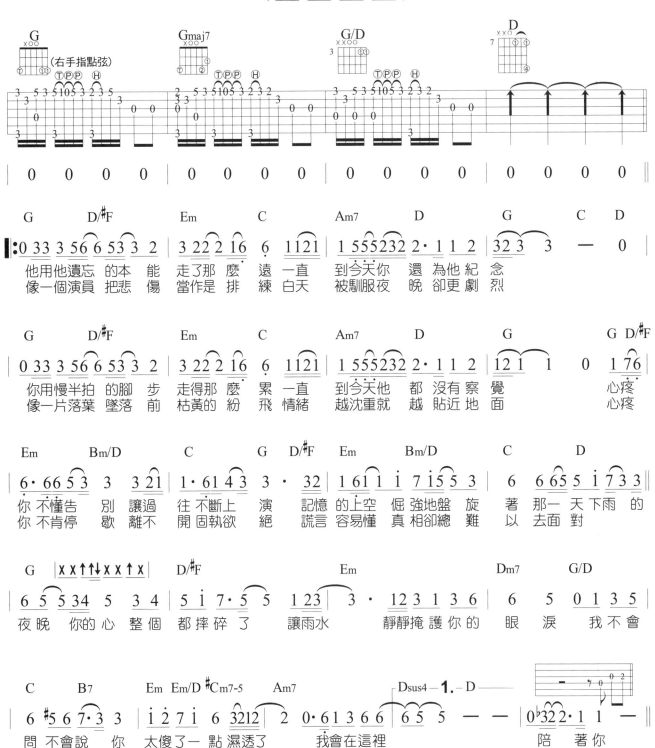

他用他遺忘 的本 能 走了那麼 遠 一直 到今天你 還 為他紀 念
像一個演員 把悲 傷 當作是排 練 白天 被馴服夜 晚 卻更劇 烈

你用慢半拍 的腳 步 走得那麼 累 一直 到今天他 都 沒有察 覺 心疼
像一片落葉 墜落 前 枯黃的紛 飛 情緒 越沈重就 越 貼近地 面 心疼

你不懂告 別 讓過 往不斷上 演 記憶的上空 倔強地盤 旋 著那一 天下雨 的
你不肯停 歇 離不 開固執欲 絕 謊言容易懂 真相卻總 難 以 去面 對

夜晚 你的心 整個 都摔碎 了 讓雨水 靜靜掩護你的 眼 淚 我不會

問 不會說 你 太傻了一 點濕透了 我會在這裡 陪 著你

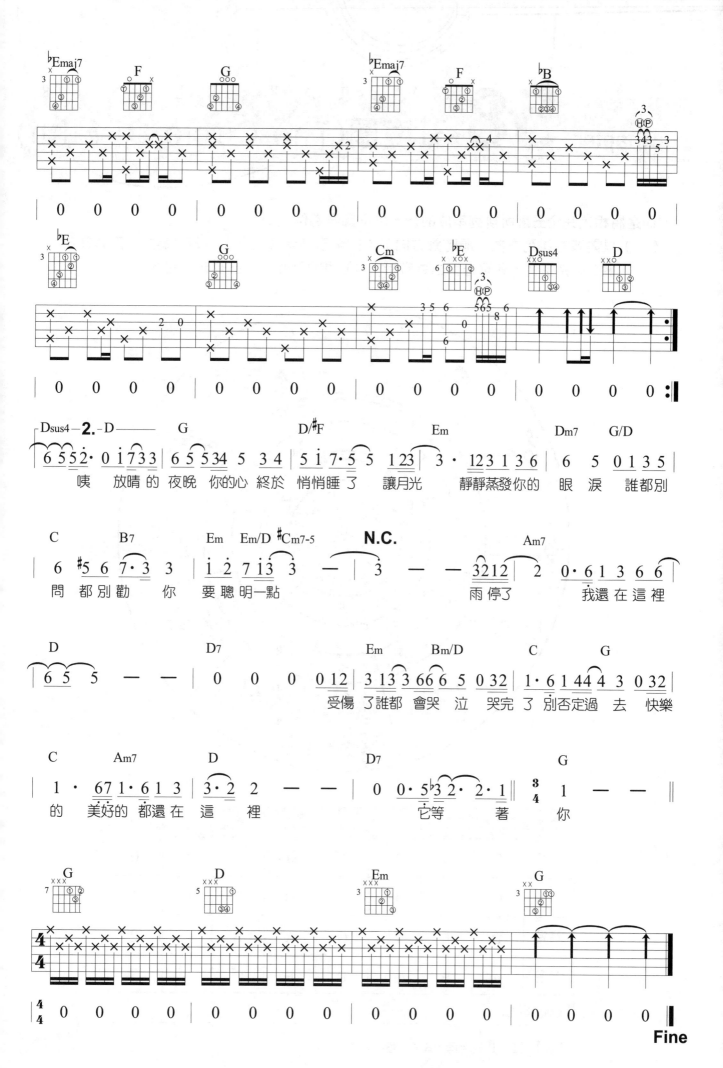

195

即是將相差完全五度所排列串成的音。以下圖表為例說明：

（一）以屬音為排列方向（順時針方向）：完全五度音（上行），以C為主，五級為G。

　　　將G視為主音，即可推算出舊音階（C）中的第四度音必須升半音。

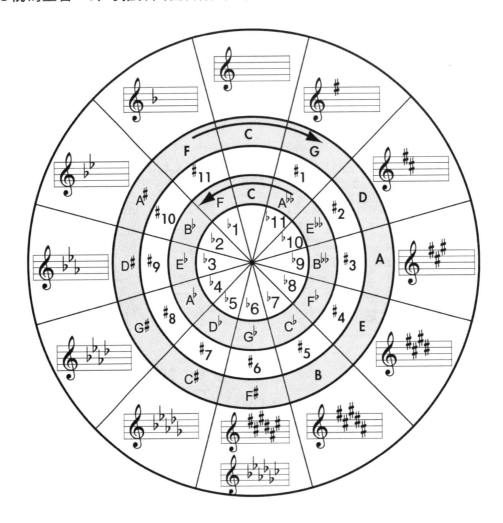

簡譜	1	2	3	4	5	6	7	升記號
音名	C	D	E	F	G	A	B	0
音名	G	A	B	C	D	E	F#	1
音名	D	E	F#	G	A	B	C#	2
音名	A	B	C#	D	E	F#	G#	3
以此類推....								

【註】（E、F差半音；B、C差半音）

（二）以下屬音為排列方向（逆時針方向）：完全四度音（下行） 以C為主，四級為F。
　　　將F視為主音，即可推算出舊音階（C）中的第七度音必須降半音。

簡譜	1	2	3	4	5	6	7	降記號
音名	C	D	E	F	G	A	B	0
音名	F	G	A	B♭	C	D	E	1
音名	B♭	C	D	E♭	F	G	A	2
音名	E♭	F	G	A♭	B♭	C	D	3
音名	A♭	B♭	C	D	E	F♭	G♭	4
以此類推....								

【註】上行完全五度 C － D － E － F － G 　下行完全四度 C － D － E － F

（三）五度圈口訣記法：

口訣音	Fa	Do	Sol	Re	La	Mi	Si
完全五度（順時針）	G	D	A	E	B	F♯	C♯
完全四度（逆時針）	C♭	G♭	D♭	A♭	E♭	B♭	F

依口訣音（順時針方向）：升記號	依口訣音（逆時針方向）：降記號
G調：F	F調：Si
D調：F、C	B♭調：Si、Mi
A調：F、C、Sol	E♭調：Si、Mi、La
E調：F、C、Sol、Re	A♭調：Si、Mi、La、Re
以此類推....	以此類推....

（四）五度圈對各調和弦效應：可在各調升降記號中找到和弦。

口訣音	各級和弦					
C	Dm	Em	F	G	Am	B
G	Am	Bm	C	D	Em	F♯
D	Em	F♯m	G	A	Bm	C♯
A	Bm	C♯m	D	E	F♯m	G♯
以此類推....						

Chapter 59 多調和弦(Mudlated Chord)

為了求歌曲中和聲之變化,因此在歌曲裡以假轉調方式,將旋律作不同變化。
以下說明:

(一)變化方式

(1)以5級和弦為例	(2)以2m、57和弦為例	(3)以♭6、♭7和弦為例
C — $\boxed{C_7}$ — F 5級	C — $\boxed{Gm_7}$ — $\boxed{C_7}$ — F 2級　5級	C — $\boxed{A^\flat}$ — $\boxed{B^\flat}$ — C ♭6級　♭7級
C — $\boxed{D_7}$ — G 5級	G — $\boxed{Dm_7}$ — $\boxed{G_7}$ — C 2級　5級	G — $\boxed{E^\flat}$ — \boxed{F} — G ♭6級　♭7級
C — $\boxed{A_7}$ — D 5級	E — $\boxed{Bm_7}$ — $\boxed{E_7}$ — A 2級　5級	C — \boxed{C} — \boxed{D} — E ♭6級　♭7級

(二)以和弦進行為例:C大調

（1） C — Am — Dm — G_7 — C — $\boxed{C_7}$ —

F — B^\flat — C — Am — Dm — B^\flat — G_7 — C

（2） C — Am — Dm — $\boxed{Gm_7}$ — $\boxed{C_7}$ —

F — B^\flat — C — Am — Dm — B^\flat — G_7 — C

（3） C — $\boxed{A^\flat}$ — $\boxed{B^\flat}$ — C

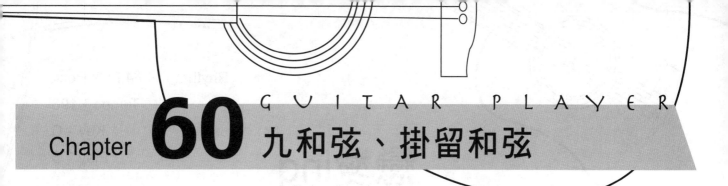

Chapter 60 九和弦、掛留和弦

GUITAR PLAYER

常用九和弦（大三度＋小三度）＋九度音（大三度）

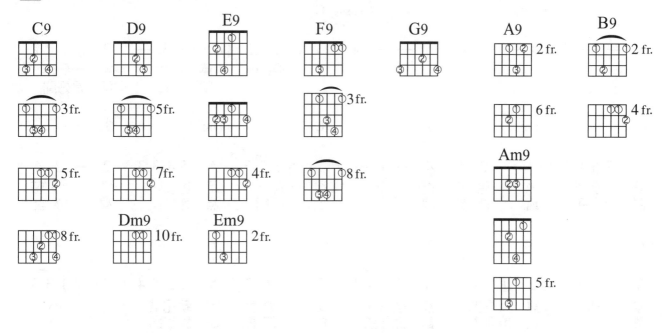

常用掛留和弦（大三度＋小三度＋小二度），省略三度音。

199

戀愛ing

作詞/阿信　　作曲/阿信　　演唱/五月天

Rhythm：4 / 4 Folk Rock
Tempo：196
Key：C
Play：C

C	Csus4	C	Csus4	C		C	G7
3̇ — — 3̇	4̇ — — 4̇	5̇ — — 4̇	3 0 3 4 ‖:	5 — 3 —		2̇· 1̇7̇2̇2̇	

陪 你　熬 夜　聊 天到爆
空 氣　但 是好聞

Am	Em	F	C	Dm	G7
1̇ 7 6 1̇1̇	7 — 2 3	4 — 1̇ —	7· 5 3 5 5	4· 5 4 3 3	2 — 3 4

肝 也沒關　係　陪你 逛　街　逛 成扁平　足 也沒關　係　超感
勝 過了空　氣　你是 陽　光　但 是卻能　照 進半夜　裡　水能

C	G7	Am	Em	F	C
5 — 3 —	2̇· 1̇7̇2̇2̇	1̇ 7 6 1̇1̇	7 — 2 3	5̇· 4̇2̇4̇4̇	3̇· 2̇1̇3̇3̇

謝 你　讓 我重生　整 個o r z　讓我 重 新認識　l　o v
載 舟　也 能煮粥　餵 飽了生　命　你就 是 維他命　l　o v

G7			C	G7
2̇ — — —	0 0 0 0	0 0 0 0 0 5̇ 4̇ 3̇	2̇· 1̇1̇ 0	7· 5̇5̇ 0

e（L o　　v e　　L　　o v e） 戀愛 i　n　g Ha- ppy
e（L o　　v e　　L　　o v e） 戀愛 i

Am	Em	F	C	Dm	G7
1̇ — 1̇ —	3̇ 3̇ 4̇ 5̇	6̇· 4̇4̇ 0	5̇· 1̇1̇ 0	1̇· 1̇6̇3̇3̇	2̇ 5̇ 4̇ 3̇

i　n　g 心情就 像 是　坐 上　一 台噴射　機戀愛 i

C	G7	Am	Em	F	C
2̇· 1̇1̇ 0	7· 5̇5̇ 0	1̇ — 1̇ —	3̇ 3̇ 4̇ 5̇	6̇· 4̇4̇ 0	5̇· 1̇1̇ 0

n　g 改變　i　　n　g 改變了黃 昏　黎 明

Dm	G7	C — 1. — Csus4	C	Csus4 C
1̇· 6̇6̇ 3̇	2̇· 7̇7̇ 2̇ ‖	2̇· 1̇1̇ —	4̇ — — 4̇	5̇ — — 4̇ ‖ 3 0 3 4 :‖

有你 都 心 跳 到 不 行　　　你 是

C ┌─2.─┐ Csus4 　　　　　 C 　　 Csus4 C 　　　　 F

‖ 2· 1̂1 — | 4 — — 4 | 5 — — 4 | 3 0 0 0 ‖ 6̲4̲1̲6̲4̲1̲6̲4̲ | 1̲6̲4̲1̲6̲1̲ |

不 行

C 　　　　　　　　　　 Dm 　　　　　　　 G

‖ 3̲1̲5̲3̲1̲5̲3̲1̲ | 5̲3̲1̲5̲3̲1̲5̲ | 6̲4̲1̲6̲5̲1̲6̲4̲ | 1̲6̲4̲1̲6̲4̲1̲ | 7̲5̲2̲7̲5̲2̲7̲5̲ | 2̲7̲5̲2̲7̲5̲2̲ |

F 　　　　　　　　　　 C 　　　　　　　　 F

‖ 6̲4̲1̲6̲4̲1̲6̲4̲ | 1̲6̲4̲1̲6̲4̲1̲ | 3̲1̲5̲3̲1̲5̲3̲1̲ | 5̲3̲1̲5̲3̲1̲5̲ | 6̲4̲1̲6̲4̲1̲6̲4̲ | 1̲6̲4̲1̲6̲4̲1̲ |

Fm 　　　　 G 　　　　 Am 　　　　　　 Em

‖ ♭6̲4̲1̲6̲4̲1̲ | 7̲5̲2̲7̲6̲7 ‖ 1̲7̲1̲7̲1̲7̲1̲7̲ | 1̲7̲1̲7̲1̲7̲1̲7̲ | 1̲7̲1̲7̲2̲7̲5 | 5 — 6 7 |

未 來　　某年某月某日某時　某分某秒某人某地　某種永遠的心情　　　不 會

F 　　　　　　 G 　　　　　　　 Fm

‖ 1· 5̲4̲3̲3̲ | 2· 1̲1̲3̲3̲2̲ | 4 0 4 0 | 4 0 4 0 | ♭6 0 6 0 | ♭6 0 6 0 |

忘 記此刻　l　　o　v　e　(L　　o　　v　　e　　L　　o　　v　　e

♭B 　　　　　　　 C 　　　　　 G7

‖ ♭7 0 7 0 | 7 0 7 0 | 1̲0̲1̲♭7̲6̲ 05 | 0 5̲4̲3̲ ‖

L　　o　　v　　e　　L　　o　　v　　e　　戀愛 i 𝄋

C 　　　　　　　　　 F 　　 C 　　　 Dm 　　　　 G

‖ 2· 1̂1 — | 0 0 0 0 ‖ 6· 4̲4̲ 0 | 5· 1̲1̲ 0 | 1· 6̲6̲ 3 | 2· 7̲7̲ 2 |

不 行 　　　　　　　黃昏　　黎明　　整個都戀愛 i

C 　　　　 Csus4 　　　　 C 　　 Csus4 C

‖ 2· 1̂1 — | 4 — — 4 | 5 — — 4 | 3 0 0 0 ‖

n　g

Fine

同指型不同和弦

以開放式和弦按法做推算，性質與封閉和弦推算相同。

如以E和弦、A和弦、D和弦按法作推算。

① E — E69-5 — A9/E — B11/E

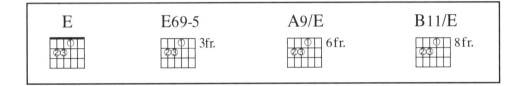

② A — A69-5 — D9/A — E/A

③ D — E/D — G/A — A/D

【註】：歌曲彈奏可找〈你的背包〉E調，〈無與倫比的美麗〉A調。

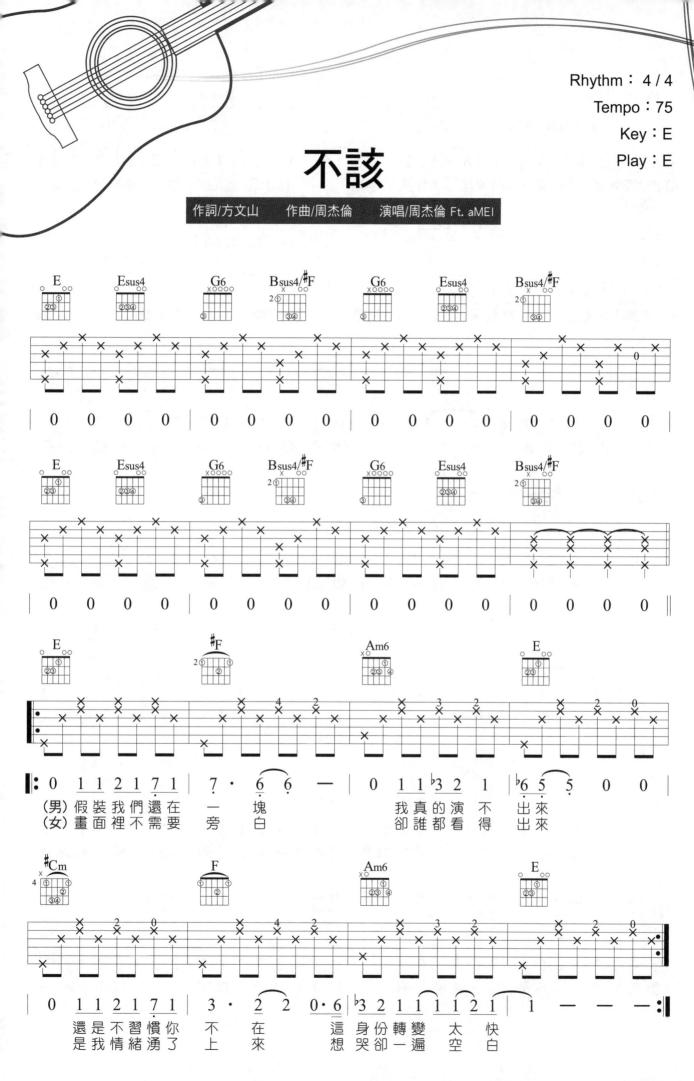

不該

作詞/方文山　　作曲/周杰倫　　演唱/周杰倫 Ft. aMEI

(男)假裝我們還在一塊　我真的演不出來
(女)畫面裡不需要旁白　卻誰都看得出來

還是不習慣你不在　這身份轉變太快
是我情緒湧了上來　想哭卻一遍空白

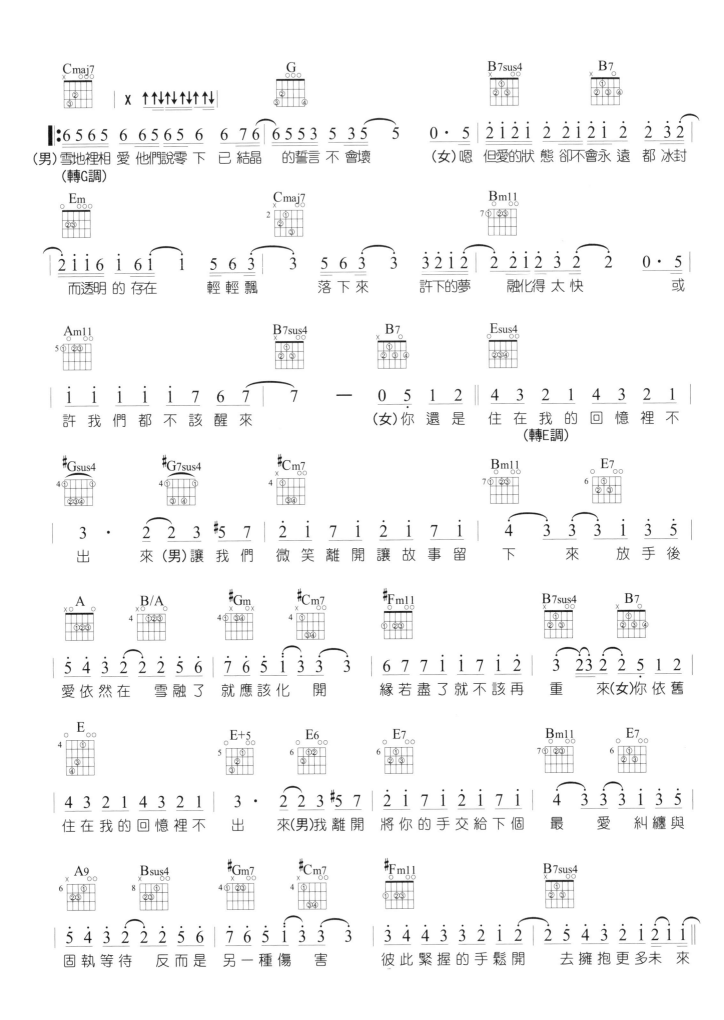

Rhythm：4 / 4
Tempo：83
Key：E
Play：E

還是會

作詞/韋禮安　　作曲/韋禮安　　演唱/韋禮安

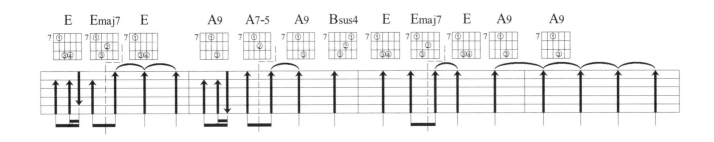

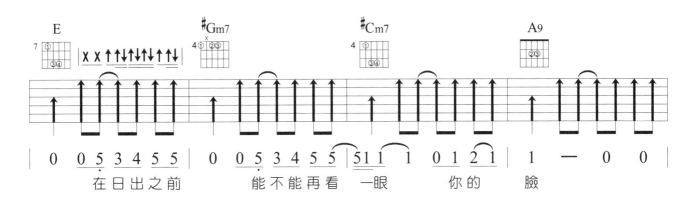

| 0 | 0 5 3 4 5 5 | 0 0 5 3 4 5 5 | 5 1 1 1 | 0 1 2 1 | 1 — 0 0 |

在日出之前　　能不能再看 一眼　你的　臉

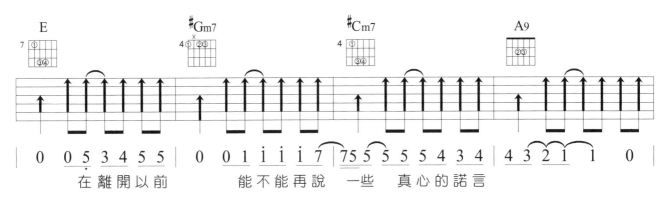

| 0 | 0 5 3 4 5 5 | 0 0 1 1 1 1 7 | 7 5 5 5 5 5 4 3 4 | 4 3 2 1 1 0 |

在離開以前　　能不能再說 一些　真心的諾言

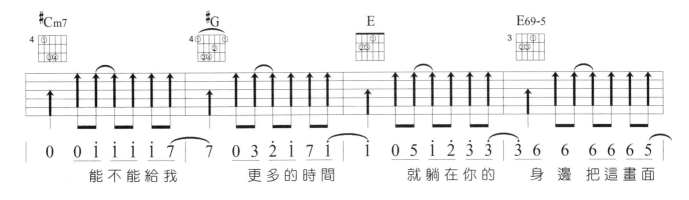

| 0 | 0 1 1 1 1 7 | 7 0 3 2 1 7 1 | 1 0 5 1 2 3 3 | 3 6 6 6 6 6 5 |

能不能給我　　更多的時間　　就躺在你的　身邊 把這畫面

206

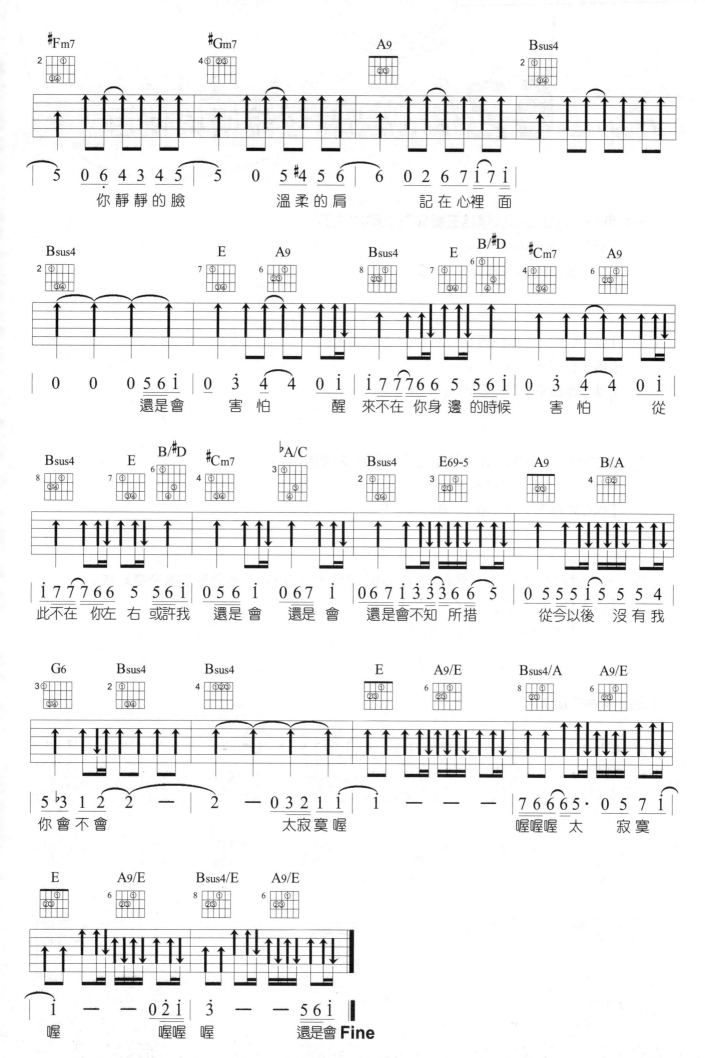

（一）用於大調四級和弦連結五級和弦之間的橋梁。

【例】IV—IVm$_{7-5}$—V

【以C調為例】F—F$^\sharp$m$_{7-5}$—G

（二）用於大調一級和弦連結二級和弦之間的橋梁。

【例】I—$^\sharp$Im$_{7-5}$—IIm$_7$

【以C調為例】C—C$^\sharp$m$_{7-5}$—Dm$_7$

（三）用於小調IIm$_7$或四級和弦連結三級和弦之間的橋梁。

【例】IIm$_7$(IV)—VIIm$_{7-5}$—III$_7$

【以C調為例】Dm$_7$(F)—Bm$_{7-5}$—E$_7$

（四）Xm$_{7-5}$構成音為（小三度+大三度+小三度）而減5（-5）是將第五度音降半音。

【例】Dm$_{7-5}$構成音2、4、$^\flat$6、1

Bm$_{7-5}$構成音7、2、4、6

（五）常用的按法：

C$^\sharp$m7-5 Dm7-5 Em7-5 F$^\sharp$m7-5 G$^\sharp$m7-5 Am7-5 Bm7-5

 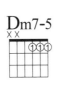 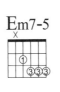 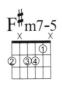 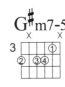 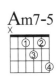 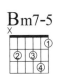

 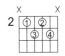

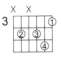 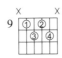 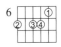

菊花台

作詞/方文山　作曲/周杰倫　演唱/周杰倫

Rhythm：4 / 4 Slow Soul
Tempo：68
Key：F
Play：C
Capo：5

| T 1 3 2 1 T 1 3 2 1 |

C　**Em7/B**　**Am**　**Am7/G**　**F**　**C/E**　**Dm7**　**G7**

‖: 3　3 2 3　—　｜ 3 5 3 2 3　—　｜ 1　1 2 3 5 3　｜ 2　2 1 2　—　｜

妳　的淚光　　柔弱中帶傷　　慘　白的月彎彎　勾　住過往
花　已向晚　　飄落了燦爛　　凋　謝的世道上　命　運不堪

Am　**Am7/G**　**F**　**C/E**　**Dm7**　**C/E**　**Dm7**　**G7**

3·　5 3 6 5 5　｜ 6 5　5 3 5·　5 ｜ 3　2 3 5　3 2 ｜ 2　2 1 2　—　｜

夜　太漫長　　凝結成了霜　是　誰　在閣樓　上冰　冷　的絕望
愁　莫渡江　　秋心拆兩半　怕　妳　上不了　岸一　輩　子搖晃

C　**Em7/B**　**Am**　**Am7/G**　**F**　**C/E**　**Dm7**　**G7**

3　3 2 3　—　｜ 3 5 3 2 3　—　｜ 1　1 2 3 5 3　｜ 2　2 1 2　—　｜

雨　輕輕彈　　朱紅色的窗　　我　一生在紙上　被　風吹亂
誰　的江山　　馬蹄聲狂亂　　我　一生的戎裝　呼　嘯滄桑

Am　**Am7/G**　**F**　**C/E**　**Dm7**　**G7**　**C**

3·　5 3 6 5 5　｜ 6 5 5 3 5　—　｜ 3　2 3 5　3 2 ｜ 2 1 1　—　｜

夢　在遠方　　化成一縷香　　隨　風飄散　妳的　模樣
天　微微亮　　妳輕聲的嘆　　一　夜惆悵　如此　委婉

G7　※　**#Fm7-5**　**C**　**F**　**Em**　**Dm7**　**C**

0　0　0 1 2 ‖ 3　3 5 6　6 3 ｜ 2 1 1 6 5　—　｜ 6 5 3 2 1 1　6 1 ｜

菊花　殘　滿地傷　妳的　笑容已泛黃　花落人斷　腸　我心

D7　**G7**　**C**　**#Fm7-5**　**F**　**Fm**　**Em**　**Am**

2　2 1 2　1 2 ｜ 3　3 5 6　6 3 ｜ 2 1 1 2 1 2 1 1 ｜ 5　5 3 7 1 1 2 ｜

事　靜靜躺　北風　亂　夜未央　妳的　影子剪不斷　　徒　留我孤單在湖

Dm7　**G7**　**C**

3　—　2·　1 ｜ 1　—　—　—　‖

面　成　雙　　　**Fine**

209

Kiss Goodbye

作詞/王力宏　　作曲/王力宏　　演唱/王力宏

Rhythm：4 / 4 R & B
Tempo：60
Key：D
Play：C
Capo：2

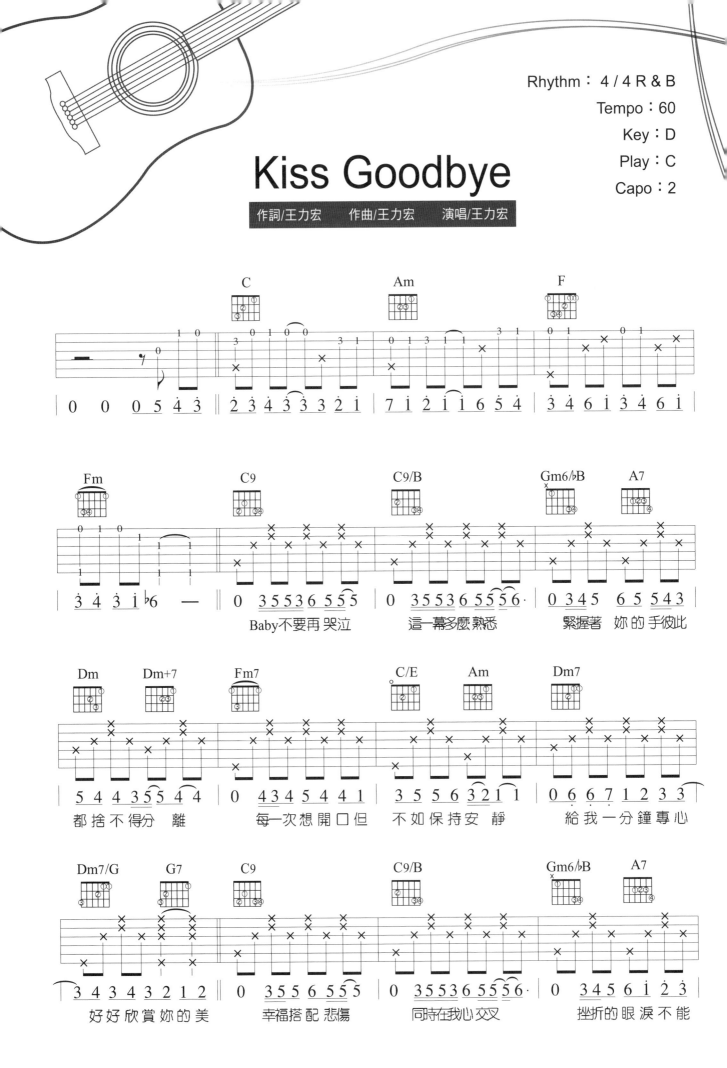

Baby不要再哭泣　這一幕多麼熟悉　緊握著 妳的手彼此

都捨不得分 離　每一次想開口但　不如保持安 靜　給我一分鐘專心

好好欣賞妳的美　幸福搭配 悲傷　同時在我心交叉　挫折的眼淚不能

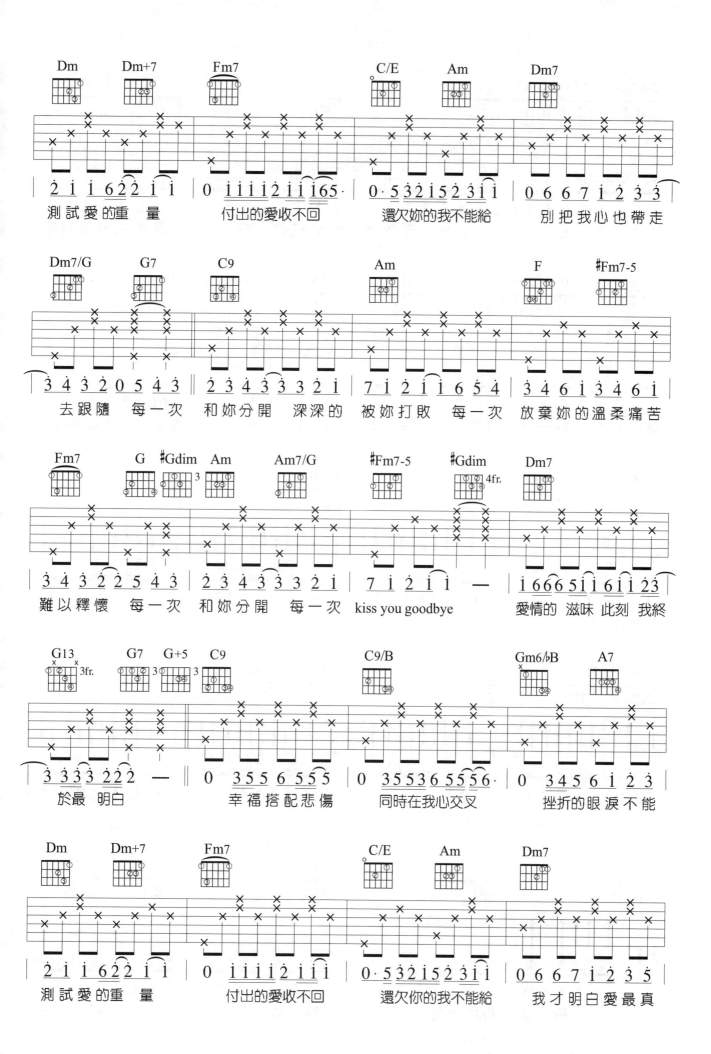

211

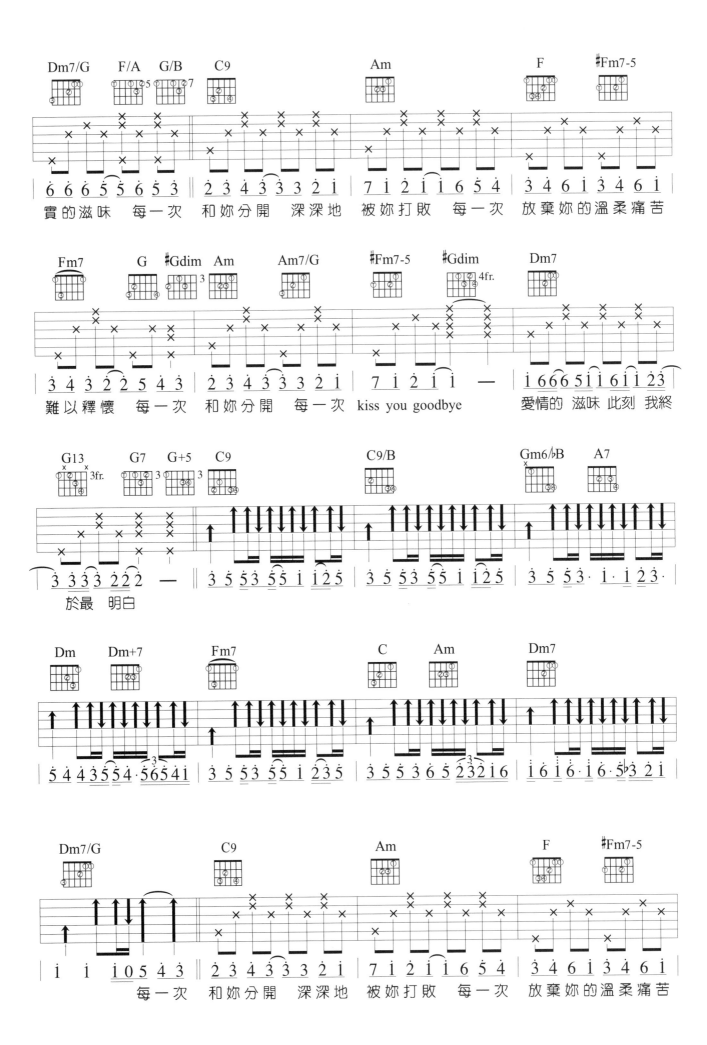

實的滋味　每一次　和妳分開　深深地　被妳打敗　每一次　放棄妳的溫柔痛苦

難以釋懷　每一次　和妳分開　每一次　kiss you goodbye　愛情的　滋味　此刻　我終

於最　明白

每一次　和妳分開　深深地　被妳打敗　每一次　放棄妳的溫柔痛苦

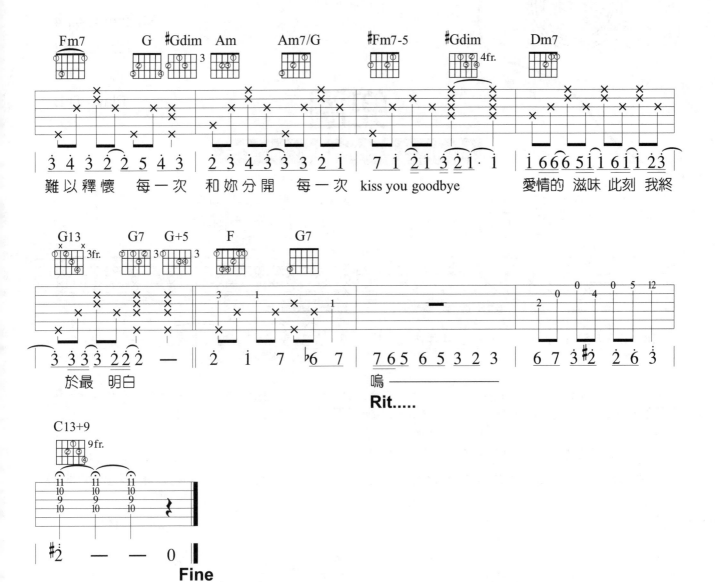

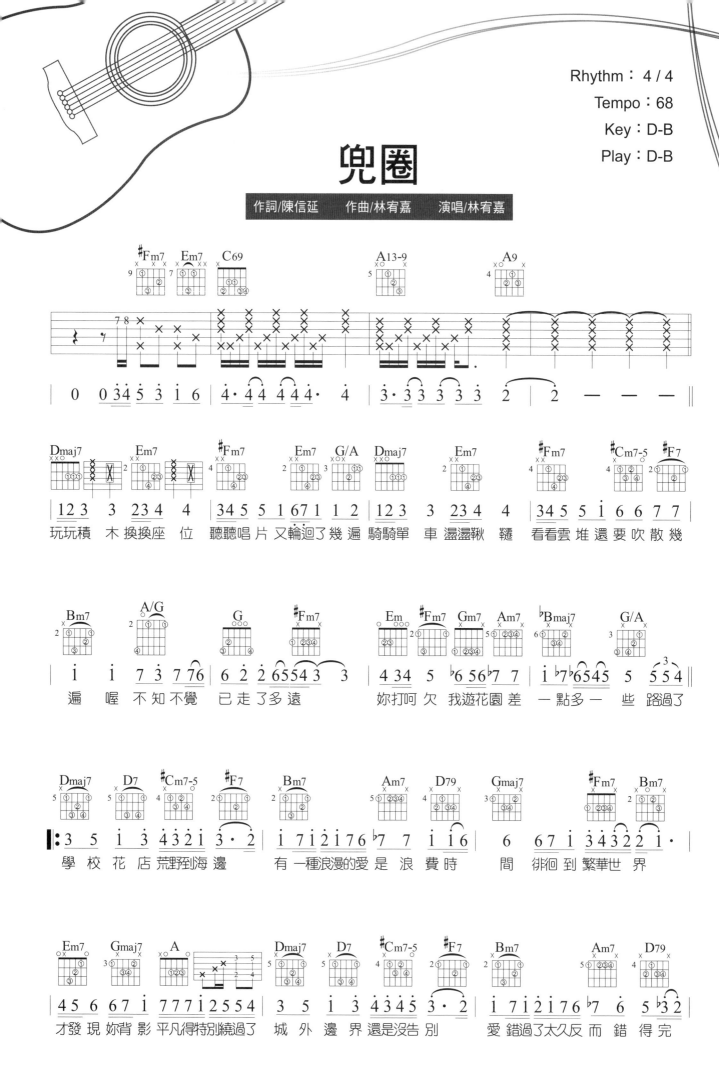

兜圈

作詞/陳信延　作曲/林宥嘉　演唱/林宥嘉

214

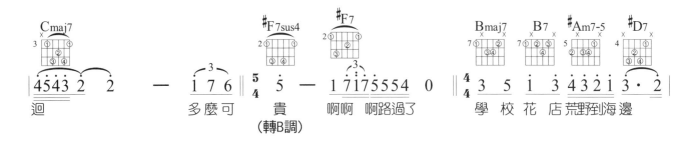

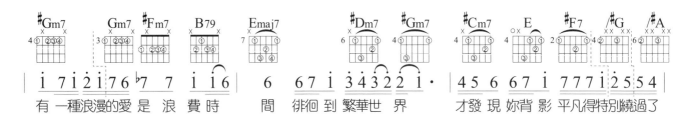

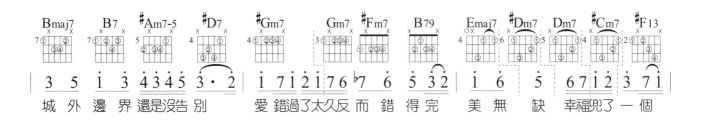

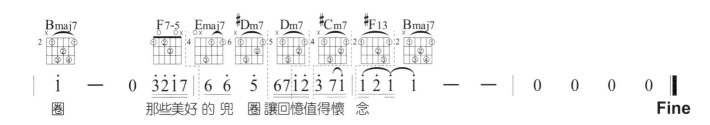

Chapter 63 調弦法（Open Tuning）

調弦法是將吉他上原有的空弦（六條弦）的音，視歌曲的彈奏需要，所設計出的調弦方式。調弦法一般正常調弦，是將彈奏的調以內音調法為主。

例如：G組成音（G、B、D），E組成音（E、G#、B），C組成音（C、E、G），

D組成音（D、F#、A），F組成音（F、A、C）

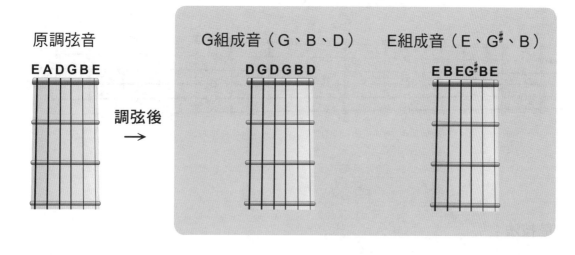

原調弦音　　　　G組成音（G、B、D）　　E組成音（E、G#、B）

E A D G B E

調弦後 →

DGDGBD　　　　　E BEG#BE

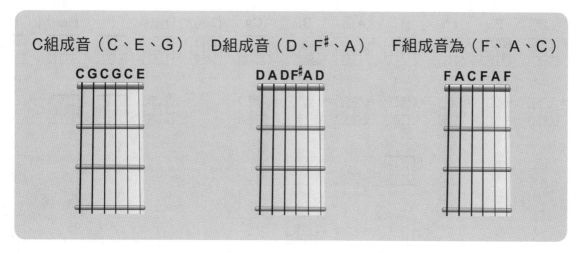

C組成音（C、E、G）　D組成音（D、F#、A）　F組成音為（F、A、C）

CGCGCE　　　　DADF#AD　　　　FACFAF

※以上為內音調弦法。另外為了讓歌曲能在按和弦時集中而好按，一般只在某一、兩弦上做變動，且不一定是內音，我們通常稱之為和弦外音。

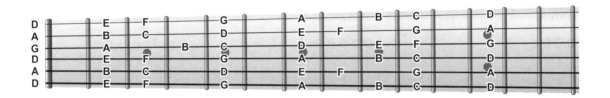

常用調弦法（DADGAD）

彈指演奏當中最常用的一種調弦方式，彈唱也會有不同味道。

調弦（DADGAD）後的指板音階圖：

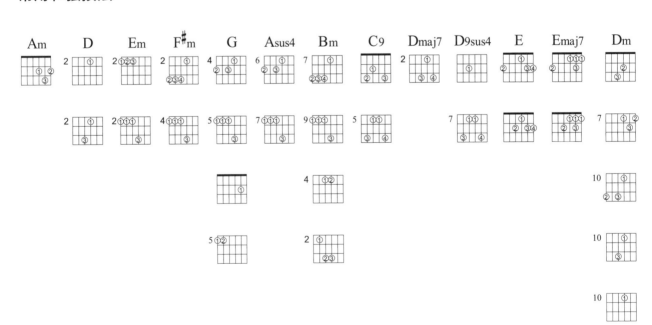

常用和弦按法：

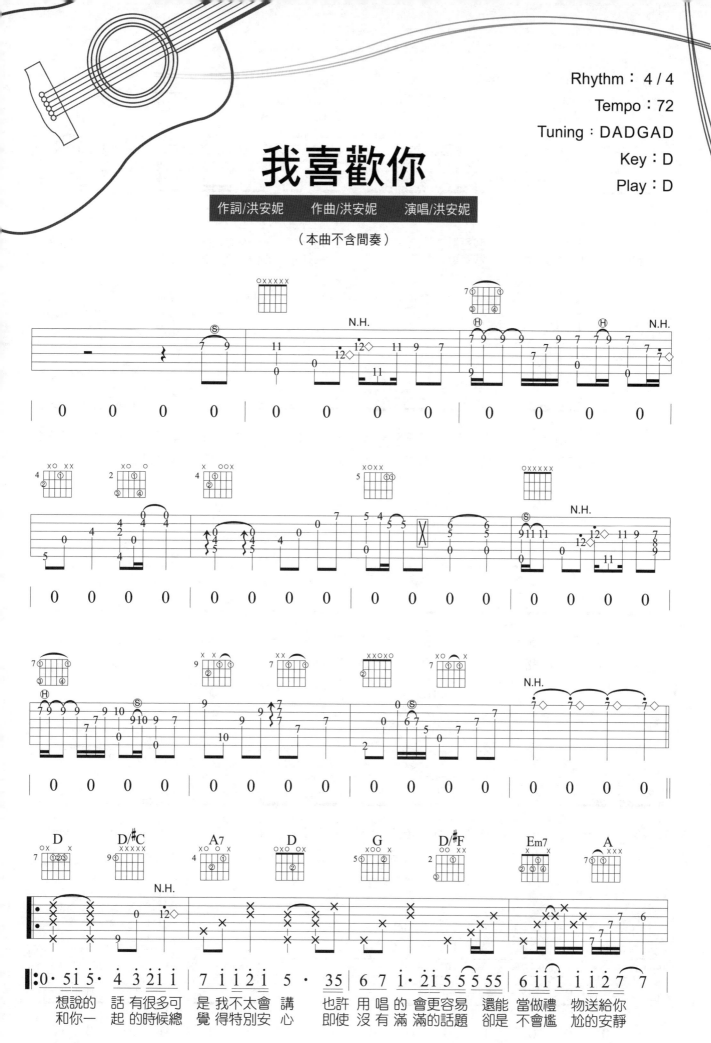

我喜歡你

作詞/洪安妮　　作曲/洪安妮　　演唱/洪安妮

（本曲不含間奏）

Rhythm：4 / 4
Tempo：72
Tuning：DADGAD
Key：D
Play：D

想說的　話 有很多可 是 我不太會 講　也許 用 唱的 會更容易　還能 當做禮 物送給你
和你一　起 的時候總　覺 得特別安 心　即使 沒有 滿 滿的話題　卻是 不會尷 尬的安靜

219

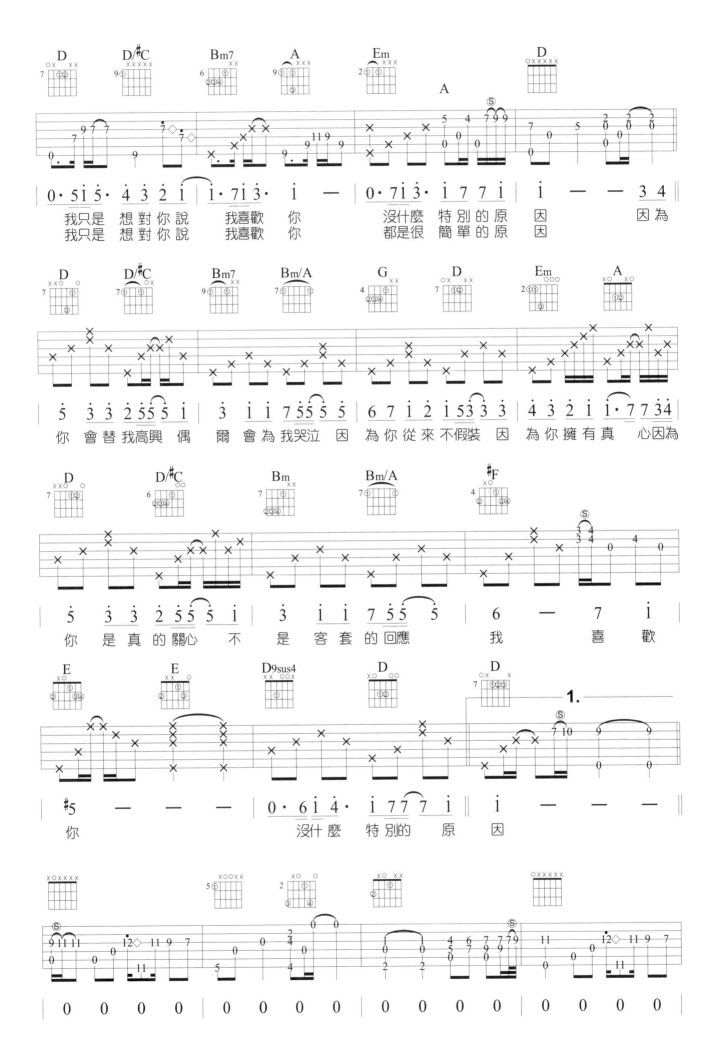

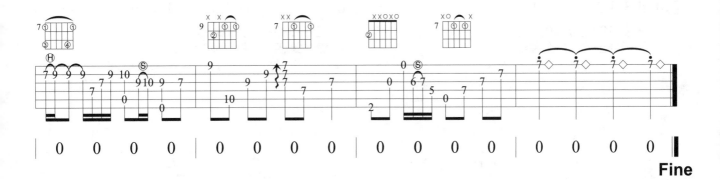

Fine

往後餘生

作詞/馬良　作曲/馬良　演唱/馬良

（本曲不含間奏）

Rhythm：4 / 4

Tempo：76

Tuning：CGDGCE

Key：B

Play：C

各弦調降半音

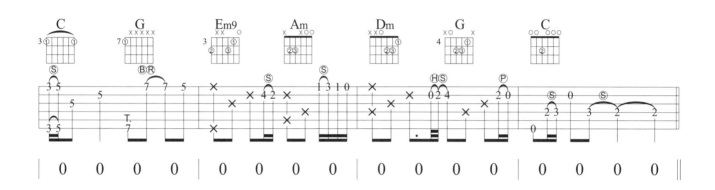

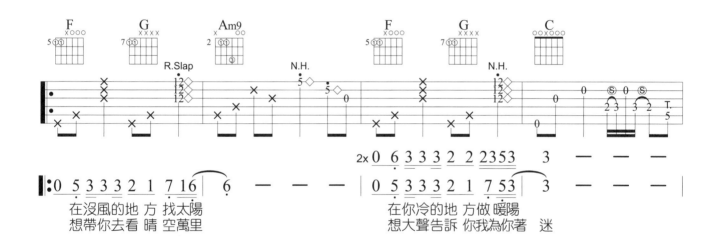

在沒風的地 方 找太陽

想帶你去看 晴 空萬里

在你冷的地 方做 暖陽

想大聲告訴 你我為你著　迷

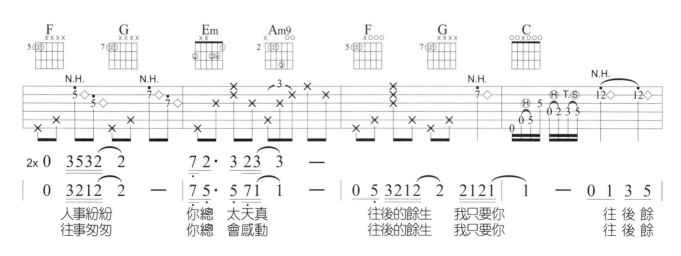

人事紛紛　　你總　太天真　　往後的餘生　我只要你　　　往 後 餘

往事匆匆　　你總　會感動　　往後的餘生　我只要你　　　往 後 餘

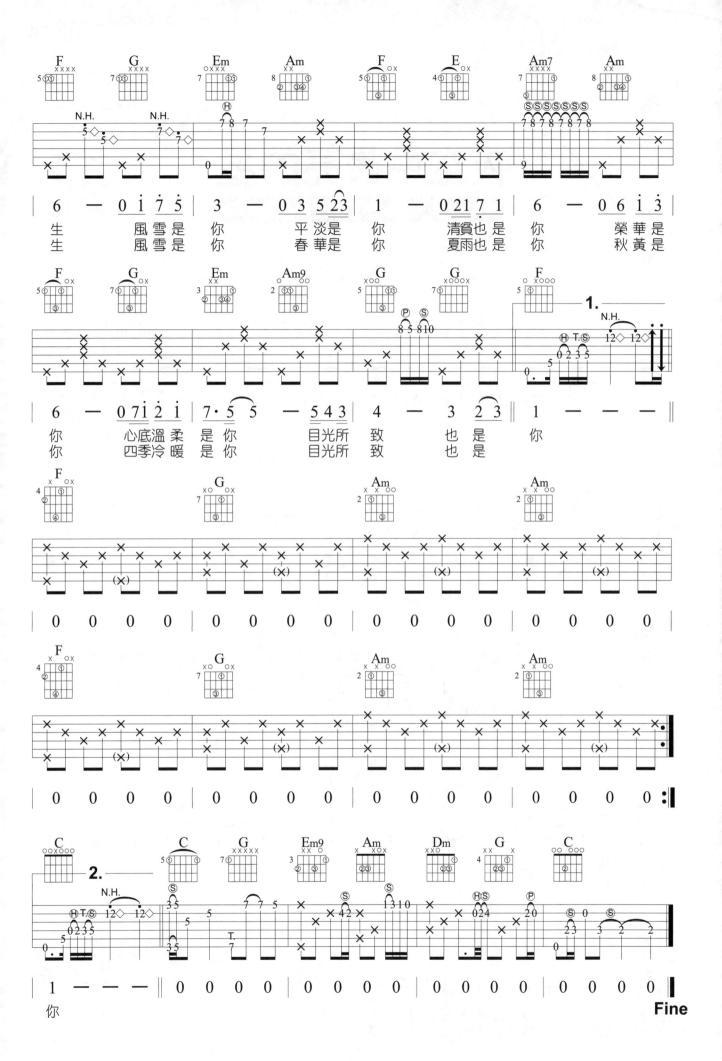

生　　風雪是你　　平淡是你　　清貧也是你　　榮華是
生　　風雪是你　　春華是你　　夏雨也是你　　秋黃是

你　　心底溫柔是你　　目光所致　　也是你
你　　四季冷暖是你　　目光所致　　也是

你

Fine

223

夜空中最亮的星

作詞/毛川　　作曲/逃跑計劃　　演唱/逃跑企劃

Rhythm：4 / 4
Tempo：110
Tuning：EGDGBE
Key：B♭
Play：G
Capo：3

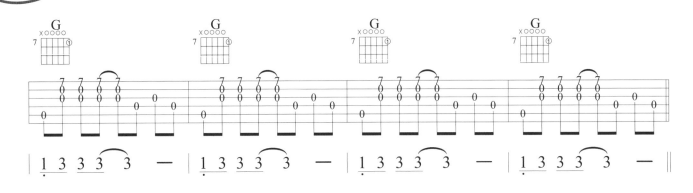

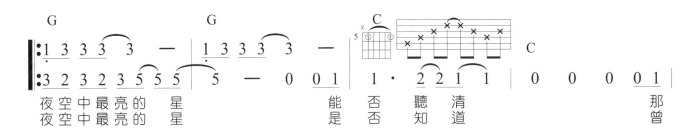

夜空中最亮的　星　　　　　　　能　否　聽　清　　　　　　　　那曾
夜空中最亮的　星　　　　　　　是　否　知　道　　　　　　　　曾

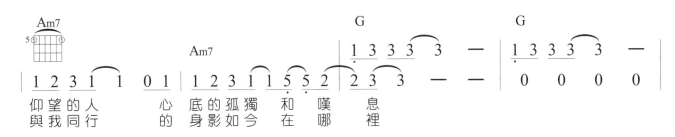

仰望的人　　　心　底的孤獨　和　嘆　息
與我同行　　　的　身影如今　在　哪　裡

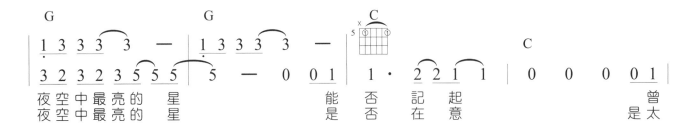

夜空中最亮的　星　　　　　　　能　否　記　起　　　　　　　　曾
夜空中最亮的　星　　　　　　　是　否　在　意　　　　　　　　是太

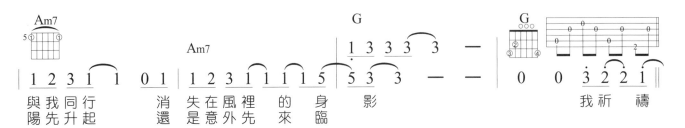

與我同行　　　消　失在風裡　的　身　影
陽先升起　　　還　是意外先　來　臨　　　　　　　我祈　禱

此一單元為現在非常流行的在吉他上拍打，使其發出像木箱鼓的聲。
讓吉他更富於節奏變化與效果。由於拍打記號並無統一的記號，所以彈奏本書者須詳加參
考本書記號，以瞭解拍打方式。

以下說明：

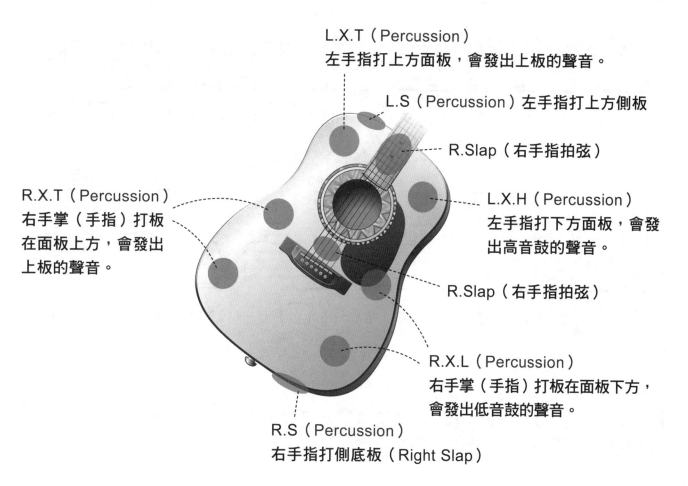

L.X.T（Percussion）
左手指打上方面板，會發出上板的聲音。

L.S（Percussion）左手指打上方側板

R.Slap（右手指拍弦）

R.X.T（Percussion）
右手掌（手指）打板
在面板上方，會發出
上板的聲音。

L.X.H（Percussion）
左手指打下方面板，會發
出高音鼓的聲音。

R.Slap（右手指拍弦）

R.X.L（Percussion）
右手掌（手指）打板在面板下方，
會發出低音鼓的聲音。

R.S（Percussion）
右手指打側底板（Right Slap）

範例練習：

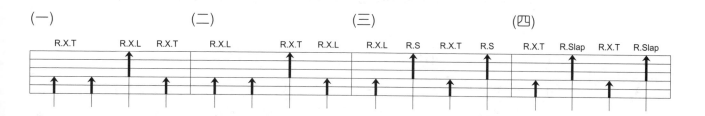

（一）　　　　　　　（二）　　　　　　　（三）　　　　　　　（四）

| R.X.T | R.X.L | R.X.T | R.X.L | R.X.T | R.X.L | R.X.L | R.S | R.X.T | R.S | R.X.T | R.Slap | R.X.T | R.Slap |

Rhythm：4 / 4
Tempo：70
Key：A
Play：G
Capo：2

怎麼了

作詞/Eric周興哲、吳易緯　　　作曲/Eric周興哲　　　演唱/Eric周興哲

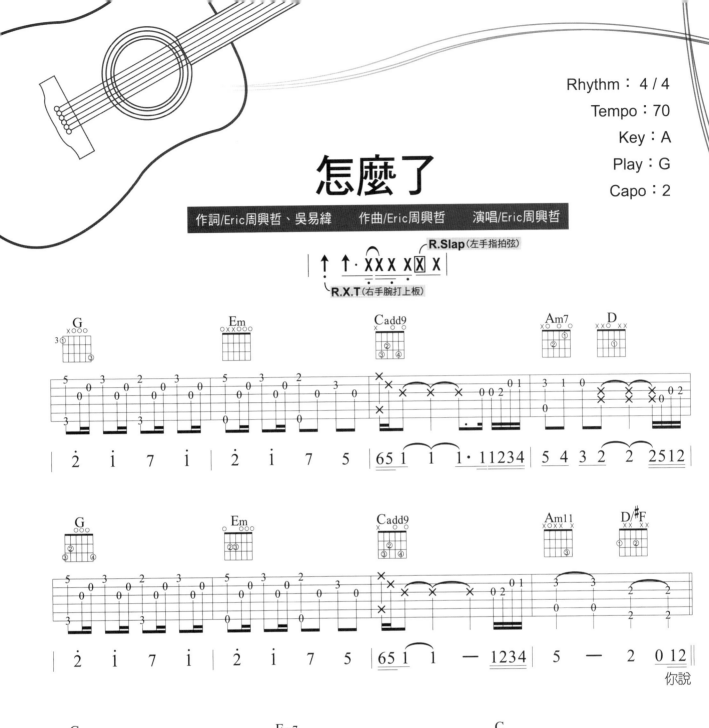

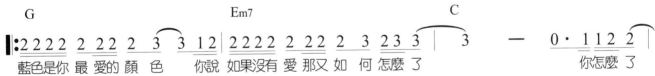

228

遠飛翔著　　　原　來我們都一樣頑　固　　怎麼會　誰都絕口不提要幸　福　　再也

不能牽著你走未來　　每一步　　　我們　懷念什麼　　失去　愛那一刻　　才曉

得

Fine

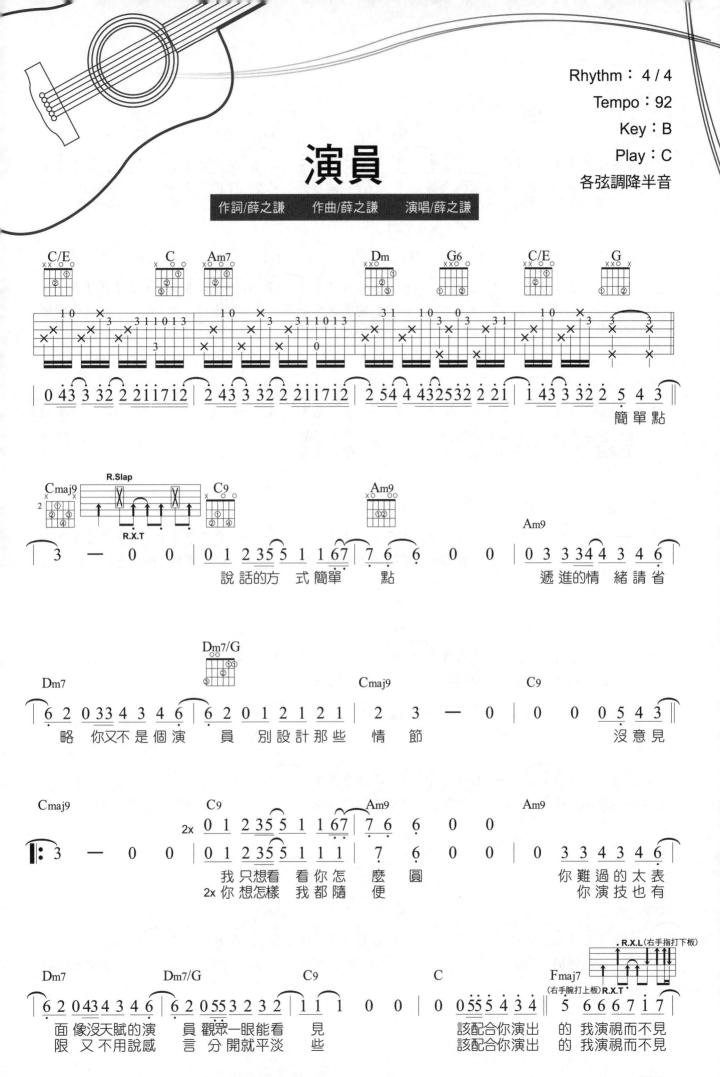

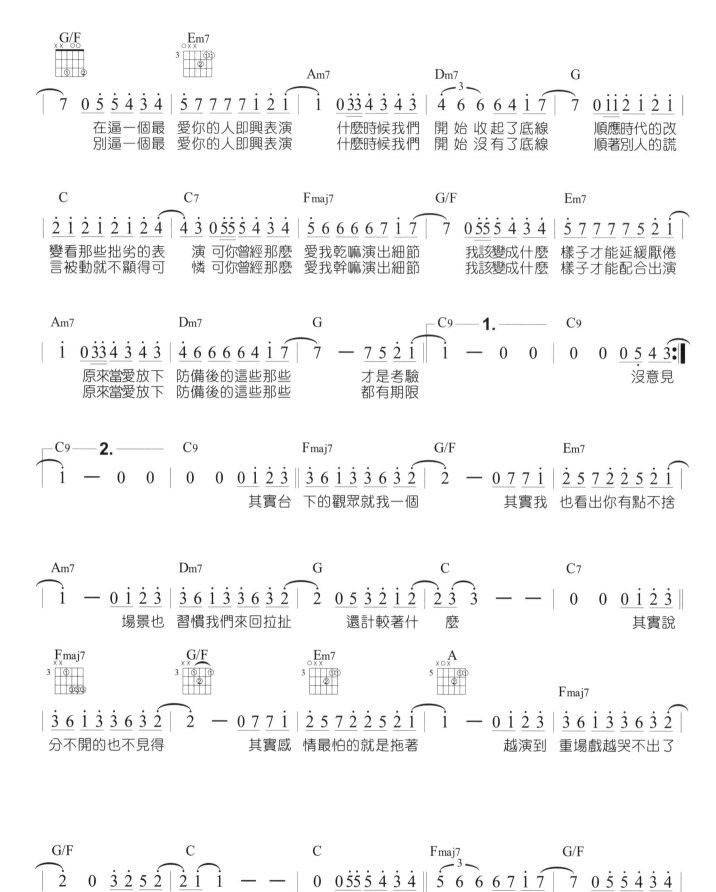

G/F　　　　　　Em7　　　　　　　　　　　Am7　　　　　　　　Dm7　　　　　　　　G

```
| 7  0 5 5 4 3 4 | 5 7 7 7 7 1 2 1 | 1  0 3 3 4 3 4 3 | 4  6 6 6 4 1 7 | 7  0 1 1 2 1 2 1 |
```

在逼一個最　愛你的人即興表演　　什麼時候我們　開 始 收起了底線　　順應時代的改
別逼一個最　愛你的人即興表演　　什麼時候我們　開 始 沒有了底線　　順著別人的謊

C　　　　　　　　C7　　　　　　　　　Fmaj7　　　　　　　G/F　　　　　　　　Em7

```
| 2 1 2 1 2 1 2 4 | 4 3 0 5 5 5 4 3 4 | 5 6 6 6 6 7 1 7 | 7  0 5 5 5 4 3 4 | 5 7 7 7 7 5 2 1 |
```

變看那些拙劣的表　演 可你曾經那麼　愛我乾嘛演出細節　我該變成什麼　樣子才能延緩厭倦
言被動就不顯得可　憐 可你曾經那麼　愛我幹嘛演出細節　我該變成什麼　樣子才能配合出演

Am7　　　　　　　Dm7　　　　　　　G　　　　　　　C9 ——1.　　　　C9

```
| 1  0 3 3 4 3 4 3 | 4 6 6 6 6 4 1 7 | 7 — 7 5 2 1 | 1 — 0  0 | 0  0 0 5 4 3 : |
```

原來當愛放下　防備後的這些那些　才是考驗　　　　　　　　　　　沒意見
原來當愛放下　防備後的這些那些　都有期限

C9 ——2.　　　　C9　　　　　　　　　Fmaj7　　　　　　　G/F　　　　　　　　Em7

```
| 1 — 0  0 | 0  0 0 1 2 3 | 3 6 1 3 3 6 3 2 | 2 — 0 7 7 1 | 2 5 7 2 2 5 2 1 |
```

其實台　下的觀眾就我一個　　其實我　也看出你有點不捨

Am7　　　　　　　Dm7　　　　　　　G　　　　　　　C　　　　　　　　C7

```
| 1 — 0 1 2 3 | 3 6 1 3 3 6 3 2 | 2  0 5 3 2 1 2 | 2 3  3 — — | 0  0 0 1 2 3 |
```

場景也　習慣我們來回拉扯　　還計較著什　麼　　　　　其實說

Fmaj7　　　　　　G/F　　　　　　　Em7　　　　　　　A
　　　　　　　　　　　　　　　　　　　　　　　　　　　　　Fmaj7

```
| 3 6 1 3 3 6 3 2 | 2 — 0 7 7 1 | 2 5 7 2 2 5 2 1 | 1 — 0 1 2 3 | 3 6 1 3 3 6 3 2 |
```

分不開的也不見得　　其實感　情最怕的就是拖著　　越演到　重場戲越哭不出了

G/F　　　　　　　C　　　　　　　　C　　　　　　Fmaj7　　　　　　　G/F

```
| 2  0 3 2 5 2 | 2 1  1 — — | 0  0 5 5 5 4 3 4 | 5  6 6 6 7 1 7 | 7  0 5 5 4 3 4 |
```

是否還值　得　　　　　該配合你演出　的 我 盡力在表演　　像情感節目

Em7 　　　　　　　　　　　　Am7
| 5̇ 7 7 7 7 7 5 2̇ 1̇ | 1̇ 0 3̇ 3̇ 4̇ 3̇ 4̇ 3̇ |
裡 的 嘉 賓 任 人 挑 選 　如 果 還 能 看 出

Dm7 　　　　　　　　　　　　G
| 4̇ 6̇ 6̇ 6̇ 6̇ 4̇ 1̇ 7̇ | 7̇ 0 1̇ 2̇ 1̇ 2̇ 1̇ |
我 有 愛 你 的 那 面 　　　請 剪 掉 那 些

C 　　　　　　　　　　　　C7
| 2̇ 1̇ 2̇ 1̇ 2̇ 1̇ 2̇ 1̇ | 1̇ 3̇ 0 5̇ 5̇ 5̇ 4̇ 5̇ 4̇ |
情 節 讓 我 看 上 去 體 　面 可 你 曾 經 那 麼

Fmaj7 　　　　　　　　　　　G/F
| 5̇ 6̇ 6̇ 6̇ 6̇ 7̇ 1̇ 7̇ | 7̇ 0 5̇ 5̇ 4̇ 3̇ 4̇ |
愛 我 幹 嘛 演 出 細 節 　　不 在 意 的 樣

Em7 　　　　　　　　　　　　Am
| 5̇ 7 7 7 7 7 5 2̇ 1̇ | 1̇ — 0 3̇ 3̇ 3̇ |
子 是 我 最 後 的 表 演 　　是 因 為

Dm7 　　　　　　　　　　　　G
| 4̇ 6̇ 6̇ 6̇ 6̇ 4̇ 1̇ 7̇ | 7̇ — 7 5 2̇ 1̇ |
愛 你 我 才 選 擇 表 演 　　　這 種 成 全

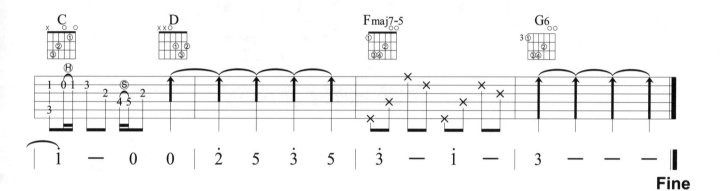

233

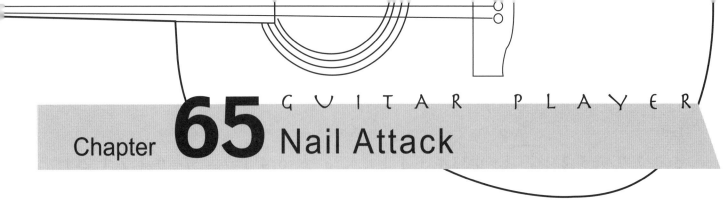

Nail Attack，意思就是以右手指甲（中指或無名指）擊弦，類似Slap的打弦聲音，此技巧是日本吉他演奏家一押尾光太郎常用的彈法。（可以參考本書Ch69木吉他演奏曲中的〈如果有你在〉。）

指法一：

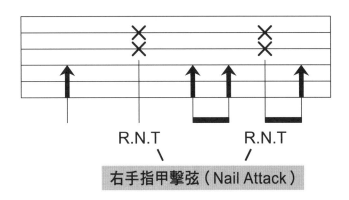

R.N.T R.N.T

右手指甲擊弦（Nail Attack）

指法二：

右手食指

R.I R.I

R.T R.N.T

右手姆指

Funky Bass（一）

Rhythm：4 / 4
Key：E

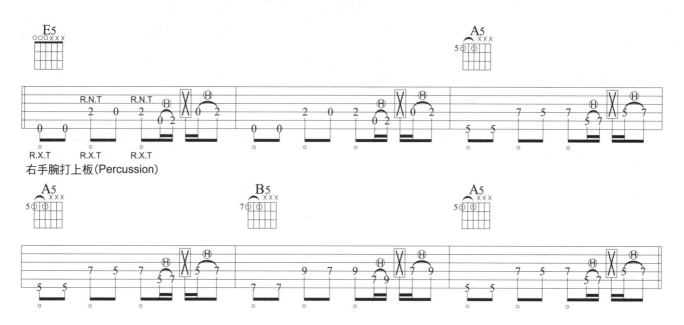

Funky Bass（二）

Rhythm：4 / 4
Key：E

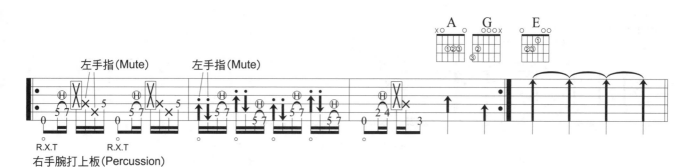

Funky Boogie

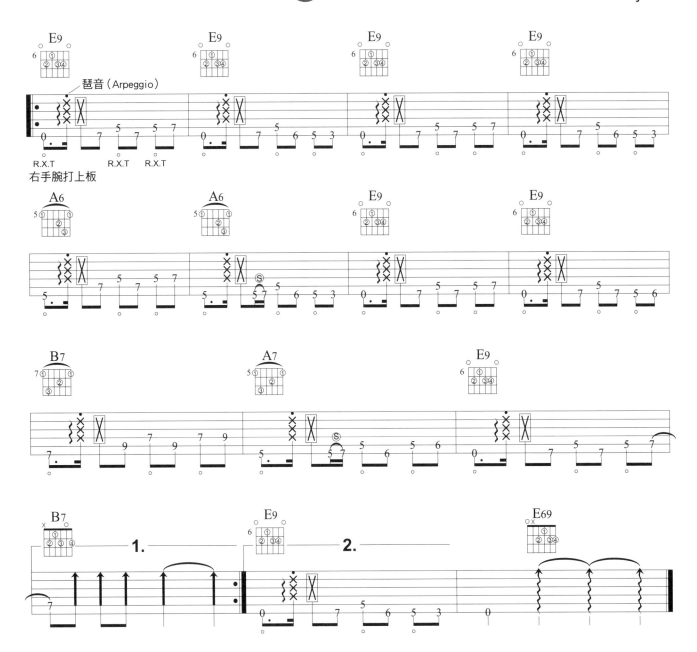

Blue by Acoustic（一）

Rhythm：4 / 4
Key：Em

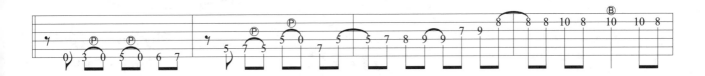

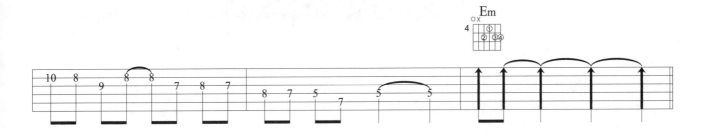

Blue by Acoustic（二）

Rhythm：4 / 4
Key：Dm

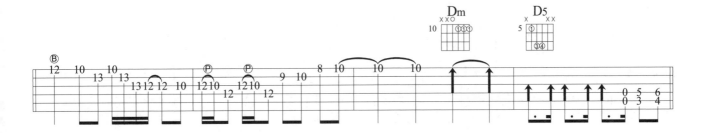

Blue by Acoustic（三）

Rhythm：4 / 4
Key：Em

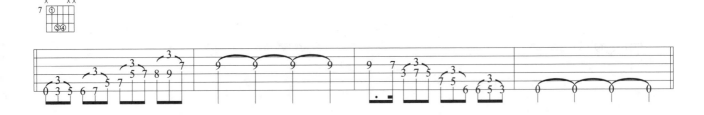

小半

作詞/塗玲子　　作曲/陳粒　　演唱/陳粒

Rhythm：6 / 8
Tempo：165
Key：E
Play：E

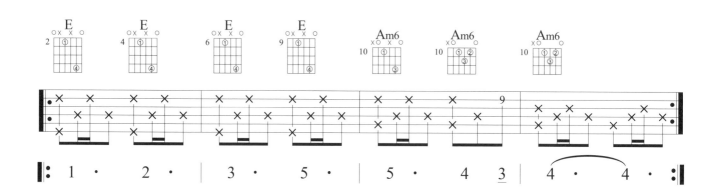

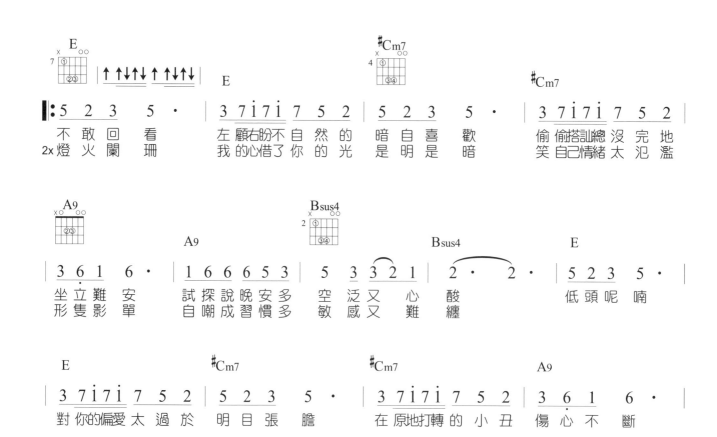

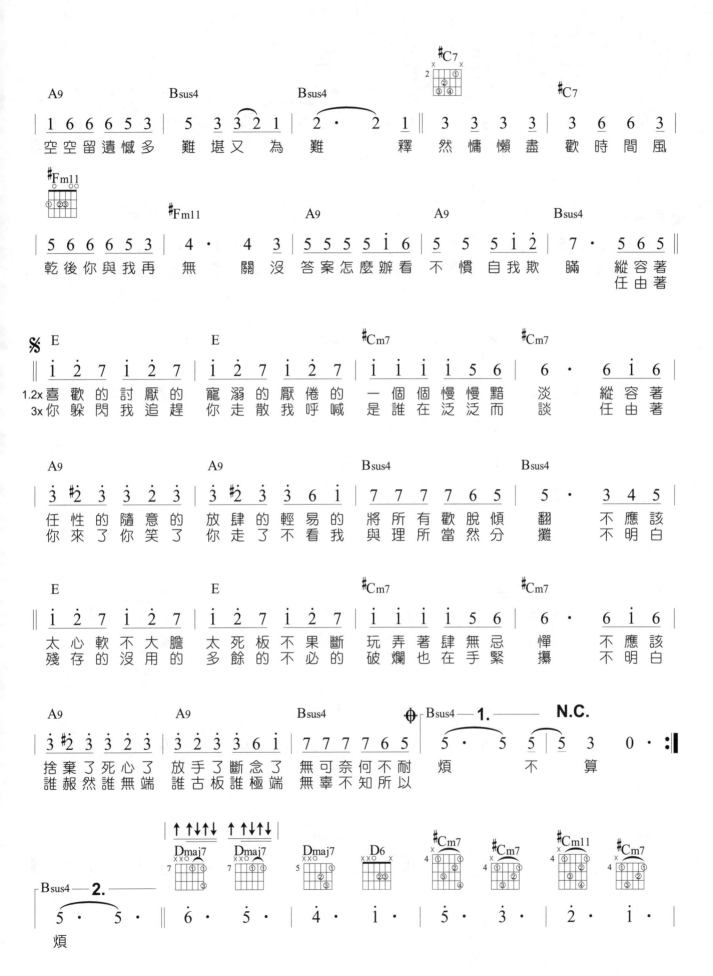

239

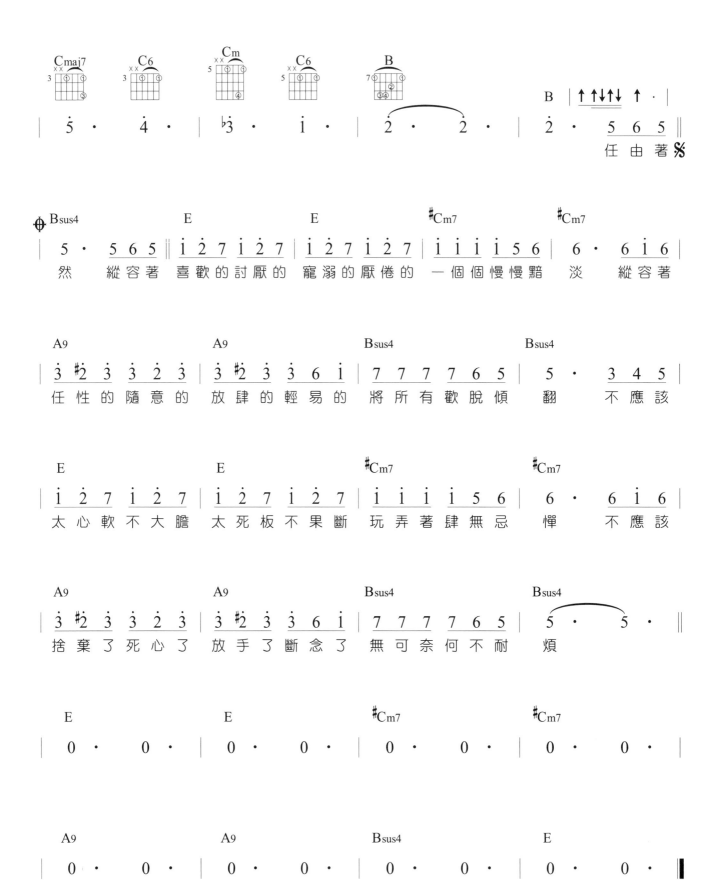

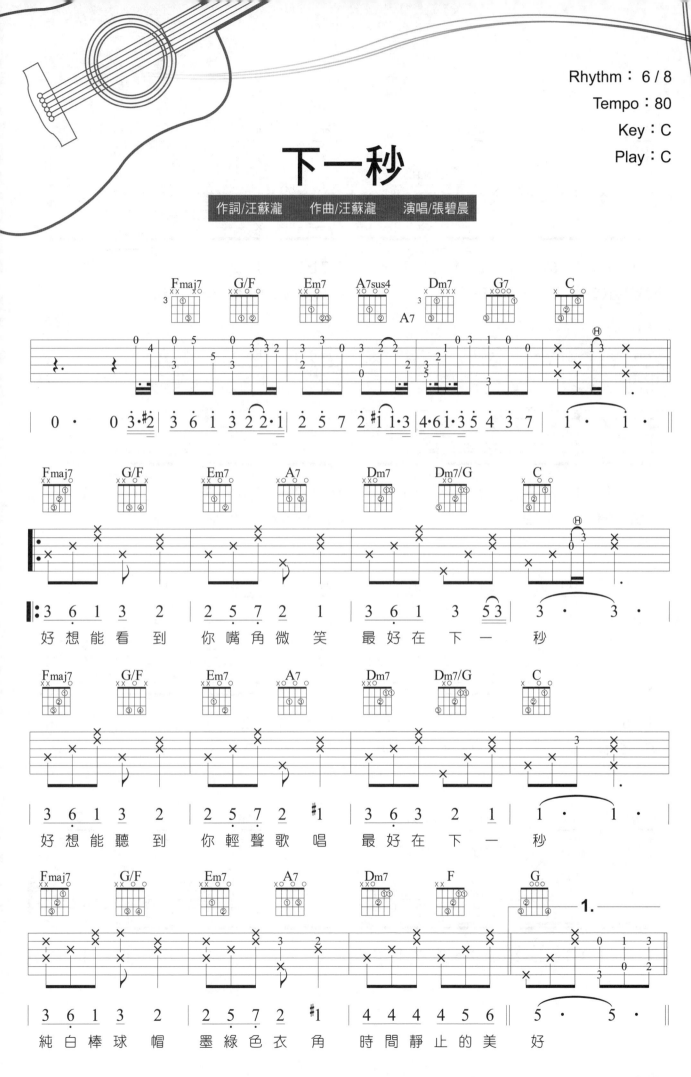

下一秒

作詞/汪蘇瀧　　作曲/汪蘇瀧　　演唱/張碧晨

好想能看到　你嘴角微笑　最好在下一秒

好想能聽到　你輕聲歌唱　最好在下一秒

純白棒球帽　墨綠色衣角　時間靜止的美好

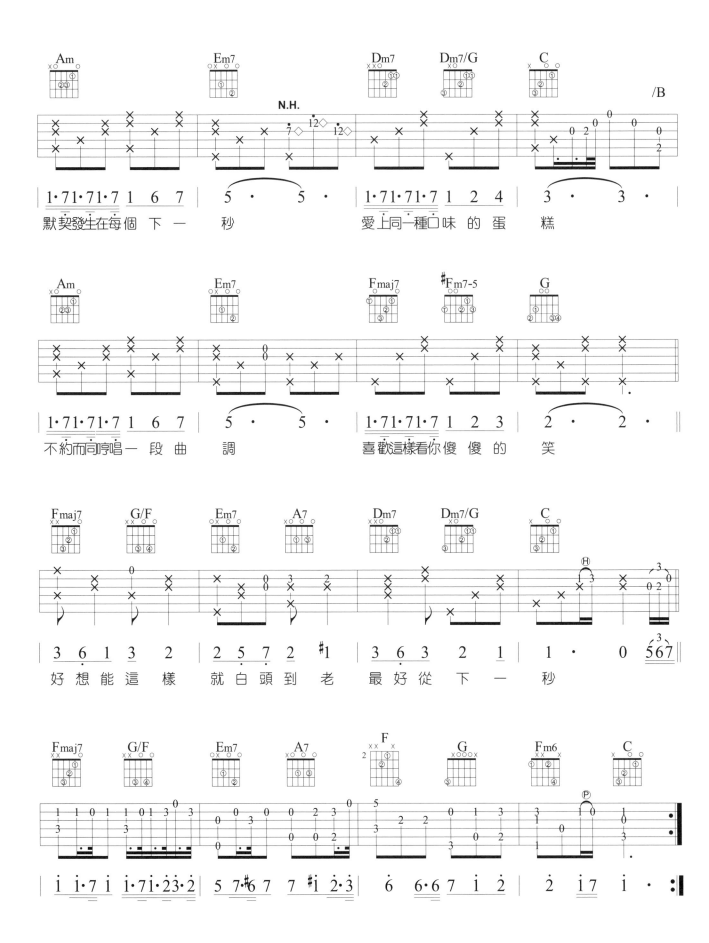

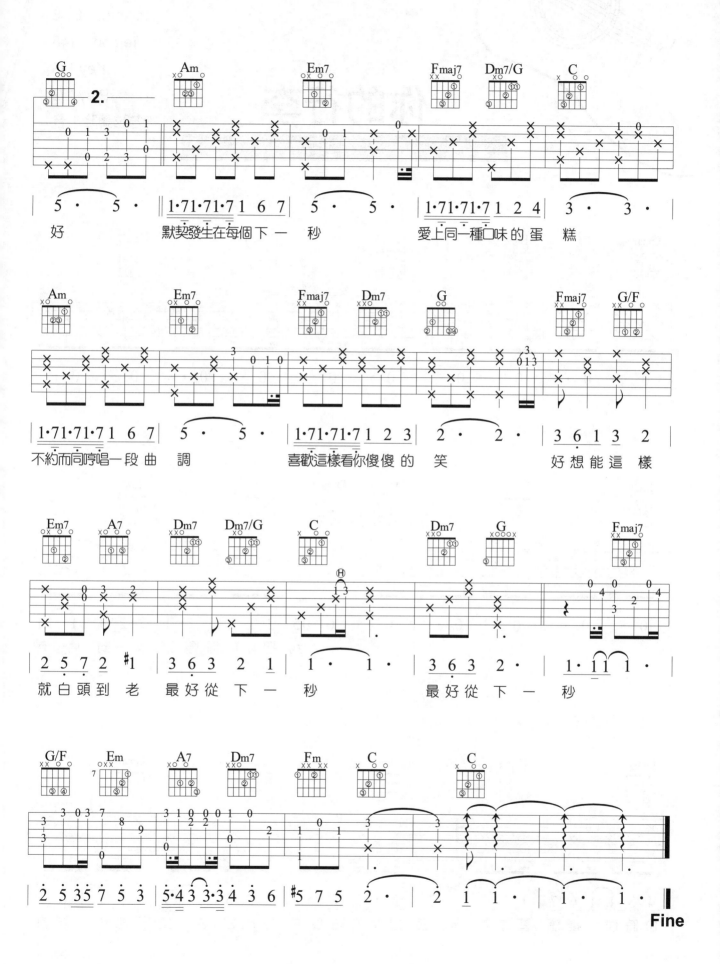

你的行李

作詞/謝震廷　　作曲/謝震廷　　演唱/謝震廷 ft. 徐靖玟

Rhythm：6 / 8
Tempo：148
Key：G
Play：G
各弦調降半音

我 把 你 的 叮 嚀 寫 成 一 封 信 想

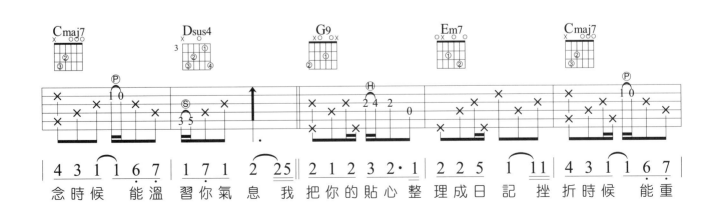

念 時 候　 能 溫 習 你 氣 息　 我 把 你 的 貼 心 整 理 成 日 記　 挫 折 時 候　 能 重

244

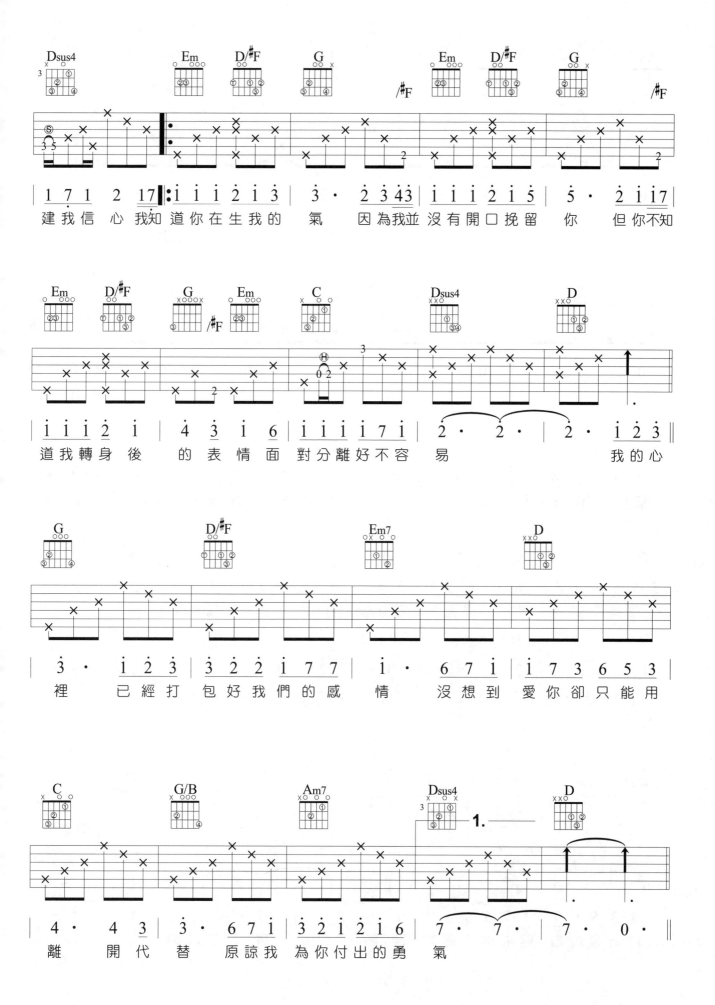

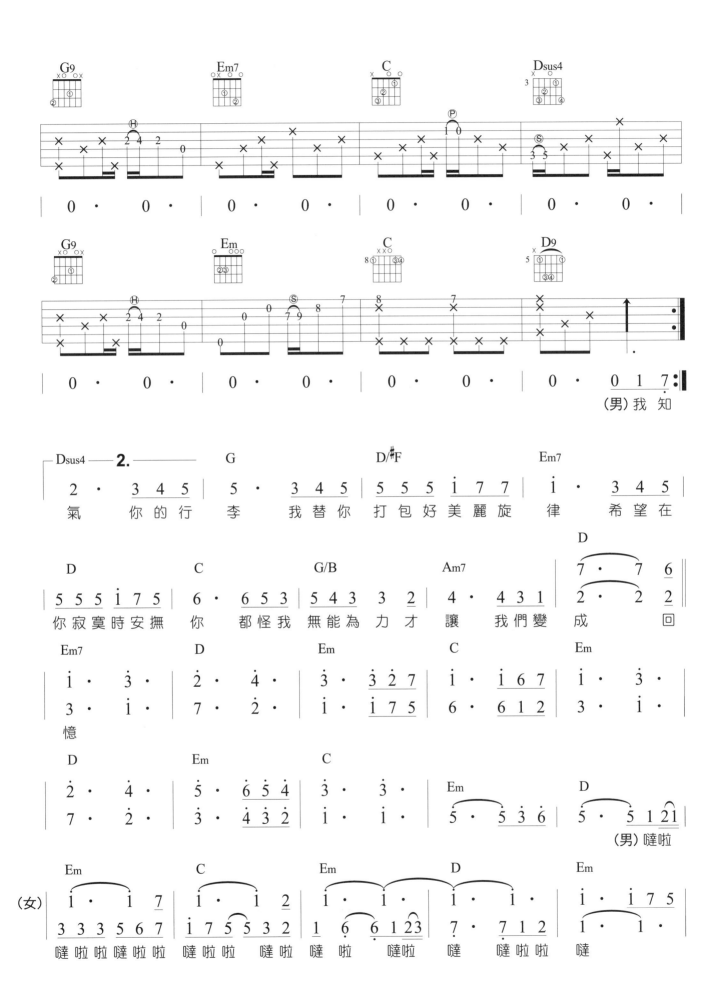

246

Chapter **68**
GUITAR PLAYER
歌曲綜合篇

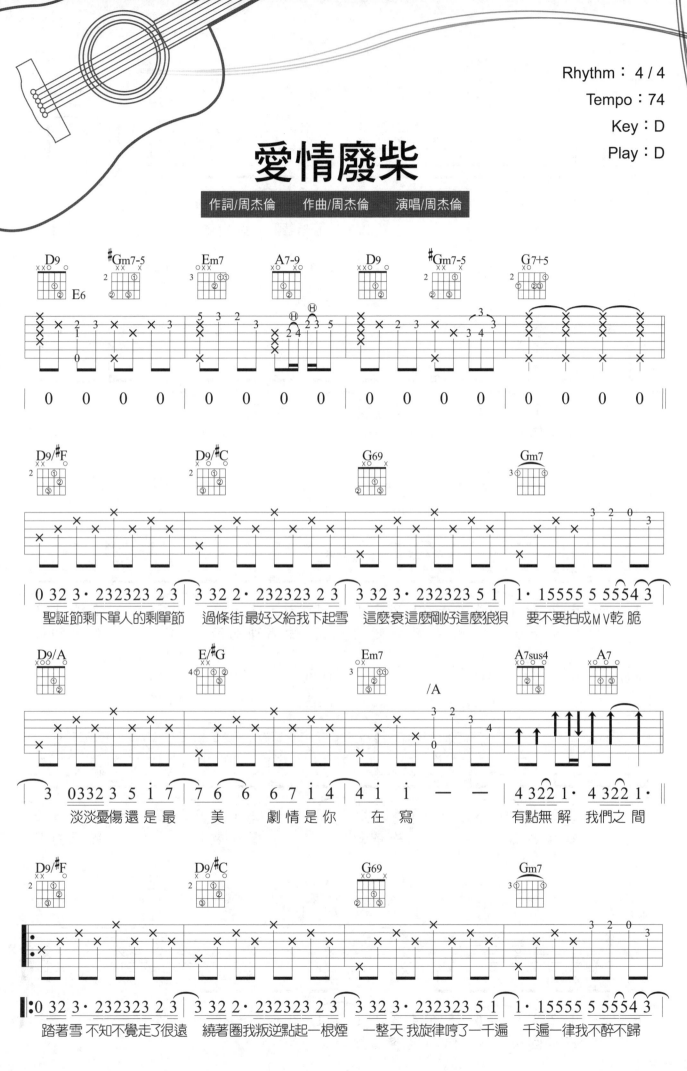

249

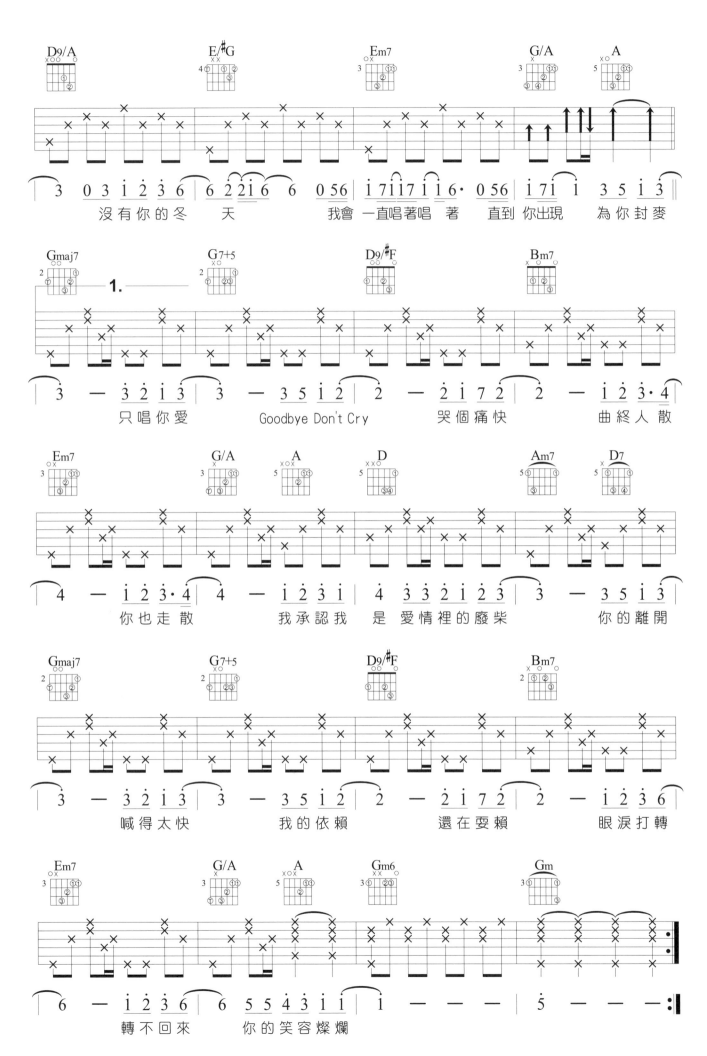

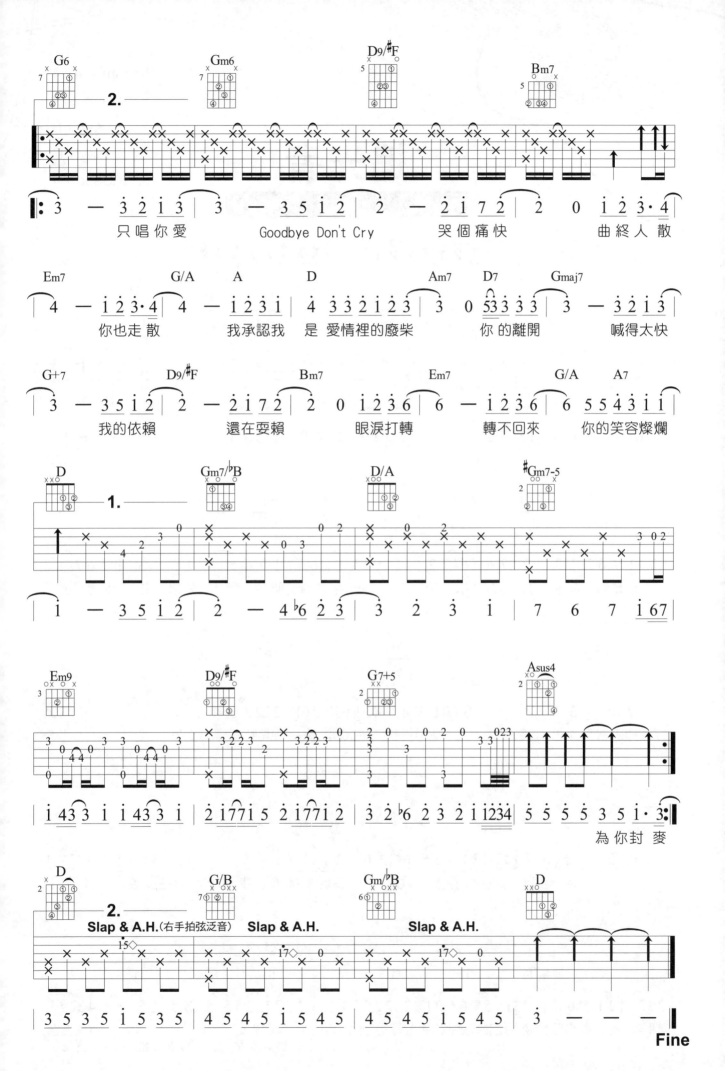

只唱你愛　Goodbye Don't Cry　哭個痛快　曲終人散
你也走散　我承認我　是 愛情裡的廢柴　你 的離開　喊得太快
我的依賴　還在耍賴　眼淚打轉　轉不回來　你的笑容燦爛
為你封麥

Fine

Rhythm：4 / 4
Tempo：72
Key：B
Play：G
Capo：4

追光者

作詞/唐恬　　作曲/馬敬　　演唱/岑寧兒

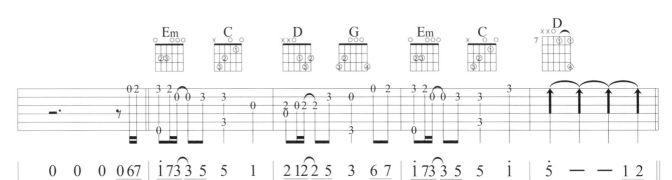

如果

| G | C | D | Bm7 | Em | Em/D | Am7 | D |

3　1 7　6 7 1 1 3 ｜ 2　7 6　5 6 7 7 2 ｜ 1　0 1 7　1　1 6 6 7 ｜ 1 7 6 5　5　1 2 ｜

說 你 是 海 上 的 煙　火 我 是 浪 花 的 泡　沫 某 一 刻 你 的 光 照 亮 了 我　如果 說 你 是 遙 遠 的 星

| G | C |
3　1 7　6 7 1 1 3 ｜

河 耀 眼 得 讓 人 想

| D | B7 | Em | Em/D | Am | Cm | D |

2　7 6 #5 4 3 7 ｜ 1　—　0　0 6 1 ｜ 4 3 1 4 3 1 1 1·0 6 1 ｜ 2 2 2 2 3　4　3　1 ｜ 2　—　0　0 ｜

河 耀 眼 得 讓 人 想　哭　　　 我 是 追 逐 著 你 的 眼 眸 總 在 孤 單 時 候 眺 望 夜　空

| D7 |

0　0　0 5 6 7 ‖:

| Em | C | D | G | Em | C |

2 1 3 3 5 5 5 6♭3 2 1 ｜ 2 1 2 2 5 3 3 5 6 7 ｜ 2 1 3 3 5 5 5 6♭3 2 1 ｜

我 可 以 跟 在 你 身 後 像 影 子 追 著 光 夢 遊 我 可 以 等 在 這 路 口 不 管 你

| D | G | Em | C | D | G | Em | C | D |

2 1 7 7 1 1 5 6 7 ｜ 2 1 3 3 5 5 5 6♭3 2 1 ｜ 2 1 2 2 5 3 3 5 6 7 ｜ 2 1 3 3 5 5　3 5 ｜ 5　—　4 3 2 2 1· ｜

會 不 會 經 過 每 當 我 為 你 抬 起 頭 連 眼 淚 都 覺 得 自 由 有 的 愛　像 陽 光 傾 落　邊 擁　有　邊 失 去 著
像 大 雨 滂 沱　卻 依　然　相 信 彩 虹

252

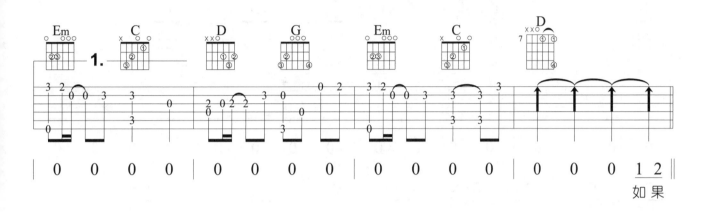

G	C	D	Bm7	Em	Em/D	Am7	D	G	C

3 1 7 67 71 1 3 | 2 7 6 5 67 7 2 | 1 1 17 1 16 67 | 1 7 6 5 5 12· | 3 1 7 67 71 3·

說 你 是 夏 夜 的 螢 火 孩子們為你唱 歌 那麼我 是想要畫你的手 你看 我 多麼渺小一個

D	B7	Em	Em/D	Am	Cm	D

2 7 6 #5 4 3 71 | 1 — 0 061 | 431 431 11·061 | 222 3 4 3 1 | 2 — 0 5 6 7 :‖

我 因為你有夢可做 也許你不會為我停留 那就讓我站在你的背 後 我可以

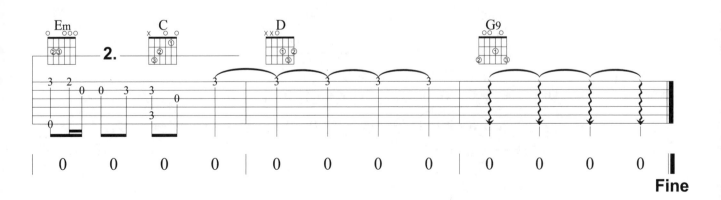

Fine

雪落下的聲音

作詞/于正　　作曲/陸虎　　演唱/陸虎

Rhythm：4 / 4
Tempo：88
Key：D
Play：G
Capo：7

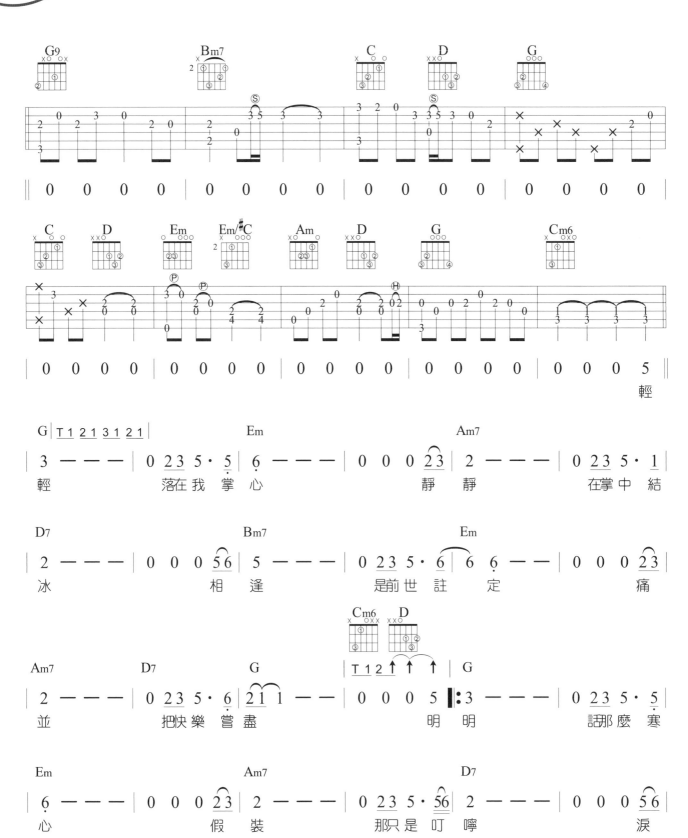

有一種悲傷

作詞/林孝謙　　作曲/張簡君偉　　演唱/A-Lin

Rhythm：4 / 4
Tempo：70
Key：G
Play：G

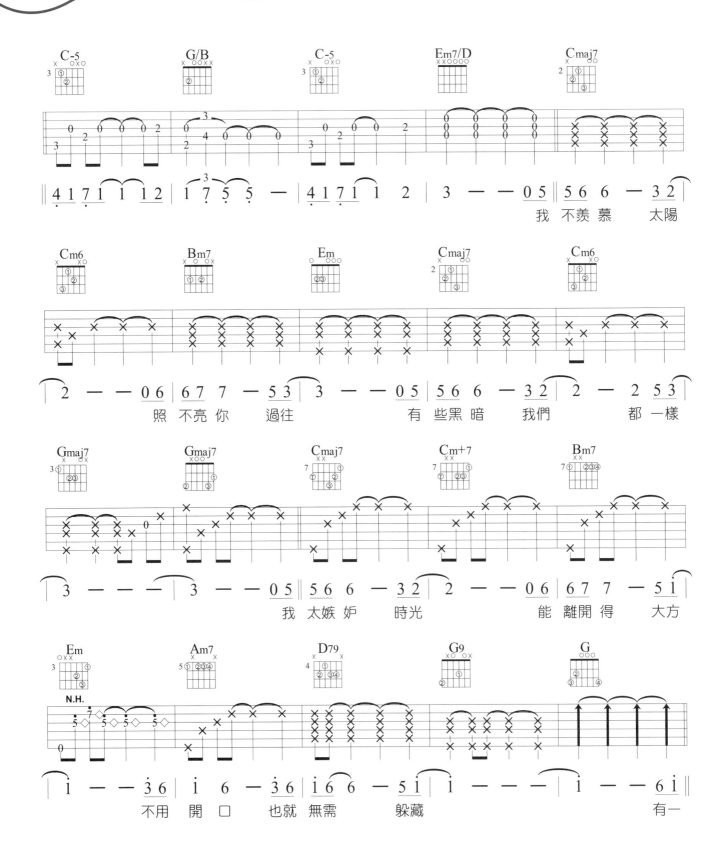

256

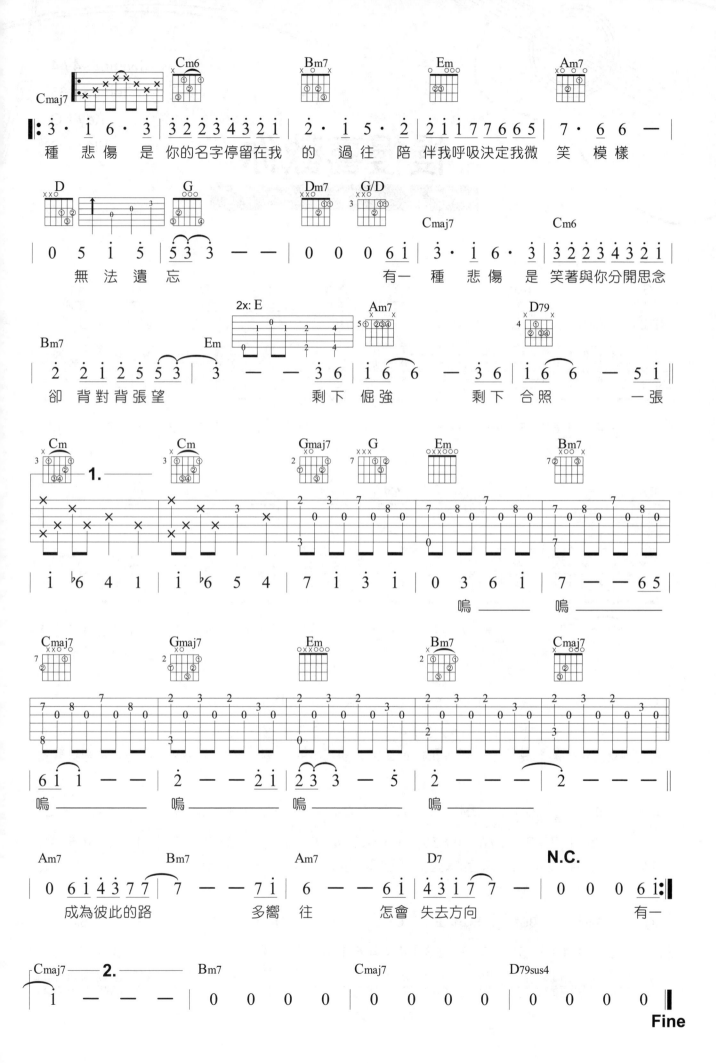

種 悲傷 是 你的名字停留在我 的 過往 陪 伴我呼吸決定我微 笑 模樣

無法遺忘　　　　　　　　　有一 種 悲傷 是 笑著與你分開思念

卻 背對背張望　　剩下 倔強　　剩下 合照　　一張

嗚 ———— 嗚 ————

嗚 ———— 嗚 ———— 嗚 ———— 嗚 ————

成為彼此的路　　多嚮 往　　怎會 失去方向　　　　　　有一

257

Fine

慢慢喜歡你

作詞/李榮浩　　作曲/李榮浩　　演唱/莫文蔚

Rhythm：4 / 4
Tempo：65
Key：G
Play：G

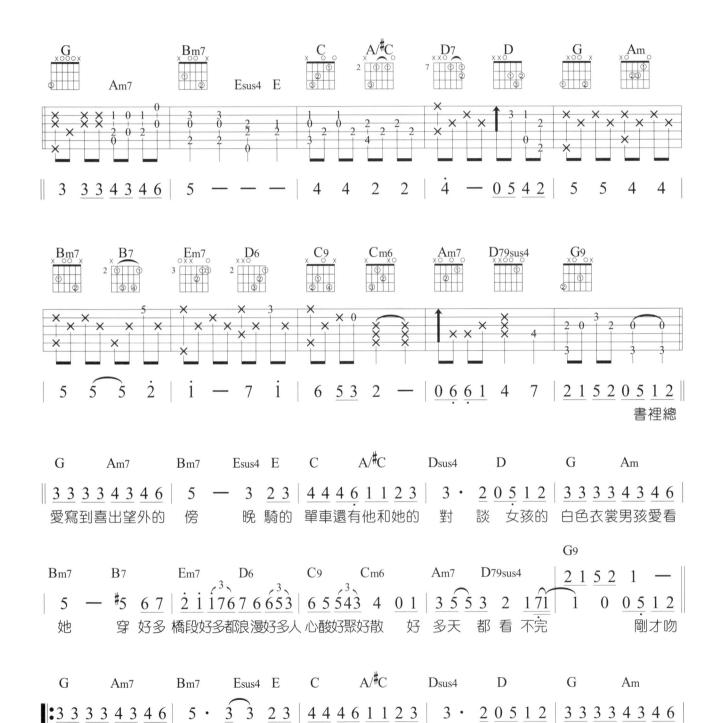

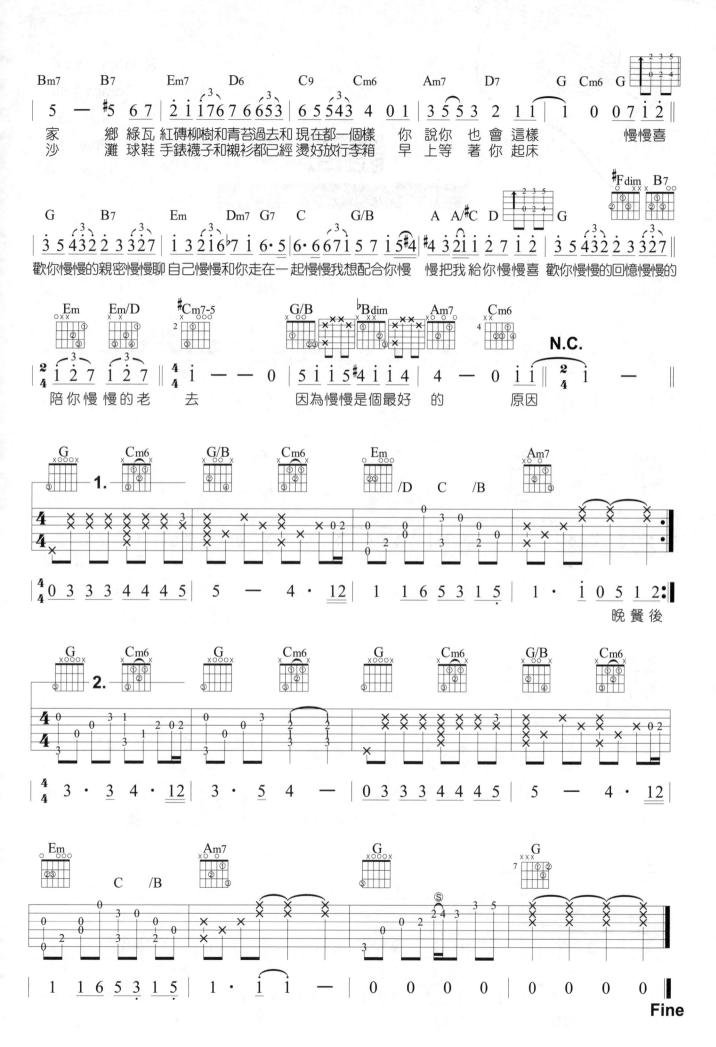

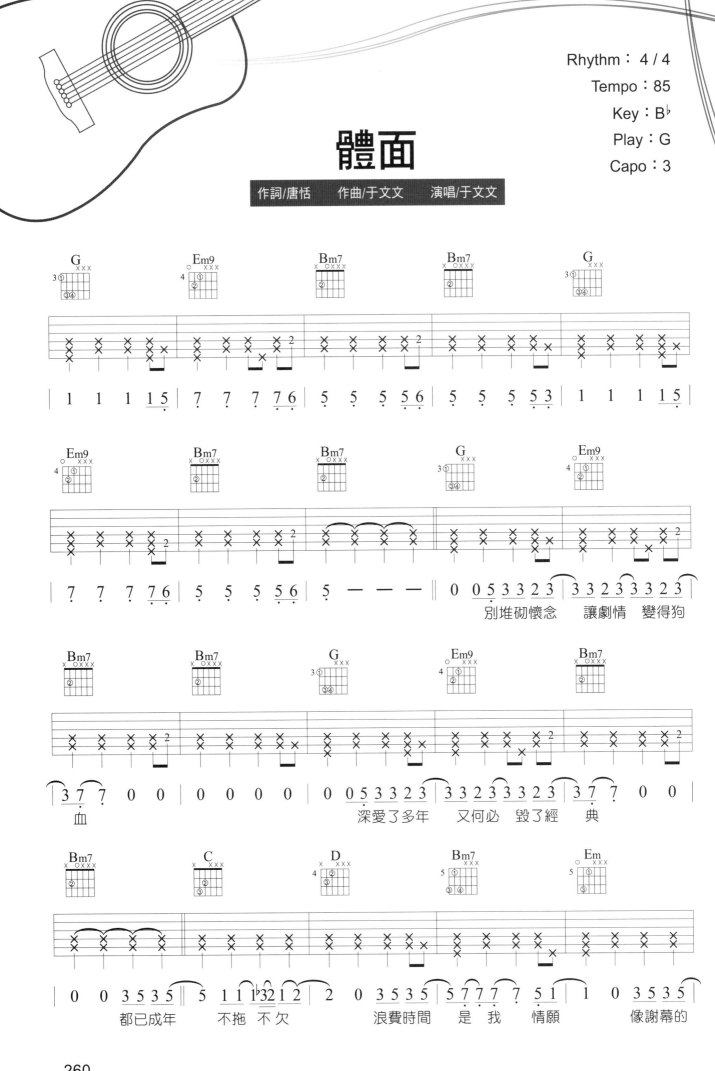

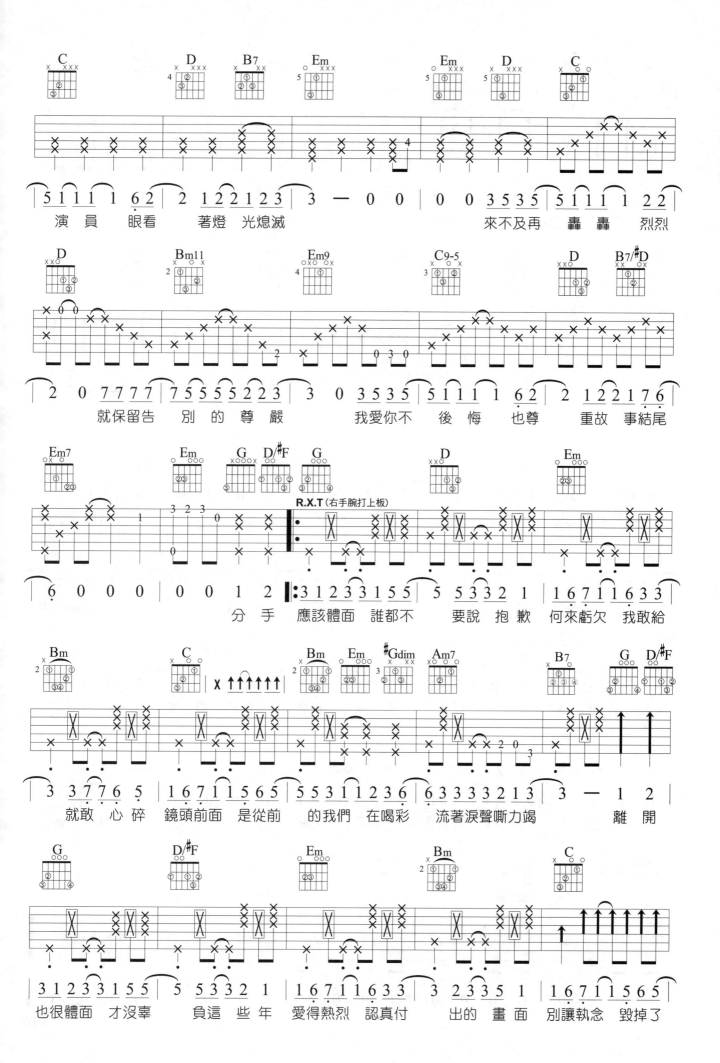

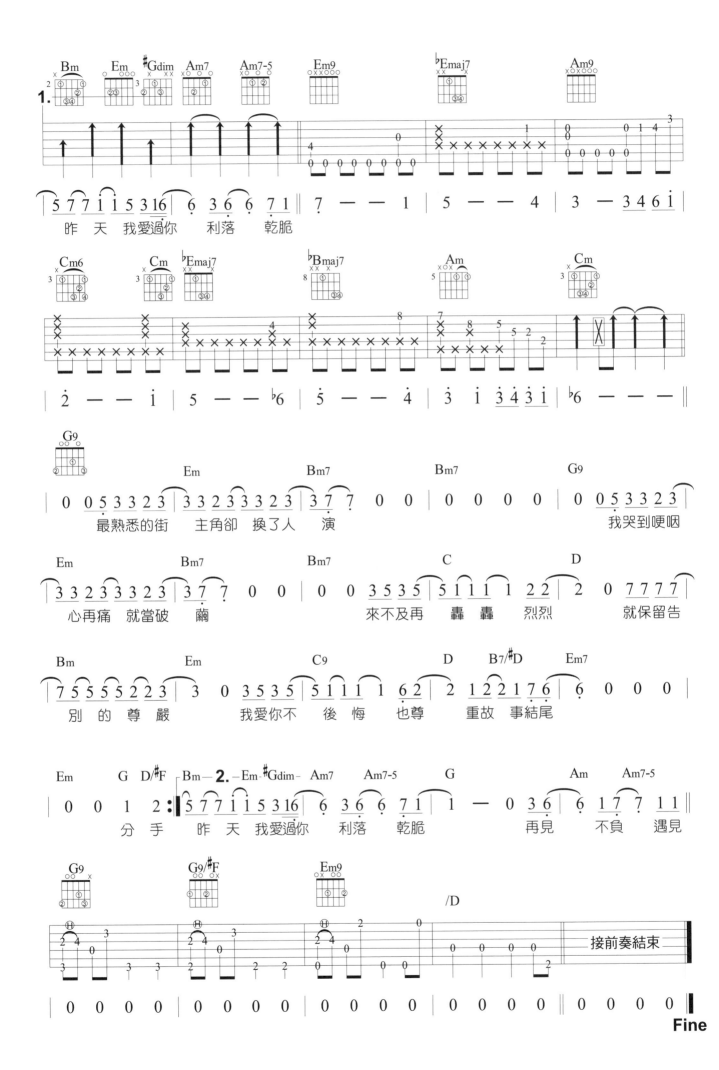

幾分之幾

作詞/盧廣仲　　作曲/盧廣仲　　演唱/盧廣仲

Rhythm：4 / 4
Tempo：72
Tuning：各弦調降半音
Key：D♭
Play：D

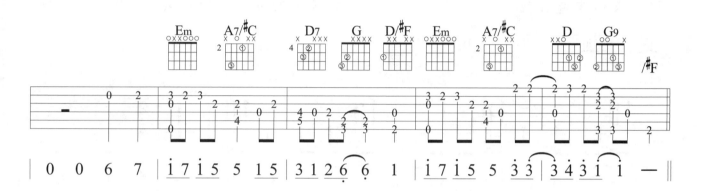

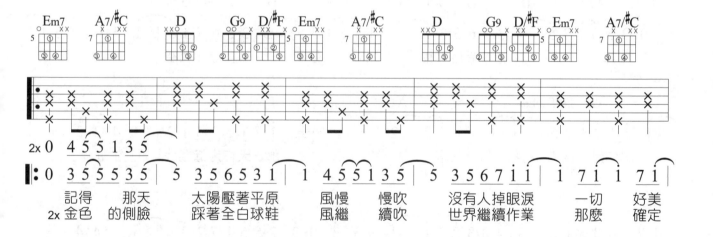

記得　　那天　太陽壓著平原　風慢　慢吹　沒有人掉眼淚　一切　好美
2x 金色　的側臉　踩著全白球鞋　風繼　續吹　世界繼續作業　那麼　確定

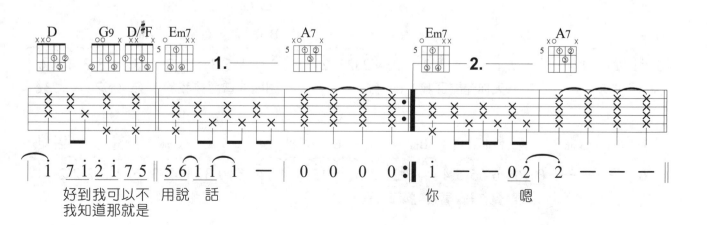

好到我可以不　用說　話　　
我知道那就是　　　　　　你　　　　　　嗯

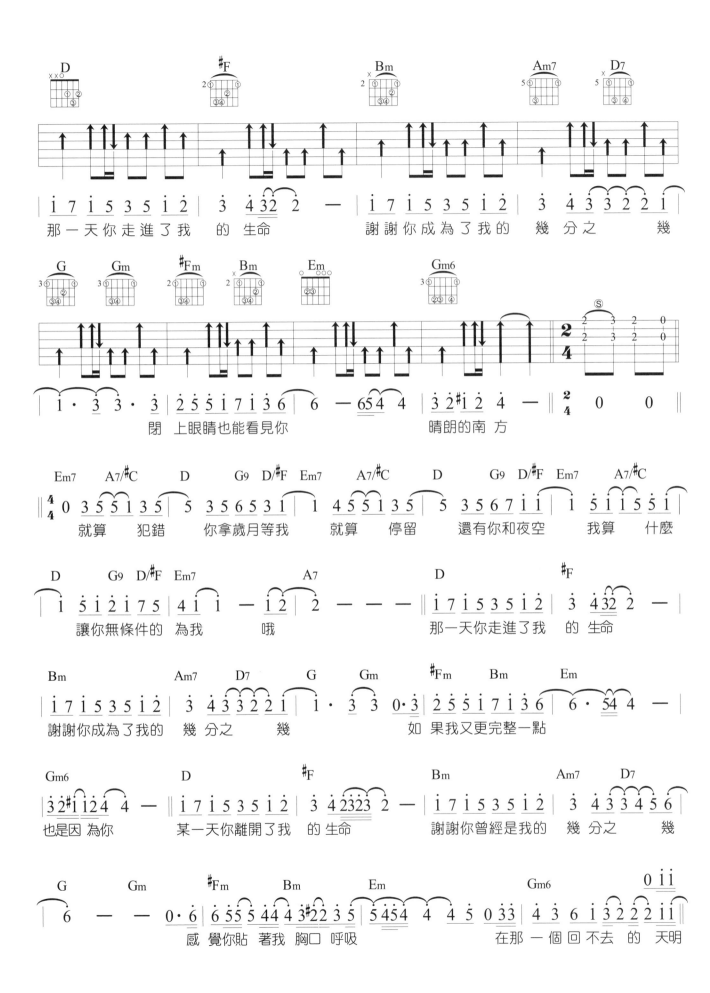

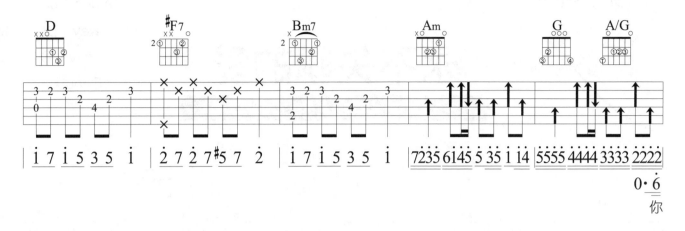

||: 1̇ 7 1̇ 5 3 5 1̇ | 2̇ 7 2̇ 7 #5 7 2̇ | 1̇ 7 1̇ 5 3 5 1̇ | 7235 6145 5 35 1̇ 14 | 5555 4444 3333 2222 :||

0·6̇
你

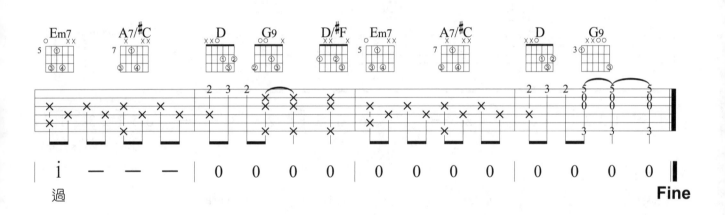

||: 6 55 5 44 4 3 #2 35 | 5 4 4 4 5 033 | 43 6 1̇ 3̇·2̇2̇11 | 1̇ — — 03 | 43 6 1̇ 3̇ · 2̇ :||

終 於 還 是 離 開 我 的 生 命　　　　　留 下 每 天 都 在 變 老 的 我　　　請 記 得 我 曾 經 愛

|| 1̇ — — — | 0 0 0 0 | 0 0 0 0 | 0 0 0 0 ||

過　　　　　　　　　　　　　　　　　　　　　　　　　　　　**Fine**

永不失聯的愛

作詞/饒雪漫　　作曲/Eric周興哲　　演唱/周興哲

Rhythm：4 / 4
Tempo：85
Key：B♭
Play：G
Capo：3

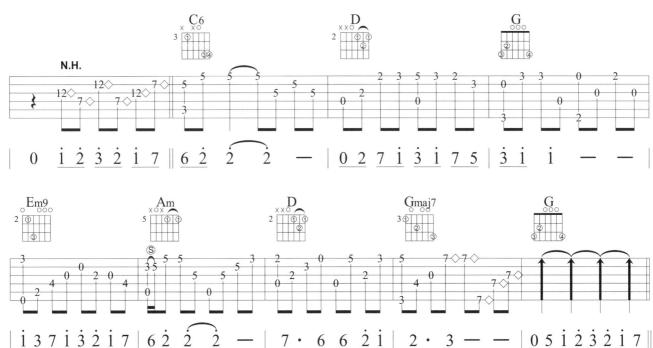

親愛的你躲在哪

Cmaj7	D	G/B	D/#F Em
6 2 2 — 0	0 5 7 1 2 1 7 5	3 1 1 — 0	0 5 1 2 3 2 1 7

裡發呆　　　有什麼心事還無　法釋懷　　　我們總把人生想
的天台　　　熬過失去你漫長　的等待　　　好擔心沒人懂你

Am7	D	G9	G
6 2 2 — 0	0 1 2 1 2 1 2 1	2 5 5 — 0	0 3 3 4 5 4 3 1

得太壞　　　像旁人不允許我　們的怪　　　每一片與眾不同
的無奈　　　離開我誰還把你　當小孩　　　我猜你一定也會

Cmaj7	D	G/B	Em
6 4 4 — 0	0 2 2 3 4 3 1 6	5 3 3 0 2 3 2 1	0 1 1 2 3 2 1 7

的雲彩　　　都需要找到天空　去存　在　嗚嗚　我們都習慣了原
想念我　　　也怕我失落在茫　茫人海　嗚嗚　沒關係只要你肯

Am7	D	G9	G
6 2 2 — 0	0 5 7 1 2 1 2 3	2 1 1 1 — —	0 0 1 2 1 1

地徘徊　　　卻無法習慣被依　賴　　　　　你給　我
回頭望　　　會發現我一直都　在　　　　　你給　我

266

剛好遇見你

作詞/高進　　作曲/高進　　演唱/李玉剛

Rhythm：4 / 4
Tempo：78
Key：C#
Play：C
Capo：1

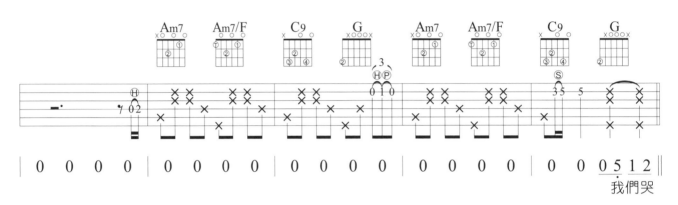

```
| 3 3   3 3
|T 2 2 1 T 2 2 1 |
```

Am7　　　　　Am7/F　　　　C9　　　　　G　　　　　Am7　　　　Am7/F　　　　C9　　　　　G

```
| 0   0   0   0 | 0   0   0   0 | 0   0   0   0 | 0   0   0   0 | 0   0  0 5 1 2 |
```
我們哭

Am7　　　　Am7/F　　　　C9　　　　　G　　　　　　Am7　　　　Am7/F　　　　C9　　　　　G

```
| 1  —  0 1 1 2 1 | 1  —  0 1 1 2 | 3 6 7 1 1 6 6 5 | 5 3 1 2 0 5 1 2 |
```
了　　　我們笑 著　　　　我們抬 頭望天空　星星還 亮著幾顆　我們唱

Am7　　　　Am7/F　　　　C9　　　　　G　　　　　　Am7　　　　Am7/F　　　　C9　　　　　G

```
| 1  —  0 1 1·2 | 3  —  0 5 1 2 | 3 6 7 1 1 6 6 5 | 5 6 3 2 0 1 1 1 |
```
著　　　時間 的 歌　　　才懂得 相互擁抱　到底是 為了什麼　因為我

Am7　　　　　F　　　　　　C　　　　　G　　　　　Am7　　　　　F　　　　　C　　　　　G

```
| 1 6 1 6  6  6 5 | 5 3 3 1  2  1 7 | 1 6 1 2  1  1 6 | 6 5 3 5  2  1 7 |
```
剛好遇見 你 留下 足跡才美 麗 風吹 花落淚如 雨 因為　不想分 離 因為

Am7　　　　　F　　　　　　C　　　　　G　　　　　Am7　　　　　F　　　　　G　　　　　C

```
| 1 6 1 6  6  6 5 | 5 6 3 5  2  1 2 | 1 7 1  1  —  1 2 | 3 2 1 7 7 1 1 1 1 1 |
```
剛好遇見 你 留下 十年的期 許 如果 再相遇　　我 想 我會記 得你 2x因為

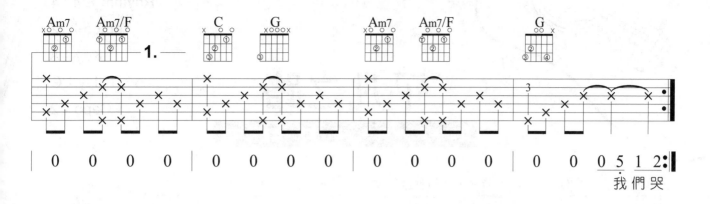

| Am7 | Am7/F | | C | G | | Am7 | Am7/F | | G |

```
| 0    0    0    0 | 0    0    0    0 | 0    0    0    0 | 0    0    0 0 5 1 2 :|
```
我 們 哭

| Am7 | 2. F | | C | G | Am7 | F | C | G |

```
| i 6 i 6   6 6 5 | 5 3 3 i   2   i i | i 6 i 2   i   i 6 | 6 5 3 5   2   i 7 |
```
剛 好 遇 見 你 留 下 足 跡 才 美 麗 風 吹 花 落 淚 如 雨 因 為　 不 想 分 離 因 為

| Am7 | F | | C | G | Am7 | F | G | C |

```
| i 6 i 6   6 6 5 | 5 6 3 5   2   i 2 | i 7 1   i   —   i 2 | 3 2 1 7 7 1   i   — |
```
剛 好 遇 見 你 留 下 十 年 的 期 許 如 果 再 相 遇　 我 想　 我 會 記 得 你

| G | | | Am7 | F | | C | G | Am7 | F | C | G |

```
| 0    0    0 i 1 1 6 | i 6 i 6   6 6 5 | 5 3 3 i   2   i 7 | i 6 i 2   i   i 6 | 6 5 3 5   2   i 7 |
```
因 為 我　 剛 好 遇 見 你 留 下 足 跡 才 美 麗 風 吹 花 落 淚 如 雨 因 為　 不 想 分 離 因 為

| Am7 | F | | C | G | Am7 | F | G | C |

```
| i 6 i 6   6 6 5 | 5 6 3 5   2   i 2 | i 7 1   i   —   i 2 | 3 2 1 1 7 1   i   — ‖
```
剛 好 遇 見 你 留 下 十 年 的 期 許 如 果 再 相 遇　 我 想　 我 會 記 得 你

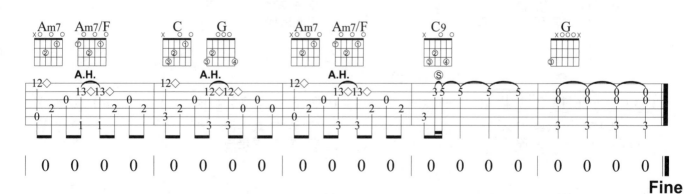

Fine

Rhythm：4 / 4
Tempo：72
Key：A
Play：G
Capo：2

平凡之路

作詞/韓寒、朴樹　　作曲/朴樹　　演唱/朴樹

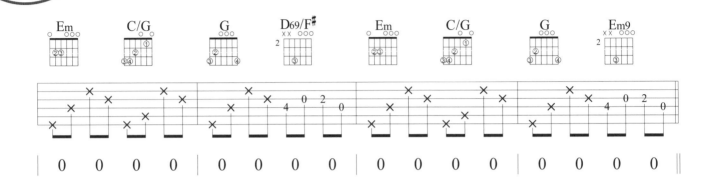

Em	C/G	G	D69/F♯	Em	C/G	G	D69/F♯
0 3 3 66 6 1 2 3		3 — 0 0		0 3 3 66 6 5 5 4		3 — — —	

徘 徊著的　在路上　的　　　　　你 要走嗎 Via Via

Em	C/G	G	D69/F♯	Em	C/G	G	D69/F♯
0 3 3 6 6 1 2 3		3 — — —		0 3 3 1 33 4 4 3		1 — — —	

易 碎的　驕傲著　　　　　　那 也曾是我的 模　樣

:‖ 0 3 3 66 6 1 2 3 | 3 — 0 0 | 0 3 3 66 6 5 5 4 | 3 — — — ‖

Em	C/G	G	D69/F♯	Em	C/G	G	D69/F♯

沸 騰著的　不安著　的　　　　　你 要去哪 Via Via
當 你仍然　還在幻　想　　　　　你 的明天 Via Via

Em	C/G	G	D69/F♯	Em	C/G	G	D69/F♯
0 33 3 6 6 11 2 3		3 — — —		0 3 3 1 33 4 4 3		1 — 0 5 6 7	

謎 一樣的　沉默著　的　　　　　故 事你 真的在 聽　嗎　　我 曾 經
她 會好嗎　還是更 爛　　　　　對 我而 言是另 一　天　　我 曾 經

§
Em	C/G	G	D69/F♯	Em	C/G	G	D69/F♯
i 7 i i 56 6 5 4		3 3 3 2 2 5 6 7		i 7 i i 56 6 6 7		i i i i i 2· 5 6 7	

1.3x 跨 過山　和大海　也 穿　過 人山人海我 曾經　擁 有著　的一切　轉眼 都飄散 如煙 我曾經
2x 毀 了我　的一切　只 想　永 遠地離 開我 曾經　墮 入無 邊黑暗　想掙 扎無法 自拔 我曾經

Rhythm：4 / 4
Tempo：65
Key：C
Play：G
Capo：5

南山南

作詞/馬頔　　作曲/馬頔　　演唱/馬頔

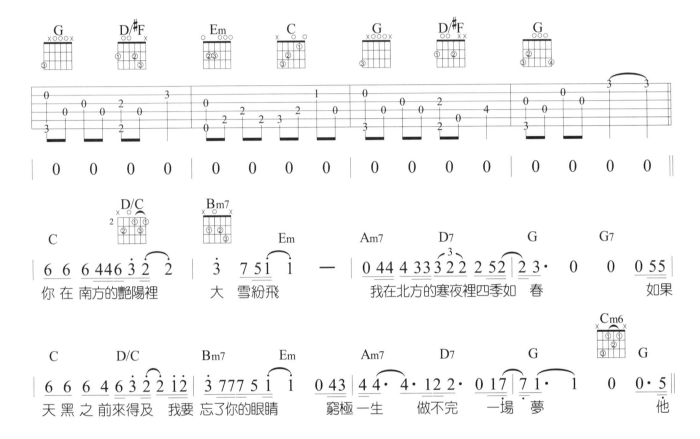

你 在 南方的艷陽裡　　大 雪紛飛　　　　我在北方的寒夜裡四季如 春　　　　如果

天 黑之前來得及　我要 忘了你的眼睛　　窮極一生　做不完　一場 夢　　　　他

不 再 和誰談 論相逢的 孤島　　　　因為 心裡 早已荒無 人煙　　　　他的

心 裡 再裝不 下　一個 家　　　做一 個　　只對自 己 說謊的

啞 巴　　　他說　你任 何為人稱道的 美麗 不及他 第一 次 遇 見你

272

告白氣球

Rhythm：4 / 4
Tempo：99
Tuning：各弦調降半音
Key：B
Play：C

作詞/方文山　　作曲/周杰倫　　演唱/周杰倫

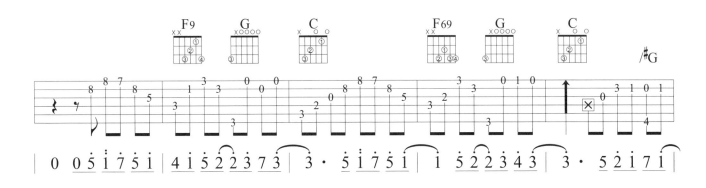

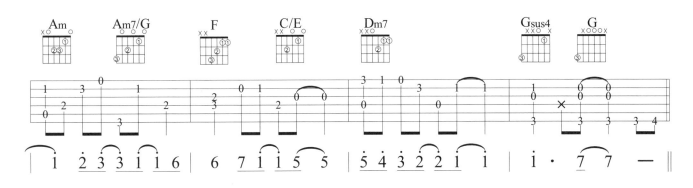

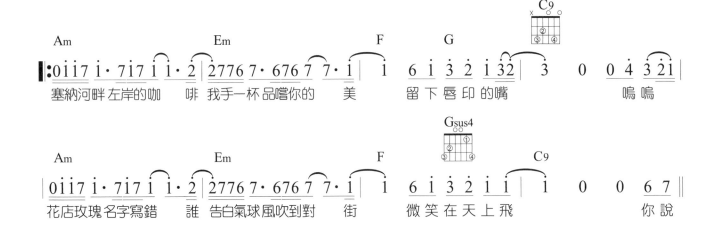

Am	Em	F	G	C9

塞納河畔 左岸的咖　啡 我手一杯品嚐你的　美　留下唇印 的嘴　　　嗚 嗚

Am	Em	F	Gsus4	C9

花店玫瑰 名字寫錯　誰 告白氣球風吹到對　街　微笑在天上飛　　　你 說

F		F	G	Em	Am7

你有點難 追 想讓 我知難而 退禮物 不需挑最 貴只要 香榭的落 葉 營造

274

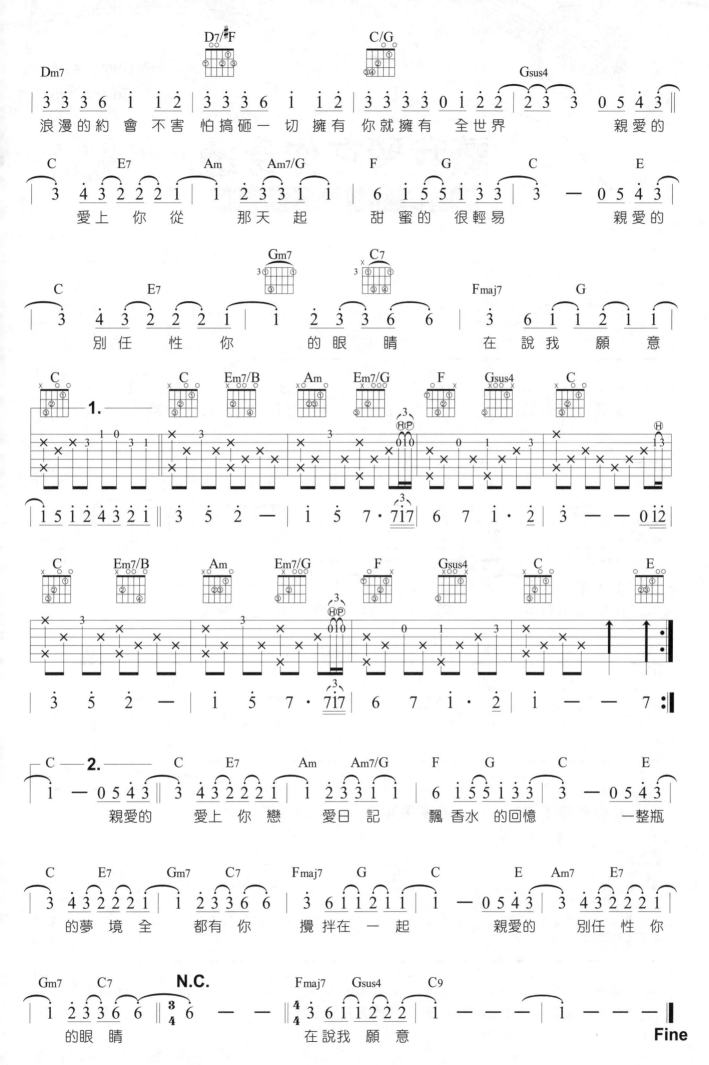

275

Rhythm：4 / 4
Tempo：85
Key：C#
Play：C
Capo：1

讓我留在你身邊

作詞/唐漢宵　　作曲/唐漢宵　　演唱/陳奕迅

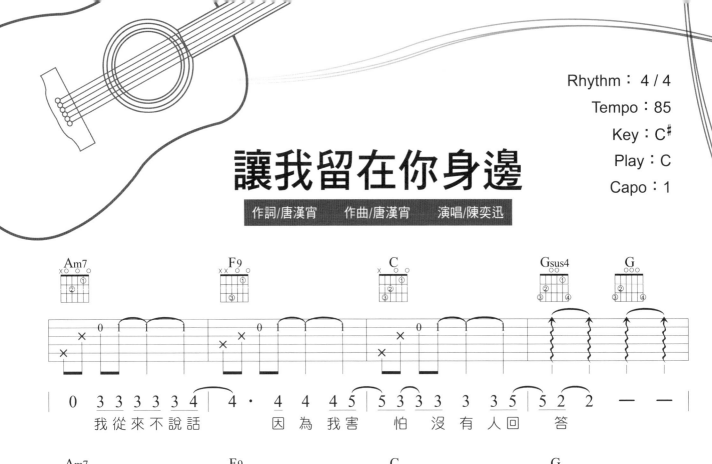

```
  0 3 3 3 3 3 4 | 4 · 4 4 4 5 | 5 3 3 3 3 3 5 | 5 2 2 — — |
  我 從 來 不 說 話    因 為 我 害  怕 沒 有 人 回  答
```

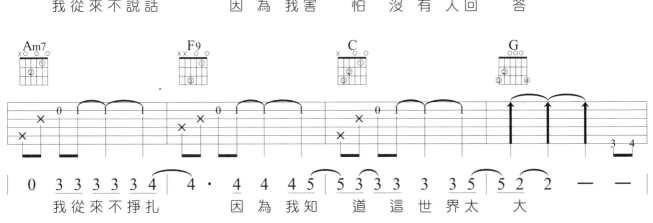

```
  0 3 3 3 3 3 4 | 4 · 4 4 4 5 | 5 3 3 3 3 3 5 | 5 2 2 — — |
  我 從 來 不 掙 扎    因 為 我 知  道 這 世 界 太  大
```

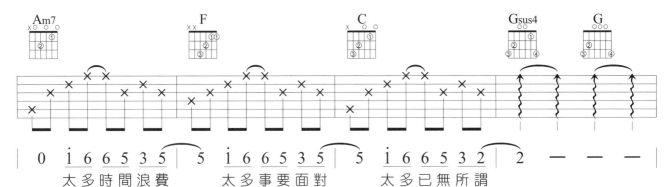

```
  0 1 6 6 5 3 5 | 5 1 6 6 5 3 5 | 5 1 6 6 5 3 2 | 2 — — — |
  太 多 時 間 浪 費    太 多 事 要 面 對    太 多 已 無 所 謂
```

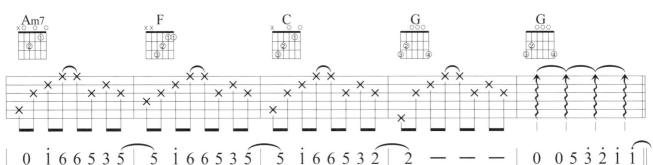

```
  0 1 6 6 5 3 5 | 5 1 6 6 5 3 5 | 5 1 6 6 5 3 2 | 2 — — — | 0 0 5 3 2 1 1 |
  太 多 難 辨 真 偽    太 多 紛 擾 是 非    在 你 身 邊 是 誰              最 渺 小 的 我
```

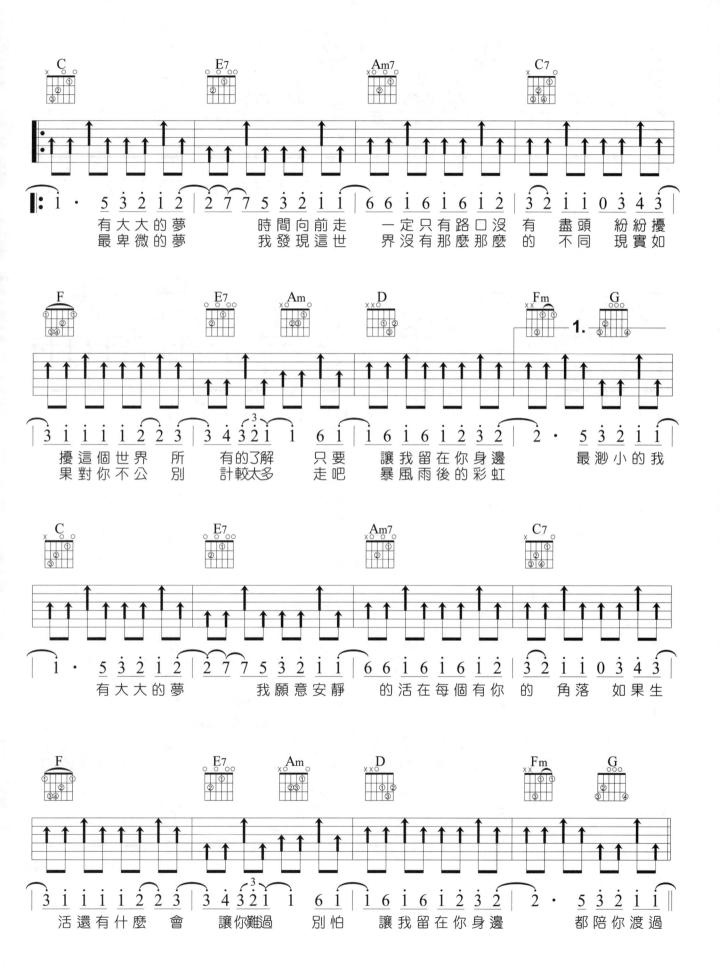

277

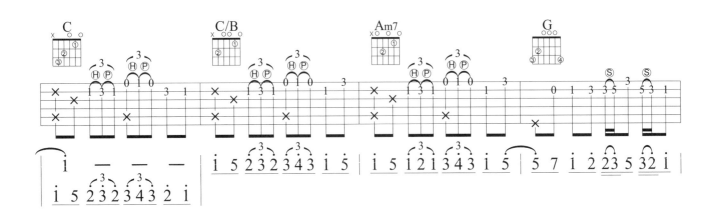

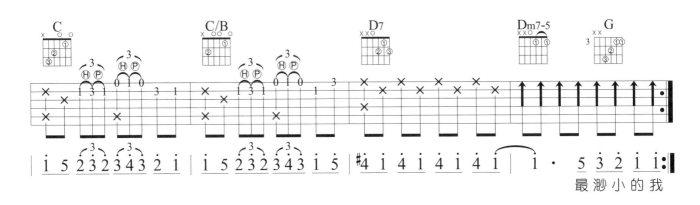

最渺小的我

Fm　　　2. G　　　G　　　　　　　　♯G7　　　　　　♯C
2 — — — │ 2 — — — ‖ i · 5 3 2 i i │ i · 5 3 2 i 2 │
（轉♯G調）　也 許 會 落 空　　也 許 會 普 通

F7　　　　　　♯Am7　　　　　　♯C7　　　　　　　♯F
2 7 7 5 3 2 i i │ 6 6 i 6 i 6 i 2 │ 3 2 i i 0 3 4 3 │ 3 i i i i 2 2 3 │
也 許 這 庸 庸　碌 碌 的 黑 白 世 界 你 不 懂 生 命 中 所 有 的 路 口 絕

F7　　　　　♯Am　　　♯D7　　　　　　♯G
3 4 3 2 i i │ 6 i │ i 6 i 6 i 2 3 │ 2 — — — │ 2 · 5 3 2 i i │
不 是 盡 頭　別 怕　讓 我 留 在 你 身　邊　　　都 陪 你 渡 過

♯Am7　　　　　♯F9　　　　　　♯C　　　　　　♯G
i — — — │ 4 5 7 i i — │ 1 5 7 i i — │ 7 — — — ‖
6 5 7 i i — │
　　　　　　　　　　　　　　　　　　　　　　　　　　　Fine

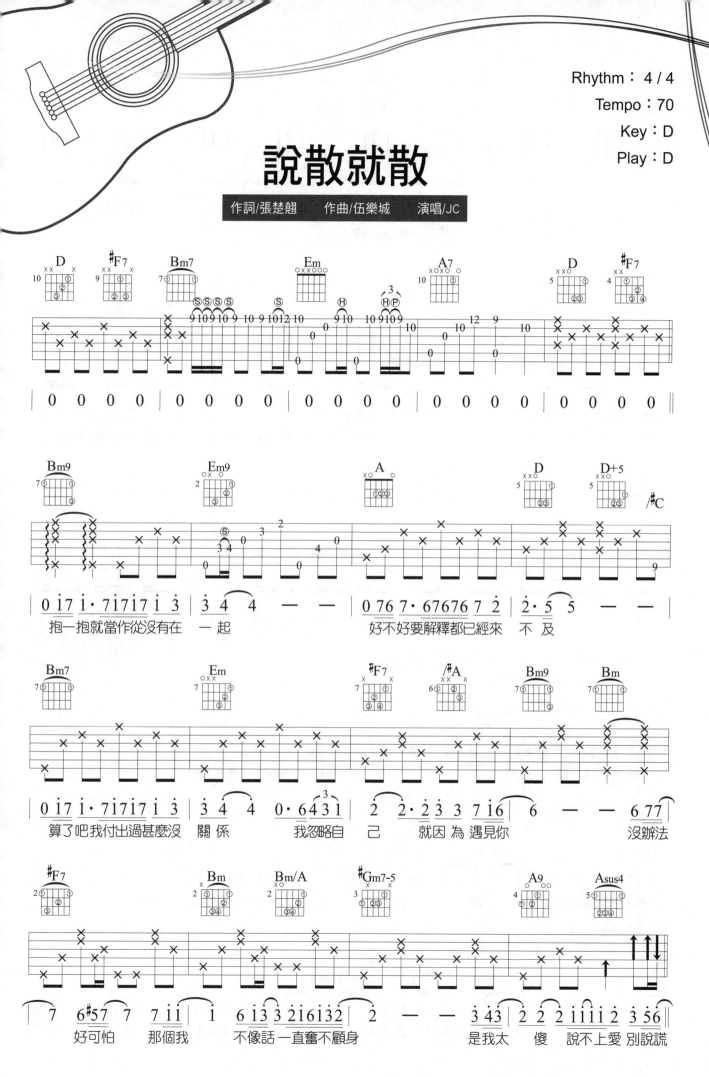

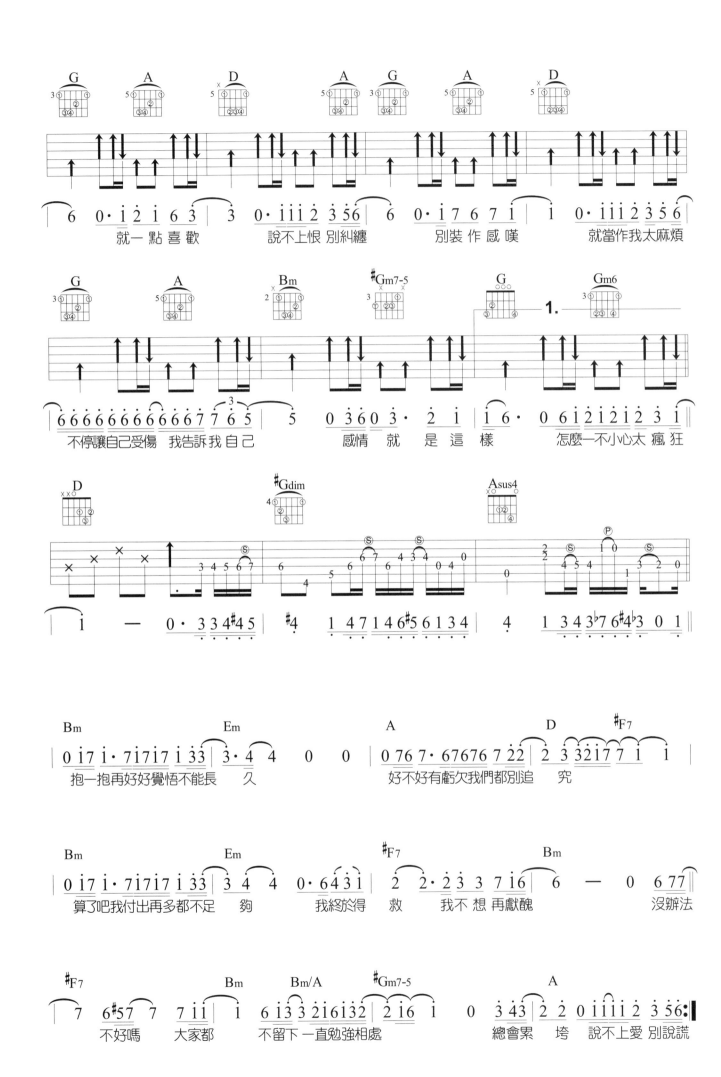

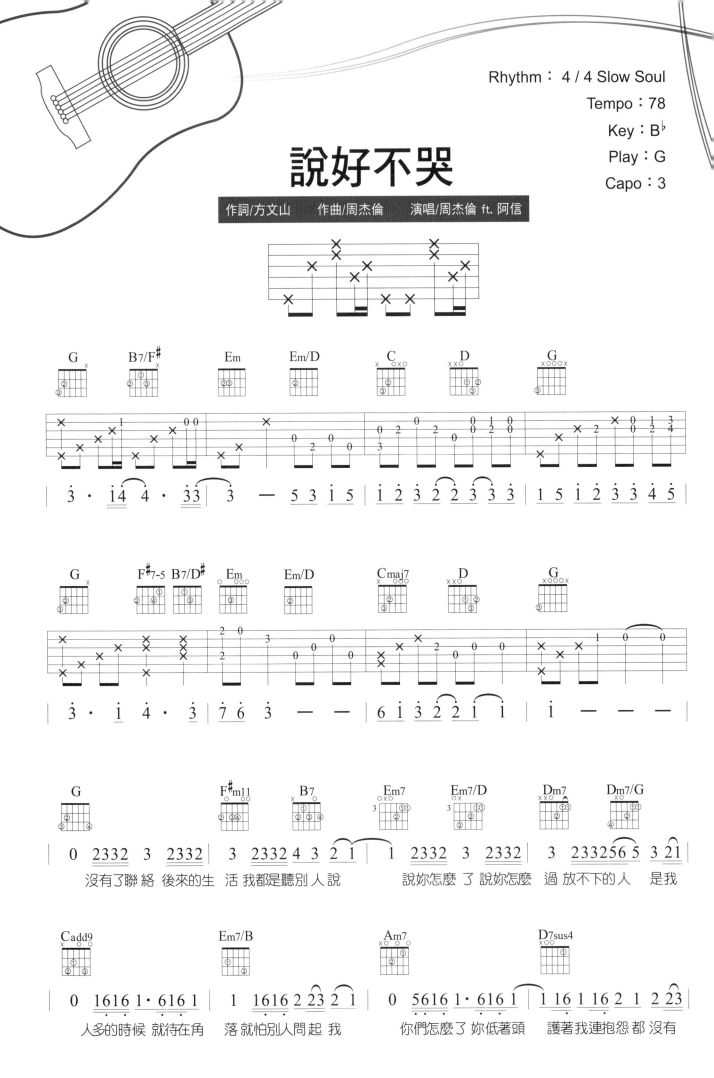

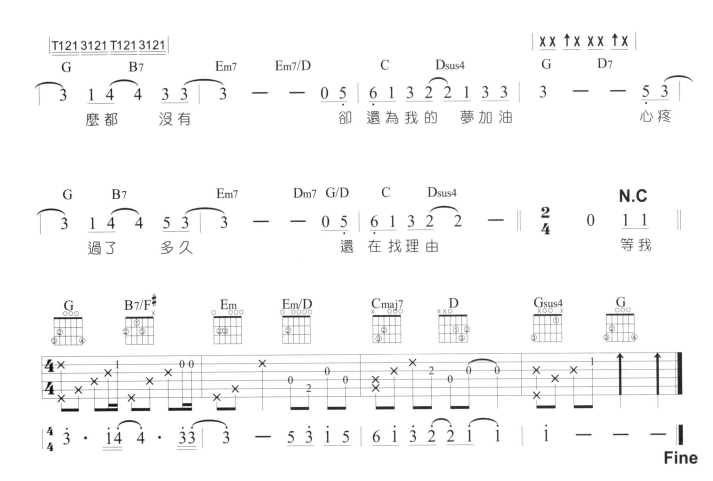

Chapter **69**
GUITAR PLAYER
木吉他演奏曲

Rhythm：4 / 4
Tempo：128
Key：Fm
Play：Em
Capo：1

如果有你在

動畫《名偵探柯南》主題曲

（演奏曲）

作詞/高柳戀　　作曲/大野克夫　　演唱/伊織

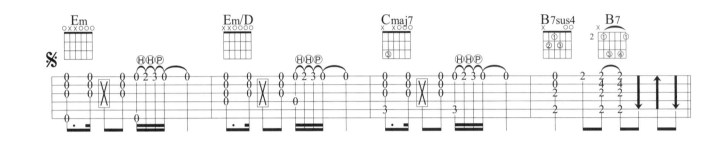

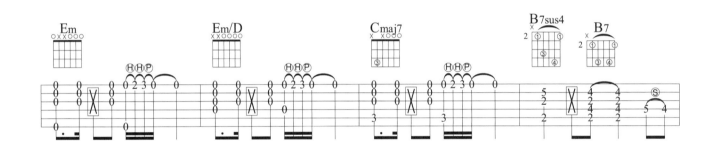

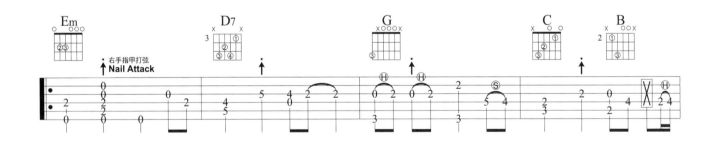

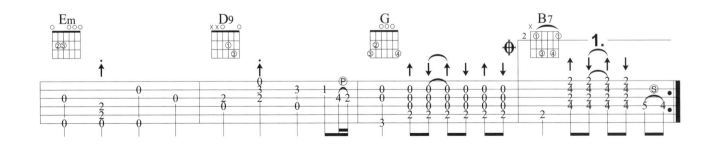

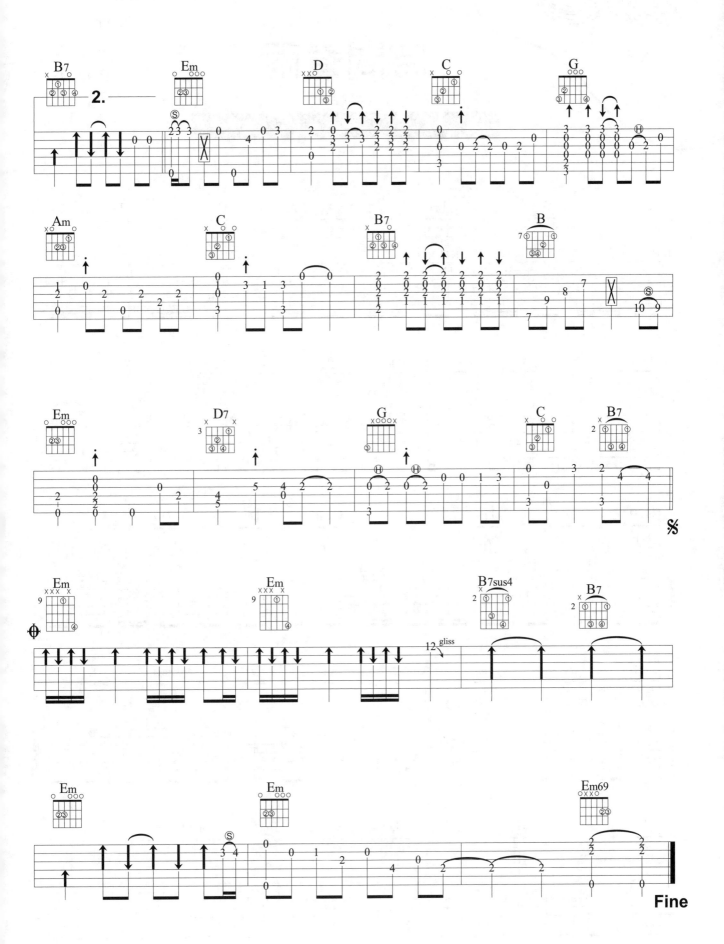

Rhythm：4 / 4
Tempo：90
Key：G
Play：G

時間煮雨

（演奏曲）

作詞/郭敬明、落落　　作曲/劉大江　　演唱/郁可唯

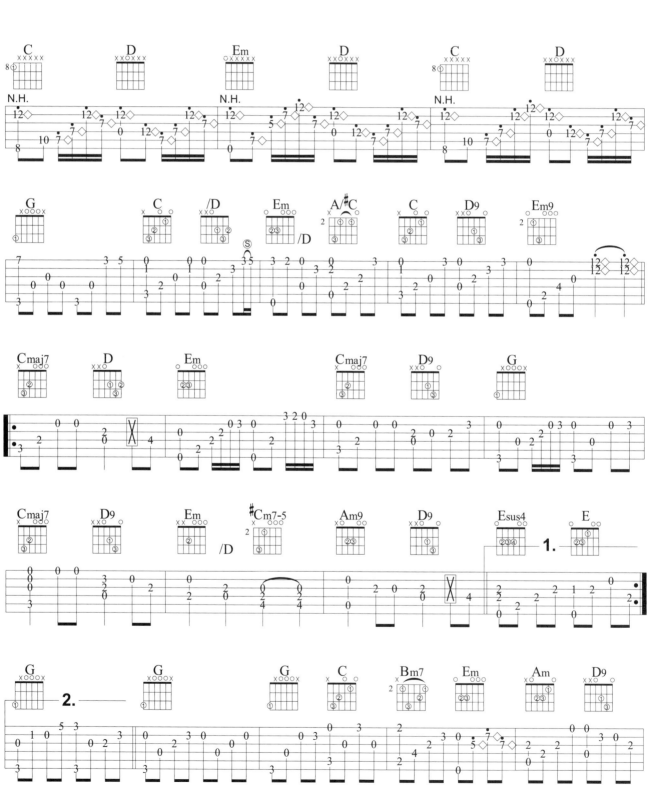

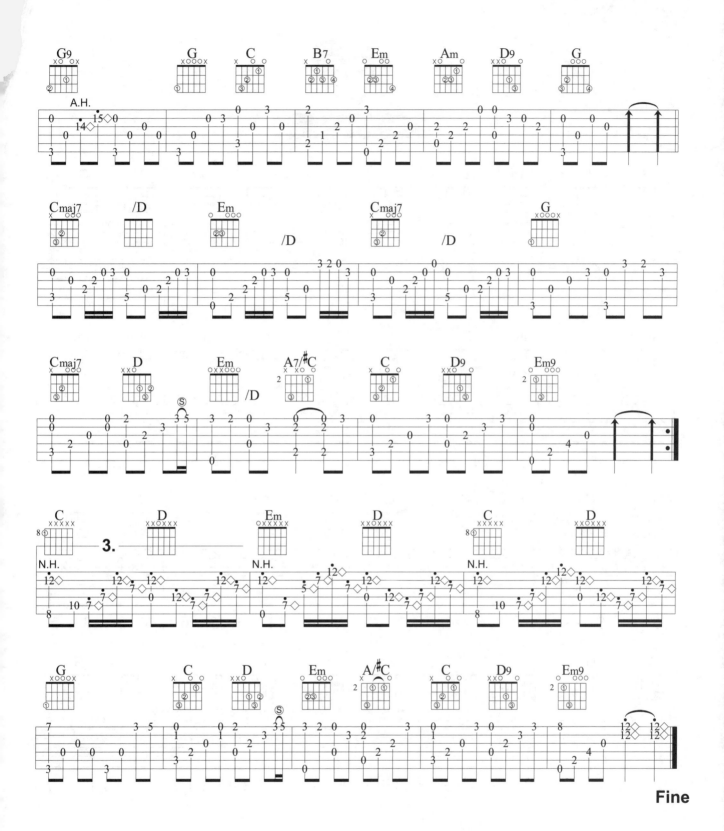

Fine

卡農

（演奏曲）

作曲/帕海貝爾 Pachelbel

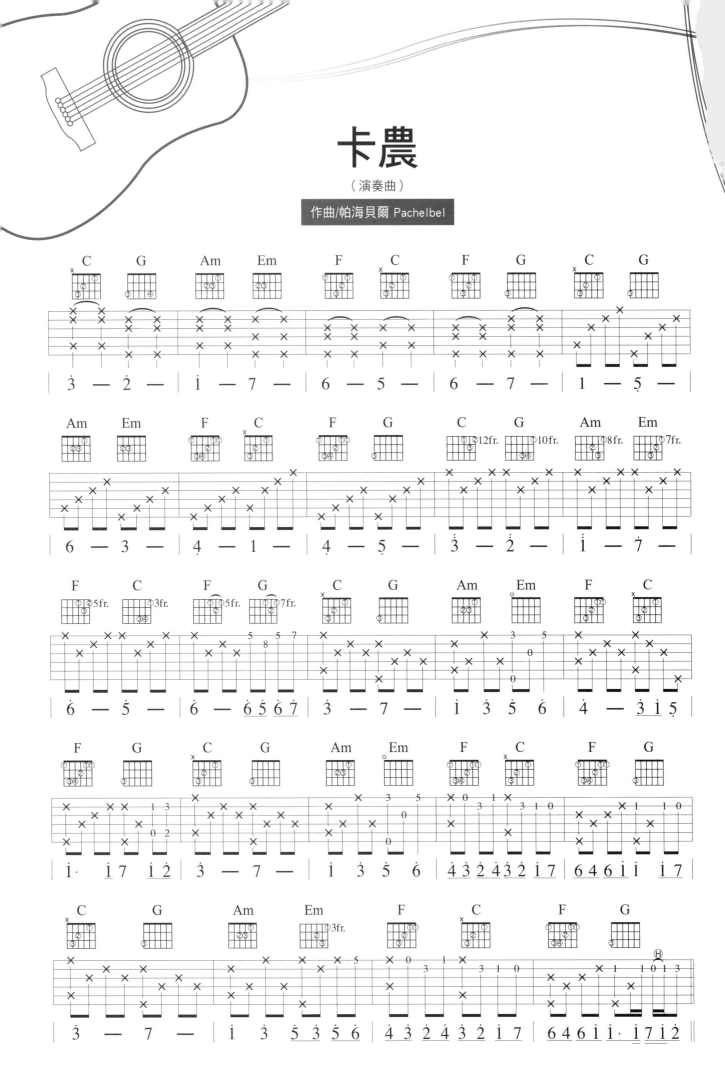

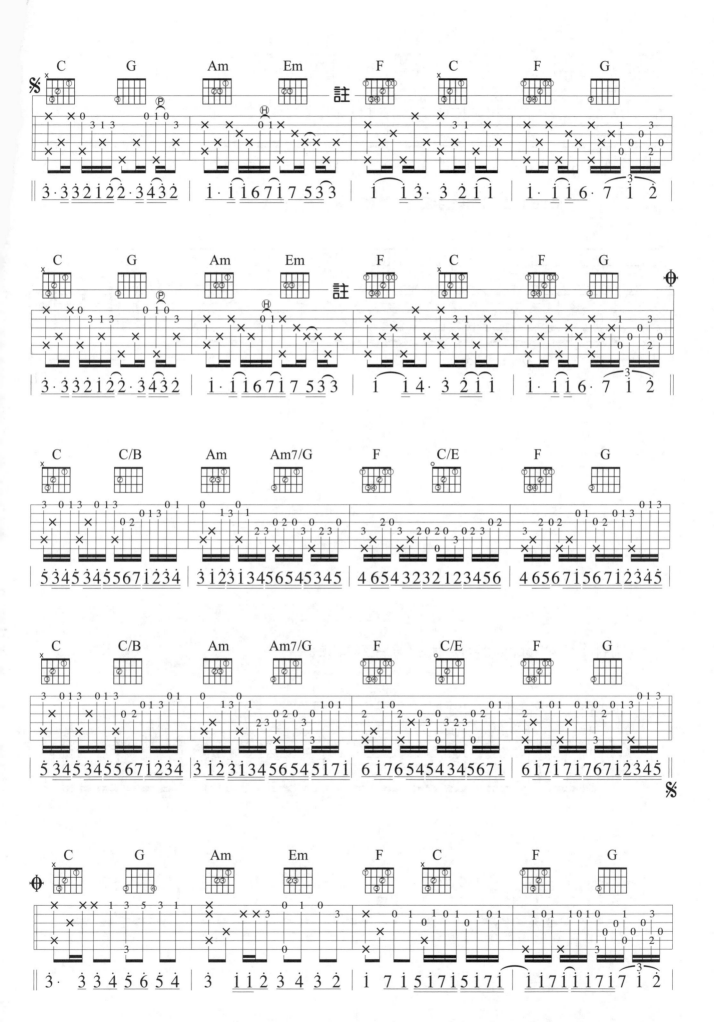

291

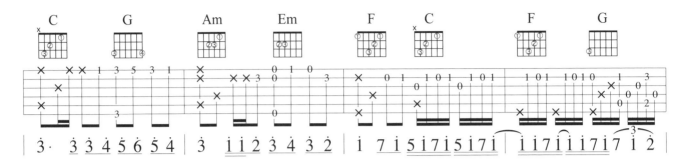

Mute（悶音）用右手壓住六條弦，靠近下弦枕處

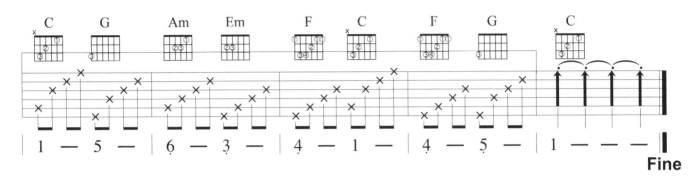

Fine

【註】 T.P(Tapping)=右手指點弦再將弦勾或拉起

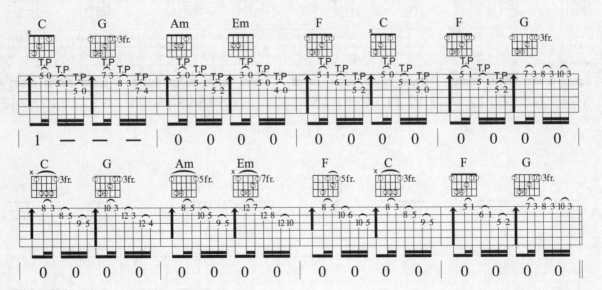

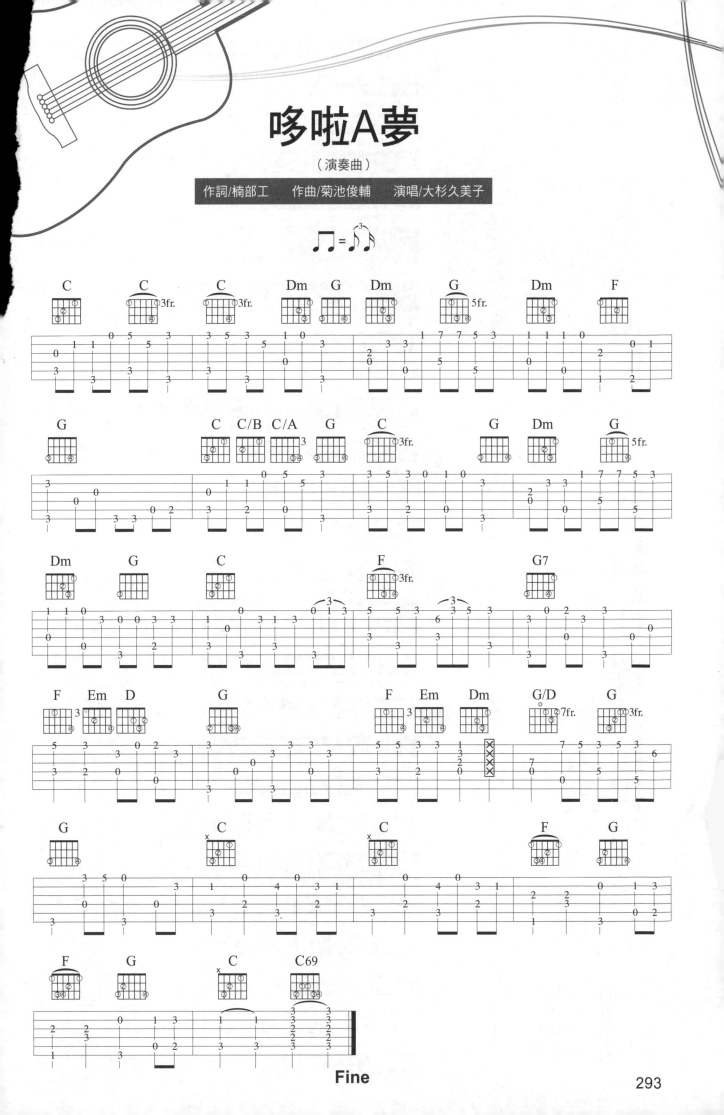

學習音樂最佳途徑
音樂人必備叢書
專業樂譜

麥書文化

最新圖書目錄

COMPLETE CATALOGUE

民謠彈唱系列

| 彈指之間 | 潘尚文 編著 定價380元 附影音教學 QR Code | 吉他彈唱、演奏入門教本，基礎進階完全自學。精選中文流行、西洋流行等必練歌曲。理論、技術循序漸進，吉他技巧完全攻略。 |
| Guitar Handbook | | |

| 吉他贏家 | 周重凱 編著 定價400元 | 自學、教學最佳選擇，漸進式學習單元編排。各調範例練習，各類樂理解析，各式編曲手法完整呈現。入門、進階、Fingerstyle必備的吉他工具書。 |
| Guitar Winner | | |

| 六弦百貨店精選3 | 潘尚文、盧家宏 編著 定價360元 | 收錄年度華語暢銷排行榜歌曲，內容涵蓋六弦百貨歌曲精選。專業吉他TAB譜六線套譜，全新編曲，自彈自唱的最佳叢書。 |
| Guitar Shop Song Collection | | |

| 六弦百貨店精選4 | 潘尚文 編著 定價360元 | 精采收錄16首絕佳吉他編曲流行彈唱歌曲－獅子合唱團、盧廣仲、周杰倫、五月天……一次收藏32首獨立樂團歷年最經典歌曲－茄子蛋、逃跑計劃、草東沒有派對、老王樂隊、滅火器、麋先生…… |
| Guitar Shop Special Collection 4 | | |

| 超級星光樂譜集（1）（2）（3） | 潘尚文 編著 定價380元 | 每冊收錄61首「超級星光大道」對戰歌曲總整理。每首歌曲均標註有吉他六線套譜、簡譜、和弦、歌詞。 |
| Super Star No.1.2.3 | | |

| I PLAY－MY SONGBOOK 音樂手冊（大字版） | 潘尚文 編著 定價360元 | 收錄102首中文經典及流行歌曲之樂譜。保有原曲風格、簡譜完整呈現，各項樂器演奏皆可。A4開本、大字清楚呈現，線圈裝訂翻閱輕鬆。 |
| I PLAY－MY SONGBOOK (Big Vision) | | |

| I PLAY詩歌－MY SONGBOOK | 麥書文化編輯部 編著 定價360元 | 收錄經典福音聖詩、敬拜讚美傳唱歌曲100首。完整前奏、間奏，好聽和弦編配，敬拜更增氣氛。內附吉他、鍵盤樂器、烏克麗麗，各調性和弦級數對照表。 |
| Top 100 Greatest Hymns Collection | | |

| 就是要彈吉他 | 張雅惠 編著 定價240元 | 作者超過30年教學經驗，讓你30分鐘內就能自彈自唱！本書有別於以往的教學方式，僅需記住4種和弦按法，就可以輕鬆入門吉他的世界！ |

| 指彈好歌 | 吳進興 編著 定價400元 | 附各種節奏詳細解說、吉他編曲教學，是基礎進階學習者最佳教材，收錄中西流行必練歌曲、經典指彈歌曲。且附前奏影音示範、原曲仿真編曲QRCode連結。 |
| Great Songs And Fingerstyle | | |

| 節奏吉他完全入門24課 | 顏鴻文 編著 定價400元 附影音教學 QR Code | 詳盡的音樂節奏分析、影音示範，各類型常用音樂風格吉他伴奏方式解說，活用樂理知識，伴奏更為生動！ |
| Complete Learn To Play Rhythm Guitar Manual | | |

木吉他演奏系列

| 指彈吉他訓練大全 | 盧家宏 編著 定價460元 DVD | 第一本專為Fingerstyle學習所設計的教材，從基礎到進階，涵蓋各類樂風編曲手法、經典範例，隨書附教學示範DVD。 |
| Complete Fingerstyle Guitar Training | | |

| 吉他新樂章 | 盧家宏 編著 定價550元 CD+VCD | 18首最膾炙人口的電影主題曲改編而成的吉他獨奏曲，詳細五線譜、六線譜、和弦指型、簡譜完整對照並行之超級套譜，附贈精彩教學VCD。 |
| Finger Stlye | | |

| 吉樂狂想曲 | 盧家宏 編著 定價550元 CD+VCD | 12首日韓劇主題曲超級樂譜，五線譜、六線譜、和弦指型、簡譜全部收錄。彈奏解說、單音版曲譜，簡單易學，附CD、VCD。 |
| Guitar Rhapsody | | |

古典吉他系列

| 樂在吉他 | 楊昱泓 編著 定價360元 DVD+MP3 | 本書專為初學者設計，學習古典吉他從零開始。詳盡的樂理、音樂符號術語解說、吉他音樂家小故事，完整收錄卡爾卡西二十五首練習曲，並附詳細解說。 |
| Joy With Classical Guitar | | |

| 古典吉他名曲大全（一）（二）（三） | 楊昱泓 編著 每本定價550元 （一）（三）DVD+MP3 （二）附影音教學 QR Code | 收錄多首古典吉他名曲，附曲目簡介、演奏技巧提示，由留法名師示範彈奏。五線譜、六線譜對照，無論彈民謠吉他或古典吉他，皆可體驗彈奏名曲的感受。 |
| Guitar Famous Collections No.1 / No.2 / No.3 | | |

| 新編古典吉他進階教程 | 林文前 編著 定價550元 DVD+MP3 | 收錄古典吉他之經典進階曲目，可作為卡爾卡西的銜接教材，適合具備古典吉他基礎者學習。五線譜、六線譜對照，附影音演奏示範。 |
| New Classical Guitar Advanced Tutorial | | |

打擊樂器系列

| 實戰爵士鼓 | 丁麟 編著 定價500元 附影音教學 QR Code | 爵士鼓新手必備手冊。No.1爵士鼓實用教程！從基礎到入門、具有系統化且連貫式的教學內容，提供近百種爵士鼓打擊技巧之範例練習。 |
| Let's Play Drums | | |

| 木箱鼓完全入門24課 | 吳岱育 編著 定價360元 附影音教學 QR Code | 循序漸進、深入淺出的教學內容，掃描書中QR Code即可線上觀看教學示範，讓你輕鬆入門24課，用木箱鼓合奏玩樂團，一起進入節奏的世界！ |
| Complete Learn To Play Cajon Manual | | |

| 邁向職業鼓手之路 | 姜永正 編著 定價500元 CD | 姜永正老師精心著作，完整教學解析、譜例練習及詳細單元練習。內容包括：鼓棒練習、揮棒法、8分及16分音符基礎練習、切分拍練習…等詳細教學內容，是成為職業鼓手必備之專業書籍。 |
| Be A Pro Drummer Step By Step | | |

| 爵士鼓技法破解 | 丁麟 編著 定價800元 CD+VCD | 爵士DVD互動式影像教學光碟，多角度同步樂譜自由切換，技法招術完全破解。完整鼓譜教學譜例，提昇視譜功力。 |
| Decoding The Drum Technic | | |

| 最適合華人學習的Swing 400招 | 許厥恆 編著 定價500元 DVD | 從「不懂JAZZ」到「完全即興」，鉅細靡遺講解。Standand清單500首，40種手法心得，職業視譜技能…秘笈化資料，初學者保證學得會！進階者的一本爵士通。 |

| 爵士鼓完全入門24課 | 方翊瑋 編著 定價400元 | 爵士鼓入門教材，教學內容由深入淺、循序漸進。掃描書中QR Code即可線上觀看教學示範。詳盡的教學內容，學習樂器完全無壓力快速上手！ |
| Complete Learn To Play Drum Sets Manual | | |

電貝士系列

| 電貝士完全入門24課 | 范漢威 編著 定價360元 DVD+MP3 | 電貝士入門教材，教學內容由深入淺、循序漸進，隨書附影音教學示範DVD。 |
| Complete Learn To Play E.Bass Manual | | |

| The Groove | Stuart Hamm 編著 定價800元 教學DVD | 本世紀最偉大的Bass宗師「史都翰」電貝斯教學DVD，多機數位影音、全中文字幕。收錄5首「史都翰」精采Live演奏及完整貝斯四線套譜。 |
| The Groove | | |

| 放克貝士彈奏法 | 范漢威 編著 定價360元 CD | 最貼近實際音樂的練習材料，最健全的系統學習與流程方法。30組全方位完正訓練課程，超高效率提升彈奏能力與音樂認知，內附音樂學習光碟。 |
| Funk Bass | | |

| 搖滾貝士 | Jacky Reznicek 編著 定價360元 CD | 電貝士的各式技巧解說及各式曲風教學。CD內含超過150首關於搖滾、藍調、靈魂樂、放克、雷鬼、拉丁的練習曲和基本律動。 |
| Rock Bass | | |